中國美術五千年

楊琪

——

著

責任編輯　王婉珠　龍　田
書籍設計　道　轍
書籍排版　何秋雲

書　　名　中國美術五千年
　　　　　History of Chinese Art

著　　者　楊琪

出　　版　三聯書店（香港）有限公司
　　　　　香港北角英皇道 499 號北角工業大廈 20 樓
　　　　　Joint Publishing (H.K.) Co., Ltd.
　　　　　20/F., North Point Industrial Building,
　　　　　499 King's Road, North Point, Hong Kong

香港發行　香港聯合書刊物流有限公司
　　　　　香港新界荃灣德士古道 220-248 號 16 樓

印　　刷　中華商務彩色印刷有限公司
　　　　　香港新界大埔汀麗路 36 號 14 字樓

版　　次　2023 年 9 月香港第一版第一次印刷

規　　格　16 開（170 mm × 240 mm）360 面

國際書號　ISBN 978-962-04-5064-8

　　　　　© 2023 Joint Publishing (H.K.) Co., Ltd.
　　　　　Published in Hong Kong, China.

目錄 CONTENTS

前言
中國美術的靈魂、精髓和終極目的

　　中國美術史就是中國美術作品的歷史。正確理解中國美術史的前提之一，就是對中國美術作品有正確的感知。

　　中國幾千年的美術創造，傳承有序，琳琅滿目，美不勝收。那人面含魚的彩陶，那古色斑斕的青銅器，那稚拙飽滿的畫像磚、畫像石，那氣韻生動的吳道子人物畫，那栩栩如生的趙佶工筆花鳥畫，那寓意深厚的八大山人寫意花鳥畫，那輝煌燦爛的王希孟青綠山水畫，那古淡荒寒的倪瓚水墨山水畫……一直到近現代徐悲鴻的中西合璧和齊白石對傳統繪畫的新創造。這些作品，博大精深，幾乎成為中外藝術理論家的共識。

　　英國藝術理論家蘇立文向西方讀者介紹中國繪畫時指出："我已經設法指出中國山水畫的豐富性、持續性以及它的廣度和深度，但這裏存在一個困難。當人們寫到歐洲風景畫時，可以不涉及政治、哲學或畫家的社會地位，讀者已有足夠的歷史知識來進行欣賞……然而在中國，這就不行了。中國山水畫家一般都屬於極少數有文化的上層人物，受著政治風雲和王朝興替的深刻影響，非常講究自己的社會地位。他們對於歷史和哲學十分精通，就連他們選擇的風格，也常常帶著政治的、哲學的和社會的寓意。"

中國美術作品的特徵，內容豐富，一言難盡。擇其要者，有如下幾點：

從寫實到寫心

中國美術的發展，就其對情感的表現而言，經歷了三個階段。

第一階段：追求形似。

早期的所謂"畫"，就是對事物外形的描繪。"畫者，畫也""畫，類也""畫，形也"，凡此種種，說明"畫"側重形貌。"畫者，華也"，說明"畫"側重色彩。"存形莫善於畫""以形寫形，以色貌色"，就是中國早期繪畫理論的綱領。

《韓非子》中有一個故事。有一個人為齊王繪畫，齊王問，畫什麼最難？那人說，畫犬馬最難。又問，畫什麼最容易？那人說，畫鬼魅最容易。齊王又問，為什麼是這樣呢？那人說，犬馬從早到晚都在我們面前走來走去，不能隨便畫，所以難；沒有人見過鬼魅，可以隨便畫，所以容易。在這個故事裏，所謂"畫"就是對事物形貌色彩的如實描繪。

那麼，後來人們為什麼放棄了對"形似"的單純追求呢？因為人們感到，藝術的魅力不在於"形似"。漢代劉安在《淮南子》中說："畫西施之面，美而不可說；規孟賁之目，大而不可畏，君形者亡焉。"這就是說，把西施畫得很美，可是不能夠打動人；把孟賁（戰國時的武士，傳說他水行不避蛟龍，陸行不避虎兕，發怒吐氣，響聲震天）的眼睛畫得很大，可是不能夠使人覺得威武。為什麼呢？因為失去了"君形"。君形，即人物的精神。可見，對人物外貌的單純追求，反而使藝術失去了迷人的魅力。

第二階段：以形寫神。

東晉大畫家顧愷之提出"以形寫神"，在中國藝術和藝術理論發展史上具有劃時代的意義。形與神的關係是：神是形的靈魂，而形是神的基礎。

"神"有兩種：一種是藝術家的"神"，我們就叫作主觀的"神"；第二種是藝術表現對象的"神"，叫作客觀的"神"—— 比如畫關公就是表現關公的忠義，畫張飛就是表現張飛的勇猛。

顧愷之所說的"神"是客觀的"神"。試舉一例：郭子儀的女婿趙縱，請畫家韓幹和周昉分別給自己畫了一張肖像，大家都說畫得很像。郭子儀就把這兩張畫像掛起來，不知道哪張更好。有一天，趙夫人回來了，郭子儀問："你知道這兩張畫像畫的是誰嗎？"趙夫人回答："畫的是趙郎。"郭子儀又問："哪張像畫得更像呢？"趙夫人說："兩張都很像。但是，後畫的那張像更好。因為它不僅畫得很像，而且能夠表達趙郎的精神性格。"

顧愷之的"以形寫神"理論，實際上是"形神兼備"的理論，或者說，是一種深刻的、全面的寫實理論。

第三階段：心畫。

唐宋的繪畫，不管是范寬的山水畫、趙佶的工筆花鳥畫，還是張擇端的風俗人物畫，都成為寫實繪畫發展頂峰的標誌。人世間一切事物的發展，達到了頂點，便向反面轉化。北宋中後期，郭若虛提出"畫乃心印"，蘇軾提出"不求形似"，成為從寫實走向寫意、從模仿走向心畫的開始。

在中國美術發展史上，蘇軾第一次提出，繪畫中的"神"是藝術家的主觀精神。蘇軾的表兄文同是大畫家，以畫竹著名於世。蘇軾說，文同的《墨竹圖》，不僅僅是對客觀的竹的反映，而且是畫家人格的表現。蘇軾本人的《枯木怪石圖》，也是自己精神世界的表現。在《枯木怪石圖》中，那怪石筆意盤曲，好像凝聚著一團耿耿不平之氣；那古木扭曲盤結，掙扎向上，好像沖天的浩然之氣。這幅作品最可貴之處就在於不求形似，直抒胸臆，意趣高邁，畫如其人，堪稱文人畫之典範，也是寫意花鳥畫開山之作。

蘇軾是第一個對形似提出尖銳批評的人，但他反對的形似是畫工那樣離開神似的形似，而不是一切形似，他對離開形似的作品也提出尖銳的批評。而他提出"論畫以形似，見於兒童鄰"這個批判形似的理論，一直到了元代，才在繪畫作品中得到普遍的貫徹。元代，心畫成為繪畫的主流。

如此，中國的繪畫，以元代為分水嶺。在元代之前，追求形似，師法造化；在元代之後，追求神似，表現心靈。

元朝由蒙古人統治，在漢族畫家看來，無國可愛，無君可忠，生活是痛苦的，精神是悲觀的，前途是絕望的。但是，在元代的繪畫作品中，沒有殺戮，沒有死亡，沒有流血，只有清風明月、平山秀水、梅蘭竹菊。著名畫家王冕筆下的《墨梅圖》《南枝春早圖》，竟然是繁花似錦，千朵萬朵，競相怒放，生機盎然。在不明就裏的人看來，這哪裏是"天翻地覆"的元朝，分明是漢唐盛世；哪裏是國亡家破的畫家身世，分明是"春風得意馬蹄疾，一日看盡長安花"！

應當怎樣理解元代的繪畫呢？元代湯垕在《畫鑒》中說："畫梅謂之寫梅，畫竹謂之寫竹，畫蘭謂之寫蘭，何哉？蓋花卉之至清，畫者當以意寫之，不在形似耳。"什麼叫作"寫梅"？"寫梅"與"畫梅"有什麼區別？寫者，瀉也，瀉自我之情也。王冕筆下的梅花，不是對國家命運的憤慨、對人民災難的歎息、對前途迷茫的無奈，而是對純潔心靈的宣泄。只有繁花似錦、生機盎然的梅花，才能夠表現畫家那蔑視權貴、不慕名利、耿介拔俗、瀟灑出塵的純淨心靈。軍隊可以被征服，土地可以被佔領，但是，有一個領域既不能佔領，也不能征服，那就是畫家的心。

總之，心是中國繪畫的靈魂。明代董其昌說"一切惟心造"。畫中的氣象氤氳，原是心中的靈韻磅礴；畫中的古木蕭疏，原是心中的高逸耿介；畫中的一輪寒月，原是畫家照耀萬物的心。

西方繪畫的基本理論就是繪畫是對自然的

模仿，他們爭論不休的問題是：繪畫究竟是自然的"兒子、孫子還是老子"呢？中國繪畫表現心靈，對於西方畫家爭論不休的問題，做出了自己全新的回答：繪畫既不是自然的"兒子""孫子"，也不是自然的"老子"，繪畫就是我自己。畫如其人，畫就是我，我就是畫，畫我同一。西方繪畫追求真，中國繪畫同樣追求"真"。西方繪畫的"真"，是真實地反映了外部世界；中國繪畫的"真"，是真實地表現了心靈世界。西方繪畫的"真"，靠形似；中國繪畫的"真"，不求形似而求神似。西畫"真"的表現方式，要靠筆，筆不到就沒有"真"；國畫"真"的表現方式，不僅僅靠筆，主要靠"意"，是"意到筆不到"的"真"。被譽為西方藝術史泰斗的貢布里希發表了中肯而深刻的意見："任何藝術傳統都超不過遠東的藝術。中國的藝術理論討論到了筆墨不到的表現力。"

氣韻生動

氣韻生動是中國繪畫的精髓所在。可以說，不懂得"氣韻生動"，就不懂得中國繪畫。

何謂氣韻生動？最簡單地說，就是"活"，就是生命。國畫最大的特點，最迷人的魅力，就是表現活的生命。

這個特點源於中國哲學。《易經》說："天行健，君子以自強不息。"這裏的"天"，不是指大氣層，而是指世界。世界的運動，剛強勁健，因此，君子要像"天"一樣，自強不息。《易經》又說："天地之大德曰生。"

世界究竟是什麼？西方人說，世界是物質，或者說，世界是精神。中國古人說，世界是一個活生生的、不斷流轉、生生不息的生命。所以，繪畫就是要表現活的生命。明代董其昌說："畫之道，所謂宇宙在乎手者，眼前無非生機。"中國藝術的生命就叫作"生意"，古人說的"氣韻""生機""生趣""生氣"，都是生命的意思。

也許您會問，人物畫、花鳥畫是有生命的，山水畫也是有生命的嗎？

是的。中國人是以生命的精神看待大千世界的，中國的山水畫，不論是深山飛瀑、蒼松古木還是幽澗深潭，都不是冷冰冰的、沒有生命的死物，而是活潑潑的生命。郭熙、郭思說："山以水為血脈，以草木為毛髮，以煙雲為神采。故山得水而活，得草木而華，得煙雲而秀媚。水以山為面，以亭榭為眉目，以漁釣為精神。故水得山而媚，得亭榭而明快，得漁釣而曠落。"

你看，山水像一個人一樣，有血脈，有毛髮，有神采，有秀媚，有精神。一句話，那就是活的生命。

中國繪畫的終極目的

中國繪畫的顯著特徵就是與哲學的密切聯繫。中國的哲學寓於藝術之中，中國的藝術又

是哲學的延伸。傅抱石先生說：「中國繪畫是民族精神的最大表白，也是中國哲學思想最親近的某種形式。」中國繪畫是中國古代哲學培育的絢麗花朵。

中國哲學與西方哲學最大的不同就在於：西方哲學的研究對象是外部世界的本質，其目的就是教人如何正確地認識和改造外部世界，而中國哲學研究的對象是人的內部精神世界，其目的就是教人如何做一個好人。儒釋道的道理，千頭萬緒，歸根結底，就是一句話——做一個靈魂純淨的好人。

西方哲學影響了西方繪畫，西方繪畫重再現、重模仿、重典型，繪畫追求的目標是真和美，西方繪畫的終極目的是使人獲得審美愉悅。

中國哲學影響了中國繪畫，中國繪畫重表現、重抒情、重意境，中國繪畫的終極目的就是教人做一個靈魂純淨的好人。

人物畫的終極目的就是戒惡勸善，畫一個好人，供人敬仰；畫一個壞人，使人切齒。山水畫的終極目的就是教人淡紛爭之心，啟仁愛之性。花鳥畫（例如梅蘭竹菊）的終極目的，是教人具有崇高道德和純淨心靈。

幾千年來，中國繪畫創造了無數名垂青史的佳作，在這些佳作背後，往往有藝術家純淨善良的靈魂。

魯迅說：「美術家固然需有精熟的技工，但尤需有進步的思想與高尚的人格。他的製作，表面上是一張畫或一個雕像，其實是他的思想與人格的表現。」正是畫家純淨的靈魂，感染著、陶冶著、影響著、淨化著我們觀者的靈魂。

做一個靈魂純淨的好人，這就是中國繪畫的終極目的，也是這本書的終極目的。

從史前藝術說起

一部中國藝術史，從何說起？從藝術發生的時候說起。

藝術何時發生？藝術從體力勞動與智力勞動的分工，也就是從階級、國家的產生開始發生。

階級、國家產生的時候，才有了完整的、「純粹的」社會意識形態：神學、哲學、道德，當然還有藝術。那麼，在此之前（史前社會）就沒有藝術嗎？那薄如蛋殼的高孔鏤空黑陶杯也不是藝術嗎？那光輝燦爛的彩陶不是藝術嗎？

我們回答說，史前社會沒有「純粹的」「真正的」藝術，史前藝術是「藝術前的藝術」，嚴格地說，是準藝術。

準藝術與藝術雖然有聯繫，但也有本質的區別。準藝術進一步發展，才有了「真正的藝術」。

準藝術
從何而來？

關於準藝術的起源，西方有諸種假說，例如模仿說、遊戲說、勞動說、巫術說，等等。

中國也有諸種假說。西方藝術起源假說的理論基礎是"人對自然的征服"，而中國藝術起源假說的理論基礎則是"人與自然的和諧"。

其中一種假說是，準藝術起源於天。《周易·繫辭》中記載："河出圖，洛出書，聖人則之。"這裏的河，指黃河；這裏的洛，指洛水。黃河裏出圖畫，洛水裏出圖書，聖人把它們規範化，那就是準藝術。

黃河為什麼會出現圖畫，洛水為什麼會出現圖書？是哪位聖人把它們規範化？唐代的張彥遠在《歷代名畫記》中把這個故事說得更詳細：

古代帝王聖人，接受天賜的書。"書"從哪裏來呢？是神龜把書從洛水中背出來的，所以叫作"洛書"；也有龍馬把書從黃河中背出來，所以叫作"河圖"（也叫"龍圖"）。"洛書"

也好，"河圖"也好，上面的字不認識，怎麼辦呢？庖犧（伏羲）氏於榮河之中發現篆書，就把"洛書""河圖"用篆書寫出來，這就是典籍圖畫的萌芽。軒轅氏在溫暖的洛水中得到寶圖。正是他們把"洛書""河圖"規範化，創造了準藝術。

另一種假說是，書畫同源，即繪畫起源於文字。東漢的許慎認為，繪畫與文字的產生有關，他在《說文解字·序》中說，庖犧（伏羲）氏畫八卦，倉頡造字，畫與字的相同點有二：一是來源於外界物象；二是八卦、文字都是形象。所以，書畫同源。張彥遠在《歷代名畫記》中，講了倉頡造字的神話故事。

倉頡是黃帝的史官，黃帝統一華夏之後，感到用結繩的方法記事遠遠滿足不了要求，就命倉頡想辦法造字。倉頡就在洧水河南岸的一個高台上造屋住下，專心致志地造起字來。可是，他苦思冥想了很長時間也沒造出字來。有

一天，倉頡正在冥思苦索，只見天上飛來一隻鳳凰，嘴裏叼著的一件東西掉了下來，正好掉在他面前。他拾起來，看到上面有一個蹄印，可是辨認不出是什麼野獸的蹄印，就問走來的獵人。獵人說："這是貔貅的蹄印，與別的獸類的蹄印不一樣。"倉頡聽了獵人的話很受啟發，就想，萬事萬物都有自己的特徵，如能抓住事物的特徵，畫出圖像，大家都能認識，這不就是字嗎？從此，倉頡便注意仔細觀察各種事物的特徵，畫出圖形，造出許多象形字來。

張彥遠說：在造字之時，書畫同體而未分。書（文字）、畫的區分在於它們的目的不同——文字的作用在於傳意，繪畫的作用在於見形。由此可見，書與畫異名而同源。

還有一種假說是，準藝術起源於人的情感。《樂記·樂象篇》記載："凡音者，生人心者也。情動於中，故形於聲。詩言其志也，歌詠其聲也，舞動其容也。三者本於心，然後樂氣從之。夫樂者，樂也，人情之所必不免也。"

古人在生活中，有了喜怒哀樂的情緒，這些情感就要表現。怎麼表現呢？先是用語言表現，這就是"詩"。如果僅僅用語言、用詩，還不能夠充分地表達，那就一邊說，一邊唱。唱就要有音樂伴奏（用石塊敲擊出節奏），這就是"音樂"。如果用詩、用音樂還不能夠充分地表達自己的情感，那就一邊說，一邊唱，再加上身體的動作。舞蹈就這樣產生了。所以，準藝術是詩歌舞三者的統一。藝術史家叫作"三一致"。

王國維在《宋元戲曲考》中說："歌舞之興，其始於古之巫乎？巫之興也，蓋在上古之世。……巫之事神，必用歌舞……故《尚書》言：'恆舞於宮，酣歌於室，時謂巫風。'"他認為準藝術起源於巫術，《尚書》中就是這麼記載的。在甲骨文中，"舞"與"巫"是同一個字。

古人以為，人世間的一切，都是由神靈主宰的。雷公電母、風伯雨師，主管著颳風下雨、打雷閃電的事情。當人世間出現了主宰一切的皇帝後，在雷公電母、風伯雨師後面，就出現了主宰一切的玉皇大帝。因此，如果古人希望風調雨順、獲得豐收，那就應當給雷公電母、風伯雨師，或者給玉皇大帝跳個舞、唱個歌，讓他們高興。這樣，風調雨順、莊稼豐收就會實現了。所以，跳舞唱歌，就成了巫術活動。

準藝術起源於天、文字、情感、巫術、宗教，這些說法，都有一定的道理。從一定意義上說，它們都是對的。

不是真正的藝術
準藝術

準藝術與藝術的區別是，準藝術還不是"真正的藝術"。但它內容豐富，有著不同於其他時期藝術的特徵。

準藝術能滿足人們的生活所需，具有實用性。它的實用性，首先表現在陶器上。比如用來打水的實用而美觀的汲水器，有折肩雙耳壺、尖底雙耳瓶、圓底雙耳壺、平底雙耳瓶、彩陶雙聯壺等類型；用來蒸煮食物的炊器，有罐、鼎、釜、灶、甑、鬲等；用來飲酒的飲器，有斝、鬶、盉、爵、杯、觚等；用來盛食物的食器，有缽、碗、盆、豆、簋、盤等。0-1 | 0-2 | 0-3 | 0-4

除了陶器之外，準藝術的實用性還體現在岩畫的創作上。

岩畫是分佈在岩石上的史前繪畫，所描繪的無論是動物形象、狩獵場面，還是祭祀和圖騰崇拜活動，都是直率而真切生動的形象，是先民發自內心的最初呼喚，是樸素而率真的心理結晶。

在原始時代，岩畫具有巨大的實用價值，

0-1 汲水器

0-2 炊器

0-3 飲器

0-4 食器

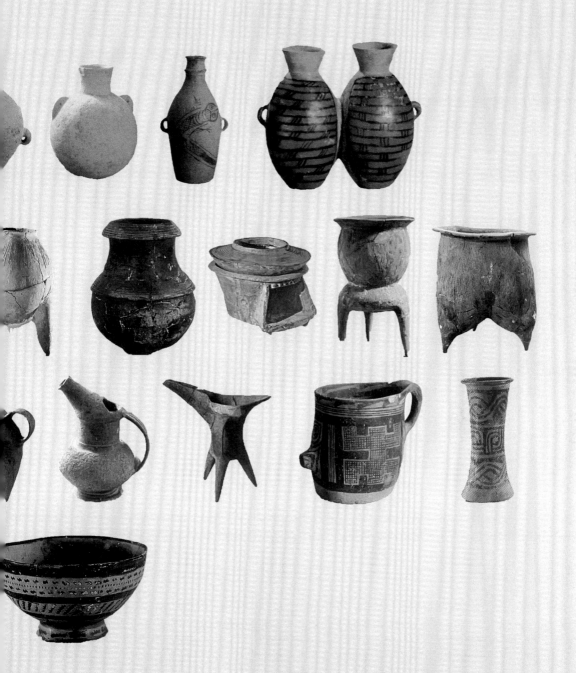

它是狩獵的指南，是部落強大、人丁興旺的保
證，是部落強大的經驗總結。

為了狩獵的勝利，我們的祖先需要在岩石
上描繪動物的畫像，需要對動物的形體、習
性、棲息地等方面觀察入微，了如指掌。在陰
山岩畫中，就描繪了狩獵的對象，目前能夠確
定的有 32 種動物，如山羊、羚羊、綿羊、黃
羊、老虎、梅花鹿、馬鹿、野牛、野馬等等。
陰山岩畫中那頭受傷的鹿，黑山岩畫中在獵人
追趕下奮力狂奔的野牛，都栩栩如生。0-5

在遺存至今的狩獵主題的岩畫中，表現題
材也極為豐富。有單人獵、雙人獵，還有多人
獵。獵人手執棍棒，投擲飛石索，姿態英武。
動物被驅趕，奮力狂奔。

表現圖騰崇拜也是繪製岩畫的目的之一。
位於廣西寧明縣的花山崖岩畫，表現的是先
人的圖騰崇拜 —— 蛙神，其描繪的人體的形
狀，好像跳躍的青蛙。畫面上大家跳著蛙舞。
原始人相信，通過這種圖騰崇拜的活動，就能
夠保佑其子民人丁興旺，生活幸福。0-6

繁衍子孫對於原始人來說，可以說是一件
最重要的事，因此生殖崇拜是原始岩畫中最為
常見的內容，通常採用最直接的、赤裸裸的甚
至誇大的表現形式。新疆的呼圖壁岩畫，通過
對男性生殖器的描繪，表現原始人對增加人口
的渴望。在生產力低下的時代，人們最嚮往的
事，一是增加狩獵的收穫，二是增加人口。只
有人口增加了，才能夠使部落更強大，在狩獵
中獲得更大的成果。0-7

"準藝術"的概念模糊不清，常常與宗
教、巫術、道德、哲學等混合在一起，沒有明

0-5 陰山岩畫中的老虎形象

0-6 廣西花山崖岩畫中的蛙神崇拜

0-7 新疆呼圖壁岩畫中的男性形象

確的區分。

1973 年在青海出土的舞蹈紋彩陶盆，盆上有舞蹈繪畫，五人一組，一共有三組。他們手挽著手，面朝同一方向，足下有四道平行線，那是地面的代表；每組人物之間的圖案，那是樹葉的代表。有人說，這是先民們在勞動閒暇之餘，在大樹下、小湖邊或草地上歡快地手拉手集體跳舞或唱歌。也有人說，畫中的人們不是在舞蹈，而是在進行巫術活動，因為那五個跳舞的人，頭上有髮辮，身後有一條"尾巴"。其實爭辯的雙方都忘記了，在原始社會，舞蹈與巫術沒有分開，那五個人的活動，既可以是舞蹈，也可以是巫術。0-8

在準藝術中，音樂、舞蹈、詩歌三者是渾然一體的。格羅塞在《藝術的起源》中寫道："音樂在文化的最低階段上跟舞蹈、詩歌的關係極為密切。沒有音樂伴奏的舞蹈，在原始部落間很少見，和在文明民族中一樣。……舞蹈、詩歌和音樂就這樣形成一個自然的整體，只有人為的方法能夠將它們分析開來。假使我們要確切地了解並估計這些原始藝術的各個情狀及其功能，我們必須始終記得，它們並非各自獨立，而是極密切地有機結合著。"

藝術發生的過程是：非藝術 —— 準藝術 —— 藝術。之所以說準藝術不是藝術，是因為在原始人那裏，所有這些創造都有其實用性；而說它是藝術，是因為它表現了原始人的審美意識與思想感情。準藝術具有過渡性，表現在它始終處於變動之中。變動的趨勢，是實用因素逐漸減弱，而情感和審美因素逐漸增強。一直到有一天，原始人的創造完全擺脫了實用性，而變成了純粹的審美意識與思想感情的表現，那就是我們所說的"純粹的"藝術了。

0-8 馬家窯文化舞蹈紋彩陶盆 高 14.1 厘米 口徑 28 厘米

準藝術走過漫漫長路：岩畫、陶器、玉器

人猿相揖別的史前社會距今已有 300 萬年了，藝術的產生距今不過 8000 年。如果把全部文明社會比喻為一天，那麼，原始社會相當於 1 年 8 個月。可見其漫長。準藝術也經歷了一個非常漫長的發展過程，包括初創期、繁榮期和衰敗期。

認識到準藝術的存在，是近代的事情。

在一個很長的時期裏，人們認為，藝術與野蠻是不相容的。有野蠻則無藝術，有藝術則無野蠻。所謂"準藝術"，即所謂"野蠻人的藝術"，就像"木的鐵""方的圓"一樣，本身就是矛盾的概念，是不可能存在的。德國哲學家謝林就說："藝術是很神聖、很純潔的，以至藝術……完全與真正的野蠻人向藝術所渴求的一切單純感官享受的東西斷絕了關係。"

19 世紀達爾文的進化論，用無比雄辯的事實證實了世界上一切物種都有一個發生、發展的進化過程，這極大地解放了人們被禁錮的思想：既然世界上萬事萬物都有一個發生、發展的進化過程，藝術同樣也應當有一個發生、發展的進化過程。

這時人們開始尋找原始人的"藝術"遺跡，並且有了很多發現。在西方，西班牙北部的阿爾塔米拉洞穴和法國的拉斯科洞穴被發現，人們被原始人的準藝術驚呆了。在東方，山頂洞人的遺址被發現，人們為東方的準藝術拍案叫絕。

面對呈現在眼前的準藝術作品，人們自然會發問：它們是何時被創造出來的呢？

人類擺脫動物界的標誌是創造了第一把石刀。有人認為人類創造的第一把石刀，既標誌著人類的產生，也標誌著藝術的產生，人類的產生與藝術的產生是同步的。也就是說，人類歷史上的第一把石刀，既是實用品，又是藝術品，人類創造的第一把石刀可以看作"準藝術"的開端。

我們認為這個看法是不對的。

"人們必須先滿足吃喝住穿的需要，然後才能從事藝術活動。"這是一個最普通、最簡單的客觀事實。這個哲學觀點，用美學的語言表述，那就是實用的觀點先於審美的觀點。人類擺脫動物界所製造的第一把石刀，只是實用品，既不是藝術品，也不是準藝術品。實用品經過進一步發展才成為準藝術品。

實用品怎樣轉化為準藝術品呢？由實用品轉化為準藝術品的關鍵是觀念的產生。準藝術的產生與觀念的複雜聯繫聯繫在一起。

準藝術產生於舊石器時代的晚期，距今約四萬年至三萬年。所謂舊石器，就是用敲擊的方式製作的石器。

舊石器時代的社會經濟以狩獵經濟為主，輔以採集、捕撈等等。那時人類所製造的一切，要麼是工具，要麼是武器。除此之外，沒有別的。在舊石器時代晚期，歷史的發展終於到了一個新的轉折點，人類創造了一些既不是武器也不是工具的身體裝飾品。準藝術的大門就這樣被打開了。

準藝術產生的標誌是人體裝飾、雕刻和岩畫。在距今一萬八千年的山頂洞人遺址中，有經過磨製的獸牙、小石珠、貝殼等，這就是準藝術的初創。

經歷初創期後，準藝術迎來繁榮期。

準藝術的繁榮並非一閃即逝，而是經歷了兩個繁榮期。

第一個繁榮期表現為岩畫。中國的岩畫，不僅發現得早，而且分佈廣泛，內容豐富，可以說是對先民生活的全面反映，不僅反映狩獵活動，而且表現先民的理想和願望，即和諧。不僅是人與人之間的和諧，更重要的是人與自然、人與天之間的和諧。

岩畫的表現題材豐富，有對植物的描繪，也有對日月星辰的表現。原始人尤其喜愛畫太陽，崇拜太陽是他們的普遍心理。在他們看來，在蒼穹之上的太陽，放射著萬丈光芒，給人們帶來溫暖，促使植物生長，也可能使土地乾旱，植物死亡，生靈塗炭。0-9

岩畫中的植物紋樣也非常寶貴。在西方的原始洞穴壁畫中只有動物，沒有植物，而在中國的岩畫中，植物紋樣與動物紋樣同時出現了。在連雲港將軍崖岩畫中我們看到，下面的幾條紋線代表禾苗，上面高高的果實，或是穀穗，或是稻子，只不過這個穀穗或稻子，是人格化的穀穗和稻子，不僅有人的面孔，而且像人一樣生長。

總之，在中國原始先民看來，人與自然，構成了一個和諧的整體。當然，這只是天人合一思想的萌芽，在爾後的發展中，該思想逐漸完善，成為一種不同於西方的哲學體系。

第二個繁榮期為陶器的製作。大約在距今一萬年到四千年之間，原始社會的經濟形式由狩獵經濟向原始農耕經濟轉變，這是原始社會經濟的一次巨大飛躍。經濟上的轉變，帶來整個社會生活的轉變，原始人的生活方式由遊牧漸趨定居，他們不再經常燒烤獸肉，而是經常食用糧食，這就需要儲存和加工糧食的各種器皿。石製器皿的笨重和製作的困難，與生活的需要發生了尖銳的矛盾。於是一種新的器皿就應運而生了，這就是陶器。

陶製品的出現是生產力發展的必然結果，也是社會生活轉變的結果。

由於考古資料的缺乏，陶器出現的具體過程只能是一種猜測。

有人說陶器與泥器有關。原始人偶然發現經過大火燒烤之後的泥器會變得更加堅硬，於是陶器產生了。也有人說，陶器與編織有關。原始人用藤條編織一個器皿，外面糊上泥巴，經過燒製產生了陶器。0-10

這些設想究竟哪種更符合實際，現在仍然無法做出判定，但是陶器的出現對於史前藝術的發展具有劃時代的意義。陶製材料比石質材料"馴順"，易於造型；比泥質材料堅硬，易於保存。因而人們的思想感情與審美意識在陶製品上能夠得到更充分的表現，這時作為精神產品的藝術便在實用品上體現出來了。

0-9 寧夏賀蘭山岩畫中的太陽神

岩畫中表現的題材豐富，有對植物的描繪，也有對日月星辰的表現。原始人尤其喜愛畫太陽，崇拜太陽是他們的普遍心理。

0-10 陶器

原始人偶然發現經過大火燒烤之後的泥器會變
得更加堅硬,於是陶器產生了。也有人說,陶
器與編織有關。原始人用藤條編織一個器皿,
外面糊上泥巴,經過燒製產生了陶器。

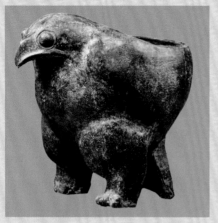

0-11 陶鷹鼎

0-12 紅陶獸形器

作為準藝術繁榮標誌的陶器，琳瑯滿目，美不勝收。它既有實用性，也有藝術性；既有實用價值，也有審美價值。

我們從陶器的器形與紋樣兩個方面說明其藝術價值。

古代陶製品的器形有鳥、狗、豬等。

陶鷹鼎作為一件實用品，巧妙地利用鷹腹作為器身，粗壯誇張的雙足與粗短的尾巴，巧妙地構成了鼎的三足，達到了理想的實用效果。但它不僅僅是實用品。那準確生動的造型，表現了鷹的兇猛、暴烈，其姿態沉穩，雙目圓睜，好像從高空俯視大地，機警傳神。0-11

紅陶獸形器既是實用器皿，也是精美藝術品。一隻獸，也許是一隻狗，昂首張口，鼓腹翹尾，四足張開，神氣十足。0-12

陶鬶是新石器時代的炊器，是龍山文化、大汶口文化的代表器形。《說文·鬲部》中說："鬶，三足釜也，有柄喙。"其非對稱的結構，積蓄了動態之美。它的造型，好像一隻正在吸吮奶汁的小羊，使人們感受到母愛的光輝。0-13

所有這些動物器形，均與當時畜牧業的發展有關，說明鷹、狗、獸都是原始人的朋友。

我們再說古代陶器的紋樣。

這些紋樣的裝飾意義，也是眾說紛紜。有人說陶器上的紋樣是生產、生活的真實寫照；有人說陶器上的紋樣是抽象的符號；也有人說，陶器上的紋樣是巫術的表現；還有人說，陶器上的紋樣是美的創造。種種爭論，由於歷史的久遠，原始資料的匱乏，難以定論。其實，所有這些想法都有一定的根據。從某種意義上來說，它們都是正確的。

我們以陶器上的魚紋為例。

首先，魚紋是古代陶器中比較早出現的紋樣，它是生產、生活的真實寫照。0-14

0-13 陶鬶

0-14 人面魚紋彩陶盆 高 16.5 厘米 口徑 39.8 厘米

在人面嘴邊，分置兩條變形的魚紋，而且魚頭與人嘴外廓重合，加上兩耳旁相對的兩條小魚，構成形象奇特的人魚合體，表現了人與魚的密切關係，是生產、生活的真實反映。

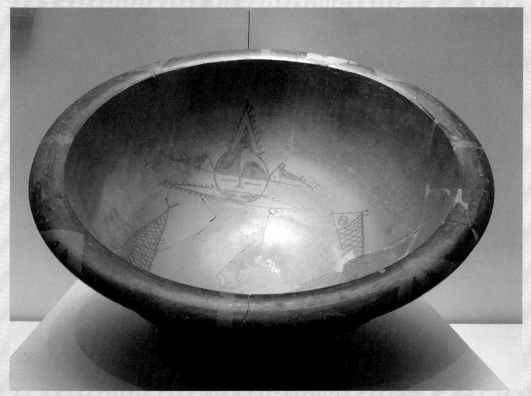

距今 7000 年的半坡文化的人面魚紋彩陶盆，是由細泥紅陶製成的，盆內壁用黑彩繪出兩組對稱的人面魚紋。我們該怎樣理解它的意義呢？

人面額頭的左半部塗成黑色，右半部為黑色半弧形，可能表現了當時文面的習俗。其眼睛細平，鼻樑挺直，神態安詳。魚紋很像一條真實的魚，有魚頭、魚身、魚鰭、魚尾、魚眼。

誰能否認這個紋樣裝飾來自客觀的人面與魚呢？誰能否認這個圖案來自生活、生產的真實場景呢？

我們還可以據此聯想，古陶器上的植物紋樣與植物有關，一般出現在農業相對發達的地區，例如河南、陝西、山西等地。而幾何紋樣與編織有關，一般出現在農業相對落後的地區。

順理成章，說葉脈紋是對樹葉葉脈的模擬，水波紋是對水波形象的模擬，雲雷紋是對流水漩渦的模擬，等等，應該是沒有錯的。

再看這個彩陶盆。在人面嘴邊，分置兩條變形的魚紋，而且魚頭與人嘴外廓重合，加上兩耳旁相對的兩條小魚，構成形象奇特的人魚合體，表現了人與魚的密切關係。可以想象半坡人在河谷建村，過著農業種植、採集相結合的生活，他們同時也從事著漁獵活動。

通過以上分析我們可以清楚地看出，人面魚紋裝飾是生產、生活的真實反映。

其次，魚紋是抽象的圖案。圖案紋樣不單是對真實事物的如實的模擬，而且是對真實事物的抽象。比如，魚紋的抽象是一個演變過程，在演變過程中，圖案越來越簡化，越來越抽象，以至於簡化和抽象到最後的圖案紋樣，我們都想象不出那是對真實的魚的抽象。

魚紋也是巫術符號，在半坡彩陶的圖案紋樣中，魚紋最為普遍。聞一多先生認為，魚隱喻 "男女交合" 之意。李澤厚先生也說："像仰韶半坡彩陶屢見的多種魚紋和含魚人面，它們的巫術禮儀含義是否就在對氏族子孫 '瓜瓞綿綿' 長久不絕的祝福？人類自身的生產和擴大再生產，即種的繁殖，是遠古原始社會發展的決定性因素，血族關係是當時最為重要的社會結構。中國終於成為世界上人口最多的國家，漢民族終於成為世界第一大民族，是否可以追溯到這幾千年前具有祝福意義的巫術符號呢？"

當然，魚紋的巫術意義，還可能有其他的解釋。《山海經》說 "蛇乃化為魚"，魚與蛇有關，而蛇又與龍有關，因此魚的形象也許還有更為深刻的寓意。

在史前陶器的紋樣中，對後世影響最大的紋樣有兩種：一種是蛇的紋樣，以後發展為龍的形象；另一種是鳥的紋樣，以後發展為鳳的形象。0-15

史前陶器的紋樣，無論它的意義是什麼，都是社會生活的反映。或者是真實的反映，或者是歪曲的反映。既然彩陶的紋樣反映了原始社會的生產、生活，那麼我們就可以根據彩陶來想象、還原那早已逝去的歲月，那是一幅多麼美麗的圖畫！和諧，穩定，幸福，樂觀，輕鬆。原始的先民們定居在黃河兩岸，滔滔河水組成的一個個漩渦，碰撞著、擁擠著向東方流

0-15　鳥紋彩陶碗

去。河岸上有肥沃的土地，他們種植莊稼，畜養家畜。每當月夜，他們在河邊跳舞、歌唱，誠摯地向神祈禱，希望風調雨順、莊稼豐收、家畜興旺、子孫綿延，希望明天更好。他們心中的神靈也確實在護佑著他們，心想事成，萬事如意。在這個時代，雖然生產力極端低下，但是人們公平地分配產品，平等相待。先哲們提起這個時代，就熱血沸騰，引吭高歌！

人們希望今後隨著經濟的進一步發展，生活能變得更美滿、更和諧。但是無論誰都想不到，當經濟進一步發展時，人們並沒有迎來更美滿、更和諧的生活。

大約在五千年到四千年前，社會經濟發生了重大變化，隨著更先進的金屬工具的出現，石器工具衰落了，以陶器為標誌的準藝術的繁榮期也結束了，準藝術進入了其發展末期——衰敗期。

金屬工具的出現深刻地影響了當時社會生活的諸多方面。

階級產生了。金屬工具極大地提高了社會生產力，使社會有了剩餘產品，這就為階級的產生提供了物質前提。社會產生了分裂，分裂成兩個對立的階級：主人和奴隸，富人和窮人。隨著社會階級的出現，家庭也發生了劇烈的變化，父權制代替了母權制。生活中的不平等，必然反映在思想上，不平等的觀念在"準藝術"中有充分的體現。

掠奪戰爭產生了。隨著生產力的發展，剩餘產品的出現，階級的產生，私有觀念的增強，掠奪戰爭成為必然。在有些原始人看來，掠奪財富要比創造財富更容易，也更榮耀，因此戰爭越來越頻繁，規模越來越大。和諧、安定、輕鬆、歡快的和平景象已經逝去，屠殺、奴役、恐怖、動蕩的戰爭則取而代之。與生活的變化相適應，人們的心理也發生了變化，以歡快、樂觀、自由為基調的社會心理不復存

在，恐怖、威嚴、神秘的社會心理取而代之。於是，宗教便隨之產生了。

宗教的前身是原始社會的巫術觀念，開始僅僅是一種朦朧的、混沌的社會意識，是人們對現實世界一種幼稚的、歪曲的反映。巫術是宗教的萌芽，但巫術不是宗教。巫術與宗教的本質區別在於宗教具有深刻的階級根源。在階級統治下，自然力量與社會力量都成為統治自己的異己力量，它使人們產生恐懼，而恐懼產生了神，產生了宗教。

在社會生產力的發展和社會生活的變化過程中，準藝術也步入了其發展末期，這一階段的標誌是玉器。玉器反映了原始社會末期人們的思想感情，例如等級、宗教的觀念。

"石之美者為玉"，玉與石相比，不僅硬度大，而且有豐富的色彩、柔和的光澤和溫潤的手感。人們逐漸覺得玉比石更寶貴，玉鏟、玉斧、玉刀等紛紛出現，其實用價值逐步降低、減弱，而滲透於其中的人的觀念卻得到豐富、提升和發展。這種觀念就是等級觀念和宗教觀念。玉器不再是武器或工具，而逐步演變成尊者的特權和象徵，或者成為原始宗教的祭器。

玉勾龍是紅山文化的玉器中最具代表性的作品。龍體卷成半環形，用墨綠色的軟玉雕琢而成，光滑圓潤。龍頭用簡單的稜線雕出，龍吻前伸，略向上彎曲，雙目突起，眼尾細長微揚，正面有兩個對稱的鼻孔，顎下及額頭細刻方形網狀紋，頸後及脊背一長鬃順體上捲，與內曲的軀體相合，造成一種飛騰的效果。龍體正中有一小穿孔，穿繩懸掛，首尾呈水平狀態，這時人們彷彿可以看到一條即將出水的巨龍，翻騰而起，氣勢雄渾。玉勾龍造型簡練，卻蘊含了無窮的魅力。有學者曾經這樣寫道："中國龍的形象是在紅山文化中創造出來的，而為商代所繼承、發展並初步加以規範的。" 0-16

玉琮，呈扁矮方柱狀，內圓外方，上下對穿圓孔，打磨光澤規整。在玉琮的凸面上，有神人獸面紋，四角相同，共八組。0-17

無論是玉勾龍或玉琮，都是富人、奴隸主通天地、敬鬼神的法器，是原始宗教的祭器。

準藝術發展到這裏，就無可避免地衰落了。

正如原始社會的衰落並不是一切社會形態的衰落一樣，準藝術的衰落也不是一切藝術的衰落。隨著準藝術的衰落，"純粹的"藝術正在醞釀著破土而生。

0-16　玉勾龍　高 26 厘米

0-17　玉琮

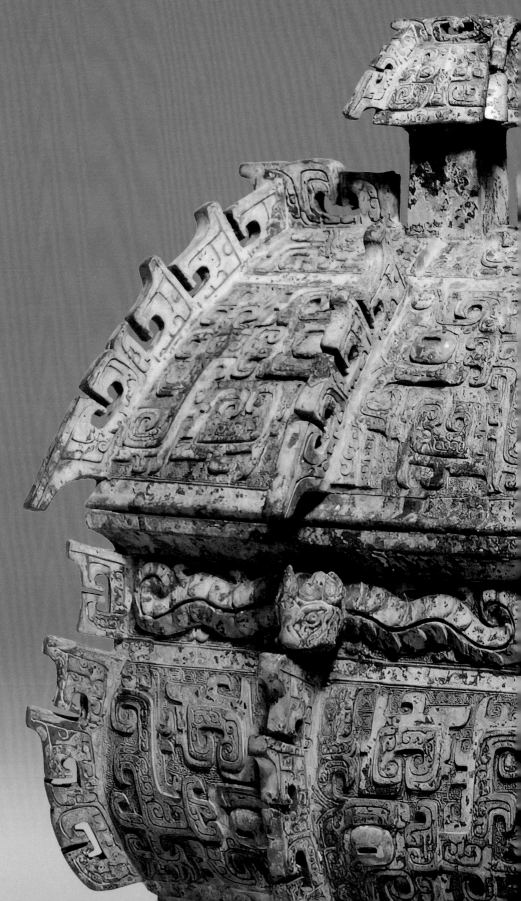

XIA, SHANG AND ZHOU DYNASTIES

第 一 篇

夏商周

夏商周是中華民族邁向文明社會的開始，當時的社會實行「禮樂」制度。

所謂「禮」就是君臣父子，上下尊卑，有不可逾越的界限；所謂「樂」就是不論高低貴賤都能夠和睦相處。表現禮樂的藝術作品就是青銅器。

青銅器是雕塑、繪畫乃至書法等藝術的綜合體，為後來中華民族藝術的發展奠定了堅實的基礎。

除了青銅器之外，建築、漆器、壁畫、岩畫等都有一定程度的發展，其中的佼佼者，就是隨葬帛畫了。

夏商周是一個威嚴、獰厲、恐怖的時代。因此，威嚴、獰厲、恐怖就是青銅器的風格。

以後，隨著社會的變化，青銅器的風格也逐漸發生變化，代之以清新、華美、活潑的風格。

中國第一個奴隸主專政的王朝是夏，大約在公元前 21 世紀建立，活躍在今河南、山西一帶。

對於古老的夏王朝，我們可能會感到陌生，但是，提到大禹治水的故事，大家就熟悉了。禹與夏有什麼關係呢？禹的部落稱夏，禹也因此稱夏禹。在禹之前，實行"禪讓制"。統治者年老，就讓位給有本事、有威望的人。堯讓位給舜，舜讓位給禹。禹死後，權力由其子繼承，實行"世襲制"。從此，世襲制綿延了幾千年。禹以前為什麼實行禪讓制呢？因為那時是原始社會，所謂"天下為公"，沒有私有財產可以繼承。禹以後為什麼實行世襲制呢？因為"天下為家"，社會進入了奴隸制階段，有私有財產需要繼承。禹傳位給自己的兒子啟，標誌著社會制度的根本變革。

為什麼社會制度會發生根本變革呢？因為社會的生產力發生了質的變化。這一變化最根本的原因是生產工具發生了根本的變革。

原始社會的生產工具是石器、木器，而奴隸制社會的生產工具是青銅器。

從夏到春秋，就是中國的奴隸社會。商代，在各個領域都有奴隸。畜牧業的奴隸叫作"芻""牧"；農業的奴隸叫作"眾""羌"；手工業奴隸叫作"工"；家內奴隸叫作"臣""妾""婢""僕"等。奴隸在夜晚要戴上大木枷，以防止逃跑。

殷周的奴隸可以被天子用來賞賜臣下。著名的大盂鼎銘文記載了周康王向貴族盂昭告西周的立國經驗，並賜給盂奴隸一千多人。奴隸可以被買賣。鼎銘文記載著五名奴隸的身價只等於一匹馬加一束絲。

奴隸主對奴隸有生殺之權。商朝統治者在祭祀天地、祭祀祖先或將士出征時，都要殺大批奴隸作為犧牲。甲骨卜辭中記載，一次竟殺死 2600 多名奴隸。直到戰國時，還有"天子殺殉，眾者數百，寡者數十。將軍大夫殺殉，眾者數十，寡者數人"。(《墨子·節葬下》)

這是一個威嚴、獰厲、恐怖的時代，也是一個與堯舜時代不同的新時代！

先哲們在歎氣：美好的大同社會隱去了，大道也隨之隱去了。"天下為公"變為"天下為家"。對於老人，我只孝順自己的老人；對於孩子，我只養育自己的孩子；對於財富，我只為自己而獲取。財產和勞力，都成了私人所有。天子和諸侯們都是世襲的了，而且他們把這種世襲，用"禮"的法統固定下來了。他們加固城池，以鞏固他們的權勢，制定禮義以為綱紀。

這個時代的百姓發出憤怒的呼喊，先進的思想家們高呼"仁愛""兼愛"。"仁愛"也罷，"兼愛"也罷，儘管他們追求的目標不同、手段不同，但是，他們都要用"愛"對抗現實的殘酷與野蠻，這一點卻是一致的。然而，任何美好的學說，只不過是一種美好的願望，它不能改變威嚴、獰厲、恐怖的現實。但歷史是複雜的。誰也沒有想到，這個血腥黑暗的時代，卻創造了光輝燦爛的青銅器藝術。

　　青銅是一個劃時代的創造。所以，夏商周的時代，又被稱為"青銅時代"。青銅工藝產生在夏商周文化的土壤裏，滲透到商周時期的冠、婚、喪、祭、宴、享等文化生活的各個領域，其造型、紋飾等更是展現了一個時代的信仰與審美，所以它是我們這一時期最具代表性的工藝。

　　所謂"禮"，就是講社會秩序，君臣父子、上下尊卑，都有不可逾越的界限，要明尊卑、別上下。例如，鼎本來是煮肉的鍋，對它的使用就有嚴格的規定：天子用九鼎，諸侯用七鼎，大夫用五鼎，元士用三鼎或一鼎。因此，鼎逐漸成為王權的象徵。鼎不僅在使用上有嚴格的界限，甚至不能"問鼎"，"問鼎"成為圖謀篡政的代稱。

　　青銅器產生於石器。在原始社會人們使用石器，為了充分滿足石器生產的需要，製造石器的隊伍產生了分工。有一些部落專門製造石器，另一些部落專門開採石料。開採石料的人們往往會遇到大塊的石頭無法處理，他們慢慢地發現，大塊石料用火去燒，石料就會裂開。在燒石料的過程中，往往有一些金屬流出。這些金屬最初是無用的，後來人們發現冷凝的金屬還可以再次熔化，這就是紅銅。紅銅質地較軟，不適宜製作大型的武器或工具。後來，人們漸漸地認識到，在紅銅中加入適量的錫、鉛等金屬，能使其質地堅硬，顏色呈青灰色，這就是青銅。它適宜製作武器和工具，大大地推動了生產的發展。

　　這是一個劃時代的發現，是人類進步的標誌。人類因此進入了青銅時代。

　　青銅器最早出現在什麼時代，我們不知道。傳說黃帝與蚩尤大戰的時候，蚩尤的軍隊節節勝利，就是因為他們的兵器是用銅製成的。後來，黃帝發明了指南車，從而扭轉了戰局，戰勝了蚩尤。

1-1　人面柄首銅匕　長 14.3 厘米　寬 2.2 厘米

當然，蚩尤的銅兵器我們看不到實物。今天我們所能夠看到的最早的青銅器是一把刀，叫作人面柄首銅匕。它是一件兵器，還不能夠說是一件青銅藝術作品。1-1

夏朝是青銅器時代的開始。夏代青銅器主要是小件工具和兵器，素面，沒有銘文，數量較少，多為仿製陶器、木器。雖然如此，它在生活和戰爭中所起的作用，遠遠超過木器和石器。

青銅器與青銅藝術是兩個不同的範疇。

在青銅器的發展過程中，實用性在逐漸地降低，精神因素在逐漸地加強，即用造型、紋飾表現人們的審美觀念和思想感情。這樣，青銅器就越出了單純實用品的範疇，敲開了藝術的大門。

青銅藝術的風格是怎樣的呢？

藝術的發展，真的很奇妙。史前時代的藝術風格，不會延續到夏商周時代。夏商周時代的藝術風格，不僅不是史前時代藝術風格的延續，反而與史前時代藝術風格相反，這是藝術發展的規律之一。史前時代的藝術風格是和諧、美好、輕鬆，青銅時代的藝術風格卻是威嚴、獰厲、恐怖。

青銅器的繁榮期是商周，特別是從商代晚期到西周初年。繁榮的原因，從經濟上說，是青銅製作技術的進步；從政治上說，是奴隸制國家的強盛；從思想上說，是禮樂制度的完善。

這個時期的青銅器，真是琳琅滿目、美不勝收，其中最精彩、最重要的青銅器，換句話說，就是最能夠體現威嚴、獰厲、恐怖的時代精神的青銅器，那就是商代的青銅鼎、青銅酒器和西周的青銅樂器。

鼎本來是一種煮肉和盛肉的器皿，其造型主要由腹、足、耳三部分組成。腹可以盛物，足可

以揚火,耳可以搬運。早在七千年前就出現了陶製的鼎。後來,到夏商周時期,鼎不僅僅是實用品,而且是重要的禮器,甚至成為國家和政權的象徵。鼎大多為三足圓形,也有四足的方鼎。

后母戊鼎(原稱司母戊鼎)便是最具盛名的方鼎,大約是公元前14世紀到公元前11世紀的鑄品。此鼎重達832.84千克,高達133厘米,器口長112厘米,口寬79厘米,足高46厘米,壁厚6厘米,是迄今出土的最重、最大的青銅器。鼎腹內壁鑄有銘文"后母戊"三字。它的造型厚重典雅,氣勢宏大,紋飾美觀莊重,工藝精巧。后母戊鼎是商代王室重器,據說是商王文丁為祭祀其母"戊"而特地鑄造的,也有人說,是商王祖庚或祖甲為其母鑄造的。1-2 | 1-3

后母戊鼎是商代青銅器藝術的代表作,它標誌著青銅器藝術由萌芽走向繁榮。

后母戊鼎的發現過程中還有一個曲折的故事。1939年正月,河南安陽武官村農民吳培文偶然在祖墳地裏觸到一個硬東西,於是他帶著七八個壯漢,經過一夜的挖掘,發現了一個碩大的青銅器,還沒有挖出來,天就亮了。吳培文只好把坑填上,以免日本人發現。又經過

1-2 后母戊鼎 高 133 厘米 口長 112 厘米 口寬 79 厘米

1-3 后母戊鼎腹內壁鑄字體

1-4 饕餮紋器物

兩夜的挖掘，終於發現了大鼎。為了保密，吳培文把鼎埋在自家的馬圈裏。後來，終於走漏了風聲，文物販子蕭寅卿願出 20 萬大洋購買這尊大鼎。只是他提出，要把大鼎砸成七八塊。村民用盡了辦法，或鋸，鋸條斷了；或砸，鐵錘砸了五十多下，只砸斷了一隻耳。後來，為了躲避豪強的追索，吳培文把鼎埋入地下，隨後便遠走他鄉，在外流浪十餘年。抗日戰爭勝利後，1946 年 6 月，他回村把鼎獻給了政府。新中國成立後，1959 年此鼎入藏中國歷史博物館（今中國國家博物館）。

鼎的紋飾中最著名的是饕餮紋。饕餮紋不僅是鼎的紋飾的主體，而且是青銅器紋飾的主體，在青銅器一千五百多年的發展過程中，佔據著統治地位。1-4

饕餮是什麼？對於饕餮的含義，一般引用《呂氏春秋》的解釋："周鼎著饕餮，有首無身，食人未嚥，害及其身，以言報更也。"《左傳》中說，饕餮"貪於飲食"。總之，我們不知道饕餮是什麼，但可以肯定，饕餮是一個貪婪、兇殘、吃人的惡獸。

商代的饕餮食人卣，表現了一個面目猙獰的饕餮，張開血盆大口，死死咬住一顆軟弱無力的人頭。饕餮口中的人，手拊其肩，腳踏饕餮足，神情驚恐，烘托出一片恐怖的、令人窒息的氣氛。1-5

商代晚期的青銅酒器精美異常，可謂前無古人，後無來者。

酒器總的來說，可分為飲酒器、盛酒器和一般酒器三大類。

飲酒器主要有爵、斝、觚、觶、角五種。盛酒器一般有尊、彝、卣、壺、觥五種。一般飲酒器有益、尊缶、杯、勺、甕等，我們就不一一介紹了。1-6 | 1-7

青銅酒器為什麼如此繁盛？最根本的原因是社會生活的需求。

藝術與生活的關係如此密切。不平等的時代產生了不平等的藝術，統治者花天酒地的生活產生了花天酒地的酒器藝術。

後來，隨著社會生活的變化，精美的酒器隨著這個時代的滅亡而滅亡了。

從殷商的滅亡開始，琳琅滿目、美不勝收的青銅藝術酒器衰落了。青銅酒器衰落了，並不代表著整個的青銅器藝術的衰落。酒器衰落了，而樂器繁榮了。

為什麼會有這樣的變化呢？因為西周的社會生活中最大的變化，就是"禮樂"的制定和完善。

所謂"禮樂"制度，包括"禮"和"樂"兩個方面，它的精髓是"親親"和"尊尊"。所謂"尊尊"，就是尊敬自己應當尊敬的人。對自己的上級和統治者這些尊貴的人，怎樣才能"尊尊"呢？這就要講"禮"。"禮"就是君臣父子、貴賤上下、尊卑親疏，都有不可逾越的界限，要明尊卑、別上下。

禮如此重要，但是，"禮"不是絕對的、唯一的。"尊尊"誠然重要，但離不開"親親"。所謂"親親"，就是親近自己的親人。怎樣才能"親親"呢？這就要講"樂"。先王設立音樂的方略就在於，使君臣父子的尊卑長幼各有次序，使萬民大眾的相互關係更加親切、和諧。

"禮"與"樂"起著相輔相成的作用。禮要求人們遵守君臣父子、貴賤親疏的森嚴的界限，而樂要求君臣父子、貴賤親疏和睦相處。總之，"樂至則無怨，禮至則不爭。揖讓而治天下者，禮樂之謂也"。

禮與樂相聯繫，行禮之時，必有樂相配。所以叫作"禮樂"制度。

周公制定了禮樂制度，表現了對賢人的尊重。後世流傳有"一沐三捉髮""一飯三吐哺"的故事。由於周朝的禮樂制度的建立和發展，周朝的青銅樂器走向了輝煌。

西周的青銅樂器有很多，例如鐘、鐃、鉦、鈴、磬等。這其中最重要的青銅樂器是鐘。青銅鐘，是一種打擊樂器。鐘的共鳴箱是一個平面，平面上有一個柄，用以懸掛。敲擊或撞擊腔體，利用共鳴的原理，就會產生悅耳的聲音。鐘聲悠揚，穿透力強，在莊嚴的祭祀活動中，在廟堂之上，會產生迷人的魅力。

青銅鐘也包括編鐘。我國已出土四十幾組編鐘，其中有周代的編鐘。在現已出土的編鐘中，最輝煌的一組是 1978 年湖北隨縣（今隨州）擂鼓墩出土的戰國時的曾侯乙編鐘。這

爵　　　　　　　　斝　　　　　　　　圓觚

母乙觶　　　　　　衛父己觶　　　　　　晨角

卣　　　　　　　　　獸面紋壺

兕觥　　　　　　鴞紋觥　　　　　　鳳紋犧觥

象尊　　　　　　　　　　　　　　彝

組編鐘多達 65 個，其中有一個是楚王贈送的鎛鐘。編鐘架長 7.48 米，寬 3.35 米，高 2.65 米。鐘連同鐘架重約 4421 公斤，個體鐘最大的一個重 203.6 公斤。出土時編鐘架和編鐘皆保存完好，在三層編鐘架上完整地懸掛著 64 個編鐘和 1 個鎛鐘。其中上層懸掛著 19 個小編鐘，中層懸掛著 33 個中等編鐘，下層懸掛著 12 個大甬鐘和一個鎛鐘，排列整齊，宏偉壯觀。全套鐘的裝飾，有人、獸、龍、花和幾何紋飾，還採用了圓雕、浮雕、陰刻、彩繪等多種技法，並用赤、黑、黃色與青銅本色互相映襯，顯得莊重肅穆。整個編鐘，造型之精美，氣魄之宏偉，色彩之豔麗，使人驚歎！

1-8

編鐘的出土，震動了中國，也震動了世界，被譽為"世界奇觀中獨一無二的珍寶""精神世界的聖山"。編鐘，是中國古老文明的象徵，是音樂史、冶鑄史上的空前大發現，是青銅器藝術的代表作。

在氣勢磅礡、雄偉壯觀的 65 件曾侯乙編鐘裏，有一個鐘與眾不同，那就是懸掛在巨大的曲尺形鐘架最下層、最中間的那個鐘。這是一個特大特精美的鐘。鐘高 92.5 厘米，重 134.5 公斤。花紋繁縟，造型獨特。這個鐘是青銅器中的精品。在這個鐘上鐫刻著 31 字的銘文，意思是說，楚惠王五十六年（即公元前 433 年），楚王熊章專門為曾侯乙做了這個銅鐘，送到西陽，供曾侯永世享用。這段銘文，說明這個鐘與編鐘無關，也就是說，這個鐘本

來不是編鐘的一部分。當編鐘被當作陪葬品埋葬時，本來是編鐘一部分的下層最大的一個鐘被去掉了，換成了楚王送來的這個鐘，並且在最顯著的位置。這件事，說明曾國對楚國的尊重，也說明楚國與曾國的非同一般的關係。

這就愈發使人難解。在春秋戰國時期，號稱"地方五千里，帶甲百萬，車千乘，騎萬匹"的楚國，是強大的。那麼，強大的楚國為什麼會給小小的曾侯送來那麼貴重的禮物呢？

《史記》中記載了一個故事，或許可以解開謎團。公元前 506 年，即楚昭王十年，吳王闔閭攻打楚國，五戰獲勝，最後攻破了楚國的都城郢。當國都被攻破時，楚昭王慌忙從郢都逃走。逃到雲夢澤時，又被吳軍射傷。楚昭王逃到鄖國。鄖國君主認為楚昭王不仁不義，要殺楚昭王。楚昭王來不及喘息，又跑到隨國。這就是歷史上有名的"楚昭王奔隨"的故事。當楚昭王逃到隨國後，吳王闔閭的軍隊也追到隨國。這時，隨侯（即曾侯）緊閉城門，調兵遣將，加強防衛。吳王闔閭追到城下，對曾侯說：周天子的子孫，分封在江漢流域的，都被楚國滅掉了，隨國早晚也會被楚國滅掉，你應當早一點把楚王交出來，讓我殺掉，為大家除害。吳王闔閭要親自帶兵進城搜查，隨侯堅決不同意。隨侯對吳王說：隨國與楚國世代友好，你不要再說了，楚昭王不在隨國，他已經逃走了。吳王無奈，只好帶兵回到郢都。後來，楚國援兵到達，吳王闔閭只好退兵。

曾侯對楚昭王有救命之恩，對楚國有復國

1-8　曾侯乙編鐘（局部）長 748 厘米　高 265 厘米

蓮鶴方壺

子乍弄鳥尊

鷹首

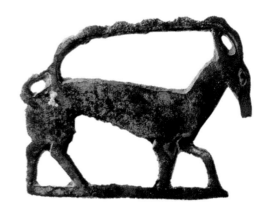

羚羊紋牌

之恩。鐘上銘文所提到的楚惠王熊章，就是楚昭王的兒子。為了報答隨國的救命之恩，楚惠王才製作了如此精美的鑄鐘，送給曾侯乙。後來，江漢諸侯都被楚國滅掉，唯獨隨國平安無事。

青銅器是時代的產物，它表達了時代情感。

鼎、酒器、編鐘，它們正面地或曲折地表達了威嚴、獰厲、恐怖的情感。我們通過這些青銅器，可以想象到那個時代，那是一個人吃人的時代！和諧、美好、輕鬆的時代，已經一去不復返了。它只能夠留在人們美好的夢境中，或學者的理想中，而不是客觀現實中。

到了春秋戰國時代，青銅器不再作為禮器存在，而演變成諸侯之器、貴族之器，青銅器在社會生活中的地位與作用發生了變化，導致它的藝術風格也隨之改變。繁榮期的青銅器風格是威嚴神秘，衰敗期的青銅器風格是清新、華美、活潑。西周時期很流行的饕餮紋已經被淘汰，在春秋戰國的青銅器中，多為華麗的富有生活氣息的圖案，有吉祥的鶴、活潑的鳥、有趣的鷹、可愛的羊、佇立的馬、安詳的人等，造型上也開始由莊嚴厚重轉為輕巧多樣。

1-9 | 1-10

夏商周的繪畫，能夠保留到今天的，是兩幅帛畫。但是，古書上關於這個時代的繪畫記載，卻是很豐富的。我們通過這兩幅帛畫，可以想象到那個時代繪畫的水平。

1949 年在長沙陳家大山楚墓出土了一幅絹本設色的帛畫《人物龍鳳圖》，該畫是中國現存最古老的帛畫。1-11

畫面表現的是龍鳳引導墓主人的靈魂升天的情景。右下方是一位側身而立的中年貴婦，細腰，長袍，長髻，很虔誠地站在地上，雙掌合十，似作祈禱。在她的頭上，有一隻飛翔的鳳，在鳳的旁邊，有一條升天的龍。這幅作品表現了這位貴婦在龍鳳的指引下，靈魂升天。關於這條龍，左側龍足破損，好像只有一足。一足的龍稱"夔"，所以還有人說，這幅圖應該叫作《人物夔鳳圖》，其中夔象徵惡，鳳象徵善，所以，畫面表現的是善惡之爭。並且賦

詩云："長沙帛畫圖，靈鳳鬥惡奴。善者何矯健，至今德不孤。"不過，那飛翔在天上的，不是一足的夔，而是損壞了一足的龍。

1973 年長沙子彈庫楚墓一號墓出土的《人物御龍圖》，可以說是《人物龍鳳圖》的姊妹篇。1-12

《人物御龍圖》描繪的是墓主人乘龍升天的情景。畫面中一位男子側身而立，腰佩長劍，手執韁繩，駕馭著一條巨龍。龍頭高昂，龍尾翹起。畫中站著一隻鷺，昂首向天，神態瀟灑。畫面上方為輿蓋，飄帶隨風飄揚，象徵著人物與龍的飛速前進。最下方為一條鯉魚，也追隨著人物與龍一同前進。

這兩幅長沙楚墓出土的帛畫，在當時是葬儀儀仗的一部分。帛畫頂部裏有竹竿，用以張舉懸掛，目的是祈求死者靈魂升天，還有誇耀墓主人生前的輝煌的意圖，內容豐富。

1-11 人物龍鳳圖 橫 22.5 厘米 縱 31 厘米　　　　　　1-12 人物御龍圖 橫 28 厘米 縱 37.5 厘米

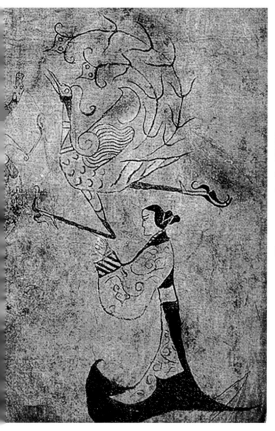

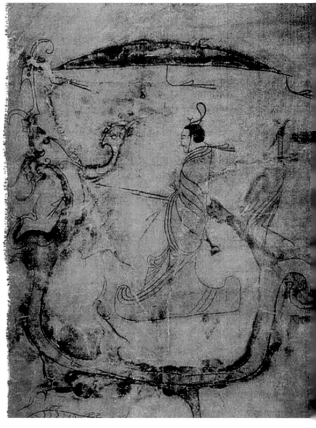

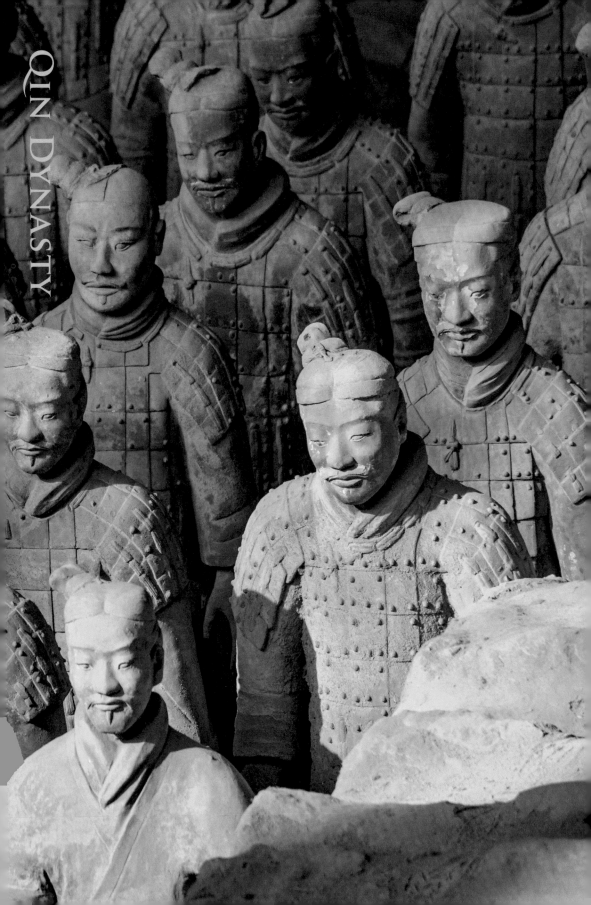

第二篇

秦

秦代的藝術風格，用一個字來概括就是「大」。

大規模、大氣魄、大趣味、大氣勢。

更準確地說，巨大、雄偉、壯麗，

就是秦代的藝術風格。

秦代主要的藝術種類是建築和雕塑。

秦代的建築，有巨大、雄偉、壯麗的宮殿，

其代表作就是載入史冊的雄偉的阿房宮。

秦國每次攻破了諸侯國，

都要把他們的宮殿描繪下來，

然後，按照圖形，在咸陽的北阪建造宮廷，

把六國宮殿的所有長處都吸收起來，

阿房宮的壯麗自然是無與倫比的。

秦代最具代表性的雕塑是秦始皇兵馬俑，

被譽為世界第八大奇跡。

公元前221年，秦統一六國，建立了完全不同於夏、商、周的高度統一的中央集權的封建大帝國。秦王嬴政統一中國後，在政治、經濟、文化各方面採取一系列強有力的措施，推動了社會的發展。他認為，春秋戰國時的“王”的稱號，已經不能夠與他的功德和地位相匹配。於是，他從“三皇五帝”中取出“皇”“帝”二字作為自己的尊號，自稱“始皇帝”。他不斷地巡視天下，祭祀山川，封泰山，登碣石，刻石琅琊，向上蒼和天下宣揚威德。

美的含義是變動的。在史前時代，人們可能認為美是可口的味道，“大羊”為美。經過了一系列演化，在先秦時代，人們認為美就是“大”，只有“大”才是美，沒有“大”，就不能夠稱為美。

秦朝不僅繼承了“大”就是美、美就是“大”的觀念，而且，把“大”的觀念變為現實，在現實生活中創造了空前的“大”。

秦朝的疆域空前“大”。東到大海，西到甘肅、四川，西南到雲南、廣西，北到陰山，東北到遼東，秦始皇希望凡是眼睛能夠看到的陸地都是自己的領土。

秦朝的政治力量空前“大”。一聲令下，統一制度，統一文字，統一貨幣，統一車軌，統一度量衡，修馳道。秦始皇因此被後人稱為“千古一帝”。

秦始皇的氣魄空前“大”。漢朝賈誼這樣描述過：席捲天下，包舉宇內，囊括四海，併吞八荒。

秦始皇的創造力空前“大”。修築長城萬里，阿房宮三百里，鑄十二個銅人每個重千石（每石一百二十斤）。秦始皇的陵墓高五十丈，具有“上扼天穹，下壓黎庶”的氣勢。

總之，秦代胸懷之大，力量之大，氣魄之大，趣味之大，空前絕後。李白曾寫過讚頌秦代的詩句：“秦皇掃六合，虎視何雄哉。揮劍決浮雲，諸侯盡西來。”

如果說先秦的藝術是表現“禮”的藝術，那麼秦代的藝術，就是表現“大”的藝術。

秦代宮殿：阿房宮

秦代的宮殿是規模宏大的宮殿，其中最雄偉壯麗的就是阿房宮。

秦代為什麼要有龐大的宮廷建築呢？漢代的蕭何說出了其中的奧秘。漢高祖七年（公元前 200 年），長樂宮建成，被當作臨時性皇宮。同年又由蕭何主持建造未央宮。未央宮作為一個宮殿群，建築眾多，總面積有北京紫禁城的六倍之大。當時劉邦親征韓王信，一回到長安，見到未央宮的一期工程非常壯麗，便勃然大怒，對蕭何說：天下連年征戰，成敗還不能知曉，為什麼要如此勞民傷財，大修宮殿！蕭何回答說：壯麗的宮殿能體現壯麗的帝業，壯麗的帝業要表現為壯麗的宮殿，或者說，只有壯麗的宮殿才能夠威懾天下，成就壯麗的帝業。劉邦聽後才轉怒為喜。

蕭何之所以有這樣的認識，很可能受到了秦始皇的啟發，《史記·秦始皇本紀》中這樣記載："秦每破諸侯，寫放其宮室，作之咸陽北阪上，南臨渭，自雍門以東至涇、渭，殿屋復道周閣相屬。"

把六國宮殿的所有長處都吸收起來，阿房宮的壯麗自然是無與倫比的。

今天，阿房宮已經變為廢墟，我們只能夠看到阿房宮的遺址，那不過是一堆荒草而已。但是，史書上對阿房宮的雄偉壯麗，有細緻的描繪，言之鑿鑿，不容置疑。

《史記·秦始皇本紀》："先作前殿阿房，東西五百步，南北五十丈，上可以坐萬人，下可以建五丈旗，周馳為閣道，自殿下直抵南山，表南山之巔以為闕，為復道，自阿房渡渭，屬之咸陽，以象天極閣道絕漢抵營室也。"

《三輔黃圖》："始皇窮極奢侈，築咸陽宮，因北陵營殿，端門四達，以制紫宮象帝居，引渭水灌都以象天漢，橫橋南渡以法牽牛。"

史書上的記述，畢竟抽象。唐朝的杜牧，

寫了著名的《阿房宮賦》，對阿房宮有形象的描繪。清代畫家袁江憑藉自己精深的建築知識和豐富的想象力，使得神秘的阿房宮建築得以再現。雖然他們創作的時候，阿房宮早已不復存在，但我們依然可以從藝術作品中大略地體會到阿房宮的巨大和壯麗。2-1

阿房宮之所以雄偉壯麗，除了表現皇帝的威嚴之外，還有很多對仙人的渴望和對仙境的模擬。秦始皇曾經派人尋找海中的蓬萊、方丈、瀛洲三山，因為秦始皇相信，三山中居住著仙人，仙人有不死之藥。

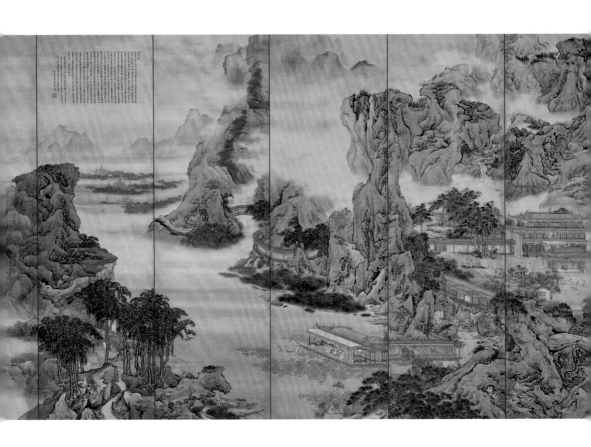

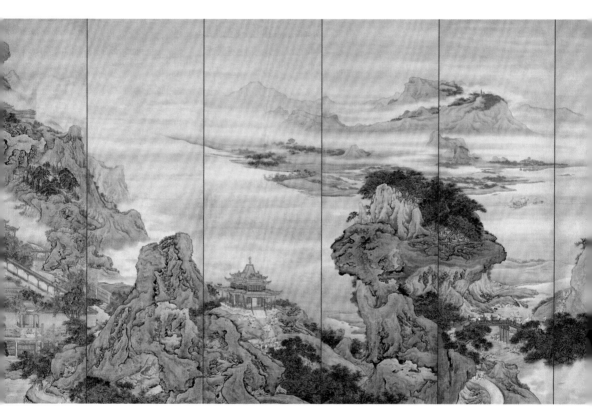

2-1 清 袁江 阿房宮圖屏 單屏橫 60.5 厘米 縱 194.5 厘米

唐朝的杜牧，寫了著名的《阿房宮賦》，對阿房宮有形象的描繪。清
代畫家袁江憑藉自己精深的建築知識和豐富的想象力，使得神秘的
阿房宮建築得以再現。雖然他們創作的時候，阿房宮早已經被項羽
付之一炬，但我們依然可以從藝術作品中大略地體會到阿房宮的巨
大和壯麗。

秦代雕塑：秦始皇兵馬俑

秦始皇兵馬俑被譽為世界第八大奇跡。現已出土的兵馬俑坑共三個，分別被編號為1、2、3號坑。現在已經發現陶俑7000餘件，陶馬100多匹，駟馬戰車100多輛。這是一個非常龐大的御林軍隊伍。一列列、一行行，排列有序，氣勢恢宏。2-2

秦王朝的軍隊平時有屯衛軍、邊防軍和郡國兵三種。屯衛軍是守衛京城的部隊，也可以分為三類：一是皇帝的侍衛軍；二是宮門外的屯衛兵；三是住在京城外的部隊，平時保衛京城，戰時可調出參戰，古時稱宿衛軍，類似於現在的衛戍部隊。秦始皇兵馬俑屬於上述三種衛隊中的第三類，即守衛京城的宿衛軍。1號兵馬俑坑為右軍，2號俑坑為左軍，3號俑坑為指揮部，4號坑（此坑因農民大起義被迫停工，未建成）為中軍。這樣就組成一個完整的軍陣體系，保衛秦始皇的地下王國。

千軍萬馬蓄勢待發，寓動於靜。當人們駐足於披堅執銳、肅然佇立的兵馬俑前，耳畔似乎響起戰鼓敲擊聲、戰車轔轔聲、鐵馬嘶鳴聲、金戈撞擊聲，大戰將至的悲壯氣氛油然而生。這是世上無與倫比的地下軍陣，整個軍陣佈局嚴密，令人聯想到當年始皇帝金戈鐵馬、橫掃六合、所向披靡的聲威。

秦始皇生前出行時有車馬儀仗，死後則以銅車馬為陪葬。秦始皇生前有大型苑囿供其遊獵，死後則有大批珍禽異獸來陪葬。秦宮廷有百戲娛樂活動，陵園內則有百戲俑坑的雜技俑群。秦始皇生前有廄苑良馬供其御用，陵園內則有大型馬廄坑來陪葬。秦始皇生前有大批軍隊，陵園內的兵馬俑則是一個龐大的地下軍團，維護陰間世界的一統江山。

這支地下軍隊是地上軍隊的縮影，是一座古代的地下軍事博物館。它有著宏大的軍陣，分為前鋒、主體、側翼和位於後方的橫隊，組織嚴密，堅如磐石。

它是歷代帝王陵墓中規模最大、埋藏物最多的地下陵墓，氣勢磅礡，是世界上最龐大的地下雕塑群。

它同時有宏大的個體：俑高 1.85 米，馬高 1.7 米。在秦以前，從未有過如此高大的陶俑。

秦始皇兵馬俑做到了寫實與虛幻的統一。

所謂寫實，就是真實地再現了秦代士兵拱衛秦始皇陵的真實情況。

從整體上來看，陶俑、陶馬與真人、真馬大小相似，一列列、一行行，排列有序，場面壯觀，氣勢磅礡，震撼人心。每件作品都極力模仿實物，陶俑、陶馬的高低，戰車的大小，武士的鎧甲和武器，戰士的服裝、冠履、髮型，隊列的編制，都是真實的寫照。

藝術家張仃說："以前有人認為，我國雕塑在古代時，沒有寫實能力，只能搞得很粗獷，只能是那麼一種風格。秦俑的出現，推翻了這種論斷。"台灣一位學者寫道："秦俑從各個角度看來，都很符合寫實的形象原則，每一視覺面都出現立體雕塑的空間美。""這使我想到，近半個世紀以來，由於西方藝術的衝擊，大家似乎只習慣希臘、羅馬……的雕塑美，而對於以漢族形象為中心的美似乎喪盡了信心。這些武士俑正是把漢族形象的美，做一次大面積的展示，使我們得到一次反省學習的機會。"

所謂虛幻，就是說秦始皇兵馬俑與真實的秦始皇的衛戍部隊的差異性。這種差異性，一是說秦始皇兵馬俑僅僅是秦朝士兵的反映，是虛假的，兵馬俑的鎧甲沒有硬度，身體沒有溫度。二是說秦始皇兵馬俑所希望達到的目的是虛假的，兵馬俑無論如何威風，也不可能拱衛秦始皇的靈魂。

兵馬俑是形神統一的雕塑。不僅形似，而且傳神。人物的身份不同，性格不同，因而精神面貌各異。將軍俑有的身材魁偉，神態非凡，威嚴逼人；有的面目修長，一把長鬚，穩健風雅；有的髭鬚飛捲，目光炯炯，威猛豁達。一般的戰士，或眉宇凝聚，意志剛毅；或五官粗獷，憨厚純樸；或眉舒眼秀，性格文雅；或注目凝神，機警聰敏；或繃嘴鼓勁，神情肅穆；或眉宇舒展，天真活潑。2-3

兵馬俑的臉型體現了共性與個性的統一。兵馬俑臉型的共性就在於：它有目、國、用、甲、田、由、申、風等八種基本的臉型，這就是中國人臉型的共性。我國民間雕塑家把這八種臉型叫作"八格"或"八字"。秦俑說明我國早在秦朝時就掌握了這一造型的基本規律。

至於臉型的個性特徵，比如兵馬俑的面部表情的個性特徵，那是多種多樣的。有沉思，有微笑，有憤怒，有仇視，有平靜，有英武，有悲哀，有焦慮……總之，生活中有多少種面部表情，兵馬俑就有多少種面部表情。

兵馬俑的髭鬚的個性特徵，也是多種多樣的。有絡腮大鬍，有一把長鬚。以八字鬚而言，就有各式各樣的八字鬚：板狀小八字鬚、矢狀八字鬚、雙角自然下垂八字鬚、雙角上翹大八字鬚等，對應各自的儀容和生活情趣，表現不同的性格和情感。秦代的成年男子都留鬚，髭鬚是男子美的象徵，只有罪犯才剃鬚。2-4

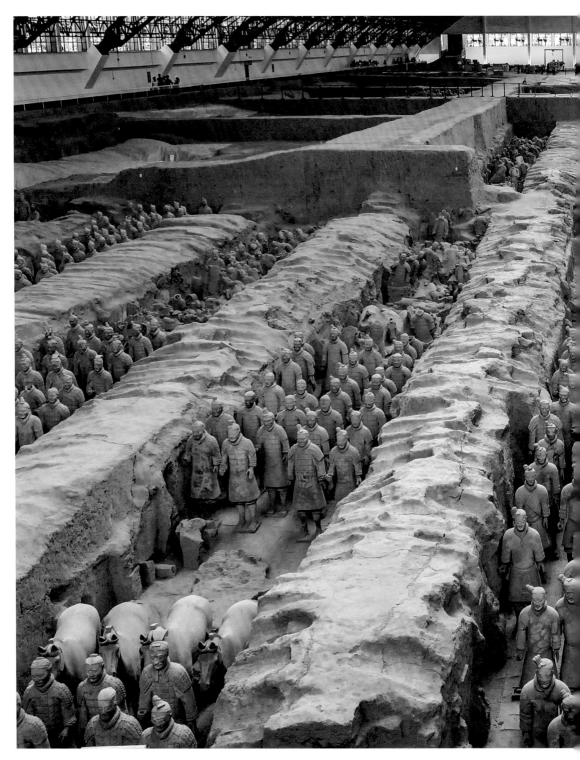

2-2 秦兵馬俑

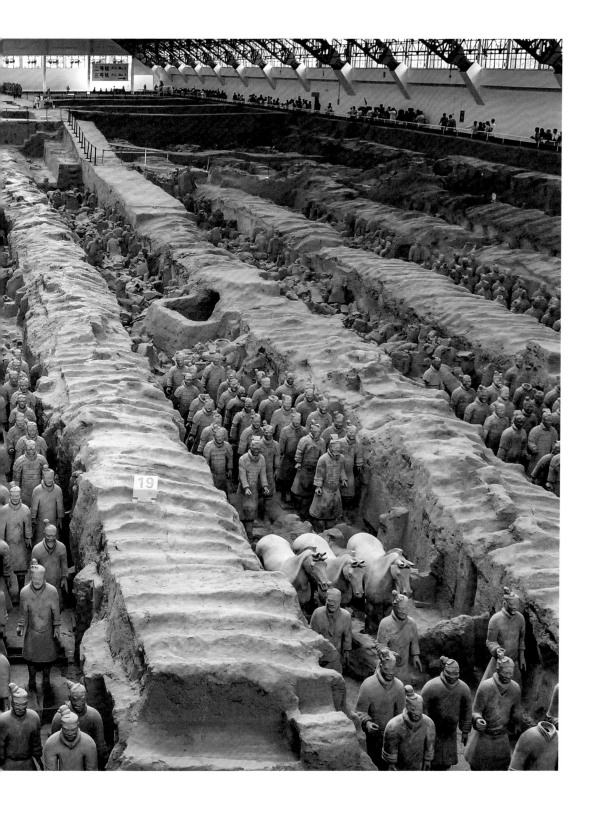

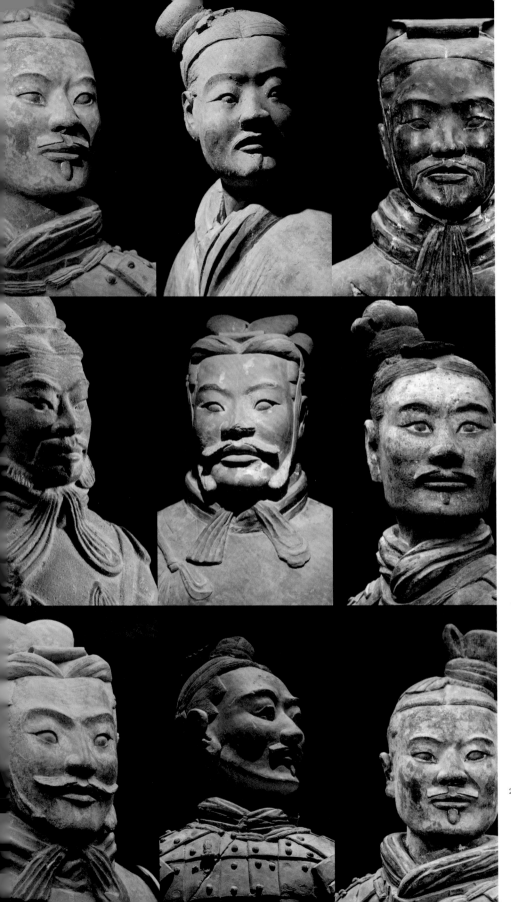

2-3 兵馬俑頭像

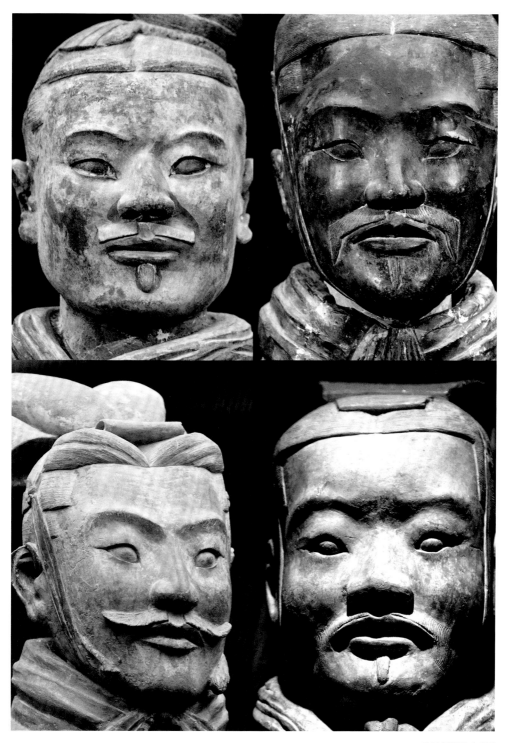

2-4 兵馬俑鬍鬚示意圖

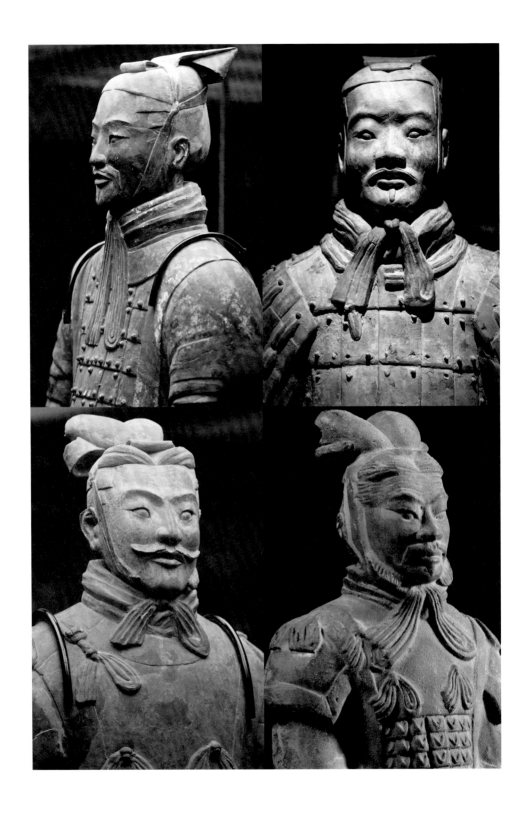

兵馬俑的髮式有單台圓髻、雙台圓髻、三台圓髻，腦後三條髮辮相互盤結，有十字交叉形、丁字形、卜字形、大字形、枝杈形等，真實地再現了秦代男子的生活情趣和審美觀念。秦代男子對髮髻非常重視，秦代法律規定，兵士與人鬥毆，拔劍斬人髮髻，要判處四年徒刑。秦人只有罪犯才剃髮。2-5

美學家王朝聞評論秦兵馬俑說："越看越覺得人物的神態很不平凡——具有在嚴肅中顯得活潑、在威猛中顯得聰明、在順從中顯得充滿自信等引人入勝的個性特徵。"

秦始皇兵馬俑就像古希臘的雕塑一樣，不僅是中國藝術的珍品，而且是世界藝術的珍品。

秦始皇統一中國，雖然對社會的發展起到了促進作用，但是，他的暴政酷刑和繁重徭役，加以災荒饑饉，致使民不聊生。秦的暴政終於激起了聲勢浩大的農民起義。強大的秦王朝在摧枯拉朽的農民起義的風暴中，迅速滅亡了。

人們在思考，為什麼強大的秦朝只有短短的十幾年的壽命？人們應當從中汲取什麼教訓呢？

HAN DYNASTY

漢

如果說，夏商周藝術的特徵是表現「禮」，

秦朝藝術的特徵是表現「大」，

那麼漢朝藝術的特徵就是表現「孝」。

如果說，秦代藝術表現的是對皇帝靈魂的尊崇，

為皇帝創造美好的冥世生活，

那麼，

漢代藝術則是表現對普通的逝去的人的尊崇，

為他們創造美好的冥世生活。

漢代主要的藝術種類是宮殿、陵墓，

但是，最主要的藝術種類是畫像石、畫像磚。

畫像石、畫像磚的風格是稚拙、飽滿、清楚。

漢代的人們認為，秦朝推行“法治”，
依靠強大的武力，結束了春秋戰國的紛亂局
面，但是，秦朝缺乏“德治”，它廢棄了禮樂
制度，這就為它的滅亡埋下了伏筆。漢朝汲
取秦代的歷史教訓，反對“法治”，強調“德
治”。陸賈說：“齊桓公尚德以霸，秦二世尚
刑而亡。”賈山說：“秦以熊羆之力，虎狼之
心，蠶食諸侯，併吞海內，而不篤禮義，故天
殃已加矣。”因此，漢代重新解釋“禮樂”制
度：“樂至則無怨，禮至則不爭。揖讓而治天
下者，禮樂之謂也。”

禮樂制度，內容極其廣泛，從祭祀到起
居，從軍事到政治，從宮廷到百姓，無不包含
在內。其中一個重要的方面，就是孝悌。漢
代以孝為本，漢文帝提出：“孝悌，天下之大
順也。”

孝的重要內容之一，就是大操大辦先人的
喪事，因此風行厚葬。“崇飾喪紀以言孝，盛
饗賓客以求名”，意思是：對待先人的喪事，
大操大辦以求孝；對待客人的來訪，大吃大喝
以求名。這樣，社會上就出現了一種風氣：以
“厚葬為德，薄葬為鄙”。

厚葬先由皇帝帶頭。漢武帝從即位第二年
起就開始為自己修築陵墓，歷時五十餘年，備
極奢華。漢代的其他皇帝，也以每年三分之一
的貢賦來修築陵墓。

上行下效，諸侯王公、權貴皇戚、富商大
賈乃至中小地主，都競相模仿厚葬之風，為逝
去之人創造美好的冥世生活。

漢代大將霍去病陵墓前的《馬踏匈奴》，
高 1.68 米，一匹昂首挺立的戰馬，安詳而不

3-1　馬踏匈奴　高 168 厘米　長 190 厘米

失警惕，端肅而不失力量，馬腿粗壯結實，四
足踏著手持弓箭的匈奴首領，那首領無望地掙
扎著，形容猥瑣，面目可憎。如此這般的優秀
作品，不勝枚舉。這些作品的作用就是為霍去
病的靈魂創造在陰間繼續戰鬥的條件。3-1

厚葬的形式，不僅有墳墓，而且有祠堂。
如果說墳墓與祠堂有什麼不同，墳墓是地下
的建築，而祠堂是地上的建築；墳墓是給死人
享用的，而祠堂是給活人享用的。活人在祠堂
中，一是思念死去的先祖，二是祈求先祖進入
極樂世界，三是祈求先祖保佑子孫繁榮昌盛。
墳墓與祠堂的相同點就在於，它們都是用於祭
祀的，它們都要創建一個非人的世界。

這樣，祠堂、墳墓中的畫像石、畫像磚就
應運而生了。

墓葬中的美術：畫像石、畫像磚

所謂畫像石，就是用於墓室或祠堂等建築物上的有雕刻裝飾的石材。

所謂畫像磚，就是用於砌築墓室的有模印或捺印圖像的磚。

畫像石、畫像磚的作用是為墓主人在陰間創造舒適的生活環境，就是這一點，決定了畫像石、畫像磚的藝術風格：清楚明白、豐富飽滿、古樸稚拙。

畫像石、畫像磚與所有藝術現象一樣，都歷經了產生、發展和消亡的過程。漢代的畫像石、畫像磚，大體上說，產生於西漢武帝以後，消亡於東漢末年，其間經歷了約三百年的發展過程。這裏所謂"大體上說"，是指畫像石、畫像磚產生和消亡的時間，因各地條件的不同而有所不同。比如在畫像石、畫像磚最為發達的山東、蘇北、河南，其產生時間較早，而在四川延續時間較長。但是，就全國範圍來說，畫像石、畫像磚存在的時間就是從漢武帝以後的三百年間。

畫像石、畫像磚是我國古代為喪葬禮俗服務的一種獨特的藝術形式，具有濃郁的民族特色和時代特徵。漢代畫像石、畫像磚具有極高的歷史價值與藝術價值，生動記錄了漢代的政治、經濟、思想、風俗等，可以說是漢代的"百科全書"。

畫像磚、畫像石的用途是為死去的人創造在陰間生活的條件，換句話說，在陰間生活需要什麼，畫像石、畫像磚上就描繪什麼樣的內容。墓主人在生前擁有庭院樓閣，為了讓他們死後依然能過上舒適的生活，畫像石、畫像磚中也會大量描繪這些，給墓主人創造豪華的住宅，宅院裏還有看門的門吏。

畫像磚《甲第》就給墓主人創造了豪華的住宅。畫面正中，是一個高大的門樓，三個頂的瓦楞清晰，主門樓上面鋪設的是雙層瓦，右邊陪頂下有一偏門，門樓下有不少柱子，顯得

3-2　甲第—四川德陽漢畫像磚　橫 63 厘米　縱 22 厘米

非常氣派。在門樓後面，有兩株樹，長著濃密的葉子。兩隻鳥停在樹上，兩隻鳥飛在空中。整個院落生意盎然，給人以"滿園春色關不住"的感覺。3-2

墓主人是闊綽的，不但有寬敞的住宅，而且有看門人。門吏形象多樣，構圖豐富多彩，我們逐一說明。

第一個門吏：執笏門吏。3-3

門吏大腹便便，手執笏板，雖然是門吏，但他沒有瞪著眼睛警惕過往行人，也沒有手執武器隨時準備與人戰鬥，好像這個地方是平安府邸，絕對沒有人敢來騷擾。他非但不帶武器，反而帶著象徵做官的笏板，低首微笑，心滿意足，大約是想表現宰相府中的門吏，正像人們所說，宰相衙門七品官。

第二組門吏：執戟門吏。3-4

門吏雙手執戟，神情專注，默默無語地忠於職守。人物形象生動準確，面目清晰，衣紋

3-3　執匆門吏　　　　　　　3-4　執戟門吏　　　　　　　3-5　執棒門吏

線條舒展自如,如行雲流水。那長長的鐵戟,杵在地上,使人感覺到它的冰冷,也使人感覺到它的沉重。那真像是"一夫當關,萬夫莫開"的聖地。

第三組門吏,執棒門吏。3-5

兩個門吏,手執大棒,整齊地排成一排,瞪著大眼,警惕地看著過往行人,守衛著神聖的墓主人。特別有趣的是,門吏如此警戒猶嫌不足,在他們的上方還有兩隻鎮墓獸,具有非

凡的、人力所不及的神通,只有這樣,墓主人才能夠靜靜地安眠。

墓主人的生活是豐富多彩的,宴樂、百戲、起居、庖廚、出行、狩獵、戰爭、講經、謁見以及儀仗車馬、消遣娛樂、文物制度等,無不齊備。

《燕居》的畫面上有夫婦二人,並肩而坐,他們是新婚的親密恩愛夫妻。兩人的衣服寬大華麗,女主人的髮髻與頭飾清晰可見。在

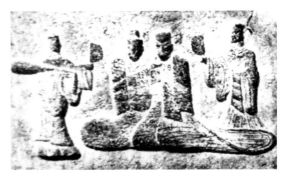

3-6 燕居 橫 39 厘米 縱 24 厘米

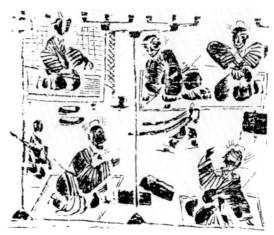

3-7 樂舞

他們的兩邊有兩個僕人，畫中好像是天氣炎熱的夏天，僕人都在為他們打扇，左邊的僕人懷裏抱著一個大棒，我們不知道它的用途，也許是用於警戒。3-6

《樂舞》這幅畫構思頗為巧妙。畫面正中是一個高高的燭台，畫面表現的是燭台下的空間。畫面左上方的那個人正在跪著奏樂，他的下面有一個跪著的人，身材很小，拿著樂器在演奏。畫面正中有一個人正踏著樂曲在跳舞，帽子上的飄帶飛舞起來，有很強的動感。音樂好像是表現激烈衝突的場面。下半部兩個人被燭台隔開，暗示這兩個人是矛盾衝突的兩方，

左邊的身體前傾，表現出進攻的趨勢；右邊的身體後仰，稍顯劣勢，又極不甘心，奮力反抗。一進一退，鬚髮像鋼針一樣豎起來，表現出戰鬥的激烈。兩人張著大嘴，表現出他們用激烈的語言攻擊對方。二人之間的長方形的黑色器物，好像是投擲的武器，表現他們戰鬥的激烈。我們再看他們上邊的兩個人。左邊的那個人好像正在冷眼旁觀，斜著眼，很生氣，鬚髮直豎，好像離開了身體。右邊那個人，同樣激動生氣，鬚髮直豎，關切著下面兩個人的戰鬥。觀眾順著這個人的視線，就又回到了爭吵者的身上。3-7

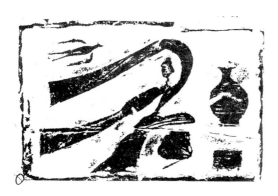

3-8 長袖舞

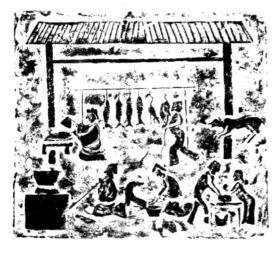

3-9 庖廚 橫 46 厘米 縱 42 厘米

《長袖舞》中，穿燈籠褲的舞女，細腰、長袖，好飄逸，好瀟灑，長袖飛舞，令人想起 "寂寞嫦娥舒廣袖" 的意境，好像這個舞女在太空中飛舞。為了表現運動，在她的左邊，有一隻燕子翻飛；在她的右邊，有一個靜止的瓶。一靜一動，反襯了長袖飛舞的速度，我們好像聽見了強烈的音樂節奏，那個女人正踏著節奏歡快地起舞。3-8

《庖廚》這幅畫表現了一群廚師在廚房內忙碌操作的情景。畫面正上方是一個高大的屋棚，棚下有一立架，架上懸掛著四條魚、兩隻鳥。架子的左前方有一個跪著的人在砧板上切魚，架子右前方有一人牽著一隻羊進入棚內，那隻羊因懼怕掙扎向後退去。左下角有一灶，灶上有鼎，灶前有一跪著的人，拿長管吹氣助火。右下角有一案台，案台左右各站一人，向容器內放置食物。畫面中間地上有一容器，一個跪著的人正在忙碌著，他身邊的一隻狗正懶洋洋地臥著。這幅作品很好地表現了漢代大戶人家廚房內操作的真實場景。3-9

《飲宴》，宴會在屋內進行，房頂上有兩個望樓，望樓外側各有一隻鳳凰。屋內三人，圍著低案跪坐，中間一人舉杯敬酒，而右邊一人手裏拿著一枝花，很可能是在行酒令。3-10

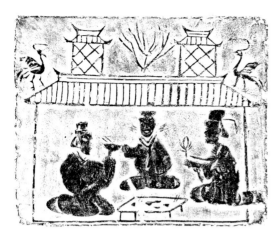

3-10 飲宴 橫 48 厘米 縱 40 厘米

3-11 弋射收穫圖 橫 45.6 厘米 縱 39.6 厘米

　　墓主人的生產活動極為豐富，有農耕、狩獵、捕魚、手工業勞動等。

　　《弋射收穫圖》，一磚分為兩個畫面。上圖為 "弋射"，下圖為 "收穫"。上圖表現了人們在野外池塘邊射鳥的情景。池塘內長滿荷葉，開著荷花，青天空闊，水鳥驚飛。二人引弓，一人跪射，一人臥射，直射水鳥。他們神情專注，姿態生動。左上方有高樹，右下方是水塘，水中游魚可數。下圖表現了農家收穫的場景，六個農民，從左至右，一人挑擔，三人彎腰割稻，兩人揮鐮，表現了割稻、運稻的整個過程，畫面生動。3-11

　　《採蓮·涉獵》，畫面左邊是一個池塘，池塘內浮著兩條小船。畫面上方的那條小船，船頭有一條狗，好像要撲上去捉前面的那隻鳥，船尾有一人撐船。畫面下方的那條船，船頭一人俯身採蓮，船中央一人拉弓射箭，撐船的人在船尾。船的周圍是蓮蓬、荷葉、水禽。畫面右部是岸上的風光，池岸彎曲，岸上有樹，樹上有鳥有猴。樹下一人，仰射飛鳥。整個畫面，生機勃勃。3-12

　　《農事》，一個人鋤地，兩個人播種，很有節奏感。3-13

　　《捕魚》，畫面下方是一個池塘，池塘中有一條漁船，船頭放著魚簍，船尾坐著漁夫。小船的周圍有池中的游魚和天上的飛鳥。岸邊有三個人，注視著水中的游魚，有兩個人手中拿著魚叉，好像正要向水中的魚投擲出去。畫面右側的岸上，有一個人肩挑魚簍而來，手中還提著一個容器，好像是為運魚而來。畫面的上方，是連綿不斷的遠山，山坡上有羚羊在吃

3-12 採蓮·涉獵 橫44厘米 縱25厘米

3-13 農事 橫39厘米 縱29厘米

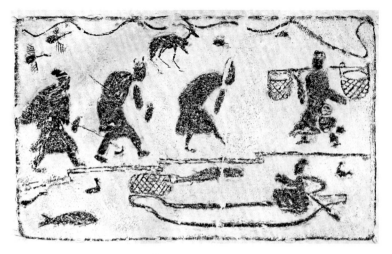

3-14 捕魚 橫 48 厘米 縱 27 厘米

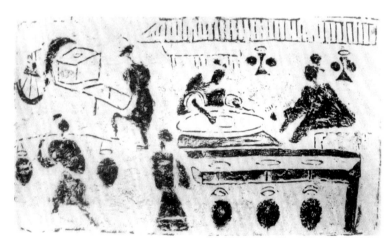

3-15 釀酒 橫 49 厘米 縱 28 厘米

草，還有兩隻展翅的大雁，從山前匆匆飛過。整個捕魚的場面，描繪得完整、生動、形象。

3-14

《釀酒》表現了漢代工人在工棚下釀酒的場面。右側是工棚，工棚頂部的瓦清晰可見。中間一人正在燒鍋邊忙碌，旁邊一個人給他幫忙。在長方形的台子下，放著三個酒罈，台子左端有一個人抱著容器，好像沽酒而歸。畫面左上角有一個推車的人，車上放著容器，說明他買了幾罈酒準備離開。左下角一個人挑著擔子，買了兩桶酒回去。整個畫面把釀酒、買酒、運酒的過程表現得栩栩如生。3-15

畫像石、畫像磚所表現的內容，最初就是與墓主人生活有關的事物，包含屋宇、樹木、人物、車馬等，也就是說，目的是為墓主人創造在陰間生活的舒適環境。後來，人們認為，墓主人僅僅生活得舒適是不夠的，他們還要學習知識、修養道德，因此，更廣泛的內容就出現了。

第一類是描繪歷史故事，如聖君賢相、忠臣義士、孝子烈女、高士俠客等人物的故事。這些故事往往有完整的情節，如周公輔成王、藺相如完璧歸趙、二桃殺三士、荊軻刺秦王、聶政刺韓王、豫讓刺趙襄子以及孝子董永、孝孫原谷等。這些忠臣烈士都是墓主人學習的榜樣，體現了墓主人的道德理想。

第二類是描繪鬼神祥瑞，如伏羲女媧、玉兔蟾蜍、仙人天神、東王公、西王母等。這些創造世界、主宰人們命運的神靈，都是墓主人虔敬供奉的對象。

總之，漢代畫像石、畫像磚全盛時期所表現的內容極為廣泛，可以說天地、古今、人世、鬼神，不管是現實的，還是幻想的，都是墓主人感興趣的內容。他們相信人死之後，會進入一個天人合一、有神靈護佑、可驅災避邪、能羽化升仙、有倫理道德、充滿安樂祥和的極樂世界。死者的靈魂得到滿足，生者的靈魂得到慰藉。

《二桃殺三士》這幅畫表現了公元前547年發生的真實故事。齊景公有三個寵臣——公孫接、田開疆和古冶子，他們武藝高強，勇氣過人，傲慢無禮，就連宰相晏嬰也不放在眼裏。晏嬰怕他們功高蓋主，就決定除掉他們。齊景公雖然同意晏嬰的主張，但是擔心三人無人能敵。於是，晏嬰便想出了一條妙計：給他們送去兩個鮮桃，並且告訴他們，誰的功勞最大就吃桃子。公孫接以為自己功勞最大，就取了一個桃子。田開疆也以為自己功勞最大，就取了第二個桃子。古冶子也認為自己功勞最大，見桃已分完，怒火中燒，拔劍而起，怒斥公孫接和田開疆，二人頓覺羞愧難當，放下桃子，拔劍自刎。面對兄弟血淋淋的屍體，古冶子後悔不已，自殺身亡。這就是二桃殺三士的故事。3-16

《羽人日神》，羽人為人首鳥身，頭上戴著帽子，當為男性。頭髮以及帽上的飄帶高高飛起，胸部有圓圓的日輪，日輪中有一隻展翅的大鳥，向前飛行。《羽人月神》中的月神也是人首鳥身，頭上束髻，當為女性。頸部有長長的仙羽，胸部有圓形月輪，月輪中有一棵樹（大約是桂樹），樹下有一隻蟾蜍。3-17

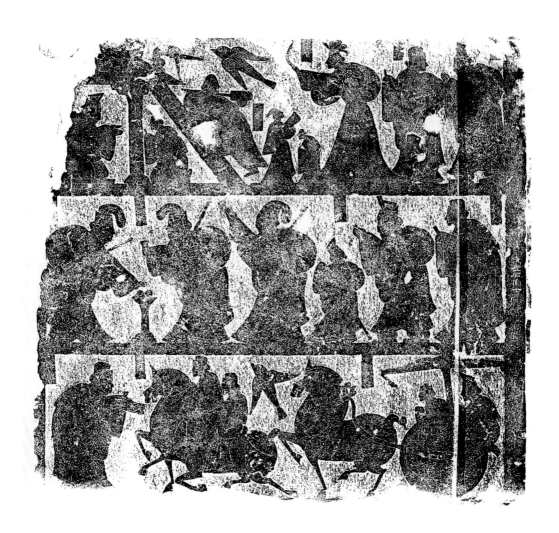

3-16 二桃殺三士

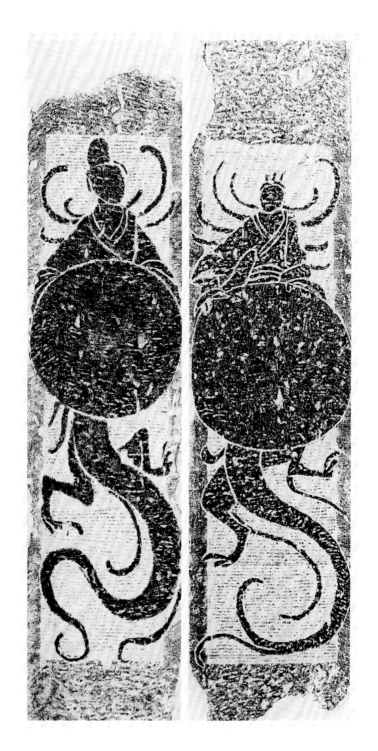

3-17 羽人日神、羽人月神

漢代繪畫：帛畫

　　我們目前能看到的漢代繪畫，基本上都是從墓葬中出土的，如畫像磚、畫像石，以及喪葬時使用的帛畫。這些繪畫具有很強的寫實主義色彩，畫面內容多為記錄墓主人所生活的社會環境、紀念墓主人生前的豐功偉績，或表達墓主死後能過上美好生活的願望。

　　1972 年長沙馬王堆一號漢墓中出土了一件覆蓋在棺蓋上的喪葬時用的旌幡，這是一幅"T"形帛畫。這幅作品可以分為上、中、下三個部分，分別表現了天上、人間與陰間的景象，我們進行一個簡單的介紹。3-18

　　旌幡上部表現了天上的情景。右上角一輪紅日，中間有"金烏"。日下為扶桑樹，枝葉間有八個紅色的小太陽，是我國古代"日出扶桑"的寫照。左上角有一彎新月，月上有玉兔和蟾蜍。在日月之間，有人首蛇身的女媧。在

女媧的兩側，有五隻仙鶴。在日月下面，各有一條龍。在兩龍之間有兩隻飛翔的仙鶴。中間是天門，有兩個守門神對坐。這個天門，是連接天國與人間的通道。這一部分，表現了古代人們對天國的想象。

　　旌幡中部表現了人間的情景。中間有展翅的"鴟鴞"（貓頭鷹），牠是一隻不吉利的鳥，象徵著死亡。兩側有兩條蛇，牠們的身體穿過了一個玉璧，但是，牠們的頭卻像鳳（也許是鳥）。這裏著重表現了墓主人的生活，有一個貴婦人，拄杖緩行，在她的身後，有三個婦女跟隨。在她的前面，有兩個奴僕，跪在地上，端著案子，在向她進獻食物。

　　旌幡下部表現了陰間的景象。這裏沒有陰風慘慘的恐怖，沒有可怕的小鬼和閻王，因為這裏不是地獄，而是墓主人生活的另一個世

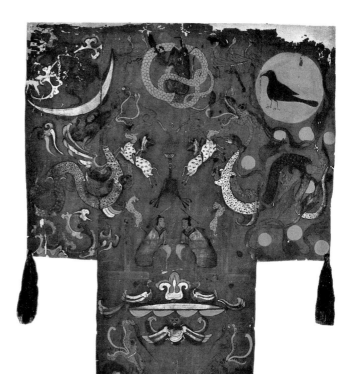

3-18 長沙馬王堆 "T" 形帛畫
縱 205 厘米 頂橫 92 厘米 末端橫 47.7 厘米

界，這個世界依然是祥和的世界。畫面中有一個案子，案上及案前放著鼎、壺、杯等器具，可能墓主人生前喜歡飲酒，所以把飲酒器帶到了陰間。案下左右各有三人對坐，好像在舉行宴會，或者在舉行祭祀祈禱。最下面是一個赤身裸體的壯士，他是一個神仙，叫作土伯，他舉著象徵大地的平板，腳下踩著蛇、魚、龜、貓頭鷹等動物。

這幅畫內容豐富，曾伴隨著墓主人沉睡了兩千多年，創作時間是西漢的文帝時期，墓主人是長沙國丞相利蒼的妻子辛追。這幅帛畫除了能夠反映漢代的喪葬制度以外，還有著很高的藝術價值，它代表了當時較高的繪畫水準，畫面中人物的塑造體現了早期人物畫造型的特點。

第四篇

魏晉南北朝

魏晉藝術在中國藝術的發展過程中，
具有劃時代的意義。

魏晉藝術的特徵，就是從略至精。

魏晉之前的藝術之所以「略」，
二是表現方式的簡略。
一是繪畫目的的單一，即戒惡勸善；

魏晉藝術之所以「精」，
一是繪畫的目的不是單一的戒惡揚善，
而是追求狀物圖形的盡善盡美，
能夠應用線條塑造真實、生動的形象；
二是「以形寫神」理論的提出。

魏晉藝術劃時代的事件有三：

· 顧愷之「以形寫神」的繪畫理論的提出，
標誌著中國藝術的覺醒；

· 佛教藝術的發展；

· 山水畫的初創。

4-3~4-9 顧愷之 洛神賦圖（宋摹本）橫 572.8 厘米 縱 27.1 厘米

4-10 顧愷之 女史箴圖（唐摹本）橫 348.2 厘米 縱 24.8 厘米

本篇重要作品尺寸對比（比例尺約 1：13.4）

我們所說的魏晉時代，是從曹丕稱帝（220年）開始，至隋代建國（581年）結束，包括三國、兩晉、南北朝，前後近400年的歷史。

這個時代，秦漢雄風，蕩然無存；盛唐氣象，尚未來到。中華民族處於兩大盛世之間的亂世。

漢末，社會矛盾激化，朝廷與百姓的關係猶如「使餓狼守庖廚，飢虎牧牢豚」，敲骨吸髓的剝削與壓迫，使整個社會猶如一座岩漿翻滾、行將爆發的火山。果然，不久便爆發了黃巾起義，緊接著是三國紛爭、八王之亂、五胡亂華、南北朝分裂等等社會動蕩，可謂「怨毒無聊，禍亂並起，中國擾攘，四夷侵叛」。連年的征戰饑饉，使得大半個中國血流成河，屍骨如山，千里無煙，白骨蔽野。這是一個人吃人的時代，史書上這樣記載著：「百姓流亡，中原蕭條，千里無煙，飢寒流隕，相繼溝壑。」「大饑，人相食，百姓流亡。」「千里絕煙，人跡罕見，白骨成聚如丘隴焉。」

這是多麼可怕的景象啊！這個時代，是中國歷史上時間最長、災難最重、破壞最烈的黑暗時代。然而，這個時代，這個千里無煙、白骨蔽野的黑暗時代，卻成了藝術發展的沃土。宗白華在《美學與意境》中寫道：「漢末魏晉六朝是中國政治上最混亂、社會上最痛苦的時代，然而卻是精神上極自由、極解放、最富於智慧、最濃於熱情的一個時代。王羲之父子的字，顧愷之和陸探微的畫，戴逵和戴顒的雕塑，嵇康的廣陵散（琴曲），曹植、阮籍、陶潛、謝靈運、鮑照、謝朓的詩，酈道元、楊衒

之的寫景文，雲岡、龍門壯偉的造像，洛陽閎麗的寺院，無不是光芒萬丈，前無古人。」

人們往往難以理解，戰亂和白骨，饑饉和瘟疫，為什麼能夠成為藝術發展的沃土呢？

漢朝「罷黜百家，獨尊儒術」，完善「禮樂」，大張「孝悌」。他們以為找到了長治久安、幸福安康的藥方。幾百年過去，現在人們已經看到，這張藥方，哪裏有長治久安、幸福安康的療效呢？白骨蔽野、千里無煙的客觀事實，徹底擊碎了人們的夢想。於是，人們迎來了思想大解放的時代。

魏晉就是繼春秋戰國之後，又一個「百家爭鳴、百花齊放」的思想大解放的偉大時代。在這個時代裏，玄學興起了，佛教傳來了，道教形成了。所有這些，都宣稱是擺脫痛苦、獲得幸福的新的藥方。當然，它們的療效，有真實的，也有虛幻的。但是，在這個時代，人們所獲得的最重要的思想啟示，即思想大解放的成果，就是認識到一個最重要、最簡單、最明顯而過去卻被忽視的真理：世間最寶貴的就是人，人們最應當關心人、愛護人。

大家重新思考人生的意義，他們的結論是：人生不在於一時一事物質的得失，也不在於對某種倫理教條的信奉，而在於內心的自在、真情的釋放。「竹林七賢」就是這股思潮的典型代表。

在這個時代，文學的社會地位有了翻天覆地的變化。曹丕說，「蓋文章，經國之大業，不朽之盛事」。因此，魯迅認為，魏晉時代實現了「文學的自覺」。我們也可以說，魏晉時代，繪畫有了質的變化，實現了繪畫的自覺。

宮廷畫家的出現：
顧愷之

漢末天下大亂，其後魏晉南北朝綿延了近四百年的戰亂，而這一時期也是宮廷藝術逐步發展、體系進一步完善的時期。

此時主管宮廷繪畫的不再是外行的宦官，而是內行的畫家。例如南齊的毛惠遠，他是與顧愷之齊名的畫家，曾有人評價他"筆力遒媚，超邁絕倫"。

這時的宮廷逐步完善了對低級畫家的管理。宮廷內畫屏風之類的工作由最下層的畫工來擔任，為了保證質量，由高級畫家來監督管理，以便能夠體現宮廷的審美情趣。

在宮廷中聚集了大批優秀的畫家，例如曹不興、顧愷之、張僧繇、桓範、徐邈、謝稚、顧景秀、袁昂、蔣少游、楊子華等人，他們繪製了一大批優秀的宮廷院體畫。

張僧繇是南朝梁時吳（今江蘇蘇州）人，是六朝最有影響的宮廷畫家之一，《歷代名畫記》評價他"思若湧泉，取資天造，筆才一二，而像已應焉"。

張僧繇在宮廷中的作品有《梁武帝像》《吳王格武圖》《漢武射蛟圖》《梁宮人射雉圖》。他對佛、儒兩家之爭有清醒的認識，傳說他在江寧天皇寺柏堂畫《盧舍那佛像》，同時又畫上《孔門十哲像》。梁武帝問他："在佛教的寺廟裏，為什麼畫孔聖人像呢？"他回答說："這座寺廟的命運就依賴這尊畫像。"當時大家都不理解，後來周武帝滅佛，燒掉了天下的寺廟，而這座廟因為有孔聖人的像得以完整保存。

民間關於張僧繇的繪畫流傳著許多有趣的故事。有一次，張僧繇在金陵（今南京）安樂寺的牆上畫了四條小白龍，那白龍搖頭擺尾，活靈活現，就像真的一樣，但是張僧繇沒有給龍點眼睛。有人問他為什麼不給白龍點眼睛，他回答，千萬不能點眼睛，如果給龍點眼睛，那龍就會飛騰而去。人們都不相信，一再要求

給白龍點眼睛。後來張僧繇給其中兩條龍點上了眼睛，就在這一剎那，只見天空濃雲密佈，雷聲陣陣，電光閃閃，疾風驟雨，似翻江倒海。那兩條小白龍騰空而去，不知所終，只留下另外兩隻沒有點睛的白龍在牆上。

在一個寺廟中，有許多野鳥飛到大殿裏，在菩薩像上撒滿糞便，損害菩薩尊嚴。廟中的和尚為此大傷腦筋，後來他們請張僧繇想辦法，張僧繇就在左牆上畫了一隻鷹，在右牆上畫了一隻鷂，銳目利爪，兇猛無比，從此野鳥絕跡。

這些故事的真實性無從考證，但從中可以看出人們對張僧繇作品的熱愛和讚美。

曹不興為三國時代吳興（今浙江湖州）人，孫吳著名畫家。他沒有任何作品流傳至今，卻留下了許多有趣的故事。古書上說，他能在五十尺長的絹上畫像，"心敏手運，須臾立成，頭面手足，胸臆肩背，無遺失尺度"，還說他是"佛畫之祖"。

關於曹不興最著名的一個故事，是說他有一次奉命為吳帝孫權畫屏風，當屏風即將完工時，不小心濺上一點墨。重新畫已經來不及了，曹不興面對這一點墨，長夜枯坐。待天將亮時，他忽然有了靈感，就把這小小一點墨，改成了一隻小蒼蠅。當屏風展現在群臣面前時，群臣歡呼，孫權也非常滿意，只是他看到一隻小小的蒼蠅，"竟以手彈之"。

故事很可能是虛構的，但是通過這些故事可以看出人們對曹不興繪畫魅力的高度稱讚。

顧愷之，字長康，小字虎頭，東晉時期晉陵無錫（今江蘇無錫）人。他出身於江南的高門士族，其父顧悅之，字君叔，官至尚書右丞。顧愷之長年在大將軍司馬桓溫和荊州都督殷仲堪麾下任參軍，後來又投奔桓溫之子桓玄門下。他所當的官，都是閒職，於軍國大事並無關係。但他風流倜儻，交遊廣泛，聲名卓著。人們說他有"三絕"：才絕、癡絕、畫絕。

4-1

先說"才絕"。顧愷之的聰明才智、博學聰穎，主要表現在他應答言辭的機智深刻、生動傳神上。

青年時代的顧愷之在桓溫手下任參軍，桓溫死後，顧愷之十分悲痛，他在墓前放聲痛哭。有人問他是怎樣悲痛大哭的，顧愷之道："聲如震雷破山，淚如傾河注海。"仔細想想，沒有比這兩句話形容得更妥帖的了。

又一日，顧愷之從會稽（今浙江紹興）回來，大家都知道那裏風景秀麗，有人便問他那裏的風景怎麼個好法，顧愷之脫口而出："千岩競秀，萬壑爭流，草木蒙籠其上，若雲興霞蔚。"

再說"癡絕"。"癡"就是"傻"。為什麼叫"傻絕"呢？不是說最"傻"、"傻"到頂點，而是說"傻"得巧妙、"傻"得智慧。

桓玄酷愛名畫，顧愷之把自己的繪畫精品放在箱子裏，又貼上封條，存放在桓玄處。桓玄把箱子裏的畫全部竊走，又將封條貼好。一日，顧愷之來取箱子，當著桓玄的面，打開箱子，裏面已是空空如也。

桓玄是桓溫的兒子，一方豪強，割據稱王。後來，桓玄在朝廷中大權獨攬，甚至要逼迫皇帝退位，自己取而代之。此人極其貪鄙，

4-1 顧愷之像

4-2 維摩詰像

不擇手段，巧取豪奪，要把天下名畫都搜羅歸己。面對空空如也的箱子，顧愷之如何應對呢？難道可以指責桓玄盜竊嗎？那會惹來殺身之禍。難道可以說箱中本來就沒有畫嗎？開這種玩笑，也可能引來殺身之禍。

顧愷之看到自己心愛的名畫不翼而飛，竟然哈哈大笑道："妙畫通靈，變化而去，如人之登仙矣。"世界上的好畫都是有靈魂的，好畫要選好主人，你看，畫去找他的主人了，就像人修煉得道，進入仙境，多麼好啊！

此時此境，你能想到更巧妙的回答嗎？所謂"癡"，就是裝傻，是為人處世的一種方法。

所謂"畫絕"，是說他的畫令人拍案叫絕。

東晉都城建康（今江蘇南京），瓦棺寺要落成了，和尚請達官貴人來佈施。別人捐錢，最多十萬。輪到顧愷之了，他大筆一揮，捐錢一百萬。顧愷之素來貧困，大家都以為他在吹牛，和尚也請他勾去。顧愷之說："給我準備好一面牆壁就行了。"和尚按照他的吩咐做了。只見顧愷之關上大門，來來去去一個多月，畫出一幅維摩詰像。

維摩詰像畫完了，只是沒有點眼睛。顧愷之對和尚說，明天給維摩詰點眼睛。第一天來看畫的人，佈施十萬；第二天來看畫的人，佈施五萬；第三天來看畫的人，就讓他們隨便捐錢吧！等到門窗開啟，觀者如雲，顧愷之當眾為維摩詰點眼睛。當眼睛點下去時，只見滿室生輝，眾人歡呼，很快就捐錢百萬。

今天我們已看不到顧愷之的《維摩詰像》，我們看一位可能與顧愷之同時代的藝術家在敦煌石窟中畫的《維摩詰像》。畫中的維

摩詰坐在胡床之上，身披氅裘，手中揮著拂塵。他的身體微微前傾，雙眉緊鎖，雙目炯炯有神，似乎正與對面的文殊菩薩進行激烈的辯論，精神矍鑠，惟妙惟肖。維摩詰的皮膚，尤其是面部皮膚，因為用紅色進行了暈染，立體感很強，有種呼之欲出的感覺。從傳說來看，顧愷之畫的《維摩詰像》應當比這一幅更生動、更感人。4-2

可惜，顧愷之所創造的維摩詰的形象，今天只能留在傳說之中。

據說，顧愷之畫人物像，數年不點眼睛。人問其故，他說，畫一個人，美醜都無所謂，關鍵是眼睛，傳神全靠眼睛。有一次，他為殷仲堪畫像，殷仲堪有一隻眼睛有毛病，也許是瞎了，也許是白內障。殷仲堪說："我相貌不好，還是別畫了。"顧愷之說："無妨，你只是眼睛有點小小的毛病，我點出眼珠，然後再覆些淡淡的白色，就好像飄過的輕雲遮住太陽，不是很美嗎？"這個故事，表現了一個高深的藝術理論：藝術可以在真實的前提下，突出人的美。德國的藝術理論家萊辛到了18世紀才在《拉奧孔》一書中說，美是造型藝術的最高法律。

《洛神賦圖》相傳是顧愷之最著名的藝術作品，這幅作品是三國時代詩人曹植所寫《洛神賦》的配圖。

曹植才華橫溢，但其一生有兩件事情不如意。第一件是曹操原來準備立他為世子，後來改立了他的哥哥曹丕，曹丕即位後對他百般刁難。第二件是他深愛著美女甄氏，但是後來曹操做主把甄氏嫁給了曹丕。

公元222年，曹植到京師洛陽謁見天子。其時甄氏已經去世，曹丕把甄氏的遺物"玉縷金帶枕"送給曹植，曹植悲痛不已。當他從洛陽返回自己的封地山東，路過洛水時，夜晚夢見了甄氏。他想起戰國時宋玉寫的《神女賦》，遂寫下了《感甄賦》，後來改名《洛神賦》。文中塑造了洛神的動人形象，情真意切，文辭華美，受到歷代文人的讚譽。

把《洛神賦》附會為曹植與甄氏的愛情悲劇，其實只能是一種猜測，因為甄氏畢竟是當時的皇后、曹植的嫂子，曹植未必敢寫成一篇懷念她的華美文章到處宣揚。曹植寫《洛神賦》，最大的可能是託物詠志、感事傷懷，藉洛神來抒發自己政治上的失意，哀歎自己的美好意願的破滅。

顧愷之與曹植在情感上是相通的。顧愷之以奇才自負，但長年僅僅以一個舞文弄墨的清客形象出現在政治舞台上，心有不甘，但他與曹植一樣，無法直抒胸臆，於是也藉這個神話故事曲折地表達了內心的痛苦。

《洛神賦圖》全畫分為七段。

第一段，初臨洛水。曹植一行由京師洛陽到山東，走了一天，當太陽將要落山時，主僕在洛水邊的林下小憩。4-3

第二段，洛神初現。正當曹植一行休息時，朦朧中彷彿看到洛神宓妃的身影。洛神穿著華麗的薄紗羅衣，梳著高高的髮髻，細長的脖子，白嫩的肌膚，欲語的雙眸，真是漂亮極了。"其形也，翩若驚鴻，婉若遊龍，榮曜秋菊，華茂春松……遠而望之，皎若太陽升朝霞；迫而察之，灼若芙蕖出淥波。""彷彿兮

4-3 洛神賦圖—初臨洛水

若輕雲之蔽月,飄飄兮若流風之回雪。"再看看周圍的景象,水面飄動,紅日升起,驚鴻比翼雙飛,遊龍騰空。啊!洛神的身姿愈發嬌豔了。本來只有一個洛神,但在畫面上我們看到了許多洛神,這裏主要是表現曹植在不同地點、不同時間所看到的不同姿態的洛神。4-4

第三段,神人對晤。曹植在坐榻上與洛神見面,他們似有感情的交流,含情脈脈,惟妙惟肖,那一絲柔情,似無還有,這是多麼美妙的一刻!空中的風停息了,河裏的波平靜了。各路神仙,都來助興。擊鼓的神仙叫馮夷,唱歌的神仙是女媧,文魚上岸準備駕車。但是曹植無法高興,因為洛神說的話太使人傷心了。她輕啟朱唇對曹植說:人神阻隔,無法彌補;青春年華,轉瞬即逝;歡樂聚會,彈指一揮。命運是無法改變的。4-5

第四段,離別時刻。與洛神的歡聚很快結束了,洛神坐著六條龍駕的雲車駛向了洛水。在車的左右,有鯨魚和鯢魚護駕,後面有水族的怪物送行。在洛神的雲車與曹植之間,是我們在前面所看到的那條奇怪的文魚。雲車異常華麗,華蓋高聳車上,彩帶飄舞。六龍駕車

飛奔而去，波濤洶湧。那洛神回頭顧盼，戀戀不捨。曹植望著飛逝而去的洛神，無限惆悵苦悶。4-6

第五段，駕舟追趕。曹植終於清醒過來，急忙命人駕輕舟，逆流而上，追趕洛神。船夫用力划槳，曹植坐在船頭，心急如焚。大浪翻滾，更能表現曹植的心情。4-7

第六段，心灰意冷。洛神走遠了，已經看不見了。曹植好像受到了特別的打擊，一時反應不過來，神情呆滯，仍然枯坐在那裏。過了好長時間，可能坐了一夜，那兩支蠟燭還在燃燒，可是曹植依然一絲未動。4-8

第七段，走馬上任。曹植萬般無奈，只好乘車赴任。在他與洛神之間，有不可逾越的界限，又有什麼辦法呢？畫面中駟馬疾馳，四騎護駕。只是曹植仍然心存僥倖，回頭顧盼，希望洛神出現。4-9

顧愷之著名的人物畫作品還有《女史箴圖》。

西晉的張華寫的《女史箴》一文，是勸諫賈後的一篇文章。"女史"是漢代後宮管理后妃的女官，這裏說的 "箴"，是規勸的意思，

4-4 洛神賦圖—
洛神初現

4-5 洛神賦圖—
神人對晤

4-6 洛神賦圖—
離別時刻

4-7 洛神圖圖—
駕舟追趕

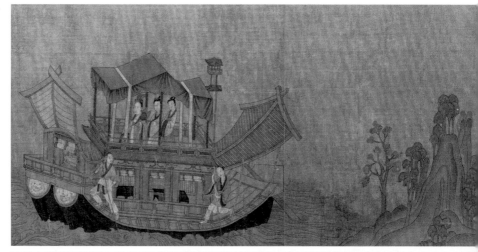

4-8 洛神圖圖—
心灰意冷

4-9 洛神圖圖—
走馬上任

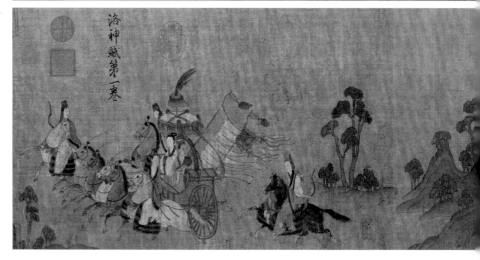

也是一種文體。顧愷之的《女史箴圖》，是用繪畫形式表現的《女史箴》文。《女史箴圖》為長卷，現僅存九段，其餘部分何時丟失，不得而知。據說 1900 年八國聯軍攻陷北京時為英軍劫掠，1903 年此圖被賣給大英博物館，至今仍藏該館。4-10

對於魏晉時代，大家往往不大熟悉。對三國是熟悉的，知道 "司馬昭之心，路人皆知" 的故事。其實，司馬昭並沒有篡魏，是司馬昭之子司馬炎篡魏為晉。

公元 290 年晉武帝司馬炎去世，其子司馬衷繼位，史稱晉惠帝。惠帝是一個昏庸的皇帝，朝中大權盡落於皇后賈氏之手。賈氏為人心狠手辣，荒淫無度，多行不義。張華寫了《女史箴》一文，勸諫賈后。顧愷之的《女史箴圖》是為《女史箴》所作的插圖。《女史箴圖》為長卷十二段，現僅存九段，每段書有箴文。我們介紹其中最精彩的兩段。

第一段是馮婕妤以身擋熊。箴文為 "玄熊攀檻，馮媛趍進。夫豈無畏？知死不吝"（此款已佚）。有一次，漢元帝劉奭偕宮人到御園去看鬥熊，突然，一隻黑熊攀上御殿的欄杆，危及皇帝的安全。眾人大驚失色，漢元帝也驚慌拔劍，準備自衛。這時，馮婕妤上前以身擋住皇帝，毅然不動。後來，衛兵刺死黑熊，一場虛驚才告結束。事後漢元帝問她為什麼要以身擋熊，馮婕妤說：我以身擋熊，熊就不會傷害到陛下了。4-11

第四段是修性修容。畫面中有兩個婦女對鏡梳妝，插題箴文："人咸知修其容，莫知飾其性。" 其寓意是：人人都知道修飾自己的外

表，而不知道修飾自己的品德。人一旦不注意修飾自己的品德，就會在禮儀方面出現過失。如果既注意修容，也注意修性，克制自己的慾望，人人都可以成為聖人。畫面上一個婦女正對鏡自理，鏡中映出整個面容，畫家巧妙地展現出那種顧影自憐的神態。另一婦女照鏡，身後有一女子在為其梳頭，梳頭的少女表現得尤為秀麗。旁邊放有鏡台奩具。三個人的姿態各不相同，卻都讓人感覺到幽雅文靜，姿態端莊。畫面顯示了魏晉女性濃郁的生活氣息。4-12

顧愷之的繪畫作品，不但具有迷人的魅力，而且具有劃時代的意義，主要表現在：一是對人物精神的表現，人物眼睛表現了人物的精神；二是對人物生命的表現，西方的繪畫藝術追求一個 "真" 字，中國的繪畫藝術追求一個 "活" 字；三是對線條的運用，如遊絲一般的線條，行筆流暢，富於韻律，緊勁連綿，如春蠶吐絲，春雲浮空，流水行地，自然流暢。以上三個方面說明，顧愷之的繪畫成就是劃時代的。

顧愷之有三篇重要的繪畫理論著作：《論畫》《魏晉勝流畫讚》《畫雲台山記》。他是中國繪畫理論的奠基人，在他之前，中國沒有完整的繪畫理論著作。

顧愷之這幾篇藝術理論著作的核心思想是 "以形寫神"，這一思想的提出在中國藝術和藝術理論發展史上具有劃時代的意義。

中國的繪畫藝術理論，是圍繞著形與神的關係展開的。"形" 指的是人物的形貌色彩，而 "神" 指的是神氣，是人物的思想感情。顧

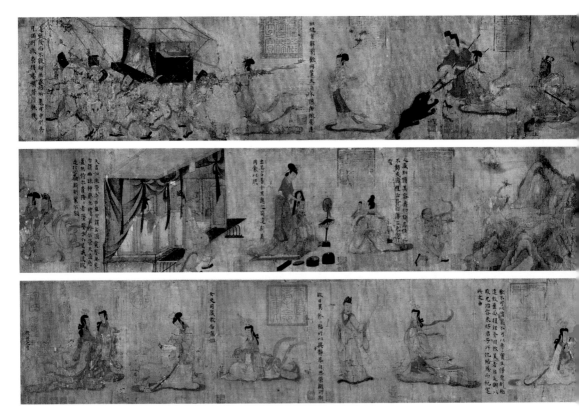

4-10 女史箴圖（唐摹本）橫 348.2 厘米 縱 24.8 厘米

愷之認為兩者有不可分割的關係。

　　神是形的統帥和靈魂。顧愷之說，人物畫的關鍵是"傳神"。"形"是為了表現"神"，"神"是"形"的靈魂。"形"是手段，"神"是目的。如果不表現"神"，"形"就沒有任何意義。

　　畫一個人，不僅僅應當表現這個人的"形"，更應當表現出這個人的思想感情。如果一幅繪畫作品表現出了這個人的思想感情，即使"形"畫得不大準確，也是好作品。如果沒有畫出這個人的思想感情，就算"形"畫得十分準確，也是不好的作品。顧愷之給裴楷畫像，在他的臉頰上畫了"三毛"。裴楷的臉上本來沒有"三毛"，但畫上"三毛"，就使裴楷"神明殊勝"。看畫的人果然覺得這"三毛"使裴楷神采飛揚。

　　裴楷的肖像畫已經不復存在，我們無從確切地知道"三毛"是什麼。但是，給裴楷的畫像加上"三毛"，使裴楷更像裴楷，正像張飛的黑臉和鬍子使張飛更像張飛，關公的紅臉和長髯使關公更像關公。也許在生活中，張飛的臉不是那樣黑，關公的臉不是那樣紅，但這樣畫出來的臉，只要能夠更好地表現他們的精神，就是好的形象。

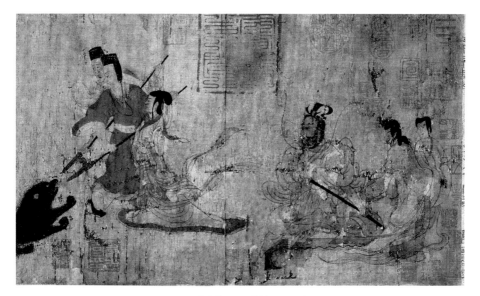

4-11 女史箴圖—馮婕妤以身擋熊

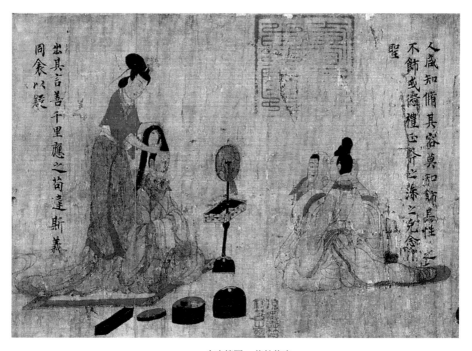

4-12 女史箴圖—修性修容

顧愷之不僅提出了評價藝術作品的標準，而且提出了達到這個標準的方法。顧愷之說："傳神寫照，正在阿堵中。"所謂"阿堵"，就是"這個東西"，也就是眼睛。人物內心的美醜，是通過眼睛來表現的。一個正直的人，他的眼睛是有光芒的；一個心術不正的人，他的眼睛是暗淡的。現代西方文藝理論說："眼睛是心靈的窗戶。"其實，比西方早一千多年，顧愷之已經說得很清楚了。

顧愷之給人家畫扇面，畫了當時的名人，例如嵇康、阮籍。人物畫得很生動，就是不畫眼睛。人家問，為什麼不點眼睛呢？顧愷之說："要是點出眼睛，他們就會說話了。"

顧愷之要求"傳神"，那麼是否要求"形似"呢？顧愷之說：描繪人物形象，"若長短、剛軟、深淺、廣狹與點睛之節，上下、大小、醲薄，有一毫小失，則神氣與之俱變矣"。意思是說，如果給人家畫像，應當筆筆謹慎，一絲不苟，在點眼睛時，一筆不慎，稍有閃失，都將導致"神氣"俱變。所以，顧愷之要求神似，但是不放棄形似。

他主張，形似是傳神的基礎。如果畫一個人物，一點也不像，畫的是誰都看不出來，怎麼能傳神呢？顧愷之舉例說，"畫天師瘦形而神氣遠"。意思是，要畫張天師，就要畫得瘦，只有"瘦"的外形才能表達這個方外之人的"遠"的"神氣"。如果把張天師畫成肥頭大耳的富態像，哪裏還有"遠"的"神氣"呢？所以，他主張"以形寫神"，而不是"重神輕形"，更不是"離形得神"。

顧愷之所說的"以形寫神"，實際上是要求繪畫的神形兼備。無論是顧愷之的藝術作品，還是他的藝術理論，都表明他對神、形的全面的認識。

自顧愷之提出"以形寫神"之後，人們對人物畫作品的評價有了新的標準。過去的標準，就是真實。真實的作品是好的，不真實的是不好的。現在對作品的評價更看重的是對思想感情的表現。凡是能夠充分表現思想感情的藝術作品就是好的，反之是不好的。

顧愷之當時能夠提出"傳神論"，有社會與藝術兩方面的背景。

魏晉時代玄學清談的風氣大盛。評價人物的標準，不是外在的形象，而是內在的精神。在生活中"重神"，在藝術中也"重神"。有一個故事，說曹操要見匈奴的使節，感到自己身材短小，不夠雄偉，就對衛士說，你代替我當魏王，接見匈奴來使，我代替你當衛士。於是，曹操拿著刀，站在"魏王"的旁邊。後來，有人問匈奴使者，魏王怎麼樣？匈奴使者說，對魏王沒有深刻印象，但是，"魏王"旁邊那個拿刀的衛士，精神勃發，是真正的英雄。

藝術背景方面，當時的人們開始不滿足於形似的作品。最早的人物畫，人們在繪畫中追求形似。晉人陸機說："存形莫善於畫。"

到了顧愷之的時代，人們開始逐漸感到，藝術的魅力不僅在於"形似"。對人物外貌的單純追求，反而使藝術失去了迷人的魅力。於是人們提出"神貴於形""以神制形"的觀念。

顧愷之"以形寫神"理論的提出，標誌著中國人物畫的成熟，他的理論給中國的人物畫奠定了堅實的理論基礎。

佛教的故鄉是印度。佛教是怎樣傳入我國的呢？

民間流傳著這樣一種說法：大約在漢明帝永平年間，有一天，漢明帝做了一個夢，夢中有一位神人，全身金色，右手拿兩支箭，左手拿弓，在殿前飛繞。第二天，漢明帝會集群臣，說了自己的夢，問大家："你們說，我夢見的是什麼神？"大家都不知道。這時，有一個聰明而學識淵博的大臣，叫傅毅，他回答說，這尊神就是西方的佛。於是，漢明帝派了十八個人到西方求佛。三年以後，他們請來了西域僧人，用白馬馱著佛像和經卷，來到了洛陽。漢明帝為他們專門修了佛寺，命名為"白馬寺"。白馬寺就成為我國最早的佛寺。

這個故事是否可信，可以叫學者們去爭議。只是故事中說，佛教是從漢明帝年間傳入我國，就不對了。據佛教界公認的說法，早在漢明帝之前，大約在西漢末年，佛教已經傳入我國。

隨著佛教的傳入，佛教藝術也隨之傳入。敦煌現存洞窟492個（加上北區則有735個），是繪畫、彩塑、建築的綜合體，其中壁畫有45000多平方米，彩塑有3000餘身，是世界上規模最大、洞窟最多的佛教藝術聖地。

敦煌的佛教藝術有一個發展過程。初期的佛教藝術帶有印度藝術的特徵，北涼時期第272窟的脅侍菩薩，突出地體現了印度的藝術風格：豐乳、細腰、大臀、上身半裸，具有明顯的性感特徵。

魏晉時期，佛教藝術不僅已經與漢族中原藝術相結合，而且帶有當時的時代特徵。大家知道，魏晉時期是一個苦難的時期，所以，佛教藝術中的神佛，表面上看不食人間煙火，生活在西方極樂世界之中，實際上，他們都離不開現實生活。魏晉時期的神佛，不僅僅具有秀骨清像的外貌，而且生活在痛苦之中。在苦難

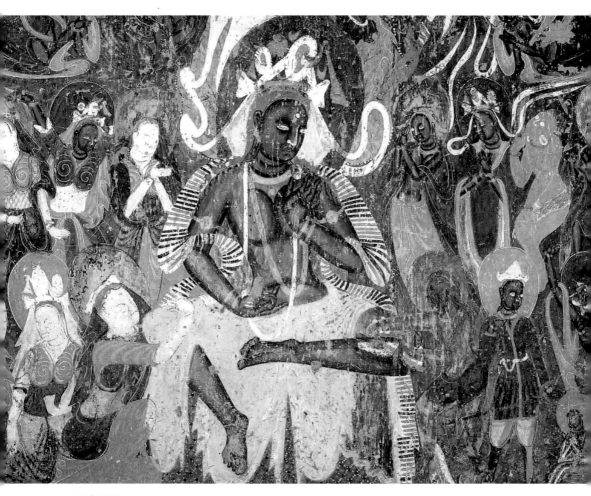

4-13 尸毗王本生

時代，所謂神佛，不過是比常人更能夠忍受痛苦罷了。

北魏第 254 窟有一幅壁畫《尸毗王本生》。4-13

尸毗王本生故事的大意是：釋迦牟尼生前的某一代是古代一個國家的國王，名叫"尸毗"。他的國家土地肥沃，風調雨順，百姓豐

衣足食。尸毗王心向佛法，仁慈恩惠，一心向善，發誓要普度眾生，保護弱小生命。

有一天，一隻鴿子飛到尸毗王的掌上，渾身發抖，說："救救我吧，有一隻餓鷹要來吃我。"頭戴寶冠的尸毗王於心不忍，就說："你在這裏，我保護你。"

一會兒，餓鷹來到，要吃鴿子。尸毗王對

餓鷹說：“鴿子雖小，也是一條生命。你不能做傷害生靈的事。你吃了牠，牠就死了。”

那餓鷹就在尸毗王左膝下部，昂首仰視尸毗王，理直氣壯地說：“是的，我吃了鴿子，鴿子就死了。可是，我要不吃鴿子，我就死了。大王不是立誓要普度眾生嗎？難道只應當救鴿子，不應當救我嗎？”

尸毗王啞口無言。他想了一下，就對餓鷹說：“你的話也有道理，我不能救一命又害一命。那麼，你就不能吃些別的東西嗎？”

餓鷹說：“我只吃鮮肉，不吃別的東西。”

尸毗王說：“沒有辦法，你就吃我吧！”

餓鷹說：“既然是大王的血肉，我不敢多要，我只要和鴿子一樣重的肉就可以了。”

於是，尸毗王傳令左右拿來了一架天平，一邊放上鴿子，另一邊放上尸毗王的肉。尸毗王右腿下垂，左腿盤起，神情肅穆，俯視著一個穿短褲的人，那人正在割他腿上的肉。割下的肉就放到秤盤上，結果，鴿子重，肉輕。最後，尸毗王身上的肉被一條一條全都割下，依然是鴿子重，肉輕。這時，尸毗王決心把自己都捨給餓鷹，他忍著劇痛，自己跳到天平上，重量恰與鴿子相等。結果，他感動了天神，天神撒下無數的鮮花，這時，餓鷹和鴿子都不見了。在尸毗王的面前，站著帝釋天和他的大臣毗首羯摩，他們說：“鴿子和餓鷹，都是我們變的，是來試探大王的。大王苦行苦修，果然，功德無量。這樣的功德，可做天主，不知你所求的是什麼。”

尸毗王說：“我不求人間的榮華富貴，只求佛道。”

帝釋天問：“你忍受了極大的痛苦，你有什麼要求呢？”

尸毗王說：“我今捨身，不為財寶，不為慾樂，不為妻子，亦不為宗親眷屬。只為普度眾生。”話音剛落，尸毗王肌肉完好如初，沒有一絲痛苦。

畫面很好地表現了這個故事。尸毗王在畫面正中，一手托著鴿子，一手揚起，正在阻擋餓鷹。身軀微微前傾，表現出對眾生的關懷和慈善。平靜的面容，表現出無畏的大度。在他的左側，一個面目猙獰的人正在割肉，與尸毗王的平靜形成鮮明的對照。尸毗王的形象高大威嚴，周圍的人物形象較小。這裏不是按照人們所看到的實際狀況來表現的，而是按照人們所知道的狀況來表現的，就像埃及壁畫那樣。尸毗王有三個王妃，她們的表情各有不同：第一個王妃緊抓尸毗王的右腿，表情痛苦，好像在極力勸阻。第二個王妃扭過臉去，不忍目睹割肉慘狀。第三個王妃雙手支頷，似乎為尸毗王的捨生義舉所感動。所有這些都襯托出尸毗王犧牲自己以救鴿子的勇氣和決心。

北魏第254窟壁畫《薩埵太子以身飼虎》，採用“異時同圖”的表現形式，就是將所有故事情節都置於一個畫面之中。4-14

佛的前世曾經是寶典國王的三太子薩埵。有一天，國王的三個兒子告別父母，騎馬到山裏去遊玩，在回家的途中看到一隻餓得奄奄一息的母虎，躺在山崖下，旁邊還帶著七隻嗷嗷待哺的幼虎。母虎太飢餓了，牠想吃掉幼虎。三人都很同情，但又想不出救助的方法。太子設法支走了兩個哥哥，自己臥於虎前，叫

那隻母虎吃自己的肉。只是那隻母虎太衰弱了，連吃的力氣都沒有了。太子沒有辦法，只好登上了高高的山崖，先用利木刺身出血，然後，躍下山崖，落在虎前，血肉橫飛。那母虎雖然咬不動肉，但可以舔血。當母虎舔盡血，便來了力氣，吃了他的肉。兩個哥哥不見弟弟，回來找他，只見一堆白骨，頓時氣絕，不能自持。這時，王宮裏的母后做了一個噩夢，夢見三隻鴿子，被鷹奪去一隻。夫人感到將有不幸的事情發生。恰在這時，其餘兩個王子回宮稟報。國王與王后趕到山林，抱屍痛哭。收拾殘骨，起塔供養。

佛經說，昔日的薩埵就是今日的釋迦牟尼。

佛教主張平等、博愛。不僅人與人之間是平等的，而且，人與動物，比如虎、豹、牛、馬、魚、蟲，都是平等的。佛教宣揚捨己救眾生。即使對於老虎，也應當保護牠的生命。

這幅壁畫表現了為了拯救眾生而犧牲自己生命的精神。故事雖然恐怖，但整個畫面青山綠水，沒有恐怖氣氛，只有一種感人的悲壯的宗教精神。

山水畫的初創

4-15 狩獵

山水畫是從哪裏來的？山水畫是從人物畫中幻化出來的。最初的人物畫，只有孤立的人物，為了表現人物複雜的思想感情，就增加了人物畫的背景，其中就有山水。但是，晉代以前，畫中有山水，沒有山水畫。畫山水不等於山水畫，原因有二：其一，山水不是獨立的審美對象。初創階段的山水畫，山水僅僅是人物活動的背景。換句話說，山水僅僅是為了烘托畫中人物的情感而出現的，例如顧愷之的《洛神賦圖》；其二，對山水的表現技法尚不成熟。

關於初創階段山水畫技法的缺陷，張彥遠在《歷代名畫記》中做了極好的說明："魏晉以降，名跡在人間者，皆見之矣。其畫山水，則群峰之勢，若鈿飾犀櫛，或水不容泛，或人大於山。率皆附以樹石，映帶其地。列植之狀，則若伸臂佈指。"

群峰之勢，若鈿飾犀櫛。那時畫的山峰，不像山峰，就像金片做的首飾、犀牛角做的梳子一樣。

水不容泛。泛是漂浮的意思，這裏指畫水時沒有波浪、水紋、細流，這樣的水不生動，是不能夠把船漂浮起來的。

人大於山。這是初創階段山水畫的普遍現象，那時的畫家還不懂空間透視關係，本來應當遠小近大，可是藝術家在繪畫中的表現卻是遠大近小。這說明山水畫在技法上處於幼稚階段。

列植之狀，若伸臂佈指。意思是說畫樹的

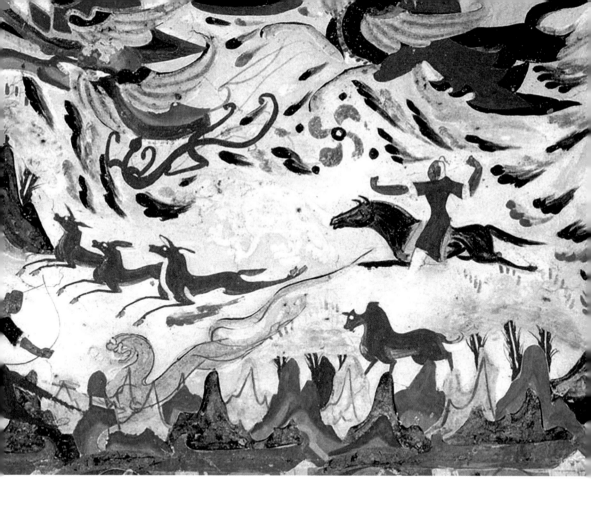

時候，樹幹就像伸直的手臂，枝葉就像張開的五指，單調呆板。

如敦煌莫高窟的西魏壁畫《狩獵》，生動地表現了飛奔的駿馬、猛虎、黃羊，在天空中飛天的襯托之下，整個畫面都在激烈的動蕩之中。4-15

在畫面最下方，直上直下，好像一個金字塔那樣的東西，就是山。大約古代人的頭飾是在頭上高高聳起的，這就叫作"群峰之勢，若鈿飾犀櫛"。

在畫面的左下方，有一個騎馬的人，拉弓射箭，好像要射一隻老虎。右側還有一人，騎著飛奔的駿馬，追逐一群黃羊。但畫中的兩個人，都大於山。不僅人大於山，甚至馬和黃羊也大於山。

在畫面的左中，在三隻黃羊旁邊，有兩株樹。其中左側的一株樹，樹幹就像伸直的手臂，另外一株樹，那樹幹就像一座山。那樹的枝葉，就像仙人球上的刺。如果我們不細細端詳，甚至會以為那是一株仙人球。

總而言之，張彥遠所說的魏晉山水畫技法的缺陷，確實是存在的。

隋唐

第五篇

如果說，魏晉時代的藝術表現了人的覺醒，那麼，隋唐時代的藝術則歌頌了人的自由。

輝煌燦爛的隋唐藝術，可謂琳琅滿目，美不勝收。

擇其要者，載入史冊的有五件大事：

· 道釋人物畫發展的高峰，站在道釋人物畫高峰的是吳道子；

· 以李思訓、李昭道為代表的青綠山水畫的發展；

· 以張萱和周昉為代表的綺羅人物畫的初創；

· 以王維為代表的文人畫和水墨山水畫的初創；

· 敦煌莫高窟佛教藝術的輝煌。

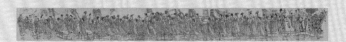

5-1 吳道子 八十七神仙卷 橫 292 厘米 縱 30 厘米

5-5 閻立本 步輦圖 橫 129 厘米 縱 38.5 厘米

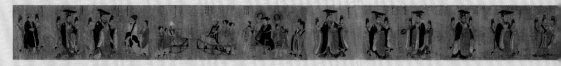

5-6 閻立本 歷代帝王圖 橫 531 厘米 縱 51.3 厘米

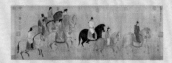

5-11 張萱 虢國夫人遊春圖（宋摹本）
橫 148 厘米 縱 51.8 厘米

5-15 周昉 簪花仕女圖
橫 180 厘米 縱 46 厘米

5-20 展子虔 遊春圖
橫 80.5 厘米 縱 43 厘米

5-21 李思訓 江帆樓閣圖
橫 54.7 厘米 縱 101.9 厘米

5-22 李昭道 明皇幸蜀圖
橫 81 厘米 縱 55.9 厘米

5-24 王維 江干雪霽圖
橫約 125 厘米 縱 31.3 厘米

5-25 王維 長江積雪圖 橫 449.3 厘米 縱 28.8 厘米

本篇重要作品尺寸對比（比例尺約 1：35）

自從公元 618 年高祖李淵建立唐朝，經過一代明君太宗李世民的勵精圖治，隋末被戰亂摧毀的社會經濟得以迅速恢復，出現了穀黍豐稔、百姓安樂的“貞觀之治”，為唐朝走向“開元盛世”開闢了道路。當歷史推進到風流儒雅的玄宗李隆基在位的開元、天寶年間，中國封建社會的鼎盛時代終於到來。

　　在隋末血雨腥風的戰亂中崛起的李唐王朝，認識到“君者舟也，民者水也，水可載舟，亦以覆舟”的道理。因而廣開言路，從諫如流，輕徭薄賦，獎勵墾荒，勸課農桑，使農業與手工業得到了前所未有的發展。

　　唐代社會穩定，經濟發達，文化繁榮。唐代的版圖，東到朝鮮，西至中亞，北括蒙古，南抵越南。唐初藉統一的雄風，東征西討，南掃北伐，無往不勝，產生了一種昂揚向上、意氣風發的民族心態。這個時代，不僅是中國封建社會發展的鼎盛時代，而且，當時的中國，是世界上最富庶、最文明、最強盛的國家。

　　與軍事的開拓相對應，文化上也顯示出一種容納萬有的氣魄。“九天閶闔開宮殿，萬國衣冠拜冕旒”，既表現了唐代的昌盛，又表現了唐代的胸懷。

道釋人物畫的高峰：吳道子

人物畫有著漫長的發展過程。在不同的年代，某個種類的人物畫會有所突出。

人物畫有許多種類。從題材區分，包括道釋人物畫、歷史人物畫、戲劇人物畫、風俗人物畫、寫照人物畫（也叫肖像畫）等；從作者身份區分，包括宮廷人物畫、文人人物畫、畫工人物畫等；從作用區分，包括巫術人物畫、勸善戒惡人物畫、自娛人物畫等；從繪畫風格區分，包括求真寫實的人物畫、簡筆人物畫等。

在中國傳統文化中，人們常把站在時代頂峰、名垂千古的人稱為"聖人"。他們都功高蓋世，成績卓著，前無古人，後無來者。例如我們把孔丘叫作"文聖"，把關羽叫作"武聖"，把杜甫叫作"詩聖"，把王羲之叫作"書聖"。吳道子就被稱為"畫聖"，民間畫工更把吳道子稱為"祖師"。宋代蘇軾曾這樣評價吳道子在藝術上的地位："詩至於杜子美（杜甫），文至於韓退之（韓愈），書至於顏魯公（顏真卿），畫至於吳道子，而古今之變，天下之能事畢矣。"

吳道子最大的成就是把道釋人物畫推向了發展的頂峰。

吳道子，陽翟（今河南禹州）人。生於公元 683 年左右，死於公元 759 年以後。他的藝術道路大體是：民間畫工 —— 宮廷畫師 —— 民間畫工。

青年時代的吳道子是一個民間畫工。

關於吳道子的青年時代，史書上記載得很模糊，只說他從小父母雙亡，出身孤貧。

唐朝是一個很重視書法的朝代。唐朝的皇帝都酷愛書法，當時的人想要做官需要許多條件，而書法是必備條件之一。吳道子曾經向著名書法家張旭、賀知章學習書法。但是，很遺憾，吳道子沒有學成書法。

他學書不成，就去學畫。究竟怎樣學畫，

是有名師指點，還是無師自通，我們都不知道。我們只能夠做一個假設。陽翟靠近洛陽，那裏有許多畫師在寺廟畫壁畫。吳道子經常觀看，久而久之，由於他天生的悟性，便無師自通了。

中年時代的吳道子是一個宮廷畫師。

在唐代，佛教、道教得到了廣泛的發展，因此寺廟眾多。在洛陽，寺廟宏大壯麗，壁畫豐富多彩，吳道子在寺廟中汲取了民間藝術的營養，自己也從事壁畫創作，很快在畫壇上嶄露頭角。他畫寺廟的壁畫，從洛陽到長安，聲名大噪，在唐明皇時代第一次進入宮廷。

傳說有一天，唐玄宗到驪山去閱兵。回宮之後，感到身心不適，發熱胸悶，得了瘧疾。過了一個多月，御醫也未能治好。忽然有一天夜裏，唐玄宗夢見了兩個鬼，一大一小。小的身穿綠色衣服，一隻腳光著，另一隻腳穿著一隻露腳趾的鞋，腰間插了一把竹骨扇子，偷了他的玉笛和楊貴妃的紫香囊，繞殿奔跑。大鬼戴著帽子，身穿藍衣，露一隻胳膊，雙足穿皮靴，捉住了小鬼，挖出眼睛，放在嘴裏吃掉。唐明皇問大鬼："你是誰？"大鬼說："我叫鍾馗，是武舉考試落第的人。我雖然沒有考上武舉，但我誓與陛下除盡天下妖孽。"

唐明皇驚醒之後，感到病情好轉，於是叫來了吳道子，命他畫鍾馗捉鬼圖。吳道子畫完了，唐明皇一看，與夢境中所看到的鍾馗一個樣子。宮廷為唐明皇的康復舉行盛大的慶祝活動。之後，每到春節，唐明皇都要給大臣送鍾馗像，用以除鬼驅邪。從吳道子開始，歷代藝術家都畫鍾馗像，可見影響之大。吳道子這次

雖然得以進宮，但仍然是畫工身份。

吳道子正式進入宮廷，是十年以後的事情了。當時他正在洛陽敬愛寺畫壁畫，玄宗也到了洛陽。這時，吳道子大約四十歲，藝術上如日中天，玄宗知道了他的名聲，宣他進入宮廷，做內廷供奉。所謂"供奉"，是對在皇帝左右供職者的稱呼。這時的吳道子在宮廷中的職務是內教博士，負責教內宮的人學習繪畫。官階是從九品下，也就是最低級的一個小官。

不過，吳道子最主要的工作還是完成皇帝下達的繪畫任務，可以說是皇帝專用的宮廷畫師，"非有詔，不得畫"。

《唐朝名畫錄》中記載，吳道子在此階段，曾經在洛陽北邙山一座寺廟的牆上畫了一幅《五聖朝元圖》。

這裏所說的"五聖"，是指唐代的五位皇帝，即唐高祖、唐太宗、唐高宗、唐中宗、唐睿宗。玄宗為五帝加封"大聖皇帝"號，這才有了"五聖"這個稱呼。這幅畫表現了"五聖"率領浩浩蕩蕩的文武百官去朝見道教始祖元始天尊的場面。"絕妙動宮牆"，既表現了當時的浩浩場面，也表現了吳道子高超的畫技。

吳道子還有一絕，他畫數仞（古代七或八尺為一仞）高的巨像，"或自臂起，或從足先""虬鬚雲鬢，數尺飛動"，看似任意揮毫，仍然"膚脈連結"，形象完整。

吳道子的畫具有極強的藝術感染力。他曾在長安景雲寺畫《地獄變相圖》，地獄陰森恐怖，那些奇形怪狀的閻羅鬼魅，好像要從牆壁上走下來一樣，使人毛骨悚然。據說，殺生的人，死後要入地獄。因此，京城裏的屠戶、漁

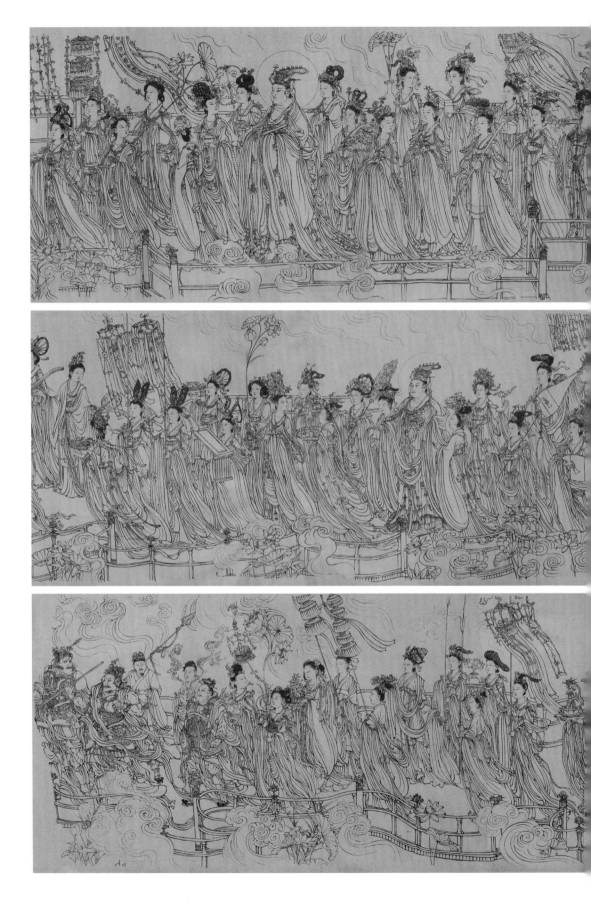

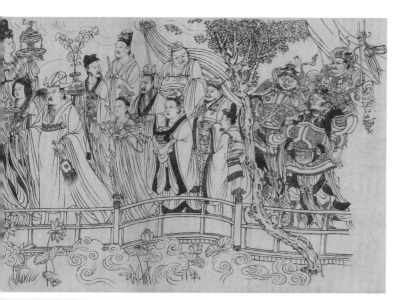

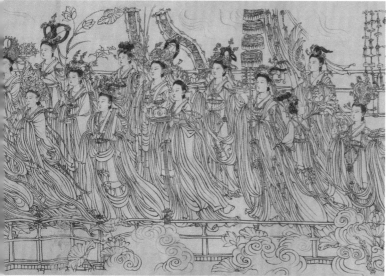

5-1 八十七神仙卷 横 292 厘米 縱 30 厘米

夫，看了吳道子對地獄的描繪，害怕自己死後入地獄，竟然改行。

吳道子成為宮廷畫家，是因為得到了唐玄宗的賞識。在安史之亂後，唐玄宗失去了帝位，於公元 762 年抑鬱而死。這時，吳道子又離開了宮廷，回到民間，重新當上了畫工。

《八十七神仙卷》傳為吳道子所繪製的一幅絹本白描長卷。畫面表現了一個道教的傳說：東華帝君、南極帝君、扶桑大帝，率領真人、神仙、金童、玉女、神將，前去朝謁道教三位天尊。三位帝君頭上有顯示身份的背光，眉眼微垂，雍容華貴，器宇軒昂，是人間君王的真實寫照。在隊伍裏，神仙形象端莊，神將威風凜凜，仙女輕盈秀麗。眾神仙走在廊橋上，橋下蓮花盛開，祥雲舒捲；橋上錦旗招展，神仙們列隊前行。他們或手持鮮花寶瓶，或高擎錦旒旗幟，或手握各類樂器、寶劍，表情肅穆，衣裙隨風飄拂，陣容蔚為壯觀。天王、神將"虬鬚雲鬢，數尺飛動，毛根出肉，力健有餘"的威武表現得淋漓盡致，冉冉欲動的白雲，飄飄欲飛的仙子，加上亭台曲橋、流水行雲等景物，宛若仙境。5-1

《八十七神仙卷》是道釋人物畫發展的高峰。

首先，道釋人物畫的真實性達到了高峰。道釋人物雖然是虛構的，但是欣賞者能夠感受到他們的真實存在；畫面是無聲的，但欣賞者好像聽到了仙樂在耳畔飄蕩；畫面是靜止的，但欣賞者好像看到了神仙們前進的步伐；畫面是無色的（即所謂白描），但欣賞者好像看到了神仙們華麗的衣著。

其次，這幅畫將"氣韻生動"表現得淋漓盡致。《八十七神仙卷》通過長短不一、虛實不定、曲直相間、抑揚頓挫的線條，奔放而又有氣勢，如驚風急電，利劍出鞘，"奮筆俄頃而成，有若神助""立筆揮掃，勢若風旋"，創造了"氣韻生動"的形象。

再次，這幅人物畫集中地表現了唐代的時代精神。在繪畫中，魏晉時代的人物秀骨清像，長臉細頸，即所謂"清贏示病之容"，帶有悲苦相。而唐代畫家筆下的人物，都是體態豐腴、安詳平和、歡快幸福的。因此，張大千說《八十七神仙卷》"非唐人不能為"。徐悲鴻說："此卷規範之恢宏，豈近代人所能夢見，此皆偉大民族，在文化昌盛之際所激之精神，為智慧之表現也。""此畫倘非畫聖，孰能與於斯乎。"

除了吳道子的道釋人物畫，唐代人物畫的代表還有敦煌壁畫裏的人物畫。在苦難的魏晉時代，敦煌壁畫裏神佛的生活也是苦難的；反之，在歡快的隋唐時代，神佛的生活也是歡快的。我們來看看隋唐藝術裏的歡快幸福的神佛，以及人們所繪製的極樂世界。

莫高窟第 320 窟的盛唐《西方淨土變》就是根據佛經《西方淨土經》所繪製的壁畫。"淨土"就是指佛居住的土地，它莊嚴、潔淨、美好，叫作西方淨土，又叫西方極樂世界。5-2

這幅《西方淨土變》，描繪了西方極樂世界的場景。人們面對這幅壁畫，就會強烈地感覺到，西方極樂世界不再是一個虛幻的目標，而是一個赫立眼前、邁步即可進入的世外桃源。

畫面正中莊嚴就座的就是阿彌陀佛，他正在歌舞中為大家說法。他的周圍是來自十方的諸位佛和菩薩，整幅畫表現了極樂世界的繁麗

和美好。西方極樂世界究竟是怎樣的？佛經中說："琉璃為地，金繩界道，城闕宮閣，軒窗羅網，皆七寶成。"這裏所說的"七寶"，就是金、銀、琉璃、珊瑚、琥珀、硨磲、瑪瑙。極樂世界的一切都是由這七寶做成的。壁畫比佛經中的描繪更加形象生動：金樓玉宇，仙山瓊閣，滿堂絲竹，盡日笙簫，佛坐蓮花中央，左右環繞著神仙，座前樂隊，鐘鼓齊鳴。座後彩雲繚繞，飛天散花，地下奇花異草，花團錦簇。這裏沒有戰爭，沒有流血，沒有飢餓，沒有痛苦，甚至沒有生老病死。只有隨著盛唐之世的到來，人們的生活安定富足，佛教中才會出現表現西方淨土佛國美好場景的壁畫，這幅《西方淨土變》實際上就是對盛唐富足生活的反映。

也許你會問，西方極樂世界應當是光輝燦爛的，為什麼佛像是黑色的？其實，當初創造佛像時，佛像確實是五彩繽紛、光輝燦爛的。

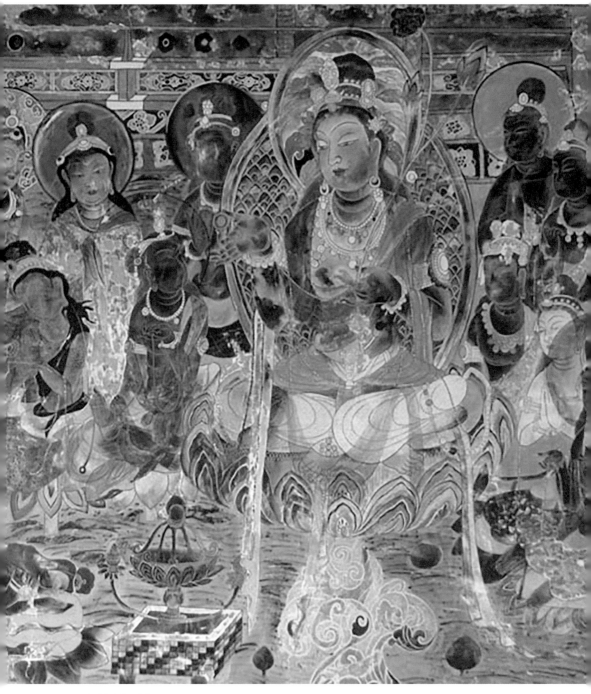

5-2 西方淨土變（局部）

只是因為繪畫顏料中含有金屬鉛，年深日久，由於鉛的氧化，五彩繽紛的畫面失去了光彩，變為黑色了。

飛天，是敦煌石窟人物畫的代表。提到敦煌石窟，人們就想到飛天。在敦煌 492 個石窟中，幾乎一半的洞窟中都有飛天。有人統計，敦煌飛天在 209 窟中有 4500 餘身，其數量之多，可以說是石窟之最。

飛天，也是中國人的傑出創造。

隋唐時代，飛天已經中國化了，人們創造了各式各樣的飛天：臉型有清秀的，也有豐滿的；服飾有半裸的，也有穿長袍的；飛翔有順風的，也有逆風的；有腳踏彩雲，徐徐降落的；有雙手抱頭，俯衝而下的；有並肩而遊，竊竊私語的；有彩帶飄揚，回首呼應的；有昂首揮臂，騰空而上的；有手捧鮮花，直沖雲霄的；也有手捧果盤，橫空飄遊的。那種種美麗的飛天，讓人目不暇接。

盛唐時期的飛天更是優美女性的典範。莫高窟第 172 窟描繪的飛天，髮髻高聳，身材窈窕，伸左腿，曲右腿，面朝說法會，背向天空。右手剛剛把花撒掉，左手又高高舉起一朵鮮花，準備撒向空中。飄逸的長裙和流動的浮雲，更襯托出她輕盈美麗的身影，她飛翔的姿態極其優美，身體修長，而衣裙飄帶隨風舒展，勾畫出一個橫空飄遊的飄逸形象。5-3

5-3 莫高窟第 172 窟的飛天形象

盛唐時期莫高窟第 39 窟的飛天，自上而下地散花，她們身上的衣飾花紋繁複，質地華美。隨著身體的飛舞，衣服和飄帶輕盈而舒展地圍繞在身旁，表現出一種極度優雅的旋律美。天空中的流雲和作為底色的花朵，也無不營造出一種如夢如幻的神奇意境。盛唐的飛天也正是唐代文化鼎盛的一個側面反映。

敦煌飛天是中國人物畫藝術中的一朵奇葩。它介於似與不似之間，介於現實與理想之間，是動人的藝術形象。飛天的形象使佛教說法的場面，在暗淡中有了色彩，在嚴肅中有了活潑，在靜止中有了運動，在無聲中有了音樂。

菩薩在佛教中，具有崇高的地位，僅次於佛。釋迦牟尼在成佛之前，就是菩薩。菩薩沒有成佛之前，常常在佛的身邊，協助佛教化眾生，弘揚佛法。按照大乘佛教的理論，凡是立志修行、求得覺悟的眾生，都可以成為菩薩。

菩薩在印度是男性，到了唐代，男菩薩變為女菩薩。唐僧道宣說："造像梵相，宋齊間皆脣厚鼻隆、目長頤豐，挺然丈夫之相。自唐來，筆工皆端嚴柔弱，似妓女之貌，故今人誇宮娃如菩薩也。"

在敦煌石窟裏的菩薩像中，最迷人、最生動、最美麗的塑像是莫高窟第 45 窟的兩尊菩薩像。這兩尊菩薩像，確實代表了中國古代人物塑像的最高成就，它們從某些方面來說，比古希臘《米羅的維納斯》更具有藝術的魅力。楊雄先生對這兩尊菩薩像，有全面的、精闢的論述："盛唐雕塑與西方雕塑是不同的。米羅的維納斯與第 45 窟北側菩薩都赤裸著上身，站立的姿勢也很相近。然而一比較，兩者的不同就顯露出來了。維納斯的頭髮及眉眼耳鼻口五官，都是寫實的，臉上肌肉的起伏及五官比例都是以人為模特兒的，流露的是天然的美。而敦煌菩薩臉上的五官卻是理想化的，是想象的美。……維納斯的表情是現實中人的表情，菩薩的表情卻是超人間的慈憫神情。再向下，維納斯胸部是美麗的雙乳，而菩薩卻只有微微隆起而圓潤的兩胸。奇怪的是，維納斯有女性美感，菩薩也同樣有！……綜合起來，維納斯再現了女性現實的美，菩薩則表現了女性一種昇華的美。" 5-4

5-4 莫高窟第 45 窟的菩薩像

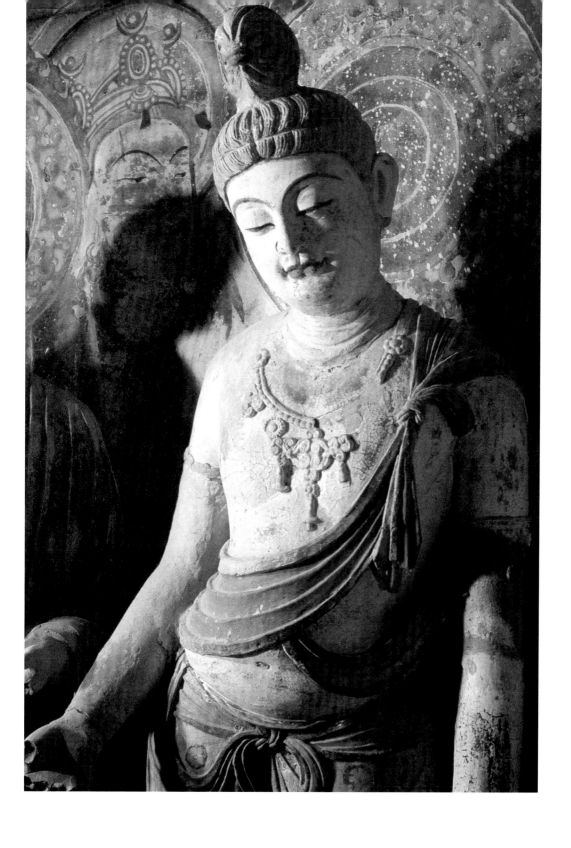

宮廷人物畫的初創和發展：閻立本、張萱、周昉

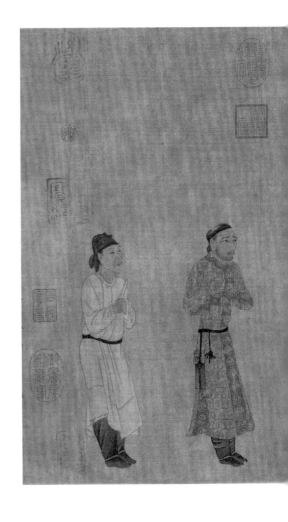

前文說到，在唐代，吳道子將道釋人物畫的發展推向了頂峰。在他之後，更加輝煌的宮廷人物畫逐漸走上發展的頂峰。

所謂宮廷人物畫，是指由宮廷畫師所創作的人物畫。其作用是為宮廷服務，歌頌宮廷，繪畫風格是求真寫實。

東晉顧愷之的《列女仁智圖》《女史箴圖》以及唐代閻立本的《步輦圖》，可以看作宮廷人物畫的初創。這些作品對宮廷人物的表現還處於幼稚階段，畫面中對人物的表現，不是按照真實的樣子去表現，而是按照人物的身份地位去表現；畫面中只有孤立的人物，沒有背景（《洛神賦圖》雖然有人物活動的背景描繪，但《洛神賦圖》只是傳說中的顧愷之的作品，未必是真正的顧愷之的作品），還不會用背景來表現人物的思想感情和性格特徵，不能做到寓情於景；畫面沒有複雜的、連續的故事情節，只能夠表現孤立的故事片段。

在宮廷人物畫的發展過程中，隋唐時代出現了一大批優秀的宮廷畫家，最卓越的有展子虔、閻立本、李思訓、李昭道、張萱和周昉，其中唐代的張萱和周昉，在中國繪畫史上具有重要的地位，因為他們是綺羅人物畫的開創者。

他們的貢獻在於繪畫題材的轉變。在他們以前，閻立本畫帝王將相，吳道子畫神仙鬼

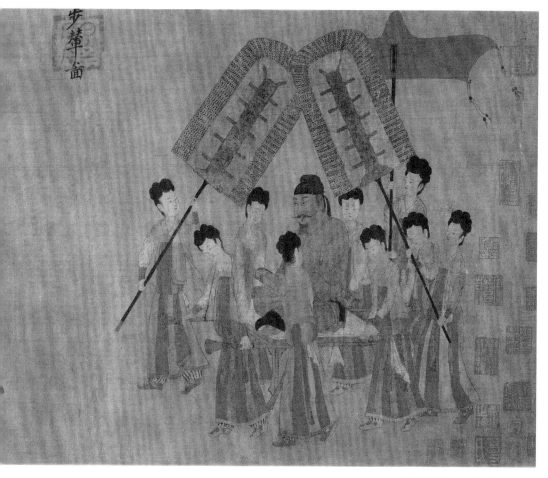

5-5 步輦圖 橫 129 厘米 縱 38.5 厘米

怪，而張萱與周昉則開啟了畫現實生活中人物之先河，他們描繪的主要是宮廷婦女，這種藝術題材的轉變對後世產生了重大的影響。張萱與周昉表現現實人物作品的出現，才使得後來的藝術家把目光轉向了更廣大的現實生活。

閻立本，雍州萬年（今陝西臨潼）人，是初唐最重要的畫家之一。他與哥哥閻立德很早就追隨李世民，當李世民還是秦王時，他們就是秦王府中的幹練人才。後來，當李世民即位後，閻立本就成為宮廷中的將作少監。到了唐高宗時，閻立本當上了將作大匠，後又進工部尚書，最後當了右丞相。當時，朝中有左右兩個丞相。左丞相叫姜恪，是屢立戰功的武將；右丞相閻立本，是最著名的畫家。閻立本作為畫家，大家是很佩服的；作為丞相，大家就不太佩服。人們說：“左相宣威沙漠，右相馳譽

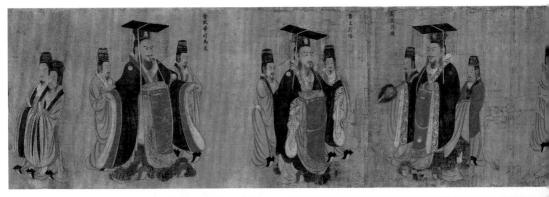

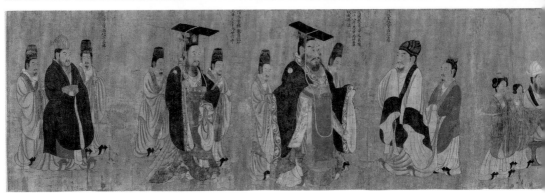

丹青。"話中多少有一些諷刺的意味。

閻立本名聲大振，與皇帝的推崇、喜愛不無關係。他曾畫了一幅《宣王吉日圖》，唐太宗親自給畫作題了"越絕前世"四個字。

閻立本因為對中國古代人物畫的巨大推動作用，在藝術史中佔據很高的地位。他的人物畫較之顧愷之的人物畫有質的飛躍，使繪畫擺脫了對文學的依附，能夠獨立地表現複雜的思想感情，使得人物畫有了巨大的發展。

《步輦圖》是閻立本的代表作之一，也是中國十大傳世名畫之一。5-5

畫面描繪了唐貞觀十五年唐太宗把文成公主嫁給吐蕃王松贊干布，松贊干布派使者祿東贊迎娶文成公主的故事。這本來就是一個有複雜內容的故事，而閻立本對這個故事的藝術表現更是複雜的。輦，是車，但是這個車沒有軲轆，形似桌案，下面有四條腿，前後各有一對把手，由四個人抬著，坐在上面的是唐太宗。

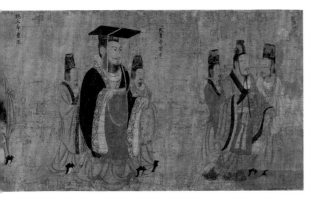

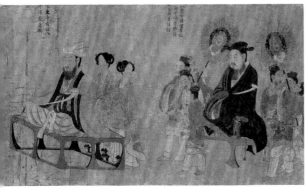

5-6 歷代帝王圖 橫 531 厘米 縱 51.3 厘米

唐太宗的身邊有九個宮女,手執華蓋、長扇,簇擁而立。對面有三個人,中間的是祿東贊,祿東贊的前面穿紅袍、留虬髯者是唐朝的典禮官,祿東贊身後站立者是他的侍從官。

唐太宗這位"英明人主"身著便裝,雍容大度,面目和善,目光深邃,表情莊重,體魄魁偉。豐滿的臉龐,長長的耳朵,細長的鬍鬚,都顯示出"帝王之相"。

畫面中所描繪的人物,每一個人都有自己

的思想感情。藝術家沒有靠任何文字說明,而是用繪畫形象表現了這個複雜的故事以及每個人的思想感情,與顧愷之時代的作品相比,確實體現了人物繪畫的巨大進步。

閻立本的《歷代帝王圖》描繪了從西漢到隋的十三個皇帝。5-6

每個帝王獨立成一組,一般有兩名侍者,其中陳後主只有一名侍者,而陳宣帝則有十名侍者。構圖有兩種形式,一種是立像,侍者在

5-7 晉武帝司馬炎

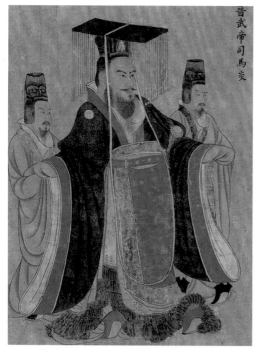

5-8 北周武帝宇文邕

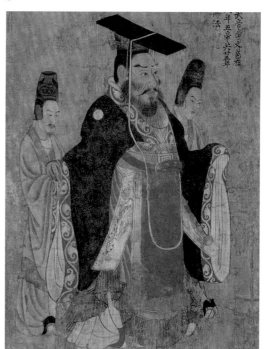

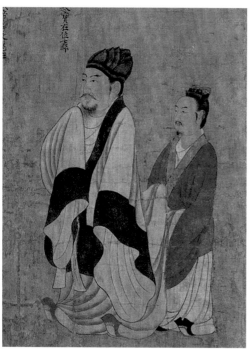

5-9 陳後主陳叔寶

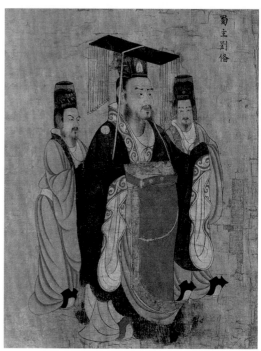

5-10 蜀主劉備

旁邊；另一種是坐像，侍者穿插左右。這些皇帝都具有王者風度，因而高大，而侍者相對矮小，與皇帝不成比例，這是當時中國繪畫常用的表現手法：不是按照人物的實際狀況去描繪人物，而是按照人物的重要程度去描繪人物。君王大些，臣子小些；主人大些，僕人小些；男人大些，女人小些。每一幅像都有題名，按照畫面的順序和作者的題名，計有《漢昭帝劉弗陵》《光武帝劉秀》《蜀主劉備》《吳主孫權》《魏文帝曹丕》《晉武帝司馬炎》《北周武帝宇文邕》《陳文帝陳蒨》《陳廢帝伯宗》《陳宣帝陳頊》《陳後主陳叔寶》《隋文帝楊堅》《隋煬帝楊廣》。

我們來欣賞幾幅具有代表性的作品。

《晉武帝司馬炎》。司馬昭的兒子司馬炎，改魏為晉，是結束三國混亂局面的開國皇帝。藝術家不僅表現了司馬炎"體貌奇特，儀表絕人"，而且表現了他直視前方的眼睛，微翹的八字鬍，緊閉的嘴唇，顯示出勇武剛毅、能謀善斷的性格。5-7

《北周武帝宇文邕》。宇文邕是鮮卑族人，閻立本的外公。他是一個非常節儉的皇帝，建築的斗拱不加彩飾，禁止穿過分華麗的衣服，去掉輦輿，遣散大批宮女回民間，宮中嬪妃不過十餘人。嚴刑酷法，性格暴戾。宇文邕身材魁偉，絡腮鬍子稀疏而勁硬，兩眼發直，頭腦簡單，脾氣暴躁。5-8

《陳後主陳叔寶》。陳後主在位七年，國亡被俘。他是一個昏庸無能而又奢侈無度的君主，閻立本把這個亡國之君，畫得臃腫矮胖，似哭似笑，手足無措。他的身邊只有一個男侍，展現出一個名副其實的孤家寡人的形象。5-9

《蜀主劉備》。劉備是蜀漢的統治者，他終生忙碌，但是謀略不如曹操，才智不如孫權，國勢較弱。畫中的劉備，面容憂鬱，緊鎖眉頭，身體疲憊，口微微張開，好像有許多心事，不知從何說起，更不知對誰言說。5-10

閻立本創作的《歷代帝王圖》，不僅僅是客觀地描繪這些帝王的形象，而且通過帝王的眉眼目光、姿態動作、肌肉鬚髮、衣飾神采，表現他們的精神世界。我們從帝王的形象可以分辨出暴君與仁君、昏主與明主，因此這些畫能夠起到勸善戒惡的作用。

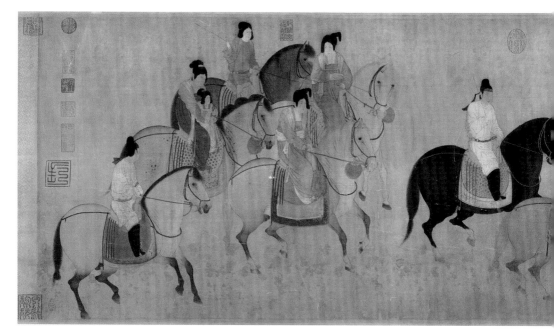

5-11 虢國夫人遊春圖（宋摹本）橫 148 厘米 縱 51.8 厘米

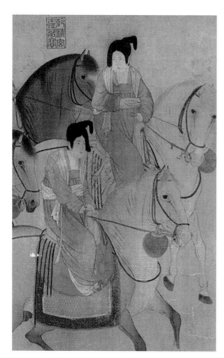

5-12 虢國夫人遊春圖—局部 1

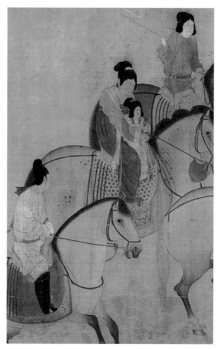

5-13 虢國夫人遊春圖—局部 2

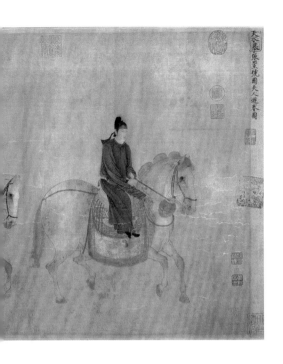

張萱，京兆（今陝西西安）人。生平事跡不詳，做過史館的畫職，擅長畫宮廷貴族婦女，是人物畫發展史上有特殊貢獻的畫家。在宗教人物畫發展到高峰的唐朝，他以極大的熱情注重對現實生活人物的表現。在他之前，雖然也有人創作過現實生活的人物畫，但是沒有形成風氣，只能夠算作風俗人物畫的萌芽，而張萱可以視為現實生活人物畫的開創者。其作品真跡沒有流傳下來，《搗練圖》和《虢國夫人遊春圖》均為後人臨摹的作品。

這幅《虢國夫人遊春圖》畫面的右上方有"天水摹"字樣。天水，是趙姓的郡望，這裏是指趙佶。也有人認為這不是趙佶本人摹寫，而是由當時翰林圖畫院某位高手代筆。5-11

畫面表現了楊貴妃的姐妹虢國夫人和秦國夫人在宮女的簇擁下遊春的場面。楊家姐妹深得唐玄宗的恩寵，以貌美和奢侈傾動朝野。據史書記載，楊貴妃有姐三人，才貌出眾，深得唐玄宗之寵愛。每年十月，唐玄宗幸華清宮，楊國忠姐妹五家扈從，每家一隊，著一色衣。沿途香氣飄浮，奢侈豪華，令人目瞪口呆。

傳說虢國夫人在楊氏姐妹中，自認為美貌無比，尤為驕縱。唐朝詩人張祜寫了一首詩表現虢國夫人的氣勢與貌美："虢國夫人承主恩，平明騎馬入宮門。卻嫌脂粉污顏色，淡掃蛾眉朝至尊。"

《虢國夫人遊春圖》真實地反映了這一歷史事實。

畫面中有八馬九人，錯落有致，前鬆後緊。最前面一騎是領道的女官，騎淺黃色駿馬，女扮男裝，戴烏紗帽，著青色窄袖圓領衫。女扮男裝是當時的一種風俗。領道官身後是兩個宮女，稍前者著女裝，騎菊花青馬，頭梳髮髻，身穿胭脂紅窄袖衫，下襯紅白花錦裙。稍後者著男裝，乘黑色駿馬，穿淺白色圓領窄袖衫。5-12

在她們的後面，就是這幅畫的中心人物，虢國夫人與秦國夫人。她們二人都乘淺黃色駿馬，手持韁繩，頭梳"墮馬髻"。畫面近處的是虢國夫人，身穿淺青色窄袖上衣，下穿金團花胭脂色大裙，在裙子下面，微露繡鞋。儀態端莊，悠然自若，氣質高貴。正如杜甫在《麗人行》中所說，"態濃意遠淑且真，肌理細膩骨肉勻"。畫面遠處的是秦國夫人，面向虢國夫人，好像在述說著什麼。5-13

畫面最後，並列三騎，居中的是保姆，一

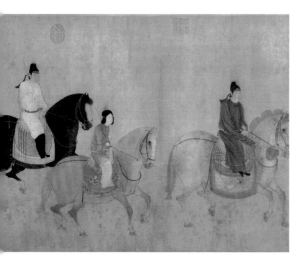

5-14 虢國夫人遊春圖—局部 3

手執韁，一手護著鞍前的幼兒，眉宇間流露出小心謹慎的神情。保姆右側騎馬侍從著男裝，神情專注地看著保姆，好像在為她擔心。保姆左邊的騎馬侍從，著女裝，騎棗紅馬。5-14

畫面沒有人物活動的背景，沒有花紅柳綠、鳥語花香，而是通過人物的衣著和表情，使人們想象到春天的花紅柳綠、鳥語花香，從而點出"遊春"的主題。

對於畫面中哪個是虢國夫人哪個是秦國夫人還有不同的意見。不過這幅作品對於虢國夫人與秦國夫人的表現，既不是嘲諷，也不是歌頌，是一幅客觀反映現實風俗的人物畫。

周昉，生卒年月不詳。字景玄，京兆人。他學習張萱的人物畫，畫史將他與張萱相提並論。周昉的《簪花仕女圖》，表現了宮廷貴婦的閒適生活。她們蛾眉高髻，紗衫長裙，舉步緩慢，悠閒自得。作品表現了六個女性形象，她們之間既有區別，又有聯繫。5-15

畫面右端的第一位貴族婦女，體態豐腴，肌膚白嫩，髮髻高盤，上插碩大的芍藥花。面龐圓潤，兩撇濃眉，一雙細眼，小小朱唇，處處顯示唐代美人的特徵。胸頸半袒，外披淺紫色紗衫，紅裙曳地。右手向前靠著紗衫，左手執杆，杆頭紅穗來回擺動，撩逗小狗，高傲慵怠的貴婦情態躍然紙上。5-16

第二位仕女，髮髻上插著紅瓣花枝，紗衫上有白色的菱形紋樣，朱紅長裙上印有紫綠色的團花，典雅富麗。左手伸出，向小狗打招呼，想引來小狗給她逗趣。右手的食指和拇指輕輕提起脖肩上的紗衫，似不勝初夏悶熱。5-17

第三位是側立著的侍女，手執長柄團扇，上繪盛開的牡丹。神態安詳，似若有所思，與嬉戲場合形成鮮明的對比。這個侍女比主要人物小許多，顯示她身份低下。她的裝扮也和其他貴族女子不一樣，頭髮梳成兩個十字形，用紅緞帶束在一起。白色紗帶在腹前打了個結，白色的軟底鞋在彩色襯裙下露出一點鞋尖。

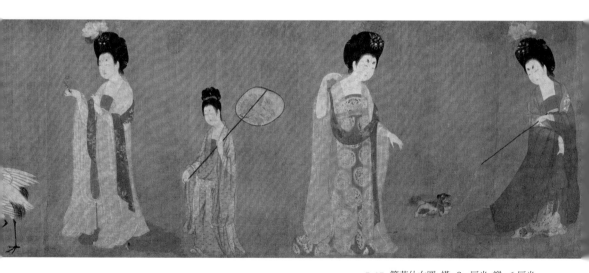

5-15 簪花仕女圖 橫 180 厘米 縱 46 厘米

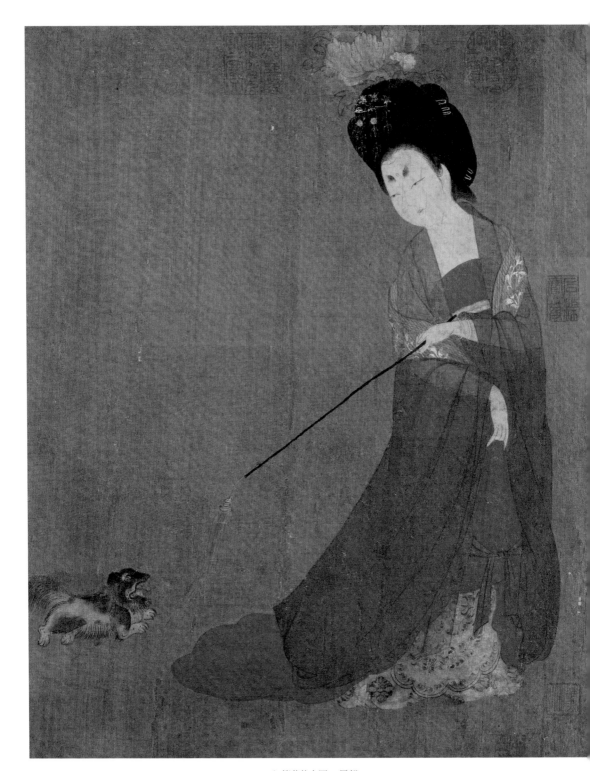

5-16 簪花仕女圖—局部 1

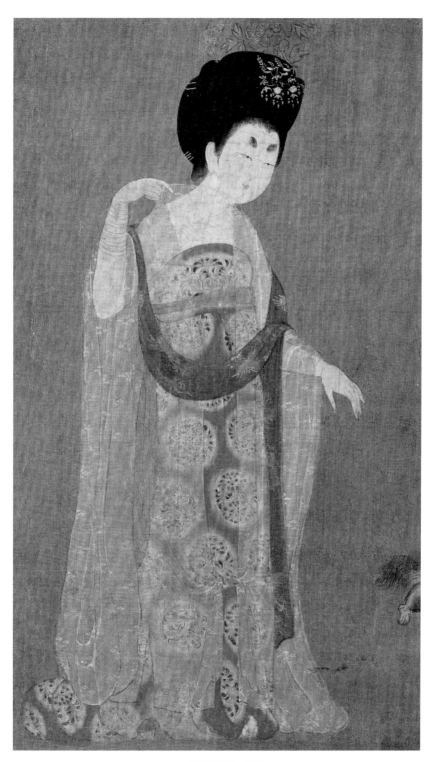

5-17 簪花仕女圖—局部 2

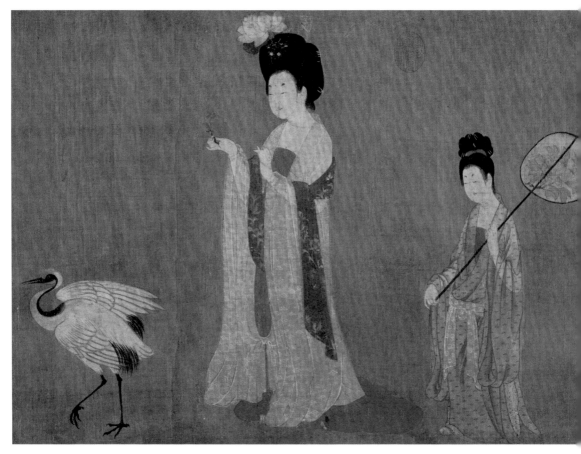

5-18 簪花仕女圖─局部 3

　　第四位是一位貴族女子，髻插一朵荷花。她右手抬起，拈著一枝紅花，正在專注觀賞，好像沉浸於美好的遐想中。前方一隻丹頂鶴半開雙翅，舉足欲飛的樣子，卻引不起她的興趣。5-18

　　第五位女子身材嬌小，正從遠處緩緩走來。髮髻上插著海棠花，頸上戴金質雲紋項圈。雙臂藏於薄紗之內，隱隱透出。

　　最後一位貴族仕女，同樣體態豐碩，髮髻上插牡丹花，外披淺紫色的紗罩衫，衫上龜背紋隱約可見，紅色的長裙上有斜格紋樣，拖曳到地面上。右手舉著一隻剛剛捕捉的蝴蝶，左手提起帔子。身體前傾，回首迎接身後的小狗。畫面盡處，立著玲瓏石，石後辛夷花開得正盛。5-19

　　周昉與張萱的人物畫有很多類似之處：豐碩飽滿、富麗華貴，都是綺羅人物。"濃麗豐肌""曲眉豐頰""意濃態遠"，所有這些美麗

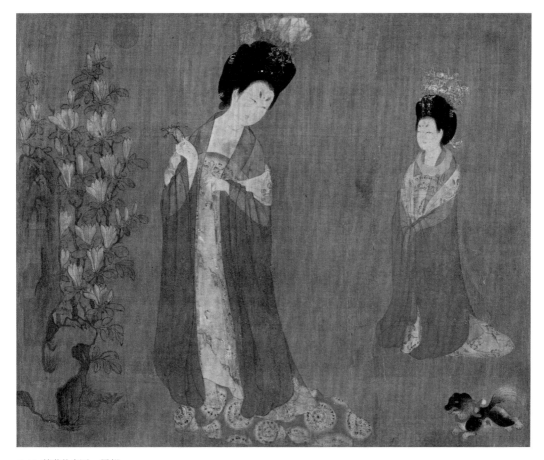

5-19　簪花仕女圖—局部 4

的詞句都可以用來形容唐代仕女，她們一個個粉妝玉琢，膚若凝脂，雲髻高聳，花枝搖曳，就是一曲國色天香、傾國傾城的頌歌。

　　唐代婦女，領子低開，衣裙輕薄，露肩裸背，步行之間春光四射。唐代詩人方幹《贈美人》中說"粉胸半掩疑晴雪"，溫庭筠《女冠子》中說"雪胸鸞鏡裏"。在唐代，丈夫可以休妻，妻子可以"離家出走"，一嫁再嫁。婦女在上元節、端午節、七夕節可以出來遊玩，

如《開元天寶遺事·探春》中記載："都人仕女每至正月半後，各乘車跨馬，供帳於園圃或郊野中，為探春之宴。"

　　唐代是婦女解放的時代。只有在這個時代，才能夠產生這樣美麗的仕女圖。到了宋朝，道學家要求婦女"笑不得露齒""行不得露足""站不得倚門""出門不得露面""餓死事小，失節事大"，美麗的綺羅人物就像天上閃過的一道彩虹，戛然而止。

青綠山水畫的發展：展子虔、李思訓、李昭道

中國山水畫按照表現手法和審美情趣，一般可以劃分為青綠山水畫和水墨山水畫。其中青綠山水畫是以石青、石綠等礦物色為主，鋪設於畫面的山水畫。

青綠山水畫在描繪山石等景物時，注重以線條勾勒物體的外形、輪廓，然後用石青、石綠等重彩色渲染體積，畫面顯得細膩富麗。還有的畫家在作品中填以金色，看上去金碧輝煌，有著十分強烈的富麗堂皇的裝飾味道，所以有人把它叫作"金碧山水"。青綠山水畫著重表現山水的秀美壯麗，因此，它更適合宮廷的審美需求。

展子虔，渤海（今山東陽信縣）人，在隋為朝散大夫、帳內都督。他所畫的《遊春圖》，表現了士人縱情山水、歡快遊樂的場景。在一條通向深山密林的堤岸上，有人騎馬揚鞭，滿心歡暢。有一匹馬走近朱欄小橋，畏縮不前。有兩人在岸上觀景，怡然自得。湖心蕩著一葉彩舟，上面坐著三個女子，中間穿紅衣者，姿態悠閒地欣賞春光。5-20

這幅作品，在中國山水畫的歷史上具有重要意義。它是中國山水畫形成過程中的一大飛躍。從縱深空間來看，山勢蜿蜒，層次清楚，前大後小，正如《宣和畫譜》所說，展子虔"寫江山遠近之勢尤工，故咫尺有千里趣"，取得了"遠近山川，咫尺千里"的藝術效果，絕無"鈿飾犀櫛"之感；從水面來看，

5-20 遊春圖 橫 80.5 厘米 縱 43 厘米

一葉小舟，蕩漾水中，那寬闊的水面，可容船隻數百，絕無"水不容泛"之感；山路上有很多人，四人乘馬，二人步行，還有紅衣白裙女子依門而望，山是空曠的，人與山的比例適當，絕無"人大於山"之感；遠近的樹，穿插變化，疏密有致，有直有彎，相對於"伸臂佈指"有很大的改善。但是，應當說，改變得不夠徹底，那一堆一堆的樹冠，依然不夠真實。

這幅作品受到歷代畫家的高度評價。宋代黃庭堅稱讚展子虔的畫："人間猶有展生筆，物事蒼茫煙景寒。常恐花飛蝴蝶散，明窗一日百回看。"意思是說，展子虔的畫，表現了茫茫煙景山水，一片春光。那蝴蝶像真的一樣在翻飛，那花朵像真的一樣在開放。我真怕蝴蝶飛走了，花瓣也被風吹散了，只好一天好多次來看畫，看看蝴蝶和花瓣是不是都飛散了。

在展子虔之後，對山水畫產生巨大影響的人物當屬李思訓。

5-21　江帆樓閣圖
橫 54.7 厘米
縱 101.9 厘米

李思訓是唐朝宗室的後裔，在唐高宗李治的時代，以其二十多歲的年紀，就因才華橫溢，"累轉江都令"。但是，誰也想不到，這卻給他帶來了災難。

弘道元年（683年）十二月，唐高宗李治去世，武則天為了稱帝，大肆迫害殘殺唐朝李族宗室，朝廷上下，人心惶惶，李族宗室，人人自危，朝不保夕。作為皇室宗親的李思訓，自然也是十分惶恐，為了保全身家性命，他放棄了官位，潛匿民間。

唐中宗李顯的神龍元年（705年），武則天去世。此時，已是五十二歲的李思訓才得以復出，任左羽林大將軍，所以人們稱李思訓為"李大將軍"。

青綠山水在隋代畫家展子虔的作品中就已經顯現萌芽了。之所以叫作"萌芽"，就是因為在展子虔的作品中，所謂青綠山水，只不過是作為人物背景出現，而非獨立的審美對象。李思訓繼承並且發展了展子虔等前輩畫家的優秀繪畫技法，從傳統起步，將青綠山水畫推向前進，最突出的是他開始把青綠山水作為獨立的審美對象來處理。這是一個劃時代的進步。

李思訓的山水畫，多是雲霞縹緲，峰巒遮掩，在清幽的山水之間又有嚴整精巧的亭台樓閣，畫棟雕欄，真算得上是可遊可居的仙境。在用筆上，線條勻細勁挺，似春蠶吐絲；在設色上，富麗堂皇，金碧輝映，一派尊貴豪華的氣象。"以工巧富麗、精細雅致見長"是人們對李思訓山水畫風格的定位。

李思訓的《江帆樓閣圖》，構圖闊遠。站在江岸，但覺煙波浩渺，心曠神怡。畫家用細筆描繪出魚鱗一樣的層層波浪，水面泛著幾隻小舟，漂蕩在江中。近處可以看到，高松蒼勁，樹木成蔭，山石突兀，屋舍隱現。在山旁樹下，有樓閣亭台，其中有一人獨坐，或在賞景或在讀書。岸邊有二人，好像是站在那裏，觀看這美好的景致，又像是在依依惜別。畫面右下方，有四人身著唐裝，其中一人騎馬，大約是遊春的主人，其餘為僕從，或在前引路，或挑擔隨後。左下角有老樹兩株，盤條錯節，枝杈交錯高聳，狀若屈鐵。5-21

這幅作品與魏晉時期的作品相比，"鈿飾犀櫛，水不容泛，人比山大，伸臂佈指"等缺陷已經一掃而光，實現了山水畫發展過程中的重大飛躍。

李思訓之後，他的兒子李昭道繼承父業，在山水畫方面也取得了十分輝煌的成就，於是後人乾脆尊稱他為"小李將軍"。其實李昭道本人並沒有做過將軍，他曾經做過太原府倉曹，直集賢院，官職只到中書舍人。後人尊稱他為"小李將軍"，是出於對李昭道繪畫藝術的肯定，也是出於對李氏丹青門第的敬慕。

唐朝由盛至衰的轉折點是"安史之亂"。這場歷時八年、席捲半壁江山的戰火，給百姓帶來了極大的災難。據《舊唐書》載：宮室焚燒，十不存一，市井荒廢，人煙斷絕，千里蕭條。杜甫的詩中有更細緻形象的描繪："四郊未寧靜，垂老不得安。子孫陣亡盡，焉用身獨完。……萬國盡征戍，烽火被岡巒。積屍草木腥，流血川原丹。"生靈塗炭，白骨蔽野，妻離子散，一片廢墟，如此慘象，哪裏有什麼"幸蜀"啊！

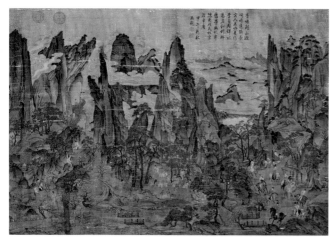

5-22 明皇幸蜀圖 橫 81 厘米 縱 55.9 厘米

5-23 明皇幸蜀圖一局部

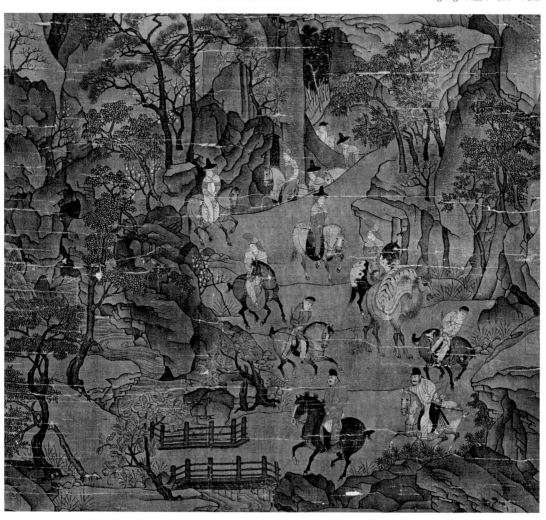

但是，隨唐玄宗逃難到四川的李昭道，沒有如實地描繪這些可怕的景象，相反，在《明皇幸蜀圖》中，他描繪出另外一幅美麗的圖畫。在濃濃春意的籠罩下，山嶺崇峻，雲霧繚繞，棧道臨壑，山徑迂迴。一支龐大的帝王隊伍，好像踏春以後在休息。他們似由峽谷而下，剛剛拐了一個彎，最前邊的那個人，身穿紅衣，乘赤馬，臨小橋，在他身後，有大隊隨從，服飾鮮麗，人物華貴。5-22

其實，畫面右下角的小橋前面，騎在那匹徘徊不進的駿馬上穿著紅色衣服的人，不是遊人，也不是商人，而是唐明皇，其餘的人都是諸王及嬪妃。這些本該成為畫面主體的人物，卻被壓縮在偏僻的角落裏。究其原因，就在於李昭道這位皇室宗族，對於唐玄宗的逃難，留下刻骨銘心的恥辱，他想掩蓋它、抹殺它。因此，他小心翼翼地將唐明皇一夥人畫在了畫面上的一個偏僻的角落，似乎是不想被人看到昏庸皇帝的狼狽。然而，這種手法，欺騙不了高明的欣賞者。蘇東坡就正確地指出："嘉陵山川，帝乘赤驃，起三鬃，與諸王及嬪御十數騎，出飛仙嶺下，初見平陸，馬皆若驚，而帝馬見小橋，作徘徊不進狀。"5-23

這幅作品有意掩蓋皇家的狼狽，對於寫實而言，不能不說是一種損失。但是，這種損失卻產生了意外的效果，那就是將人物擠到無關宏旨的地位，創造了不同於前朝的山水畫，也就是唐代的富麗堂皇的山水畫，這對於山水畫的發展來說，無疑是巨大的推動。作品構圖雄奇，險峻的山嶺，盤曲的石徑，危架的棧道，雲繞的天際，林木森森，水流潺潺，華麗的色彩，遒勁的筆力，正像張彥遠所說："變父之勢，妙又過之。"

關於這幅畫的收藏，也有一段很有趣的故事。北宋徽宗宣和年間，內府急於搜尋李思訓、李昭道的繪畫作品，有人找到了這幅《明皇幸蜀圖》，卻不敢進獻。因為這幅畫描繪的是帝王逃難，宮廷會認為這是不吉祥的，搜尋到這幅畫的人害怕將這幅畫進獻內府之後反而獲罪。

這幅畫後來歷經幾代，輾轉流入了清朝宮廷中，到了乾隆皇帝那裏。乾隆很喜好書畫，並且在書畫方面的藝術修養也很深厚。這幅李昭道的傳世佳作是難得一見的珍品，乾隆皇帝非常喜歡。可是這幅畫所描繪的帝王逃難卻是犯忌諱的事情，於是乾隆乾脆在畫上題詩一首："青綠關山迴，崎嶇道路長。客人各結束，行李自周詳。總為名和利，那辭勞與忙。年陳失姓氏，北宋近乎唐。"

詩的大意是說，青綠色的叢山，春意濃濃，山中道路，崎嶇漫長。行旅的商人們正要在途中歇息，行李也都安放妥當。這些商人們一生只為追逐名利，哪管他旅途勞頓，生活繁忙。年復一年，他們甚至都已經忘記了自己的姓氏，更不清楚這是發生在什麼時代的故事，是北宋，還是唐朝呢？其實，對於商人們來說，北宋與唐朝沒有什麼區別。

對於乾隆來說，他不可能不了解這幅畫的背景，卻偏偏題了一首毫不相干的詩在上面。這首詩妙就妙在把描繪帝王逃難的繪畫，解釋成了描繪商旅的作品。由此一來，既能將這珍貴的畫作收藏在身邊把玩觀賞，又避開了帝王逃難的忌諱，真可算是一舉兩得。

王維

水墨山水畫和文人畫的初創：

講完青綠山水畫，我們再來講講水墨山水畫和文人畫。在中國繪畫史上，有一個奇特的現象：詩人在其中起著非常重要的作用。可以說，如果沒有詩人，中國繪畫就是另外一個面貌了。

唐代大詩人王維，同時也是畫家，對於後者知道的人可能不多。至於他有什麼繪畫作品，多數人不能回答。事實上，他在中國繪畫史上享有崇高的地位，是水墨山水畫的開山鼻祖，又是文人畫的開山鼻祖。

王維，字摩詰，太原祁州（今山西祁縣）人。從他的名字就可以看出他篤信佛教。在中國的士大夫階級中，最受喜歡的佛教人物就是維摩詰。王維把"維摩詰"三個字分開，名"維"，字"摩詰"。

王維二十歲中進士。因為他有音樂才華，便被任命為太樂丞，這是一個在祭饗時管音樂的小官。後因伶人擅自表演專供皇帝欣賞的黃獅舞受到牽連，被貶為濟州司倉參軍。

開元二十七年，王維回京，在京中供職，後來升為五品庫部郎中，掌管兵器儀仗。後又轉任吏部郎中，負責官員人事。雖然仕途順利，但已經學禪的王維淡泊名利，清心寡慾，不熱衷於權勢，一切順其自然，寄情山水，過著半官半隱的生活。先是在終南山半隱，後來又在終南山下藍田輞川半隱。或"彈琴賦詩，嘯詠終日"，或修道念佛，返璞歸真，與自然融為一體。

但是生活並不以王維的意志為轉移。就在他優哉遊哉之時，社會掀起了狂濤巨浪。這就是王維五十四歲時安祿山發動的叛亂，王維成了叛軍的俘虜。

王維被俘後，究其本心來說，願意當忠臣，不願意歸附叛軍，但他又無法抵抗安祿山的脅迫，不能以死抗爭。他曾寫下"百官何日再朝天"的詩句，表明了自己的政治態度，就

是這句詩，在以後肅宗平定叛亂後救過他的性命。

王維的晚年，孤寂而痛苦。"雀噪荒村，雞鳴空館，還復幽獨，重欷累歎。"也許這時唯有繪畫才能夠略略減輕他心中的哀愁。他寫道："老來懶賦詩，惟有老相隨。宿世謬詞客，前身應畫師。"

王維的水墨山水畫存世作品，多為後世人的仿作。有《江干雪霽圖》《長江積雪圖》等。

5-24 | 5-25

王維的山水畫，沒有群山大壑、激流險灘，而是水平山秀，渡水漁莊。就像一個人，平平靜靜地坐在岸邊，望著淡淡的遠山，靜靜的近水，沒有煩惱，沒有憤怒，沒有哀愁，沒有追求，沒有歡欣。

對於王維山水畫的平遠構圖，我們想不出巧妙的詞句去描述它。最好的描述，大概就是王維自己的詩句了。比如"渡頭餘落日，墟里上孤煙""湖上一回首，青山捲白雲""山下孤煙遠村，天邊獨樹高原"。讀著他的詩句，我們好像看到了一幅迷人的畫。看到他的畫，又好像在品味一首韻味無窮的詩。

王維為什麼能夠創造水墨山水畫呢？這與他意識中深層次的宗教信仰有密切關係。

先看道家對他的影響。

王維說自己"中歲頗好道"。道家崇尚自然，追求樸素，反對五彩繽紛的豪華。莊子說"樸素而天下莫能與之爭美""故素也者，謂其無所與雜也"。去掉五色，代之以墨，與道家的美學觀相合。張彥遠說"運墨而五色具""墨色如兼五采"。王維用黑白去表現山水，表現

出了山水最深層次的奧秘。他說："夫畫道之中，水墨最為上。肇自然之性，成造化之功。"水墨山水畫，"筆墨婉麗，氣韻高清"，不貴五彩，唯重抒情，是比青綠山水畫更高級、更深奧、更幽遠的山水畫。

其次，看佛家對他的影響。

佛教認為，在物與心的關係上，起決定作用的是心。如果心能夠擺脫客觀事物的影響，心離諸境，心就自由了，就不受客觀事物的羈絆。因此，王維在其繪畫作品中，無拘無束地用黑白兩色來表現五顏六色的斑斕世界。

最後，看儒家對他的影響。

儒家主張陰陽，認為天地之間的萬事萬物都是由陰陽所生，而"黑白"則是陰陽的表現。正是在佛、道、儒家的共同影響下，王維創造了水墨山水畫。水墨山水畫的創造，是中國藝術發展史上的大事。水墨山水畫與青綠山水畫，雖然表現的都是山水，但情趣大異：水墨山水畫多為文人畫，青綠山水畫多為院體畫；水墨山水畫表現隱士高人的思想情感，而青綠山水畫表現皇家宮廷的審美需求；水墨山水畫追求荒寒古淡的境界，青綠山水畫追求富麗堂皇的裝飾。在山水畫的發展變化中，論先後，青綠山水畫先於水墨山水畫；論作用，水墨山水畫大於青綠山水畫。

需要補充說明的是，中國繪畫的審美觀與中國古代哲學思想有著不可分割的關係——"天人合一"思想，"返璞歸真"思想，以及禪宗"真如領悟"說。其中，禪宗思想對中國畫的影響最晚，但禪宗思想引發了中國畫審美情趣的變化。它主張"領悟"，通過不斷修煉達

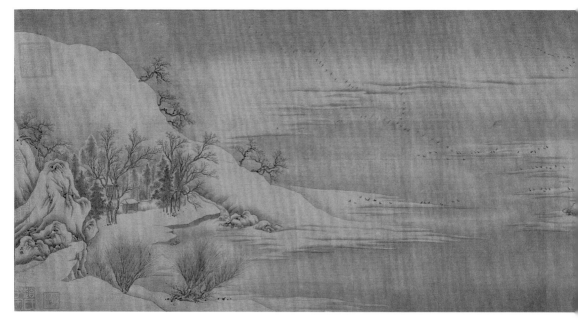

5-24 江干雪霽圖 橫約 125 厘米 縱 31.3 厘米

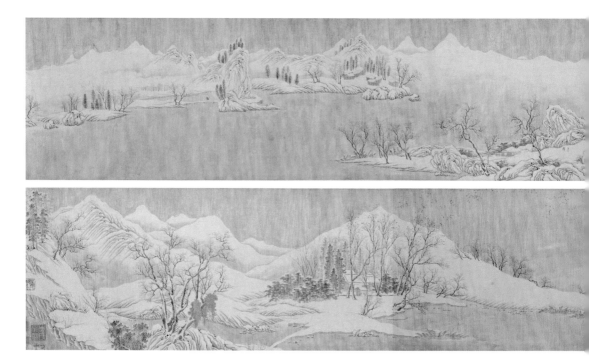

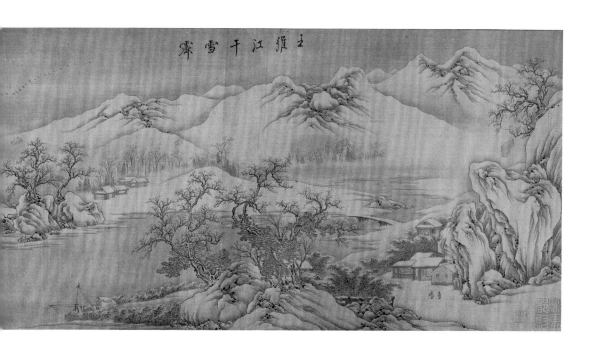

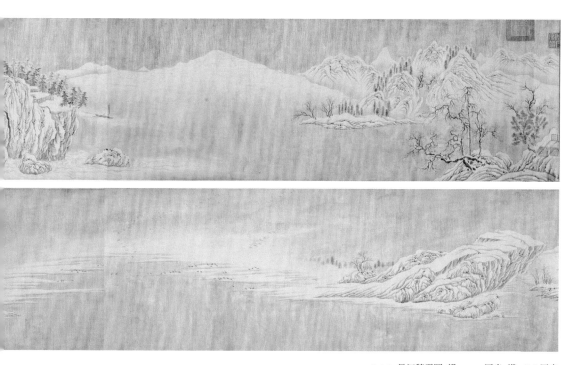

5-25 長江積雪圖 橫 449.3 厘米 縱 28.8 厘米

到超凡脫俗的理想境界，具體表現為排除一切雜念，虛靜忘我，進入“真如”的純真境地，達到心領神會、妙合自然、物我兩忘的境界，這也是中國畫追求的意境的最高境界。

王維也是文人畫的始祖。文人畫是中國藝術史上一個重要的、影響深遠的畫種，從元代開始，取代了院體畫的主流地位，成為中國繪畫的主流。文人畫的本質特徵有很多，但是最重要的有兩條：自娛和不求形似。

“自娛”這兩個字，王維沒有提出，但他通過繪畫創作告訴了人們，有一種有別於宮廷繪畫和畫工畫的作品存在。這些作品的創作不是為了別人，而是為了自己，也就是為了藝術家的“自娛”。

王維作畫的目的何在呢？首先，不是為了政治上的騰達。他雖然官至尚書右丞，但四十歲時，就處於半官半隱的狀態，身在魏闕，心隱山林，“晚年唯好靜，萬事不關心”正是他生活的真實寫照。他也不是為了求得經濟上的富有，王維終其一生，甘守貧困，沒有經濟上的慾求，朋友來看他，只見“雀噪荒村，雞鳴空館”。

那麼，王維究竟為什麼要繪畫呢？就是為了喜歡。他有一首詩：“老來懶賦詩，惟有老相隨。宿世謬詞客，前身應畫師。不能捨餘習，偶被世人知。名字本皆是，此心還不知。”王維喜歡作畫寫詩，自認為前生就是詩人、畫師，前生的喜好，今生也無法捨棄。所以自己作為詩人、畫家的名字才偶然被人知道。其實，這些他根本就沒有放在心上。

關於王維作品不求形似的特點，我們可以通過《袁安臥雪圖》見出。

在王維的人物畫中，最有趣的當屬《袁安臥雪圖》。今天我們雖然看不到這幅作品，但是北宋沈括《夢溪筆談》中曾經記述過這幅作品，因他家中收藏有王維的《袁安臥雪圖》。

袁安，東漢年間汝陽人。年輕時曾住洛陽，家中貧困。有一年下大雪，洛陽縣令巡視，到了袁安門前，看見沒有腳印，就叫人進去查看，發現袁安躺在床上，沒有飯吃。縣令問他為什麼不求人幫助，袁安說，下大雪，不適合求人。洛陽縣令深受感動，舉薦他為孝廉。後來，袁安當了大官。王維在這幅畫中表現的正是大雪天洛陽縣令去看望袁安的情節。這本來沒有什麼奇怪的，但是，王維在這幅畫上，在漫天大雪中，畫了一棵翠綠的芭蕉。

大家知道雪與芭蕉是不會同時出現的，北方有大雪而無芭蕉，南方有芭蕉而無大雪。所謂“雪中芭蕉”，在生活中是沒有的。

這幅畫作引起了很多爭議。有人說“雪裏

5-26 徐渭 梅花蕉葉圖 橫 30.4 厘米 縱 133.7 厘米

芭蕉失寒暑"，意指繪畫中出現雪裏芭蕉，是由於畫家沒有對寒暑做出正確的表現，雪裏芭蕉表現的是夏天還是冬天呢？

宋人朱翌則說，有人質疑雪裏芭蕉，實在是少見多怪。嶺南在大雪之時，"芭蕉自若"。清人邵梅臣也說，客居沅州時，親眼所見雪裏芭蕉，"鮮翠如四五月"。

有人對此又提出反駁，說袁安臥雪在洛陽，不在嶺南，不在沅州，誰見過洛陽大雪中的芭蕉呢？

張彥遠說："王維畫物，多不問四時，如畫花往往以桃、杏、芙蓉、蓮花同畫一景。"他也注意到王維作畫時這種隨性而為的做法。

沈括在《夢溪筆談》中說："雪中芭蕉，此乃得心應手，意到便成，故造理入神，迥得天意，此難可與俗人論也。"意思是說，藝術不是與客觀事物完全一致的摹寫，而要"造理入神"，就是要創造一個道理，表現人的情感。這個道理，一般俗人是不懂的。王維要造什麼"理"呢？雪是白的，蕉是青的，就是要表現袁安的"清白"的靈魂。

這個雪中芭蕉的例子說明，王維繪畫作品的特點是不求形似。王維的雪中芭蕉，我們雖然看不見了，但可以欣賞明代大畫家徐渭的《梅花蕉葉圖》。徐渭把夏天的芭蕉與冬天的梅花畫在一幅畫中，並且題詞道："芭蕉伴梅花，此是王維畫。" 5-26

王維是文人畫的鼻祖。放眼中國藝術發展的整個歷程，王維是一個劃時代的、有深遠影響的偉大畫家。

第六篇

五代十國

所謂五代十國，只存在了短短五十三年。

在歷史的長河中，那只是短暫的一瞬。

但是對於中國藝術的發展來說，

卻是一個非常重要的時期。

五代十國期間，中國藝術有了劃時代的變化，

文人水墨山水畫一度佔據著主導地位。

產生這個歷史性變化的原因有兩點：

宮廷影響的衰落；隱士的出現與增多。

五代十國藝術的重大事件有三件：

· 南唐宮廷人物畫的發展達到了高峰；

· 西蜀工筆花鳥畫的長足進步；

· 文人水墨山水畫獲得了巨大的發展。

6-1 顧閎中 韓熙載夜宴圖（宋摹本）橫 335.5 厘米 縱 28.7 厘米

6-7 韓幹 照夜白圖
橫 34 厘米 縱 30.8 厘米

6-8 韓滉 五牛圖
橫 139.8 厘米 縱 20.8 厘米

6-9 黃筌 寫生珍禽圖
橫 70.8 厘米 縱 41.5 厘米

6-10 徐熙 雪竹圖
橫 99.2 厘米 縱 151.1 厘米

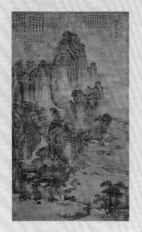

6-11 荊浩 匡廬圖
橫 106.8 厘米 縱 185.8 厘米

6-12 關仝 山溪待渡圖
橫 99.6 厘米 縱 156.6 厘米

6-16 巨然 秋山問道圖
橫 77.2 厘米 縱 156.2 厘米

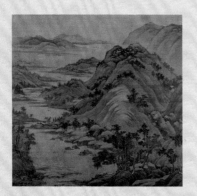

6-14 董源 龍宿郊民圖
橫 160 厘米 縱 156 厘米

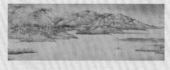

6-13 董源 瀟湘圖 橫 141.4 厘米 縱 50 厘米

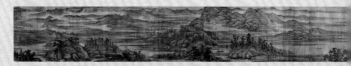

6-15 董源 夏山圖 橫 313.2 厘米 縱 49.4 厘米

本篇重要作品尺寸對比（比例尺約 1：33.5）

唐朝末年，藩鎮割據的勢力進一步發展，出現了全國的大混亂。在北方，先後出現了後梁、後唐、後晉、後漢、後周五個朝代，史稱五代，前後更換了八姓十四君。在南方，出現了吳、前蜀、後蜀、南唐、閩、楚、北漢、南漢、南平、吳越等割據政權，史稱十國。五代十國是繼魏晉南北朝之後再次陷入混亂分裂的時期，它是"安史之亂"之後割據局面的繼續和擴大。

公元 907 年，唐哀帝被廢，標誌著唐朝的滅亡。一直到公元 960 年，趙匡胤陳橋兵變，建立北宋。所謂五代十國，只有短短的 53 年。在歷史的長河中，那只是短暫的一瞬。但是，對於中國藝術的發展來說，這是一個非常重要的時期，因為此時迎來了水墨山水畫的繁榮。究其原因，是這個時代的政治、經濟、宗教、哲學等因素，促進了水墨山水畫的繁榮。水墨山水畫繁榮的標誌，不僅表現在產生了大量的水墨山水畫家，創作了大量水墨山水畫作品，而且表現在水墨山水畫風格的多樣性：北方以荊浩、關仝為代表的雄奇險峻的風格，和南方以董源、巨然為代表的平淡天真的風格。

除此之外，人物畫與花鳥畫也獲得了重要的發展。

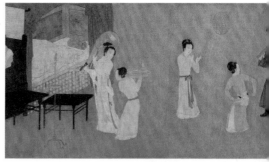

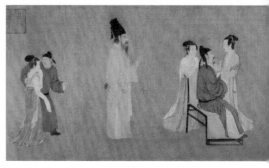

宮廷人物畫的高峰：顧閎中

南唐處於長江下游，地廣人多，又有長江天險，儼然大國。多年獎勵農桑，興修水利，國富民強，並像唐朝一樣開科取士，成為江南文化中心。中主李璟和後主李煜皆為一代詞人，熱愛丹青，恩寵畫士，將流散各地的畫家召集宮中，仿效西蜀翰林圖畫院，於保大元年成立翰林圖畫院。其中最著名的畫家有顧閎中、周文矩、董源等十餘人，他們在畫院供職，表現宮廷生活，"極一時快樂之需"，其中不乏優秀的作品。

顧閎中生平不詳，只知道他是南唐後主畫院的畫家。至於其作品，現在能夠知道的也僅有一幅《韓熙載夜宴圖》。這幅作品，具有極高的藝術價值，人稱"以孤幅壓五代"，意思就是說，五代藝術作品雖然很多，但最著名的藝術作品只有這幅。如果我們從藝術發展的歷史長河來看，這幅作品則標誌著宮廷人物畫發展的最高峰。

韓熙載是北方的貴族，年輕時聞名於京洛一帶，考中進士。後來由於戰亂，父親被殺，避難江南。他是一位博學之士，因為能詞善文，胸懷大志，才華橫溢，受到南唐的重用。在南唐國力強盛之時，他力主北伐，一決雌雄。但南唐後主李煜雖是一個天才的藝術家，留下許多傳世的詞作，卻是一個昏庸不作為的皇帝，只願苟安。非但如此，李煜對北方人心懷猜忌，甚至無端殺害，內部黨派之爭激烈，這些都讓韓熙載很寒心。此時李煜有意任他為相，但韓熙載已經看透了李煜是一個扶不起來的天子，不願為相。於是就採取了逃避政策，躲在家裏，縱情聲色，頹廢無為。有人密報韓熙載的所作所為，李煜就派畫家顧閎中到其家

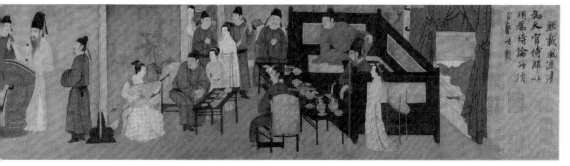

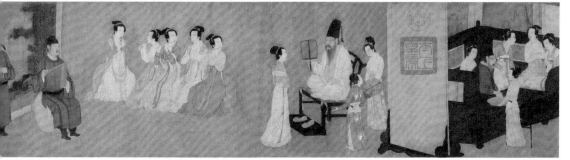

6-1 韓熙載夜宴圖（宋摹本）橫 335.5 厘米 縱 28.7 厘米

中一探究竟。

顧閎中是一個"目識心記"的高手，他把在韓熙載家夜宴上看到的人和事，一一畫出，舉止神情，惟妙惟肖，生動地再現了當時官僚貴族享樂生活的真實場景，成為千古不朽的名畫。6-1

《韓熙載夜宴圖》長卷，表現了一段時間內的不同場景，用屏風把不同場景相互隔開，可以分作五段欣賞。

第一段，端聽琵琶。夜宴開始了，賓客滿堂，一共有七男五女，十二人。宴會在內室中舉行，坐榻前的漆几上擺滿了酒菜鮮果，一個瓷盤中有紅柿子，我們可以想象，時間大約在深秋時節。整個畫面，最值得注意的有四個

人。畫面右側，韓熙載留著長長的鬍子，戴著高高的帽子，著深色的衣服，端坐榻上，心情沉重，好像在凝思。旁邊穿紅衣者，是狀元郎粲，一手撐在榻上，一手撫著膝蓋，身體前傾，全神貫注聽著琵琶演奏。韓熙載對面的小几旁坐著一男一女，男人是教坊副使李嘉明，李嘉明的左側是韓熙載的寵妓、小巧玲瓏的王屋山（即在第二段跳"六么舞"者），右側彈琵琶者，是李嘉明的妹妹。全場所有的人都專注地聽她彈撥琵琶，無論是主人還是客人，他們的目光都集中在她的纖纖玉指上，已經進入了音樂的奇妙世界，渾然忘卻了一切，沉醉在旋律之中。在畫面角落，有一個側室，朱門半掩，內有一個侍女，被音樂所吸引，露出半個

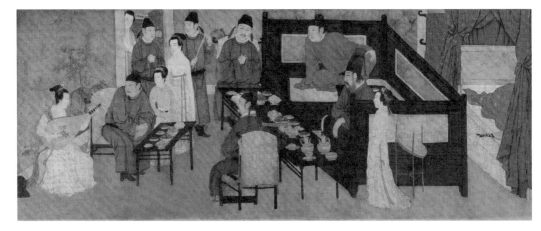

6-2 端聽琵琶

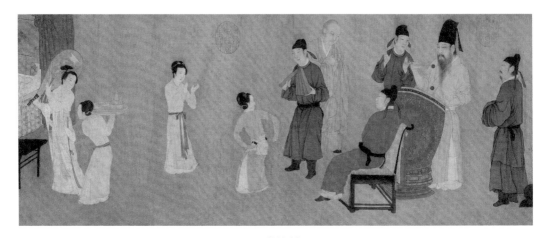

6-3 擊鼓助舞

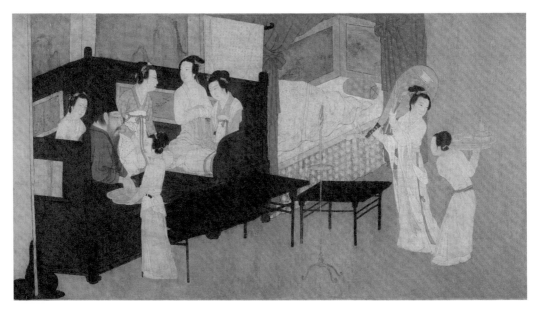

6-4 盥手小憩

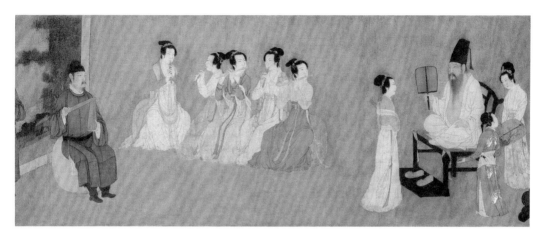

6-5 閒對簫管

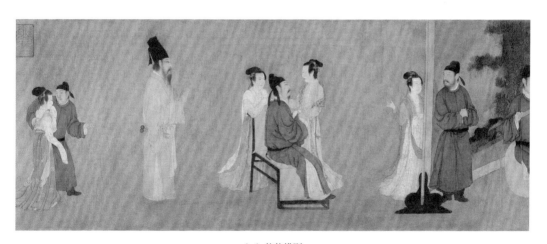

6-6 依依惜別

身子，為妙解音樂而會心微笑。6-2

　　繪畫長於表現形貌色彩，顧閎中卻通過人們的神情，把無形無色的音樂表現得繪聲繪色，讓人感覺到整個內室，似乎都充滿了奇妙的音樂，觀畫者好像能夠聽到琵琶美妙的旋律。

　　第二段，擊鼓助舞。韓熙載換了一件淺黃色的衣服，挽袖舉槌擊鼓，但眼神呆滯，雙眉緊蹙，面色凝重，好像心事重重，與歡樂的場面形成鮮明的對照。在他的對面，就是嬌小美麗的王屋山。她身穿窄袖長袍，叉腰抬足，正在跳當時非常流行的“六么舞”。這是女子獨舞，舞姿十分優美。穿紅衣的狀元郎粲，坐在鼓邊，斜著身子，神情專注地看王屋山跳舞。其餘的人，都在拍手，打著拍子，聲音響亮。有人敲大鼓，許多人拍手，中間有人跳舞，可以想象，氣氛是多麼熱烈！有一個人物特別值得注意，即右側第四個人物，他是韓熙載的好友德明和尚，他剛剛進來，向韓熙載拱手行禮。出家人涉足聲色之場，連他自己也覺得不好意思，低著頭，半閉著眼，想看，又不敢看，不看，心裏還想。那種手足無措的拘謹神態，表現得非常細膩。6-3

　　第三段，盥手小憩。歌舞進行了一段時間，賓客稍事休息。韓熙載退入內室，床空著，他洗了洗手，不想睡，四個侍女圍著他交談。榻前有一支燃燒著的蠟燭，點出了夜宴的主題。這時，李姬拐過屏風，扛著琵琶進來了，她一下子吸引了韓熙載的目光，我們似乎可以窺視韓熙載的內心世界。6-4

　　第四段，閒對簫管。轉過屏風，韓熙載又和侍女在一起。我們完整地看看這幅圖。擊鼓飲酒後，韓熙載覺得身體發熱，便脫掉外衣和鞋子，袒胸露腹，坐在椅上。身後那個侍女，垂首而立，似乎在等待他的召喚。身旁，有一個手拿執扇的侍女。他的對面，一個侍女好像正在向他稟報什麼事情。畫面中間有五個綺羅豔裝的侍女，她們或吹簫，或吹笛，好不熱鬧。還有一個男人，大約是韓熙載的門人，正在用木板打出節拍。6-5

　　第五段，依依惜別。歌舞盛宴結束了，客人陸續離開了。右側有一男三女。那個身穿黑衣的男人坐在椅子上，他看著一個很漂亮的女人。另外兩個女人，她們似乎並不想離開，很親熱地說著什麼。畫面最左側，有一個男人，擁著一個女人，女人半推半就，男人正在跟她說些什麼。從畫面來看，在音樂宴會之後，還有更荒唐的風流韻事。韓熙載看到了，知道了，但是，他很平靜地站在那裏，沒有制止。也許，這是每天都要上演的最後一幕吧。雖然畫面上沒有表現，但是畫外之音我們似乎聽到了。6-6

　　顧閎中通過“目識心記”把韓熙載的夜宴描繪得繪聲繪色，真實可信。李煜看到了這幅圖，知道了一切，就把它拿給韓熙載看。韓熙載看後依然故我，沒有任何改變。這幅作品確實是中國繪畫史上膾炙人口的稀有珍品，它不僅真實地表現了韓熙載夜宴人物的相貌色彩，而且逼真地表現了他們的思想感情，無論是內容還是形式，都標誌著中國的宮廷人物畫已經達到了發展的巔峰，是中國宮廷人物畫的典範之作。

所謂"花鳥畫"，有狹義與廣義之別。狹義的花鳥畫，就是指題材是花鳥的繪畫作品；廣義的花鳥畫，其題材不僅包括花鳥，還包括了除人物、山水以外的所有題材，例如松竹梅蘭、走獸家畜、草蟲魚蝦、蔬菜瓜果等，幾乎所有的動植物，都包括在"花鳥畫"的範圍內。我們要介紹的花鳥畫是指廣義上的花鳥畫。

在新石器時代的仰韶文化時期，彩陶上就有鳥、魚、蛙、鹿、蟲的形象，這些應該算是花鳥畫的最初萌芽。其中最著名的是河南汝州閻村出土的彩陶缸，其上繪有"鸛魚石斧圖"，左繪一隻鸛鳥，昂首直立，口銜一條大魚；右繪一把石斧，石斧捆綁在豎立的木棒上。我們不了解鸛、魚、石斧的含義，這些圖畫可能具有圖騰崇拜的寓意。比如，那石斧可能是部落的徽記，那鸛是吉祥的鳥，那魚是鸛向部落敬獻的祭品。在中國古代文化中，魚往往是子孫綿延昌盛的象徵。

在夏商周時代，花鳥畫就產生了。到了魏晉南北朝時期，中華各民族在血與火的洗禮中，大遷徙，大融合，思想活躍，這就為花鳥畫的創作注入了強大的活力，使花鳥畫的創作有了巨大的進步。據文獻記載，衛協創作了《卞莊子刺虎》《鹿圖》，戴逵創作了《三牛圖》，顧愷之創作了《鳧雁水鳥圖》，史道碩創作了《鵝圖》，陸探微創作了《鬥鴨圖》，還有曹不興"誤筆成蠅"的故事，都是這時產生的。這時的詩歌中也出現了對花鳥的表現，最著名的是陶淵明的詩句"採菊東籬下，悠然見南山""孟夏草木長，繞屋樹扶疏。眾鳥欣有託，吾亦愛吾廬"等。

唐代，花鳥畫作為一個獨立的畫科誕生了。張彥遠在《歷代名畫記》中第一次把花鳥畫與人物畫、山水畫並列，將其視為一個獨立的畫科。他說，畫分六科，人物、屋宇、山

水、鞍馬、鬼神、花鳥。

據《歷代名畫記》和《唐朝名畫錄》中記載，唐朝能夠畫花木禽獸的畫家有 80 多人，專門畫花鳥者也有 20 人。在花鳥畫家中，最著名的有下面幾位。

韓幹，長安人，少年時家貧，得到王維的幫助，才能夠專心學畫。善畫馬。

進入宮廷後，唐玄宗要韓幹以陳閎為師學習畫馬。但是，看韓幹畫的馬，並不像陳閎畫的馬，唐玄宗就批評韓幹："叫你向陳閎學習畫馬，你怎麼畫得一點也不像陳閎啊？"韓幹回答說："我有老師。"唐玄宗問："你的老師是誰？"韓幹回答："陛下馬廄內的馬，就是我的老師。"

《照夜白圖》右上題 "韓幹照夜白"，有人說這幾個字是南唐後主李煜所書。畫左上角有 "彥遠" 二字，因此也有人說這是《歷代名畫記》的作者張彥遠所題。6-7

畫面中的 "照夜白" 形象生動，高昂駿首，鬃毛乍立，耳朵豎直，張鼻喘氣，對天嘶鳴，兩眼圓睜，四蹄飛動，顯示出焦躁不安的狀態，好像要掙脫羈絆，隨著主人馳騁戰場，衝鋒陷陣。

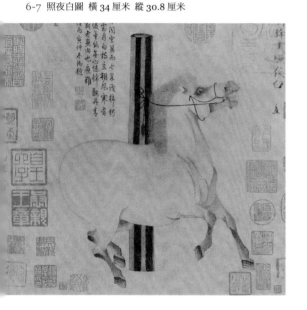
6-7　照夜白圖　橫 34 厘米　縱 30.8 厘米

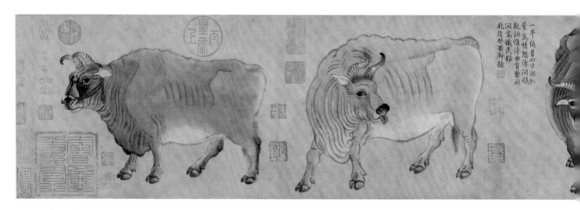
6-8　五牛圖　橫 139.8 厘米　縱 20.8 厘米

韓滉，長安人，唐德宗朝宰相，封晉國公。就是這樣一位高官顯貴，在畫中不喜表現宮廷豪門，卻好表現田家風俗，對人物和水牛的描繪，尤為生動逼真。

《五牛圖》除一叢荊棘之外，別無景物。五頭牛的姿勢各不相同，中間一頭牛，正面而立，其餘四頭牛，自右至左緩慢行走。我們從右邊看起。第一頭牛身軀肥壯，頭扭向正面，似欲吃草。第二頭牛體格高大，昂首前行。第三頭牛神色專注，張口鳴叫，似有所見。第四頭牛回首卻步，伸舌舔唇。第五頭牛粗矮敦壯，似立似行。6-8

五牛造型準確，姿態生動，牠們的一舉一動，一仰一俯，腿蹄一曲一伸，可謂妙筆生花。

《五牛圖》最成功的地方，就在於通過姿勢、眼神，表達了牛的情感：有的憨厚，有的沉著，有的堅韌，有的執拗。無怪乎明代李日華在《六研齋筆記》中說："雖著色取相，而骨骼轉折筋肉纏裹處，皆以粗筆辣手取之，如吳道子佛象衣紋，無一弱筆求工之意，然久對

之，神氣溢出如生，所以為千古絕跡也。"

這段話說得很好。五頭牛，形貌逼真，神氣十足。我們不僅看到牛的形貌色彩，也感受到牛所傳達的強烈情感。那麼，《五牛圖》究竟傳達出怎樣的情感，它表達的主題究竟是什麼？這是一個大有爭議的問題，大約有三種不同的意見：歸隱說、民艱說、忠心說。畫家韓滉是一位關心百姓疾苦、"識民艱"的賢良之臣。韓滉畫牛是立足於"農事為天下之本，而耕牛則為農家之寶"的思想。韓滉以天下為重，他畫牛，以牛自喻，表示自己會像牛一樣任勞任怨，忠心耿耿來報效國君。《五牛圖》究竟要說明什麼，見仁見智。

如果將花鳥畫按表現手法區分，可分為工筆花鳥畫和寫意花鳥畫。從歷史發展的角度考察，工筆花鳥畫在先，寫意花鳥畫在後。

在安史之亂及以後的社會動亂中，唐玄宗、唐僖宗先後逃難入蜀，不少宮廷畫家隨主入蜀。西蜀一角，經濟繁榮，唐末著名畫家，薈萃於此，使西蜀畫壇空前活躍，俊秀競起，加上西蜀帝王雅好丹青，把許多優秀的繪畫人

才網羅到宮廷中去。

明德元年（934 年），孟知祥在成都稱帝，史稱後蜀。在孟知祥之前的蜀，史稱前蜀。孟知祥在前蜀雄厚繪畫班底的基礎上，建立了翰林圖畫院，這是中國繪畫史上第一次建立獨立的宮廷繪畫機構。對於宮廷繪畫來說，實在是一件有重大歷史意義的事件。

掌管翰林圖畫院的是著名畫家黃筌，他被"授翰林待詔，權院事，賜紫金魚袋"。在畫院擔任待詔的畫家還有趙忠義等十餘人，他們擔負著宮廷繪畫的創作任務。

在五代，畫院內的黃筌（後蜀）與畫院外的徐熙（南唐），形成了雙峰對峙的局面。宮廷內的花鳥畫固有奇妙，宮廷外的花鳥畫也十分迷人。

宮廷內的黃筌與宮廷外的徐熙，他們的繪畫風格是不同的。黃筌是翰林圖畫院的領導，他的繪畫風格適合宮廷的需要；而徐熙終老於民間，他的繪畫風格適合民間的需要，人稱"黃家富貴，徐熙野逸"。

黃筌，四川成都人，十三歲學畫，十七歲就被授以翰林圖畫院的官職，並逐步掌管畫院，掌權達五十年之久，是典型的宮廷畫家。黃筌花鳥畫的藝術風格，用一個詞來概括，那就是"富貴"。這是因為他接觸到的都是皇帝

6-9　寫生珍禽圖　橫 70.8 厘米　縱 41.5 厘米

御苑裏的珍禽異獸，名花奇石；他是按照皇帝的旨意進行創作，作品要通過花鳥表現宮廷的富貴豪華；黃荃創作花鳥畫的目的是滿足宮廷的需要，討皇帝的歡心。

黃荃的存世之作有《寫生珍禽圖》。畫卷左下角寫有"付子居寶習"五個字。黃荃的次子叫居寶，這幅作品就是給兒子居寶作臨摹用的稿本。這幅作品幅面不大，卻有禽鳥昆蟲24隻，大小間雜，互無聯繫，但每一蟲鳥的特徵都畫得準確、工整、細膩、絲毫不苟，可見畫家寫實功力。而且畫中的鳥，有的靜立，有的飛翔，有的覓食，形神兼備，富有情趣，耐人尋味。例如，有兩隻麻雀，一老一小，相對而立。小雀撲張翅膀，我們似乎可以聽到牠的叫聲，嗷嗷待哺。而那隻老雀，低首而視，好像無食可餵，無可奈何。下面一隻老龜，不緊不慢，目不斜視，不達目標，絕不罷休，堅持到底，神氣有趣。6-9

黃荃畫的蜜蜂和蟬的翅膀有透明感，小蟲的須有彈性，麻雀有展翅欲飛的動態。

在中國古人看來，自然界的花鳥魚蟲，都與人一樣，是有情感的，它們都是人類的好朋友。黃筌就是用花鳥魚蟲表達自己的情感，因而使欣賞者感到親切、生動。明代文徵明說："自古寫生家無逾黃筌，為能畫其神，悉其情也。"這種評語，強調了花鳥的"神"，可謂知音，是恰當的。

徐熙，金陵（今江蘇南京）人，也有人說，他是鍾陵（今江西進賢）人。他出身於江南名族，一生沒有做過官。當他在畫壇嶄露頭角時，黃筌正如日中天。徐熙的作品被送到畫院品評時，黃筌害怕徐熙超過他，就說他的作品"粗惡不入格"。於是，徐熙始終被排斥在畫院之外。他所畫花鳥的藝術風格，用一個詞來概括，那就是"野逸"。這是因為徐熙一生沒有官職，乃"江南布衣"；他接觸到的都是汀花野卉，蘆荻園蔬，水鳥淵魚；他的創作目的就是表達自己"志節高邁，放達不羈"的高雅志趣，不用看別人的臉色去創作。

徐熙真跡，多存爭議。《雪竹圖》無題款，在石旁竹竿上有倒寫的篆書"此竹價重黃金百兩"。沒有直接的證據說明此畫出自何時何人之手，但是從內容上看，那雪後高寒中勁挺的竹的風貌，表現了志節高邁、放達不羈的畫家品格。從筆勢來看，粗細混雜；從墨彩上看，深淡相間，這與史書上記載的徐熙風格，大體吻合。6-10

李煜投降宋朝以後，南唐所藏徐熙作品，都歸宋朝。宋太宗看到徐熙的《石榴圖》說："花果之妙，吾獨知有熙矣。"米芾說："黃筌畫不足收，易摹；徐熙畫，不可摹。"

黃筌與徐熙所代表的兩種風格的花鳥畫，影響了此後中國工筆花鳥畫不同風格的發展。

文人水墨山水畫的多樣化：荊浩、關仝、董源、巨然

自從唐代詩人王維創造了水墨山水畫與文人畫以後，雖然當時影響力較小，但它強大的生命力，逐漸地顯現出來。

在王維之後，五代水墨山水畫家荊浩、關仝、李成、范寬和董源、巨然，都學習王維的水墨山水畫。當然，一龍九子，大家都學王維，結果卻大不一樣。荊浩、關仝、李成、范寬，創造了北方山水畫的風格——雄奇險峻。董源、巨然，創造了南方山水畫風格——平淡天真。

水墨山水畫風格多樣性的出現，標誌著水墨山水畫的繁榮發展。在唐末五代，山水畫之所以會繁榮，原因是宮廷的衰落和隱士的發展。

在唐天寶之前，宮廷的影響力是強大的。宮廷喜好人物畫，用以歌頌帝王將相、勸善戒惡，於是，社會上的繪畫就以人物畫為主流。唐代天寶之後，宮廷影響力大大降低，皇帝自顧不暇，哪裏有興趣於繪畫呢？這時，擺脫政治影響的高人逸士的山水畫就走到了繪畫的前台。他們與政治的距離愈遠，水墨山水的意境就愈高，形式就愈完善。

唐末五代，戰亂紛爭，民不聊生。武夫當道，殺人如麻。文人雅士所看到的都是為了各自的利益而燒殺劫掠，"亂哄哄，你方唱罷我登場"。畫家對表現這些醜態，沒有任何興趣。他們隱居山林，臥青山，望白雲，寄情山水，開田數畝，耕而食之。山林成為他們的精神寄託，這樣，山水畫就興旺發達起來了。

總之，水墨山水畫，與亂世結緣。每當天下大亂，水墨山水畫就發展。這是水墨山水畫發展的一條規律。

唐末五代，北方畫派的主要代表是荊浩、關仝、李成和范寬。他們的水墨山水畫作品雖然各有特點，但是也具有共同的風格：雄偉峻厚，一峰峭拔，直沖雲霄，長松巨木，飛泉直

下，有崇高感。

荊浩是水墨山水畫雄奇險峻風格的創造者。

荊浩，生卒年月不詳，我們只能夠大體上斷定生於唐末，死於五代。河南沁水（今河南濟源）人。沁水位於河南西北，北有太行山，西有王屋山，是傳說中愚公移山的地方。那是一個山清水秀的地方，荊浩就出生在這裏。

荊浩的一生可能大部分在唐末度過。《圖畫見聞志》將荊浩列入"唐末"畫家。荊浩隱居在太行山洪谷。太行山脈，雄奇壯麗，幽深奇瑰，苔徑怪石，蒼蒼巨松，歷代不知道多少文人高士隱居於此。

荊浩的山水畫作品很豐富，據《宣和畫譜》等書的記載，大約有 40 多幅。但是存世作品極少，真偽難辨，得到多數專家認可的僅有《匡廬圖》。6-11

匡廬即廬山，廬山也稱匡山。傳說周朝初年，有一個名叫匡裕（也有說叫匡俗）的大賢結廬隱居在這裏，後來國君招他出山做官，被他拒絕。於是國君就派使者去請，結果到了那裏，只見空廬，賢者已經不知何處去了。荊浩隱居在太行山，他畫這幅作品，是藉隱居在廬山的匡裕來表達自己的思想感情，表示隱居在太行山的自己與隱居在廬山的匡裕有情感上的一致。

右上端有"荊浩真跡神品"六字，傳為宋高宗所題，鈐"御書之寶"印。柯九思在《匡廬圖》上題詩道："嵐漬晴薰滴翠微，蒼松絕壁影重重。瀑流飛下三千尺，寫生廬山五老峰。"

詩中"瀑流飛下三千尺"，來自李白詠廬山的"飛流直下三千尺"，也說明這幅畫表現的是廬山。

這是一幅全景式的大山大水，藝術風格雄奇險峻。我們可以將其分為上、中、下三個層次，由遠而近，由無人之境到有人之境，逐層欣賞。

這幅作品給人最深刻印象的是遠景，畫面上部中央高高的主峰巍然挺立，層巒疊嶂，氣勢壯闊，兩側煙嵐縹緲，諸峰如屏。飛瀑如練，直瀉九天，大氣磅礴，既是北方太行壯麗山河的寫照，也是畫家宏偉胸襟的表現。

畫面中部兩座山崖之間有飛流瀑布，直瀉而下，在寂靜的山巒之上，我們似乎可以聽到山間瀑布的轟鳴。有一座小橋，橫架在山澗之間。兩邊直上直下的石壁，松柏高入雲霄。橋左方有庭院一座，窗明几淨。

畫面下部，可見一窪潤水，一葉扁舟，船夫似乎正欲靠岸，觀賞者似乎可以順著石坡小徑而上，走到山麓的院落，竹籬環繞，煙水蒼茫。一人騎馬，面對美景，不知道是悠然自得，還是在吟誦佳句？

如此佳境，那屋子裏空無一人，豈不可惜？其實，那座庭院，就是荊浩自己理想的隱居之地。屋子的主人就是荊浩，怎麼能夠說沒有人呢？

荊浩《匡廬圖》的價值就是真實。荊浩為了表現真實的松，在太行山寫生松樹"數萬本"，"方如其真"。他甚至提出"忘筆墨而有真景"。就是說，一個大畫家在作畫時，應當克服筆墨的局限，如果寫景時還想著筆墨，就

6-11 匡廬圖 橫 106.8 厘米 縱 185.8 厘米

6-12　山溪待渡圖　橫 99.6 厘米　縱 156.6 厘米

不能夠表現"真景"。

關仝是荊浩的學生，史書上對他的記述極少，只知道他是長安人。在宋初劉道醇《五代名畫補遺》中有簡單的記述："初師荊浩，學山水，同刻意力學，寢食都廢，意欲逾浩。後俗諺曰'關家山水'。"這段記述說，關仝青年時期就拜荊浩為師，學習刻苦，心懷大志，就想超越老師。後來果然學得不錯，以至於大家都把他的作品統稱為"關家山水"。

關仝雖然是荊浩的學生，但青出於藍而勝於藍。"學從荊浩，有出藍之美，馳名當代，無敢分庭。"

他的山水作品有百幅左右，現在流傳於世的有《山溪待渡圖》《關山行旅圖》等。

觀《山溪待渡圖》，首先映入我們眼簾的是中間聳立的主峰，山勢巍峨，直插蒼穹，兩側山峰，左右環抱。雲霧繚繞，瀑布高懸。山崗峰巒，自近至遠，盤礡而上，遠山迷蒙，意境幽深。左側有樓閣掩映，在左下角有一個趕驢的人，正在召喚渡者。對岸有一葉小舟，在溪流中搖蕩。樹叢之後，危崖之下，有一座茅屋，那是渡者之家。6-12

這幅作品強調的是山和溪。那山，突兀而起，山勢直立，巍然壯觀，撼人心魄。那溪，在巨石夾縫之中，飛流直下，瀉入深淵，一股清寒之氣，撲面而來。這景象酷似仙境，誰才能夠居住呢？宋朝有人說："大石叢立，屹然萬仞，色若精鐵，上無塵埃，下無糞壤，四面斬絕，不通人跡，而深岩委潤，有樓觀洞府、鸞鶴花竹之勝。杖履而遨遊者，皆羽衣飄飄若御風而上徵者，非仙靈所居而何！"總之，關仝的山水畫表現了山林之士的隱逸情趣。

關仝與荊浩的山水畫，到底是什麼關係呢？

關仝繼承了荊浩的藝術風格，主要表現在他們的山水畫，最突出、最引人注意的是直插雲霄的主峰，又直又高，群山環繞，雲霧繚繞，瀑布高懸，飛流千尺，所有這些都體現了北方山水畫"雄奇險峻"的藝術風格。他們所表現的山水，不單是自然的風景，更是人們隱居的理想境界，所以畫面上有男女老少，有亭台樓閣，有車馬驢騾，有渡船小舟，這一切都表明荊浩、關仝兩人有共同的思想感情。

關仝與荊浩的山水畫在風格上基本是一致的，但也有不同。在關仝的山水畫中，多了一些古淡寒荒的意境，在這一點上關仝超出了荊浩。

南方山水畫的風格是平淡天真，主要特點是輕煙淡巒，山石溫潤，灌木叢生，平沙淺渚，洲汀掩映。

沈括在《夢溪筆談》中對於唐末五代南北方山水畫的藝術風格做了很好的概括："江南中主時，有北苑使董源善畫，尤工秋嵐遠景，多寫江南真山，不為奇峭之筆。其後建業僧巨然，祖述源法，皆臻妙理。大體源及巨然畫筆，皆宜遠觀，其用筆甚草草，近視之幾不類物象，遠觀則景物粲然，幽情遠思，如睹異境。"

沈括這段話包含豐富的內容：五代時期南方山水畫的主要代表人物是董源、巨然；江南山水畫的風格與北方山水畫的風格不同，北方山水畫作“奇峭之筆”，南方山水畫的風格是“淡墨輕嵐”；在欣賞南北方山水畫時，北方山水宜近觀，你會感到奇峰大山向你壓了下來，而南方山水宜遠觀，你會感到江南秀麗風光盡收眼底；南方山水用筆草草，近觀“幾不類物象”，遠觀則“景物粲然”。

董源是江南山水畫的開山鼻祖。

董源，原籍鍾陵（今江西進賢），生平很模糊，史籍只記載了他與北方的關仝、李成大體是同時代的畫家。他的藝術道路就如同其生平一樣，我們至今也是所知甚少，幸運的是他的作品有較多流傳於世。

董源的山水畫可以分為兩類，“水墨類王維，著色如李思訓”。在五代，由於水墨山水畫興起並佔據了主流位置，青綠山水畫已經很少了，能夠像李思訓那樣畫青綠山水的就更少，而董源畫的青綠山水，“景物富麗”。但是，我們公正地說，董源的青綠山水，其成就沒有超過李思訓，對後世影響不大。

董源的主要成就是水墨山水畫，這些作品充分表達了董源的思想感情，對後世產生了非常重大的影響。他的水墨山水畫留存於世的有《溪岸圖》《秋山行旅圖》《龍宿郊民圖》《瀟湘圖》《夏山圖》等。

《瀟湘圖》是董源晚期水墨山水畫的代表作。這幅作品本來取“洞庭張樂地，瀟湘帝子遊”的詩意，但給我們最顯著的印象是對江南的青山秀水的如實描繪。對比荊浩、關仝、范寬筆下雄偉險峻的北方山水，這裏的山，不是直插雲端的高峰險嶺，而是浮在水面上的秀麗的山巒；這裏的水，沒有翻滾的巨浪，而是像鏡子一樣平平靜靜的秀水。董源筆下江南秀麗的山水，清潤幽深，連綿山林，映帶無盡，山村漁舍，煙水蒼茫，扁舟遊渚。6-13

這幅作品引人注意的地方還有對水的表現，竟然是大片的空白，這片空白變幻迷人，引起你無限的遐想，這種“計白當黑”的表現方法對後來南宋的山水畫產生了深刻的影響。

在令人心曠神怡的江南水鄉，不僅有秀麗的山水，還有秀麗的人。灘頭五名樂手，正對著徐徐而來的小舟，吹奏出美妙動人的音樂。小舟在水面上蕩漾，一個人端坐舟中，一個侍者舉著傘蓋，恭立身後。一人跪在舟中人面前，好像是在稟報什麼事情。小舟首尾，各立一漁人，持篙搖櫓，船向灘頭蕩去。這是一個達官貴人，乘著小舟，蕩漾在水面，暢遊瀟湘美景，有美妙的音樂相迎，有美麗的女子相伴，這是何等愜意的場面！

董源與荊浩、關仝山水畫的不同之處，除了不同於雄奇險峻的平淡天真之外，還有山水畫中的人物。荊浩、關仝山水畫中的人物，就是隱士的化身。而董源山水畫中的人物，就是現實中的真實人物了。

在遠山茂林之前，有十個漁人在張網捕魚，有的人在岸上拉網，有的人在水中握網，

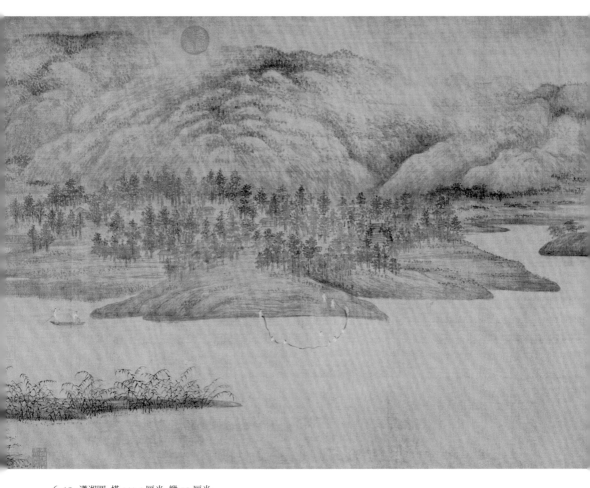

6-13 瀟湘圖 橫 141.4 厘米 縱 50 厘米

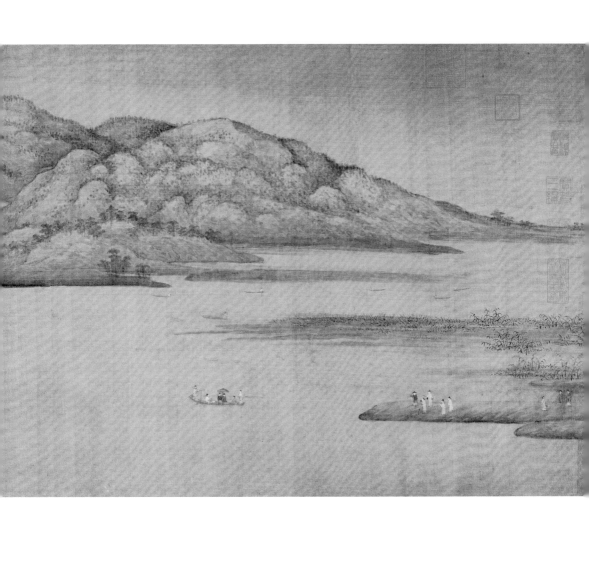

6-14 龍宿郊民圖 橫 160 厘米 縱 156 厘米

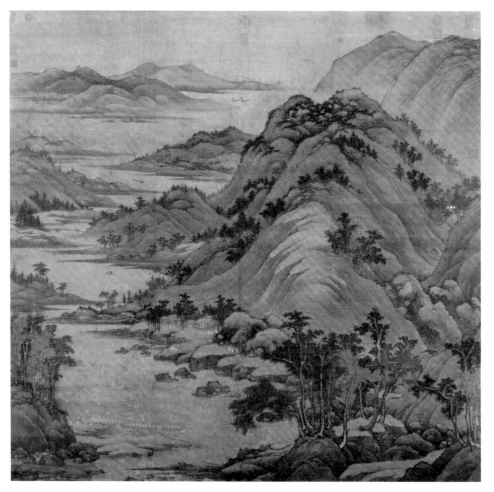

6-15 夏山圖 橫 313.2 厘米 縱 49.4 厘米

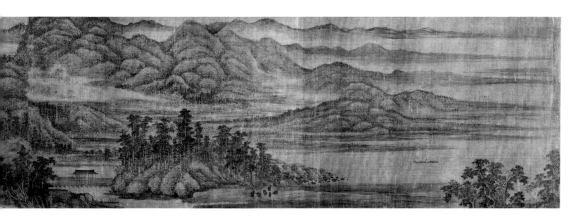

網拉成一個大大的圓弧，也許那裏面有活蹦亂跳的大魚即將出水，這是多麼美妙的時刻！岸上還有三個女子在說著什麼，水中另有一條小舟，正在向岸邊駛來。也許船中有一瓶老酒，他們正準備回家享用。

再看《龍宿郊民圖》。所謂"龍宿郊民"，就是指天子腳下的幸福百姓，而實際上董源表現的是南唐都城金陵附近的山水。圖中山勢，雖然比《瀟湘圖》要險峻，但比起范寬筆下北方的山水，要平緩得多。山頭圓厚，令人感到溫潤柔和，無險峻之勢。遠處山岡，高低不同，一條河流，蜿蜒曲折，水面空闊。山麓人家，依山面水，水邊有兩條大船，上豎彩旗，岸上有許多穿白衣服的人，列隊迎接那兩條彩船。船頭及岸上都有人擂鼓，打破了山水的寧靜。在青山綠水之中，老百姓是多麼幸福啊！6-14

《夏山圖》與《瀟湘圖》一樣，是董源藝術風格的代表作。6-15

這幅作品是水墨山水畫，但局部有輕微的色彩點染。畫面岡巒重疊，煙樹渺茫，其間有人物、牛馬、橋亭等。初看起來，這幅作品使人感覺模模糊糊，沒有神清氣爽之感，但一旦遠觀，就會感到其遼闊的氣勢和強烈的情感。這恰是沈括講過的，對於董源的作品，皆宜遠觀，因其"用筆甚草草，近視之幾不類物象，遠觀則景物粲然，幽情遠思"。這幅作品的佈局極繁而見單純，平淡而見變化，通篇的樹葉、雜草、苔蘚，不僅使整幅畫面和諧統一，而且有強有力的跳動感與生命感，就像樂譜上的音符在跳躍、在飄忽。

董源雖然與北方的關仝、李成同時代，但名氣遠遠不及他們。北宋郭若虛在《圖畫見聞志》中，提到山水畫時，只舉三家：營丘李

6-16 秋山問道圖 橫 77.2 厘米 縱 156.2 厘米

成、長安關仝、華原范寬，董源不在山水名家之列。可見在五代、北宋前期，董源的山水畫還沒有引起人們的重視，至少當時他還不能夠與李成、關仝、范寬這些北方的山水畫巨匠相提並論。

到了北宋後期，米芾高度評價了董源的山水畫，他在《畫史》中寫道："董源平淡天真多，唐無此品，在畢宏上。近世神品，格高無與比也。峰巒出沒，雲霧顯晦，不裝巧趣，皆得天真。嵐色鬱蒼，枝幹勁挺，咸有生意。溪橋漁浦，洲渚掩映，一片江南也。"

米芾所說的"平淡天真"，恰是抓住了董源山水畫的根本。

水墨山水畫發端於王維，但由於王維幾乎沒有作品流傳於世，所以以及至明代，董其昌便把董源推為山水畫的盟主，奉為正統。元明的山水畫家，都是董源的學生，董其昌自己也臨摹了一輩子的"北苑筆意"，一直到清初"四王"，都是董源風格的延續，由此可以看出董

源作品的生命力。

巨然，五代末北宋初的山水畫家，江寧（今江蘇南京）人。他是一個和尚，在江寧開元寺出家。他是董源的學生，南唐後主李煜降宋後，他也隨李煜到了開封，在開寶寺出家。在開封期間，他受到北方山水畫的影響，同董源的秀麗平遠的藝術風格，產生了小小的偏離。

《秋山問道圖》是巨然的代表作。我們看到這幅作品最初的印象，就是撲面而來的一座大山。高山大嶺，重巒疊嶂，高聳入雲，幾出畫外。在山壑中，有幾間茅屋，一位高士，屋中端坐。茅屋前面，曲徑通幽。最下面是溪水，山中雜樹，鬱鬱蔥蔥。粗看起來這幅山水畫與董源的山水畫相距甚遠，而與范寬的山水畫倒有幾分相似。但是仔細觀看就會發現，他筆下的山水還是輕嵐淡墨，煙雲流潤，給人的印象是溫潤，而不是北方山水的險峻。6-16

宋代是中國封建社會發展的黃金時代。高度發達的經濟，安定的社會秩序，對藝術發展的高度重視，以及翰林圖畫院的高度完善，使得院體畫得到了極大的發展。

工筆花鳥畫，以趙佶為代表，風俗人物畫，以張擇端為代表；青綠山水畫，以王希孟為代表，都達到了發展的頂峰。

宋代又是中國美術發展的重要轉折點：宋代是人物畫主導地位的轉折點。中國繪畫中的主導地位，在宋代之前，是人物畫；在宋代之後，是山水畫、花鳥畫。

宋代是青綠山水畫在山水畫中的地位的轉折點。山水畫中的主導地位，在宋代之前，是青綠山水畫；在宋代之後，是水墨山水畫。

宋代是工筆花鳥畫在花鳥畫中的地位的轉折點。花鳥畫中的主導地位，在宋代之前，是工筆花鳥畫；在宋代之後，是寫意花鳥畫。

7-1 趙佶
芙蓉錦雞圖
橫 53.6 厘米
縱 81.5 厘米

7-2 趙佶
臘梅山禽圖
橫 52.8 厘米
縱 82.8 厘米

7-3 趙佶 柳鴉蘆雁圖
橫 223.2 厘米 縱 34 厘米

7-4 趙佶 瑞鶴圖
橫 138.2 厘米 縱 51 厘米

7-5 趙昌 寫生蛺蝶圖
橫 91 厘米 縱 27.7 厘米

7-9 佚名 雪竹寒雛圖
橫 28.7 厘米 縱 28.1 厘米

7-10 佚名 出水芙蓉圖
橫 25.1 厘米 縱 23.8 厘米

7-11 佚名 碧桃圖
橫 27 厘米 縱 24.8 厘米

7-12 揚補之 四梅花圖 橫 358.8 厘米 縱 37.2 厘米

7-13 張擇端 清明上河圖 橫 528 厘米 縱 24.8 厘米

7-21 李唐 晉文公復國圖 橫 828 厘米 縱 29.4 厘米

7-20 李唐 採薇圖
橫 90.5 厘米
縱 27.2 厘米

7-23 梁楷
潑墨仙人圖
橫 27.7 厘米
縱 48.7 厘米

7-24 梁楷
李白行吟圖
橫 30.4 厘米
縱 81.2 厘米

7-25 王希孟 千里江山圖 橫 1191.5 厘米 縱 51.5 厘米

7-31 范寬 溪山行旅圖
橫 103.3 厘米 縱 206.3 厘米

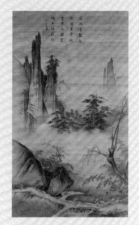

7-32 馬遠 踏歌圖
橫 111 厘米 縱 192.5 厘米

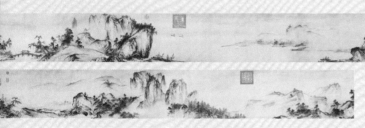

7-33 夏圭 溪山清遠圖
橫 889.1 厘米 縱 46.5 厘米

本篇重要作品尺寸對比（比例尺約 1：35）

公元 960 年趙匡胤陳橋兵變，宋朝建立。公元 1127 年，金人攻陷東京（今河南開封），擄走徽、欽二帝，北宋滅亡。靖康之變時沒有被擄走的徽宗第九子康王趙構，在南京（今河南商丘）由宗澤等人擁戴，登上帝位，是為宋高宗。這就是南宋的開始。1279 年，宋元兩軍在崖山決戰，宋軍全軍覆沒，南宋滅亡。

北宋初年，統治階層汲取了唐朝藩鎮作亂的教訓，加強了中央集權制度，著名的"杯酒釋兵權"就是在這樣的背景下產生的。

趙宋王朝建立之後，為了恢復和發展經濟，獎勸農桑，興修水利，引進良種，改革工具，廢除苛捐雜稅，這一切，帶來了社會安定和經濟繁榮。

宋朝物質文明和精神文明的建設，標誌著中國封建社會發展的高峰。美國歷史學家羅茲‧墨菲在《亞洲史》中說，宋朝是"中國的黃金時代"，是"一個前所未見的發展、創新和文化繁盛期"。陳寅恪說："華夏民族之文化，歷數千載之演進，造極於趙宋之世。"英國科技史家李約翰說，宋代是中國"自然科學的黃金時代"。

高度發達的經濟、政治，創造了高度發展的美術。

北宋工筆花鳥畫的繁榮：宋徽宗、趙昌

勾勒精細、賦彩豔麗的工筆花鳥畫在兩宋時代空前繁榮。

飽受異族戰火襲擾、受異族統治的漢人，尤為強調品德人格之重要。這種社會意識，自然也會反映到藝術之中，成為品評藝術品位高下的標準。當時人們所畫的蒼松、古柏、寒梅、雪竹、白鶴、鷗鷺，都是品德人格的表現。

在這種思想指導之下，花鳥畫繁榮起來了，主要表現在：北宋花鳥畫畫家及作品數量多，北宋宣和殿收藏北宋三十多人的花鳥畫作品，竟達二千件以上，所畫蘭梅竹菊以及牡丹桃花、月季海棠、荷花山茶、藤蘿水仙等，不下二百餘種；北宋花鳥畫作品質量高，北宋著名花鳥畫家有黃筌的兒子黃居寀以及趙昌、崔白、易元吉等人；北宋花鳥畫家掌握了正確的創作方法，師法造化，或每天清晨，趁朝露未乾，就於花圃中調色寫生，或不辭辛苦，入深山密林，觀猿猴獐鹿等。

在所有的工筆花鳥畫家之中，最優秀的就是宋徽宗趙佶，他使中國工筆花鳥畫達到了發展的高峰。

宋徽宗趙佶，是宋代第八個皇帝，十八歲即位，在位二十五年，五十三歲去世。公元 1125 年，金人入侵。宋徽宗倉皇讓位於其子趙桓，自己逃往揚州。公元 1127 年，靖康二年，宋徽宗與其子趙桓一齊被金人擄到冰天雪地的黑龍江邊，當了八年俘虜，備受煎熬。五十三歲時，在金國小鎮五國城（今黑龍江省依蘭縣），因不堪凌辱，身心憔悴，鬱鬱而終。

宋徽宗作為國君，是昏聵的，腐朽的；作為藝術家，是傑出的，天才的。史書上說他"藝事之精，冠絕古今"，天資超邁，琴棋書畫、金石鑒賞無不造詣高深，品位雅正。其藝術創造之精，可以彪炳史冊，光照千秋。他不僅擅長繪畫，在書法上也有很高的造詣。其書

妖勍拒霜盛

羲冠錦羽雞

已知全五德

安逸勝鳧鷖

宣和殿御製并書

法兼容並蓄，自成一家，稱“瘦金體”。

宋徽宗可以稱得上是中國二千多年封建社會歷史中最才華橫溢的帝王，在中國書法史和中國美術史上，都享有無可爭辯的崇高地位。他最大的功績就是把工筆花鳥畫推向了發展的頂峰，創造了光輝燦爛的作品。

《芙蓉錦雞圖》，全圖繪芙蓉及菊花，芙蓉枝頭微微下垂，枝上立一五彩錦雞，回首顧望花叢中的雙蝶，生動地描繪了錦雞的動態。五彩錦雞，芙蓉蝴蝶，華麗輝煌，充滿活趣。那雙勾線條，筆力挺拔，色調秀雅，工細沉著，渲染填色，細緻入微。錦雞、花鳥、飛蝶，皆精工而不板滯，達到了工筆畫中難以企及的形神兼備、富有逸韻的境界。7-1

畫上有趙佶瘦金體題詩一首：“秋勁拒霜盛，峨冠錦羽雞。已知全五德，安逸勝鳧鷖。”這首詩的意思是說，秋天了，葉綠花豔的木芙蓉，蕭疏挺立的秋菊，翩翩起舞的蝴蝶，雍容富貴、濃麗典雅的錦雞，所有這些，表明它們都不怕霜凍。五彩斑斕的錦雞，在牠的身上，已經集中了五種道德（西漢初期，韓嬰在《韓詩外傳》中說雞有五德：頭戴冠者，文也；足搏距者，武也；敵在前敢鬥者，勇也；見食相呼者，仁也；守夜不失時者，信也），但是，還有另一種沒有表現出來的高貴品質，就是牠的安逸，人們常說野鴨鷗鷺是安逸的，其實錦雞的安逸要勝過野鴨鷗鷺。

在宋徽宗筆下，錦雞是道德的化身，只不過宋徽宗作為一個帝王，他所歌頌的道德，與常人不同，不是捨己救人、淡泊名利、奮發向上、造福天下，而是安逸閒適。

這幅作品是工筆花鳥畫發展的巔峰之作，它具有幾個突出的特點。一是寫實，觀察物象的細微和描繪的寫實。芙蓉的枝葉，精妙入微，每一片葉，均不雷同。錦雞的斑斕羽毛和神態，惟妙惟肖。二是意味。芙蓉、錦雞、秋菊，是對皇家的氣魄和富貴的歌頌，也是對“五德”和安逸的歌頌。美術史上有許多工筆畫，真實但難脫匠俗之氣，可是這幅工筆作品卻有深刻的含義，有典雅而無俗氣，有意味而無匠氣。三是詩、書、畫、印的統一。一首五言絕句表達了畫的主題。這首題詩，實際上已巧妙地成為畫面構圖的一部分，從中可以見出趙佶對詩畫合一的大膽嘗試和顯著成就。畫上的題字和簽名一般都是用他特有的瘦金體，秀勁的字體和工麗的畫面，相映成趣。尤其是簽名，喜作花押，據說是“天下一人”的略筆，也有人認為是“天水”之意。蓋章多用葫蘆形印，或“政和”“宣和”等小璽。

用詩來表現畫，那是很久遠的事了。唐朝的杜甫，就寫過許多詠畫的詩。宋朝的蘇軾，寫詩表達了“詩畫本一律”的思想。但真正地把詩書畫統一起來的是宋徽宗。他有時畫完一幅畫後，會在空白處用瘦金體書寫一首表達

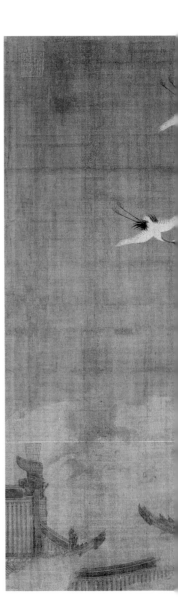

7-2 臘梅山禽圖 橫 52.8 厘米 縱 82.8 厘米

7-3 柳鴉蘆雁圖 橫 223.2 厘米 縱 34 厘米

畫作主題的詩，第一次把詩、書、畫三種不同的藝術門類，和諧地統一為藝術的整體。應該說，這是我國繪畫史上嶄新的里程碑。

《臘梅山禽圖》，畫面上有臘梅一枝，自右下方向左上方伸展，枝雖瘦而堅挺，花雖少而有生氣。左下方有瘦金體題詩一首，表達了這幅作品的主題："山禽矜逸態，梅粉弄輕柔。已有丹青約，千秋指白頭。" 7-2

這首詩的第一句是說，山野裏的白頭翁，停留在梅枝上，自由自在，情閒態逸，很有幾分自負。山禽，就是指白頭翁，"矜"就是自負的意思。第二句是說，臘梅花綻，擺弄著輕柔的姿態，散發著清馨的香氣。詩的下半首，是從白頭翁而產生的遐想。丹青，是指繪畫所使用的顏料，不易泯滅。"丹青約"，是指友情、愛情就像丹青一樣，不易泯滅。那麼，友情、愛情，能夠堅持多久呢？"千秋指白頭"，千年萬載，直到白頭，堅貞不渝。

《柳鴉蘆雁圖》，此圖採用"沒骨畫法"，

竹以雙鉤法繪出，設色淺淡，勾畫洗練。粗壯的柳根，細嫩的枝條，姿貌豐腴的棲鴉、蘆雁，畫得都很精細工整。棲鴉雙雙憩棲嬉戲，蘆雁飲水啄食，形態自在安詳。點睛用生漆，更顯得神采奕奕。此圖在黑白對比和疏密穿插上取得了很大的成功。整個畫面恬靜雅致，神靜氣閒。7-3

宋徽宗的優秀作品還有《瑞鶴圖》等。7-4

現代畫家張大千對宋徽宗的畫有中肯的評價。他說：

"花鳥畫，以宋朝最好，因為徽宗自己就畫到絕頂，兼之大力提倡，人才輩出。宋人對於物理、物情、物態觀察得極細微。

"宋徽宗畫鳥用生漆點睛，看起來像活的一樣，這就是傳神妙筆。

"鳥的腳爪也要特別留意，不但站姿要有勢有力，而且腳上的紋和爪，都足以表現畫的精神，必須一絲不苟地畫出。"

宋徽宗花鳥畫藝術的獨創性對後代的影響

7-4 瑞鶴圖（局部）全圖橫 138.2 厘米 縱 51 厘米

極大。他的作品總能獨出心裁，構思巧妙，其構圖匠心獨運。雖然畫中所擷取的都是自然寫實的物象，但由於安排得巧妙和獨特，便能表現出超出時空的理想化的藝術世界。他的繪畫作品經常有題詩、款識、簽押、印章，由此開啟了後世構圖改革的先聲。

宋徽宗建立的翰林圖畫院叫作宣和畫院，宣和是徽宗年號。

他對於翰林圖畫院的工作可謂盡心盡力：考試選錄學生，佈置畫院繪畫的題材，探討筆墨技巧，品評作品優劣，親自作畫示範，凡此種種，忙得不可開交。就是畫師的一幅作品，也要親自審查。對於畫院，他可說是事無巨細，事必躬親。

對於選拔的試題，宋徽宗也總是選擇韻味悠長的詩句，考查學生對"畫外之意""以詩入畫"的體會和表現。

比如"野水無人渡，孤舟盡日橫"，這個試題具象，好像不難表現。許多人根據詩句的提示，畫郊野孤舟空泊岸邊，還有人在孤舟上畫一鷺鷥或烏鴉，表示無人渡舟。但這都是平庸之作。奪魁者畫了一個和衣而臥的舟子，旁邊有一孤笛。這幅畫好在哪裏？它不僅表現了無人渡舟，而且表現了沒有行人；不僅表現了舟的孤獨，而且表現了人的孤獨，別有情思。

這樣的考試方法，大大地提高了繪畫的文學水準。南宋鄧椿說："畫者，文之極也。……其為人也多文，雖有不曉畫者寡矣；其為人也無文，雖有曉畫者寡矣。"

宋徽宗經常指導翰林圖畫院的繪畫創作。有一次，宮中宣和殿前的荔枝樹結了果，徽宗特來觀賞，恰好見一孔雀飛到樹下，徽宗龍顏大悅，立即召畫家描繪。畫家們從不同的角度刻畫，畫作精彩紛呈，其中有幾幅畫的是孔雀正在登上藤墩。徽宗觀後說："畫得不對。"大家面面相覷，不知所以。徽宗說："孔雀升高先抬左腿！"這時畫家們才猛然醒悟，這也從一個側面反映出徽宗觀察生活之細膩。

7-5 寫生蛺蝶圖 橫91厘米 縱27.7厘米

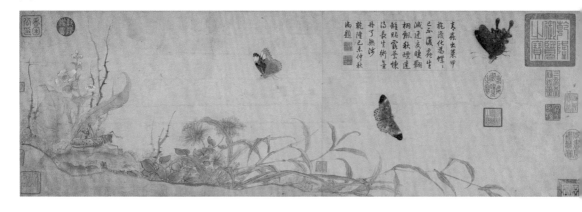

在北宋，工筆花鳥畫的繁榮，宋徽宗趙佶是傑出代表，但絕不是唯一代表。在他的影響下，北宋宮廷畫院培養了一批"窮極精細，不遺毫髮"的傑出的花鳥畫家，如趙昌、崔白等。趙昌，廣漢劍南（今四川劍閣）人，傑出的工筆花鳥畫家。代表作是《寫生蛺蝶圖》，這簡直是一幅有故事情節的花鳥畫。蛺蝶，是蝴蝶的一種，常伴花飛舞，民間常以蛺蝶比喻男女愛情，天長地久。7-5

請看，清晨，在和煦的陽光下，露氣氤氳，大地一片青翠蔥鬱。在阡陌邊，一簇簇繁茂的小草小花，舒展著枝葉，沐浴著霞光，嬌嫩可愛。人們似乎可以嗅到泥土的芳香。這時，一隻蚱蜢鑽出草叢，睜著大眼，凝視前方，好像發現了什麼。原來，牠是被飛舞著的三隻色彩斑斕的蝴蝶所吸引。那蝴蝶搖動著翅膀，悠閒自在地玩耍。人們看到這樣的畫面，就會強烈地感受到，大地是這樣寧靜而又瞬息萬變！7-6 | 7-7 | 7-8

我們對這幅作品的突出感受是真實性，我們好像看到了大自然中真實的一角。趙昌之所以有如此逼真的描繪，來自他堅持多年的寫生精神。據說，他每天清晨，趁朝露未乾，就在花圃、庭院中，一邊認真觀察花卉、草蟲的形態，一邊對景作畫，常常以"寫生趙昌"自稱。

這裏所謂"寫生"，與現代美術學院的學員到郊外對景作畫的那種"寫生"不同。古代國畫中的"寫生"，就是"寫物之生意"。在花鳥畫中，就叫作"寫生"；在人物畫中，就叫作"傳神"；在山水畫中，就叫作"圖真"。《宣和畫譜》評論趙昌說，"作折枝極有生意，傅色尤造其妙""不特取其形似，直與花傳神者也"。

7-6 寫生蛺蝶圖—局部 1

7-7 寫生蛺蝶圖—局部 2

7-8 寫生蛺蝶圖—局部 3

南宋寫意花鳥畫的發展：揚補之

南宋是由工筆花鳥畫向寫意花鳥畫過渡的時期。寫意花鳥畫的開山鼻祖是蘇軾，他不僅為文人畫奠定了理論基礎，而且為寫意花鳥畫奠定了理論基礎，他的《枯木怪石圖》可以看作寫意花鳥畫的開山之作。

寫意花鳥畫雖然產生於北宋，但在北宋沒有成為潮流。無論是宮廷內還是宮廷外的畫家，他們的花鳥畫都是工筆的，色彩是豔麗的。南宋是從工筆花鳥畫向寫意花鳥畫過渡的時期。直至元代，寫意花鳥畫方成為繪畫主流。

值得一提的是，在南宋，佚名的工筆花鳥畫出了很多精品，例如《雪竹寒雛圖》《出水芙蓉圖》《碧桃圖》等，其數量之多，令人驚歎；其質量之精，可謂千古絕唱。7-9 | 7-10 | 7-11

那些精美的圖畫，寄託著在南宋偏安的局面下，人們對祥和、安寧、美好、幸福的生活的嚮往。當然所有這些，都不是當時的主流，當時繪畫發展的主流是從工筆花鳥畫向寫意花鳥畫的過渡。在南宋的花鳥畫發展潮流中，情感的成分越來越重要。我們看南宋的花鳥畫，能夠感覺到一種隱秘的內心情感如潮流般湧動，那是一種動人心魄的魅力，揚補之是其中的代表。

揚補之是南宋畫梅高手。據說北宋時期華光和尚於月夜看到窗間橫斜梅影，受到啟發而畫墨梅，成為寫意畫的新品種，與文同的墨竹並稱。揚補之就是華光和尚的入室弟子。

《四梅花圖》是揚補之的傳世傑作。揚補之在自題跋語中說，朋友要他畫梅四枝，"一未開，一欲開，一盛開，一將殘"。第一枝梅由右下角出，穿插有致，力透枝梢，以新枝為主，花苞雖未開放，但生氣勃勃。第二枝梅出自下端，枝條向上，含苞欲放，生機盎然。第

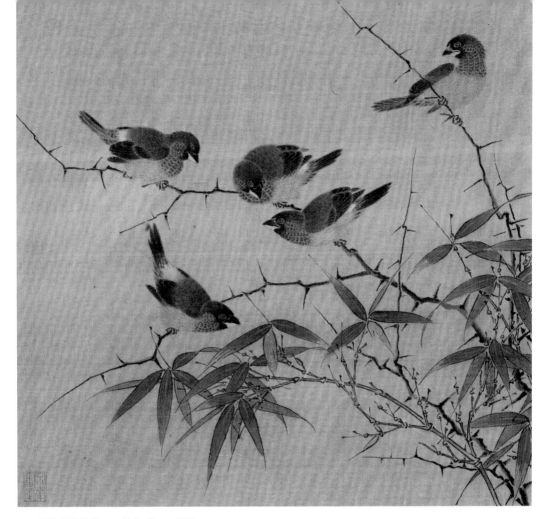

7-9 雪竹寒雛圖 橫 28.7 厘米 縱 28.1 厘米

三枝枝條順勢而生，梅花盛開，春色滿園。第四枝枝條稀少，殘花凋零，空中還有飄落的花瓣。作者將未開、欲開、盛開、將殘的四種梅花集於一卷，大有深意。未開時，"漸進青春，試尋紅蕾"，就好像一個少年人，雖然功名未就，但前途遠大。欲開時，"如對新妝，粉面微紅"，就好像一個青年人，躊躇滿志，意欲爭春。盛開時，"一夜幽香，惱人無寐"，就好像一個中年人，功成名就，志滿意得，風華正茂，不盡風流。將殘時，"長怨開遲，雨浥風欺，雪侵霜妒，卻恨離披"，春色褪去，只剩錚錚瘦骨，就好像一個老年人，遲暮之年，空有豪情，自悲自憐。揚補之作此畫時，年六十九歲，歎道："騷人自悲，賴有毫端，幻成冰彩，長似芳時。" 7-12

　　揚補之的畫對後世的影響是深遠的。元代的王冕，清代的"揚州八怪"，都是揚補之畫風的繼承者。

7-10 出水芙蓉圖 橫 25.1 厘米 縱 23.8 厘米

7-11 碧桃圖 橫 27 厘米 縱 24.8 厘米

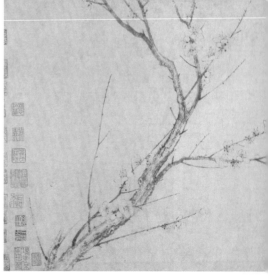

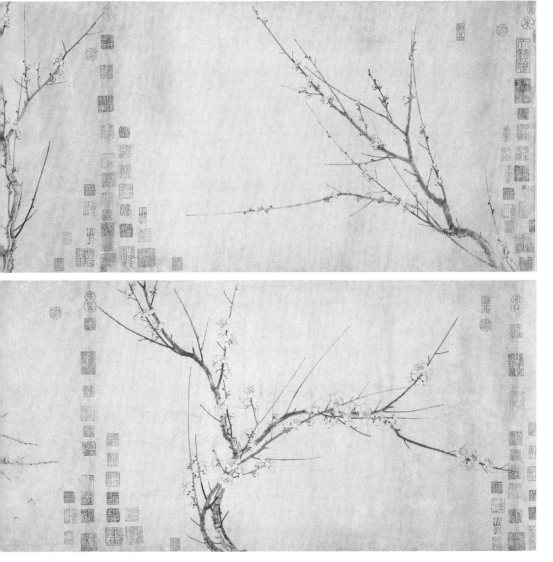

7-12　四梅花圖　橫 358.8 厘米　縱 37.2 厘米

風俗人物畫的高峰：張擇端

吳道子是道釋人物畫的"畫聖"。顧閎中使宮廷人物畫達到了發展的頂峰。在他們之後，更輝煌的風俗人物畫逐漸走向了高峰。

所謂風俗人物畫，就是表現市井百態、風俗習慣的人物畫，一般帶有一定情節。風俗人物畫也經歷了一個從初創到繁榮的發展過程。

描繪風俗的繪畫，淵源頗早。五代以後，由於城市的發展，風俗畫的題材大大地豐富了，技法也大大地完善了。

為什麼宋代風俗人物畫能夠達到發展的高峰呢？從客觀上說，是源於市民階層的壯大，風俗人物畫更適合他們的審美要求。從主觀上說，是由於當時風俗人物畫的表現技法得到了提高和完善。

宋代風俗人物畫發展的高峰是張擇端的《清明上河圖》。7-13

張擇端，東武（今山東諸城）人，主要活動在宋徽宗時代。史書上說，他自幼好學，曾遊學於京師，宋徽宗時供職於翰林圖畫院。其傳世作品就是《清明上河圖》，這是我國 12 世紀傑出的風俗人物畫，光照千秋。這幅作品，無論是在社會價值、歷史價值還是藝術價值方面，都是具有里程碑意義的作品。可以說，《清明上河圖》標誌著中國風俗人物畫發展的高峰。

《清明上河圖》表現了北宋都城汴京（今河南開封）人們的各種活動。畫中內容極其豐富，技巧極其精湛。畫中人物超過五百五十人，船隻二十餘艘，車、轎二十餘乘，店鋪房屋，不可勝計，可謂北宋汴京社會風俗的全面反映，是前無古人的宏偉史詩。

當我們欣賞《清明上河圖》時，有一點要特別注意。中國畫與西方畫在畫面透視關係上有很大的區別。如果把畫家比作一個導遊，看畫的人比作一個遊客，那麼西方的導遊是站著不動的，整個畫面只有一個視點，他看到什麼，就給遊客介紹什麼，遊客就看什麼，這是西方藝術作品中常見的 "焦點透視"。中國的畫家與西方的畫家不同，他並不是站在一個地方不動，而是引導著遊客一道行走，走到哪裏，就看到哪裏，同時也講到哪裏。畫家在前面引導，觀畫者跟著畫家一同走動，中國畫的這種表現方式叫作 "散點透視"。在《清明上河圖》這幅畫作裏，畫家領著我們一路去看汴京清明節時的情景。因為要看的東西很多，我們要走很長的路，每在一個地方停留，就畫一部分畫。於是整個畫面被分成了六個部分，我們分別加以介紹。

第一部分，近郊景色。7-14

寂靜的郊區的早晨，遠處煙樹迷茫，一道小橋橫在剛剛解凍的小河上。在通往城裏的小道上，有兩個少年，趕著幾頭馱炭的驢，姍姍而來。他們即將越過小橋，踏上通往都城的官道。幾株欹斜的老楊樹，剛剛吐出新綠。在小橋這邊，散落著一些農舍。屋前房後，打麥場上，石凳旁邊，空無一人。此時天色尚早，但是人們的活動更早，屋主人已經外出踏青、祭掃或探親訪友。大地很安靜，一片蕭疏之色。

7-13 清明上河圖 橫 528 厘米 縱 24.8 厘米

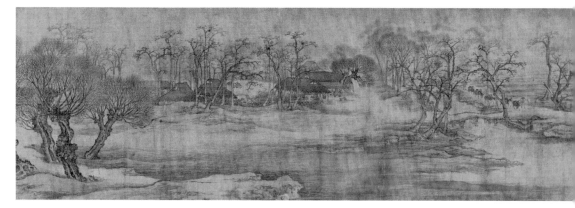

7-14 近郊景色

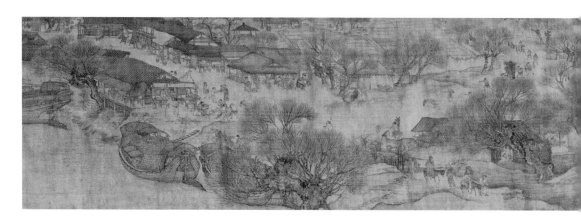

7-15 進城路上

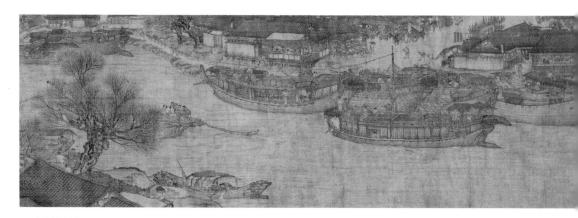

7-16 河上風光

第二部分，進城路上。7-15

我們沿著崎嶇的小路往城裏走，樹木和房子漸漸地多起來了。在將要走到一個十字路口時，迎面來了兩群人馬。

第一群人從小道上過來，遠遠看到一頂插滿柳枝的小轎，由兩個轎夫抬著，前進的方向應當是城裏。小轎插滿了柳枝這個細節，他們或許在清明節起了個大早，已經祭掃完先人的墓，往回走了。在小轎後面，有不少跟班的僕從。

另一群人馬在另一條路上。我們看到有兩個騎驢的婦人漸漸走近，在驢的前面，還有牽驢人。他們也是祭掃以後回來的。

沿路可以看到樹木、溪流，原野、竹籬、茅舍等，都有了春天的氣息，表現的是清明時節的情景。走過了這個十字路口，茶坊、酒肆漸漸地多起來了。有的茶坊、酒肆還沒有營業，有的已經坐滿了顧客。這時，我們的目光被河面和大船所吸引。有一條大船，停靠在岸邊，從船上卸下大批的糧包。有苦力在幹活，也有人監督。有的船隻正要出發。畫面對船隻的描繪，精細已極，非常逼真生動。水紋多漩渦，表現了水的波浪激流。

第三部分，河上風光。7-16

表現汴京，就不能不表現汴河。汴河是皇家漕運的河流，汴京是漕運的終點。通過汴河，把江南豐富的糧食、物資運到汴京來。一條貨船，逆水而上，飛速而來，已經划到河心。搖櫓的人十分吃力，每排五個，共有兩排。船尾有一個掌舵的人。河的兩邊，有幾條客船，甲板上有撐船的人。在河的兩岸，酒肆、茶坊越來越多，其中有的好像南方的高腳樓。還有一些飯店，大約還沒有營業，桌子已經擺好，但空無一人。街道上，有馬車，有行人，有扛麻袋的苦力。

第四部分，虹橋上下。7-17

我們已經來到最繁華的市中心，也是全畫的高潮。一座不設樑柱的"虹橋"已歷歷在目。一條大船，在激流中通過橋洞。船夫二十多人，他們緊張極了，有人趕快放倒桅杆，有人在船舷用力撐篙，有人在艙頂用竿抵住橋洞，還有人從橋上扔下繩索，正在合力奮戰。在河岸旁，在橋欄邊，在船頂上，也有老船工或在指指點點，或在高聲呼喊。在橋的另一邊，還有一條上水船已經駛來，船尾的船夫們，也在緊張地瞭望。雙方都在為順利通過橋洞、避免碰撞而努力。

在斜跨畫面的橋上和橋頭以及路的兩旁，人流擁擠，商販眾多。有一輛奇怪的車，能夠載重，名叫"串車"。"串車"到今天已經絕跡，但是繪畫卻使我們可以具體地看到其面貌。這是一輛獨輪車，前後兩人駕車，最前面有一頭驢在拉車。還有少年趕著馱糧的毛驢上橋。有兩個小販在路心爭奪顧客。在橋頂，有抬著女眷的小轎和騎馬的官人迎面走來，雙方都有奴僕在前面開道，互不相讓。兩邊看熱鬧的人群，或者指指點點，或者側目閃避。這些富有戲劇性的場面，既表現了交通要道的擁擠，也表現了生活氣氛的熱烈。在橋頭的近處，有一家旅店，搭了一個高聳的彩樓，惹人注意。門前有店夥計正在往"串車"上裝一串串的錢幣，暗示這家旅店因為地理位置好而生

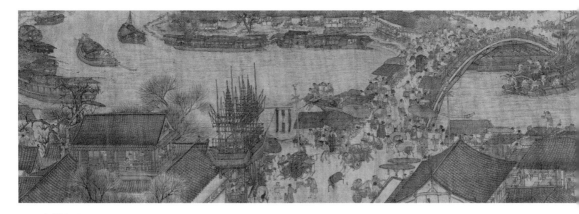

7-17 虹橋上下

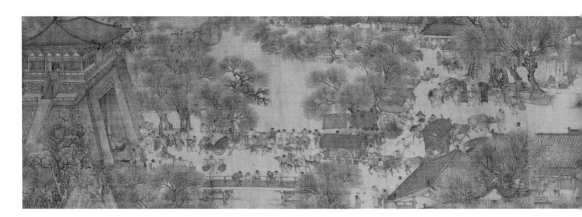

7-18 城樓前面

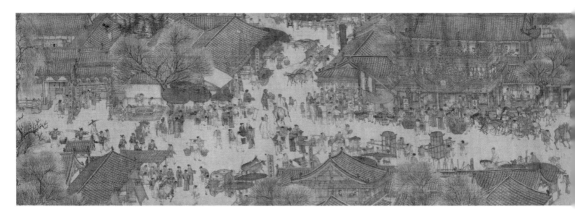

7-19 繁華景象

意興隆。畫面的下方，有重重的屋脊，顯示這家旅店的規模。透過樓窗，我們可以看到飲酒、吃飯的顧客，氣氛十分熱烈。

汴河漸漸地從畫面的上方流出，在河灣的岸邊，有許多船舶，或停留，或行駛，逐波往來，水面開闊，很是熱鬧。

第五部分，城樓前面。7-18

汴河已經流出了畫面，我們沿著進城的路前行，終於可以看到宏偉的城門了。在城門之外，有兩個十字路口。一個十字路口離城門遠些，一個離城門近些。

我們先看離城門遠些的十字路口。這裏有富家眷屬乘坐的棕頂車，也有窮人乘坐的席頂車，還有女眷乘坐的轎子。有女眷正準備上轎。街面上很熱鬧，有騎馬的，有步行的，有推車的，有挑擔的，有大車舖在修車，有老人在賣藥，有在竹棚內算卦的先生，有賣杏花的，有賣大餅的。在官府的門前，兩個衙役坐在地上，昏昏欲睡。

第二個十字路口，是護城河的橋頭，河面上沒有船隻，河的兩岸綠柳成蔭（城裏要比城外溫度高些，城外的柳樹剛剛吐出新綠），顯得清新寧靜。在平橋上，又有一個"串車"，一頭驢和一個人在拉這輛車。許多人扶著橋欄杆，眺望河水。城門前，有一個騎馬的富人，後邊跟著僕人，面對一個跪地乞食的老人，無動於衷，昂首而過。在城門洞裏有幾匹駱駝，正在從城裏走向城外，暗示出汴京與塞北的經濟聯繫。

第六部分，繁華景象。7-19

我們終於進了城門，看到了城裏的繁榮景象。最醒目的是對面一家搭著"彩樓雙棚"的"正店"，估計應當是一個豪華的酒樓。門口停著馬車驢車，賓客盈門。在近處還有可以"久住"的"王員外家"，一個士子正在專注地讀書。我們可以想象，這大約相當於今天的公寓。到了城裏，官紳、富商、文人、和尚，漸漸多了。大家互相作揖，彬彬有禮。十字街頭肉舖前面，有一個黑鬚的道士，在向人群宣講著什麼。路口的棚下，有許多人坐聽老者說書。十字路口的對面，有兩輛四匹馬拉的車，疾馳而來。最下面有一個騎馬的文官，前後有九名差役隨行，表現了官僚們遊春的雅興。街上有綢緞莊、藥舖、香店等。街對面一個敞開的大門前，既有僕役閒坐，又有人攜包裹在等待，似為送禮或探親而來，一切都顯示是清明節。

在畫面的最後，是"趙太丞家"，幾株樹木遮擋了人們的視線，好像一齣迷人的戲劇拉上了大幕。

《清明上河圖》是中國風俗人物畫發展的頂峰，原因如下：

第一，在繪畫的題材上實現了重大的突破。縱觀過去的人物畫題材，閻立本表現的是"衣冠貴胄"的帝王將相，吳道子表現的是遠離塵世的神佛仙道，顧閎中表現的是花天酒地的腐敗官僚，張擇端表現的則是現實生活中的真實人物，特別是下層人物，士、農、工、商、僧、道、醫、卜、官吏、婦孺、車夫、船夫等五百多人的形象，都收入畫中。他們的日常活動，包括趕集、買賣、飲酒、進食、閒逛、聽書、拉車、推船、乘轎、騎馬等，無不

曲盡其妙，可謂洋洋大觀，百肆雜陳。這是具有劃時代意義的重大突破。

為什麼張擇端在自己的作品中能夠表現十分廣闊的下層人民的生活呢？這是因為宋朝是中國封建社會發展的轉折點，隨著商品經濟的發展，城市中市民階級產生並壯大起來，逐步成為中國社會的新生力量。張擇端敏銳地發現並表現了人數眾多的市民階級，這在中國繪畫史上，無論如何，也是一個重大的事件。

第二，在表現人物的神形兼備上實現了突破。首先，作品真實地表現了人物的形貌。作品涉及數百人物，對各種行業、各種年齡、各種性格、各種姿態、各種活動，都做了精確的描繪，人物高不過寸，但鬚眉畢現，躍然紙上。其次，作品真實地表現了人物的思想感情。或緊張（如過橋時的船夫），或閒適（如清明節遊春的官僚仕女），或冷漠（如騎在馬上對乞討者昂首而過者），或焦慮，或勞累，或無聊，都做了生動的表現。

第三，在藝術的真實性方面實現了新的突破。這幅作品為我們留下了社會的、歷史的真實畫卷，具有不可估量的價值。如畫面中所出現的宋代宣和年間汴京街道上的店舖，都與宋人撰寫的《東京夢華錄》相符合。畫面中出現的虹橋，沒有一根支柱，像一條長虹一樣橫跨在河上，據橋樑專家研究，藝術家真實地表現了橋樑的結構和比例。

第四，《清明上河圖》是宋朝城鄉的百科全書。宋朝街道上有什麼店舖，人們穿什麼衣服，戴什麼帽子，乘什麼車子，吃什麼食物，住什麼房子，從事什麼職業等，這幅作品都如實地告訴了我們（據說電視連續劇《水滸傳》拍攝時就參考過這幅作品）。

最後，我們簡單解釋一下這幅作品的題目。"清明"有兩方面的意思，一是指清明節，從畫面上的初春景象來看，這樣的理解是有道理的，多數人也是這樣理解的。也有少數人說，畫面上表現的根本就不是清明節時候的景象，而是秋天的景象，因此，"清明"二字與節令無關。二是指政治清明。《詩經》中說："肆伐大商，會朝清明。"《後漢書》中說："固幸得生於清明之世。"這裏的"清明"，是指政治清明。張擇端是翰林圖畫院的畫家，他的職責就是為皇家歌功頌德。因此，這樣的理解也是有道理的。金人在畫面上留下了跋文："當日翰林呈畫本，昇平風物正堪傳。"這就是說，張擇端這幅作品，就是呈送宋徽宗的，所以要通過描繪汴京的景象，歌頌政治的清明。關於"上河"，卷後有李東陽的跋做了這樣的解釋："'上河'云者，蓋其風俗所尚，若今之'上塚'然，故其盛如此也。"把"上河"解釋為"上墳"，許多人是不贊成的。原來宋徽宗曾經畫《夢遊化城圖》。所謂化城，就是佛幻化出來的聖境。宋徽宗想找一個高手，畫一幅表現現實生活繁華盛景的繪畫，以與《夢遊化城圖》相媲美。於是，找到了張擇端。張擇端潛心作畫，歷時數年，始得完成。如果僅僅是上墳的景象，怎麼能夠與《夢遊化城圖》相媲美呢？所謂"上河"，北為上，也就是汴京北邊的一條河。不過，《清明上河圖》究竟應當怎樣理解，還需要深入的研究。

南宋盛行規諫人物畫。所謂規諫人物畫，就是通過君主、臣子、后妃的故事，對君主進行規勸，希望君主能夠發奮圖強，抵禦外侮。

李唐的《採薇圖》，表現的是叔齊、伯夷的氣節。這個故事取材於司馬遷《史記》中的《伯夷列傳》。

李唐，河陽（今河南孟州）人。提到李唐，有一個生動的故事廣為流傳。李唐四十八歲時，到開封參加翰林圖畫院的考試，宋徽宗的題目是"竹鎖橋邊賣酒家"。許多考生都著意表現"酒家"，有人畫了一個大酒樓，清清楚楚，人來客往，好不熱鬧。李唐以他獨特的視角，在"鎖"字上做文章。在橋頭竹叢中，高高地挑著一個酒簾。宋徽宗親自閱卷，很賞識李唐的構思，於是，李唐就以第一名的成績補入畫院。從此，李唐成為一名專業畫家。靖康之變中，李唐被擄，他不能忍受異族統治，不惜冒著生命的危險，歷盡千辛萬苦，一路

靠賣畫維持生活，最終逃到臨安（今浙江杭州）。李唐在北方，名氣頗大，但是在南方，他的畫不為人賞識。他很苦悶，寫了一首詩："雪裏煙村雨裏灘，看之容易作之難。早知不入時人眼，多買胭脂畫牡丹。"

大約二十年之後，李唐再次回到畫院。這時，他已經八十餘歲了。在畫院中，他年齡最老，畫藝最高。高宗賜他金帶。

李唐的著名作品《採薇圖》，表現了一個古老的故事。商湯的叔齊、伯夷恥於向周稱臣。他們隱居於首陽山，採薇而食，不食周粟，不做周的降民。最後，叔齊、伯夷都餓死在首陽山上。7-20

圖中正面坐著的是伯夷，他雙手抱膝，頭微側，面容幽憤而略帶沉思。側面傾身而坐的是叔齊，他一手支起傾斜的身體，一手揚起，激動地批評武王伐紂是以下亂上，是以暴易暴。後人張庚評論說："二子席地對坐相話

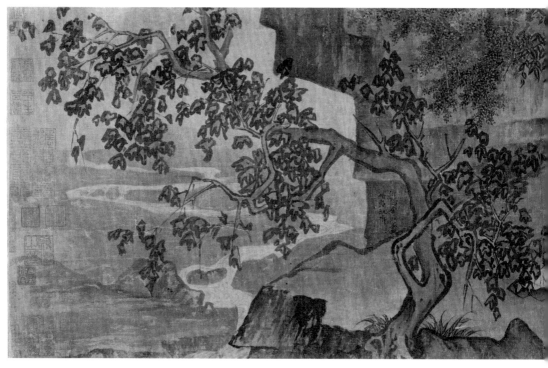

7-20 採薇圖 橫 90.5 厘米 縱 27.2 厘米

言，其殷殷悽悽之狀，若有聲出絹素。"畫面上這兩個人的對話，我們是聽不見的，但是我們從他們的姿態，看到他們幽憤悲傷的表情，就好像聽到了他們說話的聲音從畫面中飄出來。

《採薇圖》的畫面很值得玩味。畫中有兩個淡色衣著的人物，在這二人的前後，有藤條纏繞的古松，使人們想到，這荒山野嶺，是周朝管轄不到的地方，他們遠離塵世，只與禽獸為伍，與林泉作伴，表現出他們不食周粟的氣節和決心。兩個鋤頭，一個竹籃，是他們採薇用的。有趣的是，這兩把鋤頭不是鐵質的，而是木質的，可以想象他們二人離開周時，什麼也沒有帶走，這兩把鋤頭是他們到首陽山以後自己製作的。

李唐的《晉文公復國圖》也是典型的規諫人物畫。它表現了晉公子重耳歷經磨難，到處奔走，前後達十九年，備嘗艱辛，自強不息，最後回到晉國，奪取政權，成為春秋五霸之一的故事。全圖分為六段，採用連環繪圖的形式，晉文公的形象多次出現。所繪人物形象真實生動，晉文公的雍容莊重、侍臣的恭敬、武

士的威嚴、仕女的秀雅、僕役的畏怯，都刻畫得細緻入微，疏密有致。線條的粗細、曲直、虛實、輕重的變化恰到好處。7-21

重耳逃到宋國，宋襄公贈二十乘馬。在古代，所謂"一乘"，是指一車四馬。第一段中，那浩浩蕩蕩的車馬隊伍，沒有全部畫出，大部分都在帳外。即將被牽進帳篷的兩匹馬，前一匹神態安逸，後一匹神態昂揚，舉首嘶鳴。後邊的馬隊，隱隱可見。段末題字曰："及宋，宋襄公贈之以馬二十乘。"最後，晉文公經過千辛萬苦，達到了復國的目的。7-22

這幅作品，是為了激勵宋代君臣，不怕艱苦，不計榮辱，勵精圖治，為復國而努力。其實意不在"規諫"，而在於歌頌。這幅作品中的晉公子，就是現實生活中的宋高宗。宋高宗的經歷與重耳頗多相似，他也是備嘗艱辛，才登上了帝位。宋高宗看到這幅作品，感慨良多，於是，在繪畫的每一段都親筆寫下《左傳》中的相關文句。

南宋是規諫人物畫高度發展的時代。到了明清，君主是不允許畫家規諫的，只能夠歌功頌德，因此，宮廷人物畫淪為政治宣傳畫。

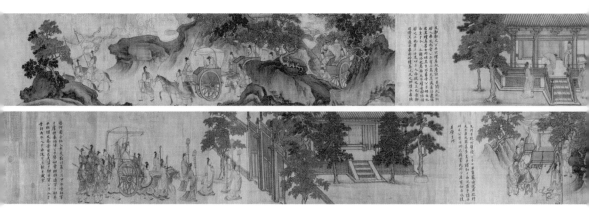

7-21 晉文公復國圖 橫 828 厘米 縱 29.4 厘米

7-22 晉文公復國圖（局部）

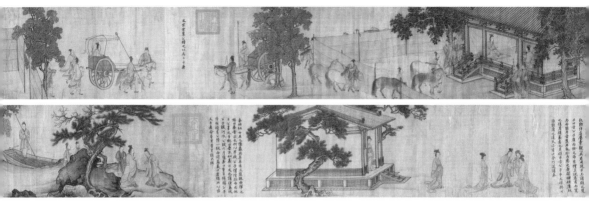

7-23 潑墨仙人圖 橫 27.7 厘米 縱 48.7 厘米

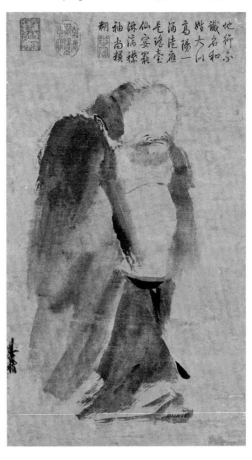

在南宋，出現了一個重要的創造，就是梁楷的寫意人物畫，或者叫簡筆人物畫。這種人物畫，不求形似，而著意於精神氣質的表現。這是南宋對人物畫的重要貢獻。

梁楷，山東東平人，南宋寧宗嘉泰年間任畫院待詔。梁楷雖出身官宦，但性情疏野，不拘小節，常常飲酒自樂，豪放不羈，性格高傲，不肯隨波逐流，喜歡與和尚來往，參禪論道。他曾在畫院供職，但他厭惡畫院的束縛，皇帝賞賜的金帶，他竟拒而不受，掛在牆上，飄然而去，最後竟不知所終。人們把他叫作"梁瘋子"。所謂"瘋"，是當時自視"正統"的人強加給他的，其實，這正是梁楷敢於反對因循守舊、敢於標新立異的表現。梁楷在中國人物畫發展史上有重要的地位。

《潑墨仙人圖》是梁楷與畫院風格決裂之後，在繪畫領域自闢蹊徑、獨樹一幟的具體表現。畫面墨色酣暢，縱肆狂放，水墨淋漓，已經達到旁若無人的程度。畫面表現了一個爛醉如泥、憨態可掬的和尚，詼諧滑稽，令人發笑。我們仔細去看，能發現人物外形的誇張之處，他的額頭竟佔據了頭的三分之二，五官都擠在下部很小的面積上，垂眉，細眼，鼻子扁而大，嘴角下垂。不知為何，一點也不讓人覺

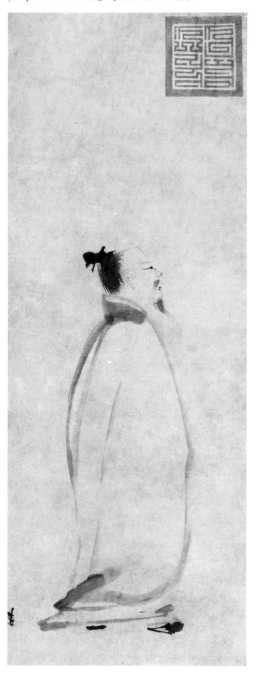

7-24 李白行吟圖 橫 30.4 厘米 縱 81.2 厘米

得醜陋，而是非常可愛。從這個和尚身上，可以看出梁楷本人的影子。乾隆皇帝在畫上題了一首詩，點出了主題："地行不識名和姓，大似高陽一酒徒。應是瑤台仙宴罷，淋漓襟袖尚模糊。" 7-23

這位不知名姓的和尚是地行仙，像一個不知天地高厚的高陽酒徒。高陽酒徒是一個典故，漢朝初年，酈食其去見劉邦，劉邦正在洗腳，見他是一儒生，便拒絕接待。酈食其很生氣，瞪著眼睛，按著劍說："我不是儒生，我是高陽酒徒！"這位仙人喝醉了，應當是剛剛參加過瑤台的仙宴。他的衣服，水墨淋漓，好像灑滿了仙酒，把本來好好的衣服弄得模糊了。

《李白行吟圖》，寥寥數筆，勾畫出詩人胸襟豁達、才華橫溢的精神氣度。畫中的李白，瀟灑自若，緩步低吟，翹首遠望。也許，李白的形貌，不完全是這樣。但是，李白的氣度，相信就是這樣，那凝思遠眺的眼神，那淺吟低唱的口形，那粗獷奔放的衣服，都使我們想到他正在吟出名詩佳句。特別是那空空如也的背景，使我們想到，那是世上唯一的詩人，他那博大的胸懷與寥廓的天地已經融為一體。藝術家所用的筆墨越少，表現的內容就越豐富，欣賞者的想象也就越豐富、越美好。7-24

在梁楷之後，牧溪、玉澗、李確等人繼承並發展了寫意人物畫的風格。到了元朝，寫意人物畫發展為文人人物畫，這是後話。

唐末五代，是水墨山水畫大發展的時代。荊浩、關仝、范寬、李成、董源、巨然，這些水墨山水畫的巨匠創造了永垂史冊的水墨山水畫作品。到了北宋，宋徽宗不僅自己是傑出的藝術家，而且把翰林圖畫院高度地完善了，創造了名垂千古的傑作。那麼，水墨山水畫是否在唐末五代的基礎上，創造出更大的輝煌了呢？事實不是這樣的。在北宋，水墨山水畫非但沒有繼續發展，它原有的光輝也暗淡了。

究其原因，還是由於社會生活的變化。

唐末五代，戰亂頻仍。高人逸士，遠離塵世，隱居山林。到了北宋，在很長的一段時間內，天下太平，經濟發展，生活安逸。隱士的情懷，已經褪去。宋代著名繪畫理論家郭熙說："直以太平盛日，君親之心兩隆。"也就是說，現在是太平盛世，既要事君，又要事親，這兩件大事都忙不過來，怎麼可能隱居山林呢？

沒有隱士，就沒有隱士情懷，也就沒有表現隱士情懷的水墨山水畫。

北宋的山水畫，是對秀麗江山的歌頌，是對太平盛世的歌頌，是對皇恩浩蕩的歌頌。

正是因為這些理由，水墨山水畫在五代之後，逐漸變得暗淡了，而富麗堂皇的青綠山水畫出現了繁榮，並且攀上了發展的頂峰。

把青綠山水畫推向頂峰的代表人物是王希孟。

王希孟，宋徽宗時代被招入畫院，徽宗親自傳授筆墨技法，畫藝精進，半年後畫出了《千里江山圖》。7-25

這幅作品，王希孟獻給宋徽宗，宋徽宗賜給太師蔡京，蔡京在卷後寫了題跋："政和三年閏四月一日賜。希孟年十八歲，昔在畫學為生徒，召入禁中文書庫，數以畫獻，未甚工。上知其性可教，遂誨諭之，親授其法，不逾半歲，乃以此圖進。上嘉之，因以賜臣京，謂天

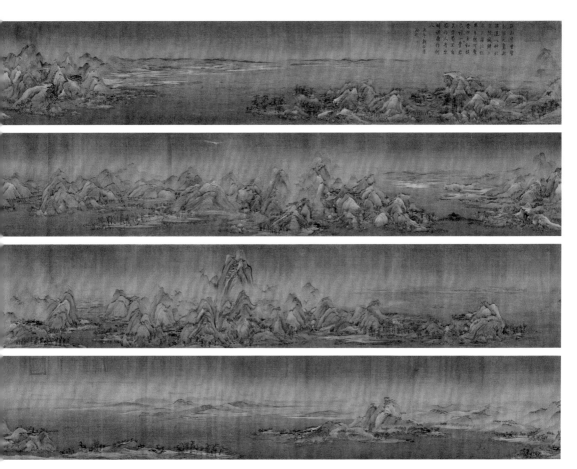

7-25 千里江山圖 橫 1191.5 厘米 縱 51.5 厘米

下士在作之而已。"

這幅作品以概括的手法、精細的筆致、絢麗的色彩,描繪了壯麗的山河,可以視為青綠山水畫發展高峰的代表作。

全畫可分五段,每段以水面、遊船、沙渚、橋樑相銜接。

第一段,直插雲際的高山,延伸而下的峰巒,遼闊平靜的水面。村舍數座,人跡罕至,幽深寧靜。細浪起伏的江水,縹縹緲緲的遠山,更顯出江面的寬闊無垠。7-26

第二段,絕壁山崖,瀑布高懸,盤旋九曲的山路,通向深處的院落。水閣亭榭,漁舟畫舫,均有人活動。一座大橋,橫跨江面。中間建兩層閣樓,宛如長虹,十分壯觀。7-27

第三段,從大橋開始,山巒逐漸平緩,漁舟、貨船停泊在港灣中,村舍綠田,富有生活氣息。7-28

7-26 千里江山圖
(第一段)

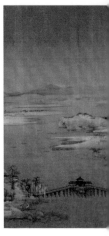

7-27 千里江山圖
(第二段)

7-28 千里江山圖(第三段)

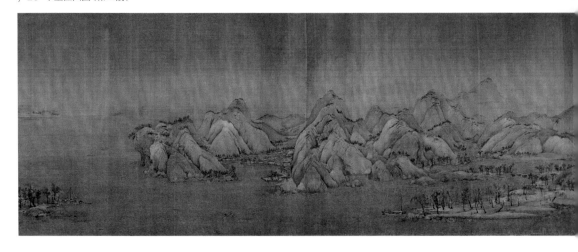

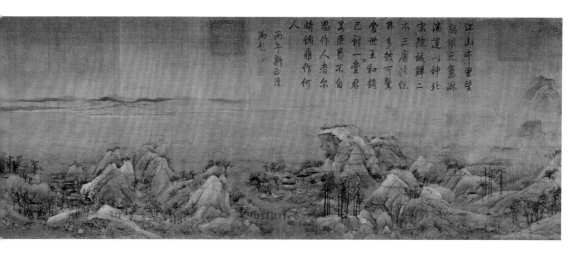

江山千里望
無限元氣淋
滿運以神北
宗隱誠鮮二
米三唐法從
茉多然可驚
當世王和趙
已軒一堂君
吴居昌不自
思作人者爾
時綱鼎作何
人
丙午新正月
御題

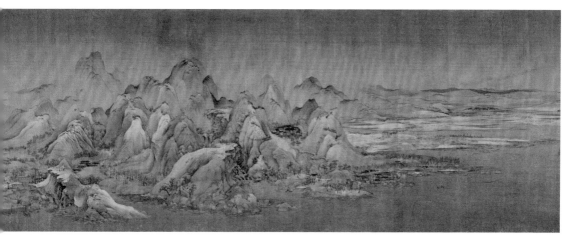

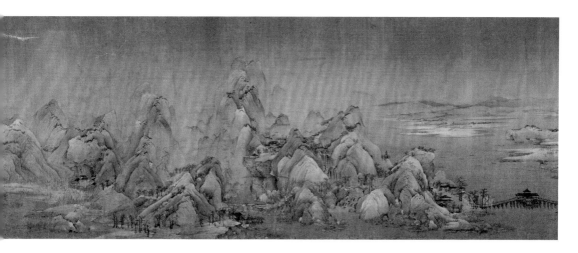

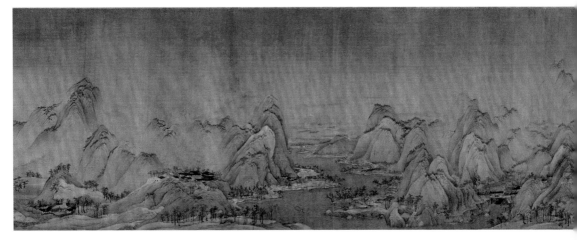

7-29　千里江山圖（第四段）

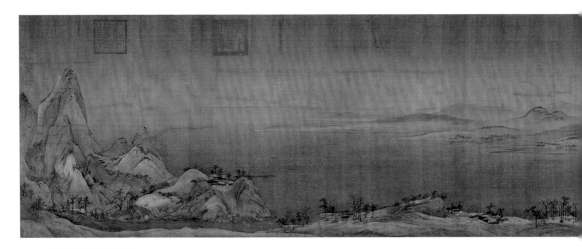

7-30　千里江山圖（第五段）

　　第四段，山勢由平坦轉入高峻，行人稀
少，水面仍然有舟船，房舍閣樓，有人居住。
橫跨山溪的攔水壩，上面建造了水磨坊，依稀
可見水輪在轉動。7-29

　　第五段，水面如鏡，輕舟蕩漾，漁人撒
網，士子觀景，綠樹修竹，一片江南水鄉風
光。7-30

　　這幅作品，從大處看，表現了千里江山壯

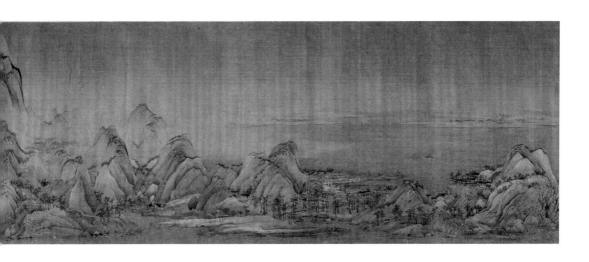

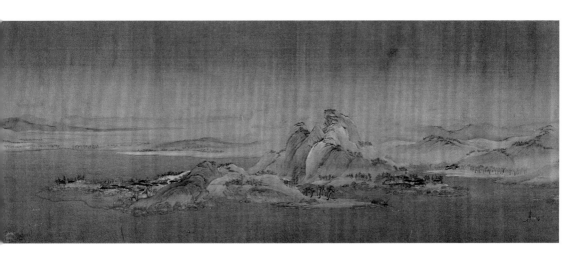

闊的氣勢,既有連綿起伏的雄偉山勢,又有水天一色的浩渺江河。從細處看,水村野市,樓閣亭榭,長橋磨坊,捕魚駛船,刻畫細緻。可謂一點一畫,均無敗筆,山村人物,細若小點,無不精心。

北宋的青綠山水畫代表作品還有《江山秋色圖》《萬壑松風圖》《長夏江寺圖》《江山小景圖》等。

翰林圖畫院是工筆花鳥畫、青綠山水畫發展的組織保證,工筆花鳥畫與青綠山水畫是翰林圖畫院的藝術表現。

在北宋,山水畫的主流是青綠山水畫,這並不是說,水墨山水畫已經完全絕跡。只是說,水墨山水畫不是山水畫的主流。有些人既畫青綠山水,也畫水墨山水。畫青綠山水是投時尚之所好,畫水墨山水則是表現胸襟。

水墨山水畫的繼承：范寬、馬遠、夏圭

北宋的范寬，陝西華原（今陝西銅川）人。因為性情寬厚豁達，嗜酒好道，時人稱之為“寬”，遂以范寬自名。

范寬的山水畫雖然得到荊浩、王維山水畫的精髓，但他總覺得“雖得精妙，尚出其下”。他不滿足於走前人的老路，歎曰“與其師人，不若師諸造化”，於是到終南山隱居，飽覽“雲煙慘淡，風月陰霽難狀之景”，“對景造意，不取繁飾，寫山真骨，自為一家”。他逐漸覺悟到：“前人之法，未嘗不近取諸物。吾與其師於人者，未若師諸物也；吾與其師於物者，未若師諸心。”他說，在作畫時，“蓋天地間無遺物矣”。

范寬的山水畫有 58 件，其中最能夠代表范寬藝術風格的是《溪山行旅圖》。7-31

《溪山行旅圖》把雄奇險峻的山水畫風格推向極致。先看那山，畫面中央，巨峰聳立，頂天立地，堂堂之陣，氣勢磅礴。這是北方崇山峻嶺的真實寫照。高山直立千尺，百丈絕壁，若拔壑而起，扶搖直上。屏障天漢，石破天驚，巍峨雄渾，極目仰視而不能窮其高，使人有登絕頂而覽眾山小之感。

你看那千尺懸瀑，自上而下，飛泉一線，下臨深谷，俯窺而不知谷之深。谷之深，愈發使人感到山之高。

再看那樹，下端闊葉成林，地勢漸高，千尺絕壑之頂，氣節高寒，乃出針葉之樹，表現出人跡不到的洪荒景色。

看那廟宇，殿閣雄偉，巨松長杉，環繞四周。澗橋之左，僧人歸來，遐想僧人仰頭觀瀑，似自天外飄落，環顧四周，森林茂密，水際巨石，驛道橋邊，隨處可坐，無不佳趣，難道不正是畫家隱居之仙境？

看那商旅駄幫，一隊騾馬，穿林而過。那

最後一人，背架過頂，今不多見。范寬與荊浩的山水畫風格，共同點是雄奇險峻的山，差別在於，荊浩表現的是隱居世外的仙者，而范寬表現的是塵世中的商旅。

范寬山水畫的意義，從真實性上來說，可謂登峰造極。英國藝術史家蘇立文說："范寬的意圖很清楚，他要讓觀者感到自己不是在看畫，而是真實地站在峭壁之下，凝視著大自然，直到塵世的喧鬧在身邊消失，耳邊響起林間的風聲、落瀑的轟鳴和山徑上嗒嗒而來的驢蹄聲為止。"

范寬的山水畫對後世的影響是深遠的。湯垕說，"照耀古今"；董其昌說，"宋畫第一"；郭熙說，"關陝之士，唯摹范寬"；米芾說，"本朝自無人出其右"；蘇東坡說，"近歲唯范寬稍存古法"。對於這些評價，人們或許有這樣或那樣的看法，但是，范寬是一個有深遠影響的藝術家，則是沒有爭議的。

南宋山水畫的代表人物是李唐、劉松年、馬遠、夏圭等，他們被合稱為"南宋四大家"。其中最重要的是馬遠、夏圭，他們的山水畫作品並不是對南方山水如實的、客觀的描繪，而是畫家個人主觀情緒的宣洩。那"類劍插空"的山，看不出"一片江南也"，只能夠看到喪權辱國以後人們的痛苦和憤怒的情緒。

馬遠、夏圭，由於他們的山水畫風格，被人們稱為"馬一角""夏半邊"。

"馬一角"馬遠，南宋畫院祗候、待詔。祖籍河中（今山西永濟），但馬遠本人生在杭州。馬遠出身於繪畫世家，他的曾祖父、祖父、父親、伯父以及弟兄，都是畫院待詔。花鳥、山水、人物，馬遠無所不工。

馬遠《踏歌圖》可分上下兩部分，中間以雲氣相隔。上半部我們看到筆直的山峰，"類劍插空"，筆墨簡約，雲氣繚繞，城郭隱約可見。大斧劈皴，顯然學習李唐。下半部為近景，溪水石橋，翠竹垂柳，有幾個農民，邊走邊唱，踏歌而行。畫面上有當時的皇帝寧宗趙擴寫的五絕一首："宿雨清畿甸，朝陽麗帝城。豐年人樂業，壟上踏歌行。" 7-32

這首詩的意思是說，隔夜的雨水，使京郊的原野清涼爽朗。朝陽映照著宮殿，格外明麗雄壯。今年喜遇豐收，百姓安居樂業，人們在壟上踏歌而行，表現出發自內心的喜悅。

唱歌的人物一共有六個。中間一老者，右手拄杖，左手抓耳撓腮，雙腳踏著節拍，上身擺動舞蹈，憨態可掬。褲子上綴著補丁，掩蓋不住唱歌的幸福。在老者剛剛走過的石橋上，有一壯年漢子，雙腳踏著節拍，雙手拍著巴掌，咧開大嘴笑著唱著走來。在他後面有一人，抓住他的腰帶，踉踉蹌蹌地跟在後面。最後，在竹林邊上，有一個壯漢，肩扛竹棍，竹棍上挑著一個酒葫蘆，趁著酒興，踏歌而歸。田壟左側，有兩個兒童，一大一小，神情茫然。

這幅作品可以說是南宋山水畫中最有代表性的作品。那"類劍插空"的山峰，好像表現了南宋軍民反抗侵略的怒火。但是那世外桃源般的歡歌笑語，卻又是年豐人樂、政和民安、富足歡快的表現。至於他的《寒江獨釣圖》，

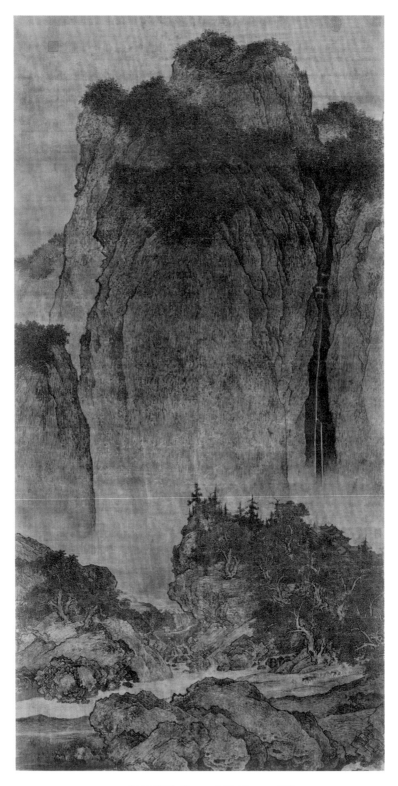

7-31　溪山行旅圖　橫 103.3 厘米　縱 206.3 厘米

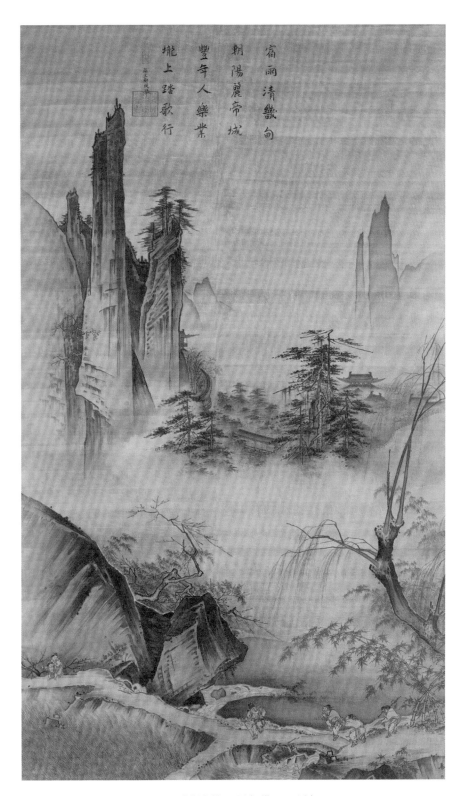

宿雨清畿甸
朝陽麗帝城
豐年人樂業
隴上踏歌行

7-32　踏歌圖　橫 111 厘米　縱 192.5 厘米

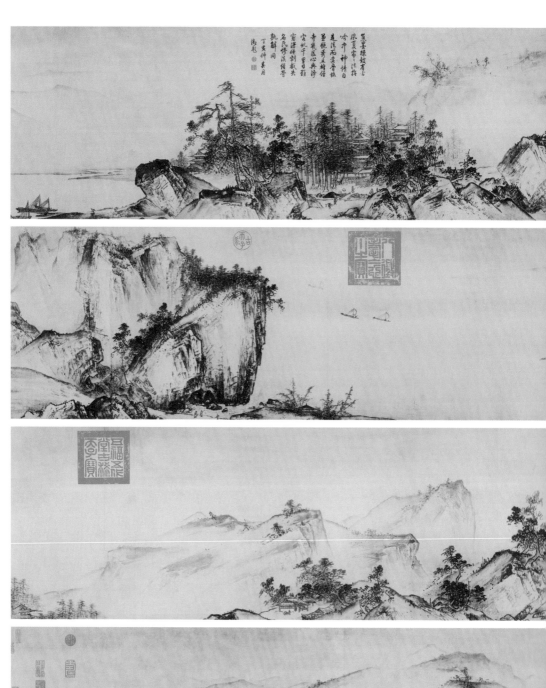

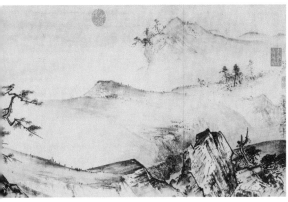

則表現了他遠離塵世的隱逸幻想。

　　"夏半邊"夏圭，錢塘（今浙江杭州）人，與馬遠同時而略後。畫院待詔，賜金帶。人們歷來把"馬、夏"並稱，因為他們都是李唐的學生，都喜歡在畫面上留有大片空白供欣賞者想象，所以馬遠被稱為"馬一角"，夏圭叫"夏半邊"。

　　夏圭《溪山清遠圖》用長卷表現江山的遼闊深遠，連綿不斷。近景巨石，塊面分明，大斧劈皴，岩縫雜樹叢生。遠處松林，樓閣隱現其中。石畔灘頭，漁舟三兩，漁人歸去。院前小橋，有人策杖而過。山水風光，雲氣漫漫，遠山闊水，景色迷人。山下草廬，逸人高士，臨風吟誦。畫卷後段，危峰如削。總之，深山與闊水，高遠與平遠，夏圭利用散點透視的表現方法，遊動地觀察對象。青山秀水，使人心曠神怡。7-33

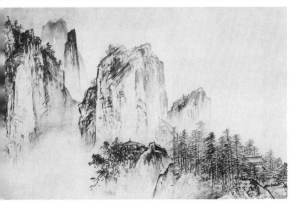

　　這幅作品與馬遠的作品一樣，都不是客觀寫實之作，而是表達複雜的思想感情的寫意之作。從中既能看見"類劍插空"的憤怒，也能看見和平景象的安逸。

第八篇

元

公元 1206 年－1368 年

元代是中國美術發展史中的新階段。

在元代之前，再現客觀世界、追求形似是主流；

從元代開始，表現心靈、追求神似是主流。

在元代之前，院體畫是美術發展的主流；

從元代開始，文人畫成為美術發展的主流。

在元代之前，人物畫是美術發展的主流；

從元代開始，山水畫成為美術發展的主流。

在元代之前，青綠山水畫是美術發展的主流；

從元代開始，水墨山水畫成為美術發展的主流。

在元代之前，工筆花鳥畫是主流；

從元代開始，寫意花鳥畫是主流。

在元代之前，美術的主要作用是教化；

從元代開始，美術的主要作用是自娛。

8-1 趙孟頫 鵲華秋色圖
橫 90.2 厘米 縱 28.4 厘米

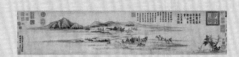

8-2 趙孟頫 水村圖
橫 120.5 厘米 縱 24.9 厘米

8-3 黃公望 富春山居圖（無用師卷）橫 636.9 厘米 縱 33 厘米

8-4 黃公望 富春山居圖（剩山圖）
橫 51.4 厘米 縱 31.8 厘米

8-5 倪瓚 六君子圖
橫 33.3 厘米 縱 61.9 厘米

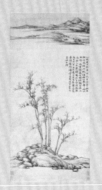

8-6 倪瓚 漁莊秋霽圖
橫 46.1 厘米 縱 96.1 厘米

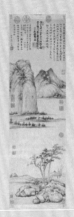

8-7 倪瓚 江岸望山圖
橫 33.2 厘米 縱 111.3 厘米

8-8 鄭思肖 墨蘭圖
橫 42.4 厘米 縱 25.7 厘米

8-9 王冕 墨梅圖
橫 50.9 厘米 縱 31.9 厘米

本篇重要作品尺寸對比（比例尺約 1：20）

元代是中國歷史上由蒙古族建立的大一統王朝。蒙古族是一個遊牧民族，創建了一支強悍的軍隊。1189 年，鐵木真被推舉為蒙古族乞顏部首領，其後逐步統一蒙古各部，於 1206 年建國於漠北，被尊稱為成吉思汗。1260 年，元世祖忽必烈即位，並將政治中心南移至燕京。1271 年，忽必烈取《易經》"大哉乾元"之意，改國號為大元。1276 年，破臨安。1279 年，南宋大臣陸秀夫背負幼帝跳海身亡，標誌著南宋政權的徹底滅亡。

　　元代是一個特殊的朝代。元代的畫家，在這樣特殊的歷史環境下，無國可愛，無君可思，由"四民之首"變為"九儒十丐"。多數畫家的生活是痛苦的，精神是悲觀的，前途是絕望的。

　　但是，元代的美術作品中，並沒有對異族統治的憤慨、對痛苦生活的無奈，只有平山秀水、梅蘭竹菊，元代畫家通過繪畫作品表達自己的純淨心靈。特殊的社會，特殊的時代，創造了特殊的美術。

趙孟頫，浙江吳興（今浙江湖州）人，是宋太祖趙匡胤之子秦王趙德芳（就是戲劇小說中的"八賢王"）的十代孫。趙孟頫的父親官至戶部侍郎、臨安府浙西安撫使。趙家既是皇室嫡親，又是朝廷重臣。

歷史一再證明，一個知識分子如果生活在新舊王朝交替的時代，就會有許多無法避免的災難。所謂"仕二主"就是他們心靈深處永遠的痛。

忽必烈是一個雄才大略的皇帝。在戰爭尚未結束、百廢待興的情況下，他就派江南文人程鉅夫（文海）到南方文人薈萃的地方網羅文化人才。當趙孟頫到達京城時，忽必烈親自出迎。忽必烈招募趙孟頫不全是裝點門面，給予趙孟頫的官職是兵部郎中，並且總領天下驛置，相當於全國兵站總監。忽必烈禮賢下士，據說有一次趙孟頫騎馬上朝，因為宮牆外道路狹窄，從馬上摔下，跌進宮河之中。於是，忽必烈下令，宮牆縮兩丈。

身為一品大員，位極人臣的趙孟頫，內心深處的矛盾和痛苦卻是無法解脫的。他一面感念元朝皇帝，另一面又懷念舊朝；一面身居鬧市，位列公卿，極盡榮華，另一面又嚮往山林。正是這些矛盾，造成了他的無奈和苦衷。他在《自警》一詩中，概括了自己矛盾痛苦的一生。詩中寫道："齒豁頭童六十三，一生事事總堪慚。唯餘筆硯情猶在，留與人間作笑談。"

名滿天下，卻"一生事事總堪慚"。矛盾、痛苦、苦悶、無奈、委屈，就是趙孟頫的精神世界。正是這種精神世界，造就了他特有的藝術風格：是溫潤平和的，而不是剛猛峻拔的；是柔順清雅的，而不是氣勢磅礴的；是清和平淡的，而不是奇險怪絕的；是柔淡內斂的，而不是劍拔弩張的。

趙孟頫是元代第一位偉大的美術家，為元代美術的發展指出了正確的方向。

趙孟頫提出"摹古"："作畫貴有古意，若無古意，雖工無益。今人但知用筆纖細，傅色

濃豔，便自為（謂）能手，殊不知古意既虧，百病橫生，豈可觀也。吾所作畫，似乎簡率，然識者知其近古，故以為佳。此可為知者道，不為不知者說也。"

這裏所說的"今人"，就是指南宋之人。"用筆纖細，傅色濃豔"就是指馬遠、夏圭一派的畫法。趙孟頫所謂的"摹古"，不是模仿一切古代的藝術，在他看來，南宋的藝術是不好的藝術，因為它具有剛強、偏激的風格，而古代的美術，具有中庸、柔靜、淡逸的風格。

趙孟頫為什麼要否定南宋的藝術風格呢？

一是政治原因。大抵一個王朝建立之初，會全面地、絕對地否定前朝。不僅在政治上會否定前朝，而且在藝術上也會否定前朝。至於趙孟頫，他作為前朝趙家的後裔，就更要注意與前朝劃清界限。

二是藝術原因。南宋山水畫的風格是院體畫的風格，是劍拔弩張、剛烈強悍的大斧劈皴，而趙孟頫堅持文人畫平淡秀逸、柔和溫潤的風格。

趙孟頫所說的"摹古"，就是模仿"古意"。那麼，什麼是"古意"呢？就是古雅、古淡、古樸的風格。也就是說，所謂"摹古"，不是筆墨、構圖與古人亦步亦趨，毫無二致，而是蒼古、率古、高古的藝術追求。

《鵲華秋色圖》是一幅文人畫風格的水墨設色山水畫，清秀婉約，清淡明潤，將北方秋高氣爽的韻致表現得淋漓盡致。8-1

《鵲華秋色圖》所說的"華"，是山東濟南東北的華不注山。這裏所說的"鵲"，是鵲山。這幅作品是趙孟頫送給周密的作品，描繪了華不注山和鵲山一帶的秋景。當時趙孟頫在濟南做官。周密，宋末元初詞人，原籍濟南，後居湖州。因為周密不曾回過濟南，趙孟頫就描繪了濟南的山光水色送給周密。這幅作品是趙孟頫於 1295 年親身遊歷兩座山後的創作。

在作品中我們看到，江水盤曲，平原上的村舍、林木環抱著鵲、華兩山。畫面的左邊，有遠近屋宇四所，在林木掩映中，近處一屋，門前柳蔭下一男子在漁舟旁拉起漁網，一婦人倚門而望。中間一屋，有人從窗口望著門前所曬的漁網。離網不遠，一人策杖西行，門外還有五頭牛。畫面右半邊，溪流，漁舟，一人撐篙，一人收網。遠處水面寬闊，漁舟相向。

畫面中的平川洲渚，紅樹蘆荻，出沒漁舟，隱現房舍，無不生動傳神。至於山石樹木，樹幹只作簡略的雙鉤，枝葉用墨點草草而成。山巒用細密柔和的皴線畫出山體的凹凸層次，然後用淡彩、水墨暈染，使之顯得濕潤融通，草木華滋。

這幅作品實現了從宋畫寫實到元畫寫意的轉變。用美國人高居翰的話說，"它是元畫中影響至巨的一座里程碑"。但是，它是怎樣的一座里程碑呢？是寫實的里程碑，還是"反寫實"的里程碑呢？則是大有爭議的。

有人說，它是寫實的里程碑。山水畫以實景為題材，實屬少見；與實景逼肖，更是少見。清人張庚寫道："兩山皆曾遊歷，故知之。"1748 年乾隆拜祭孔府之後，路過濟南，看到華不注山和鵲山，想起趙孟頫的《鵲華秋色圖》，特命驛站專程從北京取來此圖欣賞。乾隆把圖與眼前的景色"兩相比擬"時，發現"風景無殊"，於是寫道："真形在前神煥發，樹姿石態皆相符。"當乾隆沉醉於"圖與景

8-1 鵲華秋色圖 橫 90.2 厘米 縱 28.4 厘米

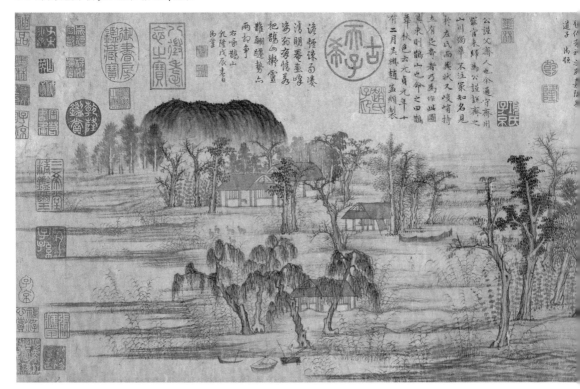

8-2 水村圖 橫 120.5 厘米 縱 24.9 厘米

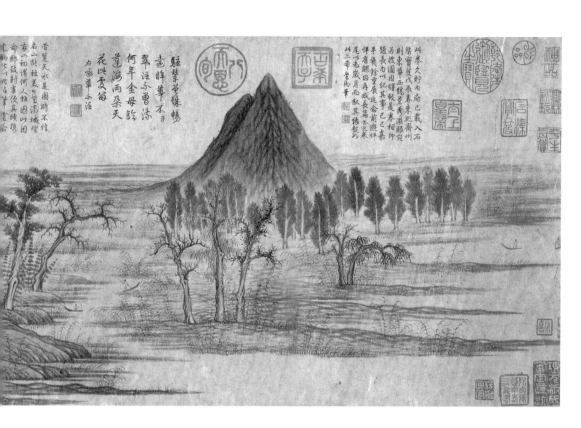

昔覽天水是圖時不作
名山絕莫氣望河城壁
方山和謂何人絕圖此圖
命郡發封事使真殘攝
拂物北斗呪上肇雲畧合

駐蹕苦經營
畫師華不乎
翠澄承曾染
何年金母臨
蓬海兩朵天
花此愛海
右句蓮不治

屈子卜居
後潭邊
漁父達滄
浪鼓枻玄
悟水自
重々
己未暮春
御題

拾級樓欄上
一層深深墻外
見空際水村好
圖問誰家好
隹景玉路示
我曾
東山顧左右在
行館水桅紫樓
見父村風物院
輕疑松雪圖
中幸以墨言讀
此皆冬治憎間
以當冠句廣寅
御筆

水村圖

會"時，也有新的發現。本來，鵲山（就是半圓頂的山）在西，華不注山（就是尖頂的山）在東，但是，趙孟頫卻在題跋中說"其東則鵲山也"。乾隆發現了這個錯誤，感歎道："天假之緣，豈偶然哉！"得意之情，溢於言表。可惜乾隆把這個錯誤造成的原因歸結為"一時筆誤"，未能領會其中的深意。

也有人說，它不是寫實的，而是尚意的里程碑。美國人高居翰慧眼識珠，他在《隔江山色》一書中正確地指出了這幅作品的價值，他寫道："這幅畫絕不是據實的景色寫照。這兩座山其實是遙遙相隔，但被畫家任意湊在一起之後，看起來好像是沼澤沙渚中隆起的土丘。……類似這種空間比例失調的情形俯拾即是。像趙孟頫這樣一位技藝非凡的畫家，這種情形只能解釋為返璞歸真，有反寫實傾向，企圖回到尚未解決空間統一、比例適當問題的早期山水畫階段。"

《水村圖》畫境為江南平遠之景，我們看到遼闊的水面，洲上疏林掩映，間有農舍溪橋，遠處矮山，鷗鷺點點，樹色依依。8-2

《水村圖》對元代山水畫風格的形成，具有更重要的作用。這種作用就表現在趙孟頫的摹古對象，雖然是除南宋以外的一切古代，但是，他更傾向於董源、巨然。正如陳繼儒跋文所說："松雪《水村圖》仿董、巨，正與贈周公謹鵲華秋色卷相類。"

透過輕煙淡巒，山石溫潤，灌木叢生，平沙淺渚，洲汀掩映，我們又看到了平淡天真的山水畫風格，那平遠的佈局，那水鄉丘陵，那疏柳叢草，展現了一幅多麼誘人的江南美景！透過那靜靜的山巒，幽幽的逝水，淡淡的稀

樹，遠遠的茅屋，風靜雨歇，甚至鷗雁都飛走了，多麼寂靜啊！我們似乎看到了畫家如止水般靜穆的心。

在趙孟頫的水墨山水畫中，《水村圖》又在《鵲華秋色圖》之上。董其昌也說："此卷為子昂得意筆，在鵲華圖之上。"山水畫的所謂"上下"，是人們立一個"上"的標準，更接近這個標準的謂之"上"，反之謂之"下"。這個標準就是董源的風格。如果說，《鵲華秋色圖》是趙孟頫"古雅"風格的代表作，那麼，《水村圖》就是趙孟頫"放逸"風格的代表作。"放逸"的風格就是董源的風格，它體現了文人隱逸山林的理想追求，因而《水村圖》可以成為"寫其意，得其韻"的元代水墨山水畫新風格的開山之作。

趙孟頫的作品在中國水墨山水畫的發展史上有著很重要的意義，趙孟頫實際上是元代水墨山水畫發展高峰的開創者。沒有趙孟頫，就沒有"元四家之冠"的黃公望，黃公望是趙孟頫的學生。因此也可以說，沒有趙孟頫，就沒有"元四家"。沒有"元四家"，就沒有中國水墨山水畫發展的高峰。雖然，趙孟頫不是站在水墨山水畫高峰上的畫家，但是，趙孟頫是開闢了通向頂峰的康莊大道的藝術家。

趙孟頫使中國文人畫的性質清晰起來，使中國水墨山水畫的審美觀念發生了根本的轉變：由重繪畫的主題轉變到重繪畫的形式，由重寫實轉變到重寫意，由繁密織細轉變到簡略率意，由側重敍事轉變為側重抒情，由重理念、重境界、重物趣轉變為重情懷、重心象、重意趣。一句話，繪畫的目的由功利轉變為自娛。

黃公望，字子久，號大癡道人，又號一峰，江蘇常熟人。黃公望不姓黃，姓陸，名堅。為什麼叫作黃公望呢？原來陸堅七八歲時，認溫州黃公為義父，那時，黃公已經九十歲了，所以，當他看見這個孩子時就很高興地說：“黃公望子久矣。” 就因為這句話，陸堅就改姓黃，名公望，字子久。

黃公望大約從二十三四歲開始為吏。所謂“吏”，就是辦事員。就是這個小小的“吏”，也並非一帆風順。大約在 1311 年左右，黃公望已經四十多歲了，經過徐琰的推薦而被江浙行省平章政事張閭任用為書吏。但張閭是一個貪官，為非作歹，敲骨吸髓，最後逼死九條人命，導致“人不聊生，盜賊並起”，張閭下獄。黃公望因為是張閭的書吏，經管文書賬目，也被牽連下獄，時年四十七歲。

黃公望出獄時已五十歲，深感世事難料，官場險惡，就皈依了道教。從此，在他的靈魂深處，儒家的積極入世思想讓位於道家消極避世的思想，他完全斷絕了仕途幻想，過起了寄情山水的隱士生活，“自是燕山尚清貴，不與桃李爭芳榮”。

黃公望五十歲以後才開始繪畫生涯。雖然學畫很晚，但起點很高。他是在斷絕了功名利祿之念後才拿起畫筆的，心如止水，虛一而靜，這為他的繪畫生涯奠定了堅實的基礎。大器晚成，不是偶然的。

黃公望皈依道教以後，便雲遊四方，優遊於名山勝水之間。這為黃公望的創作提供了豐富的素材。

晚年的黃公望，思想趨於空寂。他有時在草木叢生的荒山亂石中枯坐，即使風雨驟至，雷電交加，他仍然枯坐在那裏。有時月夜乘孤舟，攜酒瓶，坐湖橋，吹鐵笛，獨飲清酌，酒罷，投瓶於水中，拊掌大笑，聲震山谷。有人說，黃公望就是脫離塵寰的神仙。有一次，他

立於深山石上，忽然雲霧四溢，人說，黃公望化仙騰霧而去。這當然是一個美麗的傳說，不足為信，但是，可以想象黃公望在人們眼中已經是不食人間煙火的仙人了。

大約在五十三歲時，他曾經師從趙孟頫。由於趙孟頫主張摹古，畫貴古意，所以，黃公望也摹古，以提高繪畫的"古意"。

黃公望雖然尋山問水，探奇歷勝，觸景生情，但付之丹青，終覺美中不足，缺乏趙孟頫所要求的"古意"。於是，從七十一歲起，作《仿古二十幅》，到七十五歲方成。這組作品仿唐代的王維、李思訓、李昭道，仿五代的荊浩、關仝、黃筌、董源、巨然，仿北宋的范寬、郭熙等，計二十幅。

《仿古二十幅》是黃公望積數年之功方得完成的作品，他十分珍愛。一日，朋友危素來訪，看到黃公望對畫冊極其喜愛，就問他：

"你畫這本畫冊，是為了自己珍藏，還是為了傳名呢？"黃公望說："你要是喜歡，我就把畫冊送給你。"危素驚喜，就說："翌日當有厚報。"黃公望聽了以後，勃然大怒，說："你把我看成什麼人了？難道我是為了利嗎？我根本就不是為利而活著的人！"

1354年，黃公望去世，享年八十五歲，歸葬故鄉常熟。

黃公望的一生可以概括為：前半生力求入世而"兼濟天下"，後半生因入世不成而"獨善其身"。

黃公望的傳世之作《富春山居圖》存世六百餘年間，在它身上發生了很多曲折和有趣的故事。

第一個故事，是《富春山居圖》一分為二的故事。

這幅作品的第一位收藏者是黃公望的道友

8-3 富春山居圖（無用師卷）橫 636.9 厘米　縱 33 厘米

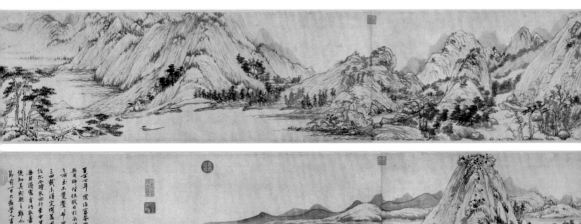

無用師。無用師考慮到這幅傑作可能被人"巧取豪奪"，於是在畫完成之前就請黃公望"先書無用本號"，明確作品的歸屬。

一百多年過去了，這幅作品輾轉流傳，到了明代大畫家沈周手上。六十二歲的沈周，反覆欣賞，一再題跋，仍覺不足，請朋友們都來題跋，誰知惹出大禍，朋友的兒子見利忘義，偷偷將畫卷賣掉，沈周失魂落魄，懊悔不已。

又是一百多年過去了，這幅畫傳到了明代大畫家董其昌手上。董其昌看到這幅作品，大呼："吾師乎！吾師乎！一丘五嶽，都具是矣！"又說："此卷一觀，如詣寶所，虛往實歸，自謂一日清福，心脾俱暢。"董其昌晚年，高價將畫賣給宜興收藏家吳之矩，吳之矩臨死前又傳給兒子吳洪裕。吳洪裕酷愛收藏，甚至到了為收藏而不願做官的地步。他臨死前留下遺囑，在他去世時，要燒黃公望的《富春

山居圖》和唐代智永的《千字文》摹本給自己殉葬。吳洪裕死後，《千字文》先燒了，次日再燒《富春山居圖》時，被他的侄兒吳子文從火中搶救出來，但是畫已經被燒斷了，從此這幅作品一分為二。

後一段，縱 33 厘米，橫 636.9 厘米，被清皇室收藏，現在台北故宮博物院，叫作《無用師卷》。8-3

前一段，縱 31.8 厘米，橫 51.4 厘米，叫作《剩山圖》。1938 年秋，吳湖帆臥病在家，汲古閣老闆帶著剛剛收購的破舊的《剩山圖》請他鑒賞，吳湖帆只見畫面雄放秀逸，山巒蒼茫，神韻非凡，雖然只有"山居圖卷"四字，但他立即斷定為黃公望真跡。自此《剩山圖》落入吳湖帆之手，他自稱"大癡富春山圖一角人家"。新中國成立後在浙江省博物館供職的沙孟海得知這個消息，擔心這件國寶以個人之

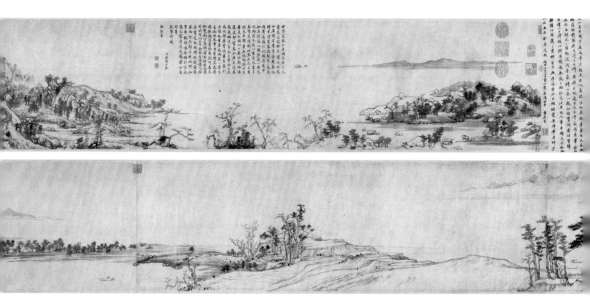

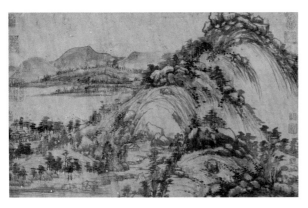

8-4 富春山居圖（剩山圖）橫 51.4 厘米 縱 31.8 厘米

力無法保存，反覆動員吳湖帆轉讓，《剩山圖》最終成為浙江省博物館的鎮館之寶。8-4

第二個故事，是《富春山居圖》真偽的故事。

清乾隆十年（1745 年），乾隆得到了《山居圖》，他寫道：“偶得子久《山居圖》，筆墨蒼古，的係真跡。”但是同年夏天，乾隆又從沈德潛那裏得知，還有人藏有黃公望的《富春山居圖》。後來那人家道中落，乾隆花了兩千兩銀子輾轉買回《富春山居圖》。這樣乾隆手裏就有兩幅黃公望的作品，一幅叫《山居圖》，一幅叫《富春山居圖》。這兩幅作品，哪一幅是真的，哪一幅是假的呢？乾隆“剪燭粗觀”，思慮再三，最後決定，“舊為真，新為偽”。也就是說，《山居圖》是真的。他認為這幅作品本來的名字就叫《山居圖》，沒有“富春”二字，“富春”二字是人們口口相傳、以訛傳訛的結果，所以他斷定《山居圖》是真，後來得到的《富春山居圖》是假。他雖然說

《富春山居圖》是假的，卻也心存疑慮，沒有十足的把握，因為這幅作品“有古香清韻”，“非近日俗工所能為”。乾隆皇帝於是又問大臣們，哪幅作品是假的。因為皇帝金口早開，大臣都以皇帝之是非為是非，所以眾口一詞，都說《富春山居圖》“贗鼎無疑”，《山居圖》乃黃公望真跡。最後甚至連沈德潛都順著“聖論”，說舊為真、新為假。

從此乾隆對《山居圖》格外珍愛，甚至出外巡遊時也帶在身邊。他寫了一首小詩，嘲諷沈德潛“誤鑒”：“高王目迷何足云，壓倒德潛談天口。我非博古侈精鑒，是是還應別否否。”

從 1745 年到 1794 年，五十年間，乾隆在這幅畫上題跋五十四次。可悲的是，被乾隆所鍾愛的《山居圖》最後被證實是贗品，而《富春山居圖》確是真跡。“笑予赤水索元珠，不識元珠吾固有”，正是乾隆的自嘲。

倪瓚，字元鎮，號雲林、雲林子、雲林生，還有許多別號，如朱陽館主、蕭閒仙卿、如幻居士等，他還自稱倪迂、懶瓚。江蘇無錫人。

倪瓚的青年時期，也就是在四十歲以前，過著平靜幸福的生活。他的家庭是富裕的，前幾代都是隱士，不做官，既沒有勞役租稅之苦，也沒有官府傾軋之患。優越的家庭生活使他從小受到了很好的儒家教育。

倪瓚的中老年時期，即四十歲至六十歲間，是因戰亂而流浪天涯的時期。此時戰亂連連，倪瓚無處棲身，流浪天涯，飽嘗艱辛，但是誰也想不到，他的心境反而平靜了。他感到，儒家的思想不能解釋紛亂的現實，於是轉而接受了佛教的思想。他追求精神的解放，思考用藝術追求自己心靈的自由。繪畫不是給別人看的，是表現自己思想感情的，是畫給自己

看的。畫得像與不像，有什麼關係呢？倪瓚的藝術思想發生了重大的變化，對他的藝術創作也產生了重大的影響。

倪瓚的晚年，也就是生命的最後六年，對人世的看法，更加豁達。他說，天地就像帳篷，生死就像旦暮，名利就像浮雲，人們以有錢為富，我以有道為富。人生就像旅途，生命就像住在旅社裏的旅客，誰知道自己的故鄉在哪裏？這時的倪瓚，心胸更加豁達，安貧樂道，哀而不怨，淡逸靜穆。他以更充沛的精力投入藝術創作之中。倪瓚愈到晚年，作品的意味愈醇厚，作品的魅力愈迷人。

1374 年農曆十一月十一日，倪瓚受盡屈辱離開了人世。後人為了紀念這位傑出的畫家，修了倪瓚墓。

倪瓚在世時，雖然創造了萬古流芳的藝術作品，但沒有名揚四海。他默默地生活，默默

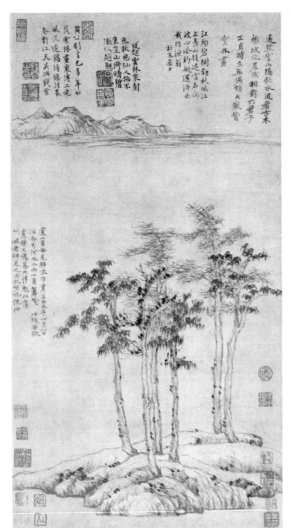

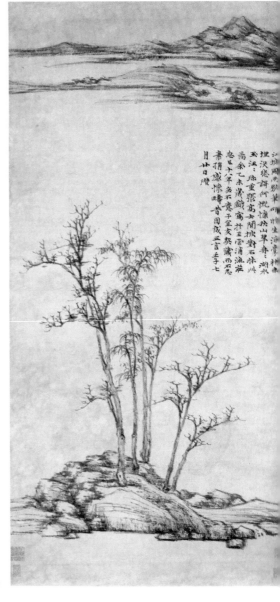

8-6 漁莊秋霽圖 橫 46.1 厘米 縱 96.1 厘米

地死去。一直到了明清，他的作品才受到世人的重視，脫穎而出，名聲大震。

明代王世貞說過，宋代的畫容易模仿，元代的畫難以模仿，但也不是不可模仿，唯獨倪瓚的畫，不可模仿。從用筆來說，疏而不簡，簡而不少。從內容來說，那淡泊幽遠的意境，是完全學不來的。清代"四王"竭力推崇倪瓚，說倪瓚的畫在元四家中，可謂"第一逸品"。甚至連乾隆皇帝也出來說話，說在元四家中，倪瓚的畫"格逸尤超"。對倪瓚藝術作品最確切的評價是：它是中國水墨山水畫發展的頂峰。

《六君子圖》表現了倪瓚繪畫構圖的典型格式，叫作"一河兩岸式"。就是說，畫面正中間是一條大河，那浩浩蕩蕩的水佔據了畫面的大部分，給人們留下了想象的空間。畫面分上下兩部分，表現了河的兩岸。近景有六株樹，代表了六個君子，分別是松、柏、樟、楠、槐、榆。在河的對岸，有一抹遠山，空靈迷蒙，若隱若現，高淡疏遠，氣象蕭索。8-5

元四家中的黃公望對《六君子圖》做了更明確的說明："遠望雲山隔秋水，近看古木擁陂陀。居然相對六君子，正直特立無偏頗。"

詩中寫道，遠望雲山秋水，近看古木生長在不平的山坡上。"陂陀"就是不平的山坡。"偏頗"就是不正直，"無偏頗"就是正直。畫面上的六株樹，就像是正直特立、剛直不阿的六君子。畫面上表現的是六株樹，實際上是對正人君子的歌頌。

《漁莊秋霽圖》是倪瓚最具代表性的作品。整個畫面給人最突出的印象就是秋高氣爽，雨霽明淨。8-6

這幅畫是 1355 年畫的，十八年後，倪瓚又看到這幅作品，便在畫上題寫了下面這首詩："江城風雨歇，筆硯晚生涼。囊楮未埋沒，悲歌何慨慷。秋山翠冉冉，湖水玉汪汪。珍重張高士，閒披對石床。"這首詩第一句、第二句回憶十八年前作畫時的情景。記得那天，江城的風雨剛剛過去，晚上我便畫了這幅畫。那是一個秋天，晚上已經有一些涼意了。第三句、第四句又回到眼前的情景。十八年後，又看到這幅畫，"楮"是楮木，一種造紙的原料，後來就引申為紙。紙本水墨的這幅畫竟然沒有被埋沒，令人興奮不已，慷慨高歌！第五句、第六句表現畫上的景色。因為是秋天，因為是雨後，樹木蒼翠欲滴，所以叫作"翠冉冉"。河水像玉一樣清澈透明，所以叫作"玉汪汪"。最後兩句表現了對保存這幅畫的人的感激。感激高雅之士張子宜（此畫的收藏者），愛惜珍重此畫，妥為收藏，閒時常常在石床上欣賞這幅畫。

倪瓚早期的生活理想是"閉戶讀書史，出門求友生"。後來他的生活發生了重大的變化，錦衣玉食被粗衣蔬食所代替，高朋滿座被孤苦伶仃所代替，因此，倪瓚的思想感情隨之發生了重大的變化，這也導致他藝術風格的變化。

《江岸望山圖》是倪瓚 1363 年所創作的繪

8-7 江岸望山圖
橫 33.2 厘米 縱 111.3 厘米

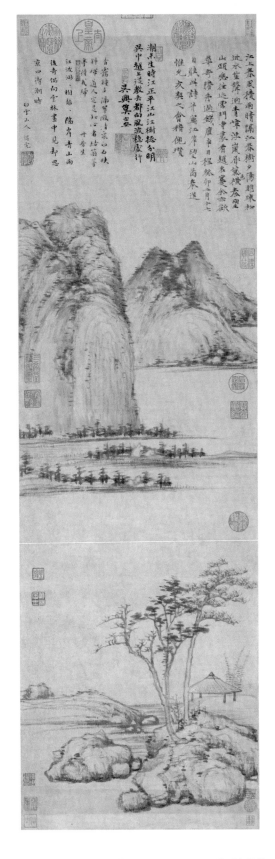

畫。8-7

我們以這幅圖為例,說明倪瓚繪畫作品的藝術風格:"一河兩岸式"的構圖。近坡處,三樹挺立,臨江立一草亭,亭中無人。隔江峭壁高聳,突兀地立在江邊。

用筆極簡。畫面有大片的空白,空無一物。留給人們豐富的想象空間。

用墨極淡。隔江一抹青山,雨後青青,筆墨清淡。

意境極遠。畫面表現了蕭疏清曠的深遠意境,理想極高。在倪瓚的作品中,多數都有一個亭子或一間茅屋。坐在這個亭子裏,望著白雲,迎著清風,吟詩作賦,那就是倪瓚的崇高理想。

欣賞這幅畫,應當參考作者的題詩:"江上春風積雨晴,隔江春樹夕陽明。疏松近水笙聲迥,青嶂浮嵐黛色橫。秦望山頭悲往跡,雲門寺裏看題名。褰餘亦欲尋奇勝,舟過錢塘半日程。"這首詩與這幅畫都是送朋友去會稽時所作。朋友是乘船走的,倪瓚在岸上送別。前四句表現了從江岸望山時的感受。江上的春風吹散了積雨的雲霧,分外明亮。隔江的春樹映照著夕陽,分外明麗。風吹著近水的稀疏的松樹,發出的聲音,傳得很遠。高山低巒,都是青黛的顏色。這是多麼美麗的一幅圖畫!第五、六句描繪的是會稽的名勝古跡,"秦望山"與"雲門寺"。既然是送友人去會稽,於是想到,友人到了會稽,就會到"秦望山"去悲歎歷史的陳跡,到"雲門寺"去看古代文人墨客的題詞。最後兩句是說,我也想到會稽去尋訪名勝古跡,可惜朋友的船已經遠去,過了杭州

有半日的路程了。這也說明站在江岸上望山的美景使倪瓚陶醉了,船都過了錢塘,他還在那裏站著欣賞呢。

倪瓚晚年的思想更加恬淡曠達,用筆更簡,用墨更淡,意境更遠。趙孟頫為元代繪畫指出了"託古改制"的正確方向,黃公望沿著趙孟頫指出的道路前進,開創了元四家的輝煌。倪瓚又在黃公望開拓的路上迅跑,脫跡塵俗,悠遊山水,晨風曉月,野鶴閒雲,蕩滌了心靈上的塵垢。就是他那顆水晶般的心靈,使發展數百年的水墨山水畫,達到了頂峰。

為什麼說倪瓚把水墨山水畫推向了發展的頂峰呢?

一是倪瓚的山水畫把荒寒境界推向高峰。倪瓚把山水畫的蒼古簡淡、蕭疏煙潤、清幽潔淨的意境推向了極致。藝術史家王伯敏先生在談到元四家時說:"他們的作品,儘管都以真山真水為依據,但是,不論寫春景、秋景或夏景、冬景,寫崇山峻嶺或淺汀平坡,總是給人以冷落、清淡或荒寒之感,追求一種'無人間煙火'的境界。"倪瓚雖然身處山清水秀的江南,但他的山水畫卻是遠山寒林,表現了淒涼寂靜、孤獨感傷的境界。

二是倪瓚的水墨山水畫完全是心靈的產物。倪瓚把水墨山水畫變成了無人之境。我們說過,中國山水畫是從人物畫中幻化出來的。因此,中國的人物畫中有山水,山水畫中有人物。山水畫的發展過程就是人物成分逐漸淡化、山水成分逐漸加強的過程。最後,山水畫達到了無人之境。倪瓚的《秋林野興圖》是有人的世界,樹下一茅亭,亭內有一高士,臨河

而坐，蕭穆沉靜，童子侍於其後側。這是倪瓚三十九歲的作品，自此以後，他的山水畫中再也沒有人物，或者只有空亭，或者連空亭子也沒有，只有蕭瑟的山水。有人問倪瓚為何山中無人，倪瓚說：「世上安得有人也！」在倪瓚心中，那是一個怎樣孤獨的世界啊！

三是倪瓚的水墨山水畫把平淡天真的風格推向高峰。倪瓚山水畫中的山，不是崇山峻嶺，「類劍插空」，而是平平淡淡；倪瓚山水畫中的河，不是奔騰咆哮，一瀉千里，而是平平淡淡；倪瓚山水畫中的山水，從不著色，甚至連一顆紅色的印章也不鈐，可謂平平淡淡；倪瓚山水畫中的山水，不僅不著色，連濃墨也不著一筆，可謂平平淡淡。

倪瓚的山水畫，就好在平平淡淡。平平淡淡並不是膚淺、簡單，而是「絢爛之極」「天真幽淡」「閒遠清韻」，一句話，平平淡淡是藝術創作的最高境界。明代的董其昌這樣說：「詩文書畫，少而工，老而淡。淡勝工，不工亦何能淡？」東坡云：「氣象崢嶸，採色絢爛，漸老漸熟，乃造平淡。實非平淡，絢爛之極也。」倪瓚的藝術思想，集中表現在他的兩句話中：「余之竹聊以寫胸中逸氣耳，豈復較其似與非，葉之繁與疏，枝之斜與直哉。或塗抹久之，他人視以為麻為蘆，僕亦不能強辯為竹。」「僕之所謂畫者，不過逸筆草草，不求形似，聊以自娛耳。」

倪瓚說，我畫竹子，竹葉繁一些，還是疏一些，竹枝直一些，還是斜一些，都是無關緊要的事。就算別人說，你畫的不是竹，是麻，

是蘆葦，我也不和你們強辯說那一定是竹。

這兩句話，可以說是中國文人畫的理論綱領，也是中國繪畫四大轉折的理論表現，它深刻地影響了中國文人畫和寫意花鳥畫的走向。

倪瓚的藝術思想可以總結為兩點：不求形似、聊以自娛。

為什麼倪瓚繪畫不求形似呢？關鍵在於繪畫的目的是聊以自娛。他繪畫的目的就是表達胸中的「逸氣」。畫，是給我自己看的，只要我自己喜歡，別人有什麼看法，與我何干？而聊以自娛的根本原因是淡薄功名的精神境界。聊以自娛，是文人畫最本質的特徵。有了它，就有文人畫；沒有它，就沒有文人畫。

關於不求形似，有一個故事。倪瓚晚年隨意塗抹，一日燈下作竹，傲然自得，曉起展示，全不似竹，他很高興地說，完全不像竹，真不容易做到啊！由於倪瓚的藝術追求「不似」，所以，他不愛說「畫」畫，而說「塗」畫、「抹」畫、「掃」畫。例如「晚持此卷索塗抹」「為拈禿筆掃風枝」，表現其創作時的情感傾瀉。

倪瓚所說的不求形似，並不是沒有能力達到形似，而是不要工筆畫那樣的恭謹細緻的形似，是不以形似為唯一要求，並不是否定任何形似。實際上，他是把精神情感的表現視為繪畫的首要任務。我們看倪瓚的作品，無論是山還是樹，何曾不似？

這樣看來，所謂不求形似，乃是不求形似求神韻，直抒胸臆，神形兼備，這是中國繪畫的最高境界。

如果說，北宋花鳥畫的主流是工筆花鳥畫，南宋花鳥畫的主流是從工筆到寫意的過渡，那麼，元代花鳥畫的主流就是寫意花鳥畫。

元代寫意花鳥畫最著名的畫家就是鄭思肖和王冕。

鄭思肖，福建連江人。生於南宋末年，曾任太學士，宋亡後，隱居蘇州寺廟，終生不仕。坐臥必向南，自號"所南"。其居室叫作"本穴世界"，"本穴"二字，可拼成"大宋"二字。每坐必面南，以示不忘趙宋。坐席間，聽有北方口音，即拂袖而去。每逢年節，必至郊外朝南方哭拜。

他將滿腔悲憤寄於詩畫，喜作墨蘭，因為墨蘭"純是君子，絕無小人"。他畫的墨蘭，只有幾片蘭葉，兩朵花蕊，簡潔舒展，好像飄浮在空中，無根入土，無石相伴。有人曾問他："蘭花的土哪裏去了？"鄭思肖厲聲回答說："土為番人奪去，你不知道嗎？"他在《墨蘭圖》上題詩一首："向來俯首問羲皇，汝是何人到此鄉。未有畫前開鼻孔，滿天浮動古馨香。" 8-8

這首詩的意思是，蘭花從來只向羲皇俯首，不向其他人低頭。"羲皇"，即伏羲，傳為漢族祖先。我們問這朵美麗的蘭花，你是何人？你從什麼地方來到這裏？也許畫家不能回答這些問題。但是，畫家知道你來了，因為當你沒有畫出來的時候，畫家的鼻子聞到幽香之氣，滿天浮動。

蘭花生長於山野空谷，花色淡綠，幽香清遠。在中國，人們用蘭花比喻堅貞高潔的情操，抒發超塵脫俗的志向。著名詩人屈原有詠

向來俯首問羲皇
汝是何人到此鄉
未有畫前開鼻孔
滿天浮動古馨香
所南翁

楚芳香只为谁林之幽
湘江風雨苦至宵他
莘孽独些物之豪夢痛
丙年延月五日作此壹卷

8-8 墨蘭圖 橫 42.4 厘米 縱 25.7 厘米

蘭的詩句:"秋蘭兮青青,綠葉兮紫莖,滿堂兮美人。"所以,蘭花是"君子""美人"的象徵。在文人畫家筆下,它是孤傲清高的象徵,與梅竹菊並稱"四君子"。

王冕,諸暨(今屬浙江紹興)人。在中國古代的畫家中,最為青少年熟悉的畫家可能就是王冕。在語文課本中,就有王冕的故事。大約是說,王冕出身於貧苦的農家,小時候放牛,閒暇時便在地上畫牛,後來被大畫家發現了,於是,他自己也就成了大畫家。這樣的故事很多,不可深信。畫家的成長,沒有那麼多詩意,但他確是出身貧苦農家。王冕雖然有才學,但是考進士總是落第。於是他放棄科舉之路,遍遊名山大川。老年隱居在九里山,築屋三間,命名為"梅花屋",自號"梅花屋主"。他種地養魚,過著"與月徘徊"的清貧生活。他生活在元朝末年,但他常常被綠蓑衣,戴著高帽,佩著木劍,騎著黃牛,讀著《漢書》,

8-9 墨梅圖 橫50.9厘米 縱31.9厘米

招搖過市，人們稱他為狂生。

王冕的梅花畫得很好。看他的《墨梅圖》，枝上的花朵、花蕾，都用淡墨點染，濃墨點蕊，挺拔有力，極富生氣。畫上題詩一首：「吾家洗硯池頭樹，個個花開淡墨痕。不要人誇好顏色，只留清氣滿乾坤。」8-9

東晉時的大書法家王羲之，每天在池裏洗筆硯，結果，池水變黑。畫家也姓王，所以說「吾家」，我家洗硯的水池邊上，有一棵梅樹，水池中洗硯的墨水，把水池邊上那棵梅樹的花也染成淡淡的墨色。我根本就不要別人誇我好顏色，我只求把「清氣」佈滿乾坤。

寫意花鳥畫不斷發展、壯大，經過很長的時期，一直到八大山人，終於攀上了發展的頂峰。這是後話，讓我們慢慢說下去。

明

第九篇

明代美術的基本特徵就是世俗化。

宋元時期，伴隨市民階層的出現，世俗藝術產生了。

到了明代，世俗藝術以小說和戲劇為代表，輝煌燦爛。

以明四大家為代表的世俗美術，一躍變成藝術的主流和正宗。

這是中國藝術發展的巨大轉折。

明代藝術最傑出的成就是徐渭對寫意花鳥畫的創造和董其昌對文人畫發展線索的總結。

9-1 戴進 牧牛圖
橫 30.6 厘米 縱 38.6 厘米

9-2 戴進 漁樂圖
橫 43.5 厘米 縱 17.4 厘米

9-3 唐伯虎 陶穀贈詞圖
橫 102.1 厘米 縱 168.8 厘米

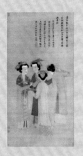

9-4 唐伯虎 王蜀宮妓圖
橫 63.6 厘米 縱 124.7 厘米

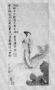

9-5 唐伯虎 秋風紈扇圖
橫 39.3 厘米 縱 77.1 厘米

9-6 唐伯虎
西洲話舊圖
橫 52.3 厘米
縱 110.7 厘米

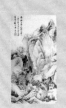

9-7 唐伯虎
春山伴侶圖
橫 43.7 厘米
縱 81.7 厘米

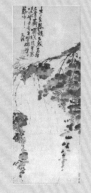

9-9 徐渭
水墨葡萄圖
橫 64.5 厘米
縱 165.4 厘米

9-10 徐渭 寫意草蟲圖
橫 67.4 厘米 縱 29.7 厘米

9-11 徐 渭 魚蟹圖
橫 79 厘米 縱 28 厘米

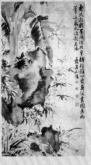

9-12 徐渭 四季花卉圖
橫 81 厘米 縱 144.7 厘米

9-21 董其昌 青弁圖
橫 66.88 厘米 縱 225 厘米

9-13 徐渭
黃甲圖
橫 29.7 厘米
縱 114.6 厘米

9-14 徐渭
榴實圖
橫 26.6 厘米
縱 91.4 厘米

9-15 徐渭
五月蓮花圖
橫 51 厘米
縱 103 厘米

9-17 徐渭
竹石圖
橫 38 厘米
縱 122 厘米

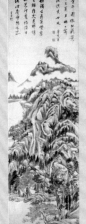

9-22 董其昌
秋興八景圖（之一）
橫 31.7 厘米
縱 53.8 厘米

朱元璋建立了明朝政權之後，吸取元朝被推翻的歷史教訓，發展生產，鼓勵墾荒，減輕賦稅，興修水利，抑制豪強，促成了明初經濟的繁榮和社會的安定。

明代的藝術會怎樣發展呢？

元朝的水墨山水畫是中國山水畫發展的高峰。元朝雖然滅亡了，但元朝的那些天才的畫家並沒有隨元朝的滅亡而死去，他們依然用畫筆按照原有的風格去創作。如果明代的藝術就這樣延續下去，那麼，元代的輝煌燦爛的水墨山水畫不就自然而然地延續到明代了嗎？

但是，社會生活發生了變化。朱元璋不僅在政治上、軍事上反元，而且在藝術風格上也同樣反元。因為元朝的繪畫風格表現了對國家、對社會的一種消極的、淡漠的精神，而明朝要求畫家表現對國家、對社會的一種積極進取的精神。南宋為國家的命運奔走呼號的繪畫風格為朱元璋所欣賞。

朱元璋對畫家的管理是殘暴的，如果畫家不表現朱元璋所提倡的南宋的藝術風格，而表現元代的藝術風格，就會被殺掉。

元四家之一的王蒙被殺，罪名僅僅是在宰相胡惟庸私邸看畫。元四家之一的倪瓚，被捕入獄。究竟是何罪名，我們不得而知。他雖然沒有被殺，但被拴到尿桶上，受盡侮辱。出獄後，不久就死了。

被朱元璋殺掉的畫家有一大批。畫家不是犯了什麼大"罪"，可能就是一句話不稱朱元璋的心，叫作"應對失旨"，或者是一幅畫不稱聖意，有的也許就連這點"罪"也沒有，就是有人告密，說某畫家說過什麼不當的話，或者做過什麼不當的事，這位畫家就糊裏糊塗地

被殺掉了。

直接死於朱元璋屠刀下的元代畫家還有陳汝言、徐賁、周位、周砥、王行、盛著、楊基、孫蕡等人，張羽是被抓到監獄將要處死時自殺的。可以說，活到明朝的元代畫家，幾乎全部被殺。

這樣，元代的繪畫風格被消滅了，代之而起的是南宋的藝術風格。與這種轉變相適應，以戴進、吳偉為代表的浙派應運而生。所謂"浙派"，就是師法南宋院體畫的風格，以粗獷豪放見稱，這種風格成為明初繪畫的主流。

戴進本是民間畫工，宣德年間進入宮廷畫院，畫技首屈一指，卻受到排斥，離開畫院。從此，淡泊名利，清高絕俗。戴進雖然沒有創造出名垂千古的傑作，但是推進了對世俗生活的反映，農夫、漁民、村婦都成為他表現的對象，例如《牧牛圖》《漁樂圖》等。9-1 | 9-2

明代美術最傑出的成就是世俗化。在朱元璋之後，統治者放鬆了對意識形態的統治，世俗縱逸之風盛行，嚴重地衝擊著封建禮教。

對封建禮法，人們由羞羞答答、遮遮掩掩地反對變為公開抗衡，或者如魯迅所說，人們"不以縱談閨幃方藥之事為恥"，一向以禮義廉恥為重的士大夫，公開出入煙花柳巷、勾欄瓦舍，尚豔成為時尚。一向簡樸敦厚的社會習俗，變為浮華競勝，"見敦厚儉樸者窘而笑之"。儒家"重義輕利"的傳統，變為讀書人賣文求生的時尚。

在美術世俗化的發展中，浙派消沉，吳門畫派代之而起。所謂"吳門畫派"，就是以明四大家 —— 沈周、文徵明、唐寅與仇英 —— 為代表的畫派。

9-1 牧牛圖 橫 30.6 厘米 縱 38.6 厘米

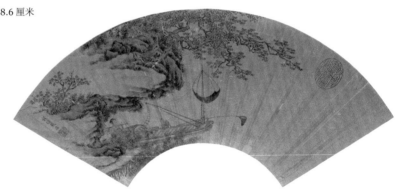

9-2 漁樂圖 橫 43.5 厘米 縱 17.4 厘米

　　明四大家力求恢復元四家的繪畫風格，文人畫再次成為主導的繪畫潮流。但是，時代不同了，元四家不可能復活了。從總體上說來，元四家繪畫為了自娛，明四大家繪畫為了賺錢。因此，明四大家的作品缺乏元四家那種脫俗超逸的意境。沈周出了名，求畫者眾，

他無法滿足要求，就命弟子提刀代筆。他的友人劉邦彥寫詩道："送紙敲門索畫頻，僧樓無處避紅塵。東歸要了南遊債，須化金仙百億身。"

　　文徵明、沈周都請人代筆，簽上自己的名字，出售假畫。

美術的世俗化：唐伯虎

唐寅，字伯虎、子畏，生於 1470 年，那年是庚寅年，所以名叫唐寅。寅與虎有聯繫，所謂 "寅虎卯兔"，所以，他的字就叫伯虎。

提起唐伯虎，人們首先想到的是風流才子。這是因為在了解中國美術史之前，先讀過馮夢龍的小說《唐解元一笑姻緣》，看過電影《三笑》。在電影中，唐伯虎風流倜儻，神采飛揚，出口成章，才華橫溢。他偶然看到太師府的丫頭、美麗女子秋香，竟然到太師府賣身為奴，經過許多曲折，終於得到了秋香。以後他參加科考，狀元及第，至於他的繪畫，更是天下無雙。

其實，電影中的唐伯虎，不是真實的唐伯虎。現實中的唐伯虎生活坎坷，使人同情。

唐寅出身於平民家庭，父母在蘇州開了一家酒食店。由於蘇州是一個 "翠袖三千樓上下，黃金百萬水西東" 的勝地，所以，一家酒食店也可維持平靜的生活。只是父親鑒於自己

沒有什麼社會地位，決心讓唐伯虎讀書中舉，於是，花重金請老師教唐伯虎讀書。

唐伯虎的一生，有幾點值得特別注意。

一是考場風波。唐伯虎二十八歲時，即 1498 年 8 月，在南京參加了鄉試。結果，他高中舉人第一名，即 "解元"。從此，唐伯虎也自稱 "唐解元"。

這就是他一生中最輝煌的時刻。今後，無論怎樣失意，遇到怎樣的不幸，他都自稱 "唐解元" 或 "南京解元"，來誇耀自己這段輝煌的歷史。

就在唐伯虎高中解元這一年的冬天，他坐船經京杭大運河到北京，準備參加第二年的會試。這成為唐伯虎命運的轉折點。

考試以後，有人揭發唐伯虎考試作弊。唐伯虎被錦衣衛抓到監獄中，嚴刑逼供。

奇怪的是，這件事當時沒有結論，給這件事做出結論是十年以後的事，那時唐伯虎已

經四十歲了。結論是：所謂作弊，純屬子虛烏有。但是，這件事對於唐伯虎所產生的影響卻是畢生的。經過半年牢獄之災，唐伯虎雖然被釋放，但是，被貶官為吏。這是唐伯虎一生的痛。

二是人生沉淪。唐伯虎灰頭土臉地回到了蘇州。他看到的是別人的白眼和恥笑，甚至夫妻反目，妻子離他而去。這時，唐伯虎心碎了。唐伯虎此後多年未娶，一直到四十歲時，才娶了第三個妻子，叫沈九娘。後來小說家妙筆生花，說唐伯虎有九個老婆，就是從"九娘"演繹出來的。小說家給唐伯虎安排了幸福的生活，既有"三笑"，又有"九美"，她們陪伴著"江南第一風流才子"，這是何等的幸福！但是，現實生活沒有小說的詩意。

前途，沒有了。家庭，沒有了。事業，沒有了。希望，沒有了。

最初，他受不了這種打擊，用苦酒去麻醉，用聲色去解脫。這時，唐伯虎畫了一些低俗的繪畫，寫了一些低俗的詩歌。

三是出門遠遊。擺脫低谷的道路在哪裏？他說："士可殺而不能再辱。"唐伯虎像許多藝術家那樣，出門遠遊。他感歎說：大丈夫雖不成名，江南第一才子怎能蝸居於此！黃鵠要飛了！駿馬要跑了！1501 年，三十一歲的唐伯虎乘船，沿大運河北上。這時，唐伯虎畫了許多山水畫，賣畫謀生。他吟詩道：

"不煉金丹不坐禪，不為商賈不耕田。閒來寫就青山賣，不使人間造孽錢。"

唐寅作品，雅俗共賞，聲名遠播。但是，他的生活依然貧困。

四是桃花庵裏桃花仙。唐伯虎飽覽名山大川之後，在蘇州建了一個桃花庵，居住於此。他的狂傲之氣少了幾分，隱士之情多了幾分。這時，唐伯虎三十八歲。他建桃花庵的經費，只能靠賣畫籌集。所以，這時的唐伯虎拚命作畫，什麼都畫，只要能掙錢就好。他前後用了三年時間，建成了桃花庵。這是一個很大的花園，廣種松、竹、蘭、梅，但種的最多的是桃花，唐伯虎自稱"桃花仙人"。這裏很快成為唐伯虎飲酒會友、談詩論畫的地方。沈周、祝枝山、文徵明都成為這裏的常客。

五是痛苦晚年。唐伯虎晚年，生活困難，"廚煙不繼"。生活困難，則心情鬱悶；心情鬱悶，則藉酒澆愁；藉酒澆愁，則常年臥病；常年臥病，則不能作畫；不能作畫，則生活困難。如此循環往復，最後，唐伯虎在貧病交加中苦捱時光，終於在他五十四歲時，駕鶴歸西。

唐寅作品最大的特點就是世俗化。他的繪畫表現的是世俗的人，而不是聖賢；表現世俗的情感，而不是聖潔的宗教情感，某些作品甚至帶有世俗的色情。

唐寅最有趣的作品是《陶穀贈詞圖》，它表現了五代十國時期的一個故事。9-3

陶穀是趙匡胤手下的一位大臣，奉命出使南唐，在南唐後主李煜面前，態度十分傲慢。南唐大臣韓熙載，設計教訓這位傲慢的大臣。宮妓秦蒻蘭，沉魚落雁，閉月羞花，裝作陶穀的崇拜者，深夜到陶穀館舍拜訪。道貌岸然的陶穀看到美麗的宮妓，不能自持，脫衣解帶，成就了一夜風流。臨別時，陶穀竟然難分難

捨，寫詞為贈。

第二天，李煜設宴招待陶穀，那陶穀依然盛氣凌人。韓熙載提議宮妓獻曲，陶穀見宮妓出來，似乎面熟，一時想不起來，但聽那女子彈琴唱曲，唱的竟然就是自己贈給秦蒻蘭的詞。那彈琴女子就是與自己一夜風流的女子，陶穀羞愧得無地自容。

唐伯虎寫詩一首，以表現作品的主題思想："一宿因緣逆旅中，短詞聊以識泥鴻。當時我作陶承旨，何必尊前面發紅。"

"泥鴻"，即雪泥鴻爪，就是鴻雁在雪泥中留下的痕跡，這裏是說，陶穀寫的那首詞，留下了一夜風流的痕跡。"當時我作陶承旨"，是說如果我是陶穀，那妓女本來就是我的舊相識，我當然就不會面紅耳熱了。

畫中陶穀拈鬚倚坐榻上，旁置筆墨紙硯，前面燃著紅燭。秦蒻蘭束髮高髻，繡襦羅巾，坐彈琵琶，情態生動逼真，正是贈詞前後的情景。背景之樹石、竹蕉、盆花，乃至坐榻、畫屏，也都精心刻畫，佈局得體。

唐伯虎具有特色的作品是仕女畫，這與他的人生經歷有密切關係。明人曾說："畫家人物最難，而美人為尤難。綺羅珠翠，寫入丹青易俗，故鮮有此技名其家者。吳中惟仇實父、唐子畏擅長。"

《王蜀宮妓圖》是唐伯虎工筆仕女畫的代表作。畫家表現了宮妓侍宴前盛裝打扮的生活片段。這四個宮妓，身著對襟道士服，頭戴蓮花冠，兩個正面，兩個背面，服色兩濃兩淡。宮妓神態各異，一人側面照鏡；一人手持盤子，上面放著化妝用品；一人為女友理裙；一

人雙手比比劃劃，似在說話。四人互相呼應，和諧統一。四個宮妓為什麼這般打扮？唐伯虎題跋說："蜀後主每於宮中裏小巾，命宮妓衣道衣，冠蓮花冠，日尋花柳，以侍酺宴。"這段跋語，有事實根據，表現了蜀主的荒淫腐朽。9-4

唐伯虎又題詩一首："蓮花冠子道人衣，日侍君王宴紫微。花柳不知人已去，年年鬥綠與爭緋。"這首詩說，宮妓穿著道人的衣服，戴著蓮花的帽子，每日到紫微宮陪君王宴飲。這是過去的事了。從後蜀到現在，已經過去五百年了，但是，外面的花柳不知道後蜀時代的宮妓都死去了，依舊柳鬥綠色，蓮花爭豔。自然界是永恆的，人生不過是短短的一瞬。

《秋風紈扇圖》，既表現了美人，也表現了炎涼。秋風涼了，一個美人，還拿著一柄紈扇，悵然立於秋風之中。唐伯虎題詩道："秋來紈扇合收藏，何事佳人重感傷？請把世情詳細看，大都誰不逐炎涼。"9-5

秋天了，天氣涼了，扇子應當收藏起來了，這不是一件很自然的事情嗎？與佳人感傷有什麼關係呢？這裏有一個漢朝的典故。

漢成帝有一個嬪妃，是一位美貌才女，叫作班婕妤，深得成帝寵愛。但是，不久後成帝迷戀趙飛燕，班婕妤失寵之後，創作出了不少辭賦作品，表達自己的心境，其中最著名的是《團扇詩》："新製齊紈素，皎潔如霜雪。裁作合歡扇，團圓似明月。出入君懷袖，動搖微風發。常恐秋節至，涼飆奪炎熱。棄捐篋笥中，恩情中道絕。"詩中說，天氣熱的時候，團扇總在身邊，給您送來清風。等到秋風來臨，

一宿园槛莲旅中短词聊以
识泥酩酊当時我作陶歌音
何必章前面髮红唐寅

9-3 陶穀贈詞圖　橫 102.1 厘米　縱 168.8 厘米

蓮花冠子道人衣日侍君宴

紫微花枻不知入已去年開綠

興年緋

蜀後主每於宮中暴小巾命宮妓

衣道衣冠蓮花冠子尋花枻以

侍酺宴蜀之謠已溢耳矣而主之

不抱注之意至溢賜伴後想揺

頭之含不興抂睞唐寅

9-4 王蜀宮妓圖 橫 63.6 厘米 縱 124.7 厘米

秋來紈扇合收藏　何事佳人重感傷　請托丹青

詳細看　大都誰不逐炎涼　晉昌唐寅

9-5　秋風紈扇圖　橫 39.3 厘米　縱 77.1 厘米

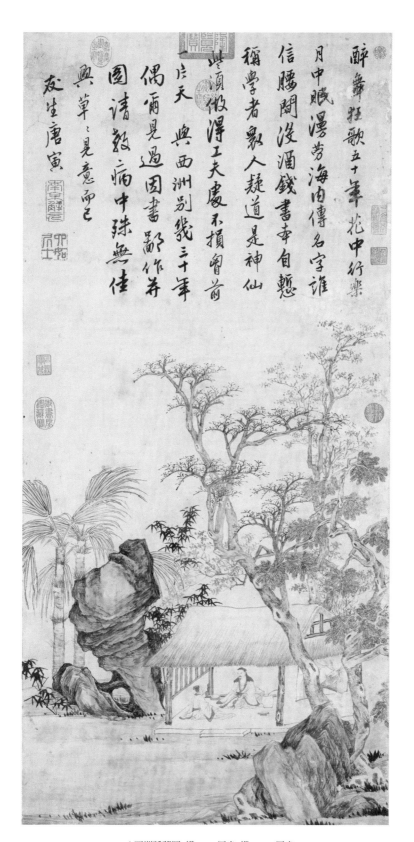

醉舞狂歌五十年 花中行樂
月中眠 辭海內傳名字誰
信腰間沒酒錢 書來自懸
稱學者眾人疑道是神仙
此頃做得工夫處不損曾前
上天 與西洲別幾三十年
偶爾見過因書鄙作并
圖請教 病中殊無佳
興草草具意而已
友生唐寅

9-6 西洲話舊圖 橫 52.3 厘米 縱 110.7 厘米

團扇就會被扔到一邊，與團扇的恩情就此斷絕了。

從此，團扇成為一個典故，成為紅顏薄命、佳人失寵的象徵，被後代廣泛引用。如唐代王建的詞："團扇，團扇，美人病來遮面。玉顏憔悴三年，誰復商量管弦？弦管，弦管，春草昭陽路斷。"

唐伯虎的《秋風紈扇圖》，表達了他對世態炎涼的深切感受，與他的人生經歷有密切關係，可謂自抒胸臆，打上了自己情感的烙印。

對於明代仕女畫的評價，人們有不同的認識。有人說："唐宋以前無論男女，頰部都是豐肥的。龐兒像是方形的，離不了'濃麗豐肥'四字的形容詞。明朝以後，緊緊地變了，頰部是瘦俏的，龐兒像個三角形。……以前畫的是仕女，現在畫的是美人。以前的體態是端莊的、稚壯的，現在的體態是輕盈的、嬌小的、嫵媚的。從前的人物畫，醜好老小，必得其真，現在的人物畫講究的是悅目的曼麗之容，失卻美術的真諦了。"這位學者受當時思潮的影響，認為元代之後的美術乏善可陳，於是對明代的仕女畫提出了尖銳的批評意見。其實，美術貼近生活，貼近世俗，不僅沒有失去"美術的真諦"，反而接近了"美術的真諦"。

唐伯虎晚年畫了一幅山水畫《西洲話舊圖》，把淡泊功名、醉心山水的精神世界表現得淋漓盡致。畫上題詩一首："醉舞狂歌五十年，花中行樂月中眠。漫勞海內傳名字，誰信腰間沒酒錢。書本自慚稱學者，眾人疑道是神仙。些須做得功夫處，不損胸前一片天。"9-6

畫面中有兩個人，一個是畫家自己，另一個是畫家的朋友西洲。周圍是一片與世隔絕的風景，茅屋、奇石、芭蕉、竹子。我們可以想象，與畫家為伴的是清風明月，春蘭秋菊，沒有煩惱，沒有追求，畫家的心就像周圍的山水一樣，與世無爭。好友分別已近三十年，今日相逢，喜不自勝，各訴衷腸。畫家的詩，緊扣"話舊"二字。詩中前兩句寫道，五十年來，淡泊名利，輕狂豁達，傲世忌俗，光明磊落。第三、四句說自己清貧：四海之內，都知道唐伯虎的名字，但是，有誰能相信，唐伯虎連喝酒的錢都沒有呢？第五、六句是自謙之詞，家中雖然有幾本書，但是，很慚愧地告訴你，自己不配稱為學者，而眾人都說我是神仙，哪裏能呢？以上都是"話舊"。最後說，儘管狂放不羈，縱情詩酒，隱居世外，但是，有一件事不能放鬆，不敢稍有懈怠，那就是不能損傷筆下所畫的天地風景。

《春山伴侶圖》是唐伯虎筆下具有代表性的一幅山水畫。9-7

清代人吳修說，"所見子畏山水之精，無出此圖之右者"。這個評價是公允的。畫面上崇山峻嶺，樹木稀疏，山間點綴茅屋（這是中國山水畫的特徵之一，茅屋往往很小，很偏僻，但千萬不可忽視，因為那就是畫家居住的理想之地，即使沒有茅屋，我們也可以想象畫家準備在那裏建一個茅屋）。一道瀑布從岩間流出。溪邊岩石上對坐著兩位高士，飲酒吟詩，觀賞山景。唐伯虎題詩一首："春山伴侶兩三人，擔酒尋花不厭頻。好是泉頭池上石，軟沙堪坐靜無塵。"

這首詩寫道，高士二人，加上春山這個新朋友，就是三個人。高士不厭其煩地擔著酒去尋訪山中春天的美景，終於尋到一個觀賞春光的好去處，就是"泉頭池上石"，這裏可以聽泉聲，觀山色，逍遙終日。這裏"軟沙堪坐"，寂靜無塵，確實是一個觀賞山景的絕好地方。那麼，誰能夠坐在這裏，心無雜念，沒有功名利祿的煩惱呢？那就只能是唐伯虎自己，或者還有他的好朋友。景表現了人，人表現了情，情說明了景。確實是佳作。

9-7 春山伴侶圖 橫 43.7 厘米 縱 81.7 厘米

寫意花鳥畫和文人人物畫的創造：徐渭

徐渭是明代最傑出的藝術家，他推動了寫意花鳥畫和文人人物畫的發展。

徐渭，山陰（今浙江紹興）人。他的號很多，其中最著名的是青藤。據說徐渭十歲生日時，就在讀書的榴花書屋前，親手種青藤一株。後來，幼小的青藤長大，勢若虯松，茂盛曲折，綠蔭如蓋，成為徐渭曲折一生的歷史見證。他非常喜愛這株青藤，不但畫中畫青藤，詩中詠青藤，而且，他的號就叫青藤，又叫青藤山人、青藤老人、青藤道士。榴花書屋也改名青藤書屋。據說，這間書屋至今猶存，我們今天還能看到徐渭寫的"青藤書屋"幾個字。在青藤下面，有一個小小的清澈見底的水潭，徐渭把它叫作天池，所以，徐渭的號，也叫天池。他還有一個號是把"渭"字拆開，叫田水月。

徐渭經綸滿腹，才華橫溢，但是在科考道路上卻遭受了沉重的打擊。1542 年，他開始參加鄉試，希望考中舉人，一共考了九次，最終還是名落孫山。這是徐渭一生遭受的第一次打擊。

徐渭人生遭受的第二次沉重打擊是在幕府生涯時期。

嘉靖三十一年（1552 年），倭寇與海盜勾結，犯我東南沿海，流竄搶劫，危害極大。1557 年，徐渭在總督東南七省、負責抗擊倭寇的兵部侍郎胡宗憲的幕府中擔任機要秘書，提出許多建議，胡宗憲都一一採納。可以說，胡宗憲對徐渭有知遇之恩。

1558 年，進剿倭寇的戰役取得決定性的勝利。皇帝賞賜胡宗憲，胡宗憲又賞賜部下。徐渭得到了 120 兩白銀，又變賣家產，湊了 240 兩白銀，買了一所大宅，有 22 間房和兩個池塘，種了荷花，養了魚，竹木花果，亭台怪石，無不齊備。更讓他想不到的是胡宗憲又給他提婚，那女子是杭州城裏的輕佻豔麗的女

子。這時的徐渭，真是"春風得意馬蹄疾，一日看盡長安花"。有胡宗憲為靠山，有文人用武之地，有廣宅，有美妾，還要什麼呢？還能有什麼奢望呢？

人世間的一切都有一個鐵的規律：月滿則缺，水盈則溢。就在徐渭春風得意之際，巨大的災難終於到來了。大奸臣嚴嵩倒台了，胡宗憲作為嚴嵩的同黨受到牽連。後來，胡宗憲糊裏糊塗地死在獄中，不知道是自殺、酷刑還是謀殺。

強加在胡宗憲頭上的罪名有兩條：勾結嚴嵩、勾結倭寇。胡宗憲的兩條罪名，都與徐渭有關。雖然當時沒有任何人追查徐渭的罪責，但是，徐渭害怕受到牽連，先是裝瘋，後來，裝來裝去，他真瘋了，產生了幻視與幻聽。他看到了許多可怕的人，聽到了許多可怕的聲音。他先用利斧擊頭，血流滿面，頭骨皆折，不死。後用三寸長釘釘入左耳，血流如注，又不死。再後來，他用鐵錘擊碎自己陰囊，又不死。有一天，他產生了幻視，看到妻子不貞，把一個男人掩蓋起來（實際上，妻子是在往自己的身上披一件衣服），於是徐渭用一把鐵叉奮力刺去，失手把她刺死。徐渭瘋狂地大笑，隨後被捕。在大堂上，他由於精神病發作，同樣大笑不止，胡言亂語，無法審判。等到清醒時，他已經在獄中。他不明白自己為什麼到了這個地方，是別人告訴他，他是殺人犯。作為死囚，他帶著木枷。

七年的牢獄生活，使徐渭備受折磨。後來，神宗萬曆皇帝登基，大赦天下，徐渭因而獲釋。徐渭出獄時五十三歲。

徐渭出獄後，以賣畫為生。

在他生命的最後幾年裏，生活十分貧困。鄰居常常送他一些食物，他不願意白白接受。有人送他一條魚，他便畫一條魚送給人家；有人送他一把青菜，他便畫一把青菜送給人家。這樣，他在晚年，畫了許多以生活為題材的畫，如《蔬果圖》。9-8

最後，他畫不動了，沒有辦法接受人家的好意，便拒絕了鄰居的饋贈。到了最後，家中只有一張床，他在床上鋪了一些稻草。身邊沒有子女，只有一條狗終日為伴。

1593年的深秋，徐渭在他七十二歲時，悽然離世。據說，他死時，家中沒有一粒米，但他卻帶著微笑離開了這個苦難的世界，因為他給這個世界留下了太多的美。

在徐渭的身後，有許多著名的藝術家，孤高傲岸，目中無人，但是都對徐渭佩服得五體投地。

在徐渭死後六十年，朱耷看到了徐渭的作品，大為驚奇，決心沿著徐渭的藝術道路，繼續對寫意花鳥畫的探索，終於把寫意花鳥畫推向了高峰。

石濤說："青藤筆墨人間寶，數十年來無此道。"

黃賓虹這樣評價："紹興徐青藤，用筆之健，用墨之佳，三百年來，沒有人趕上他。"

徐渭對美術的最大貢獻是對寫意花鳥畫與文人人物畫的創造。

徐渭是一個幾乎被生活潮流所拋棄的人。但是他在藝術上，是一個順應了時代發展潮流的藝術家，始終站在藝術發展潮流的最前沿。

9-8 蔬果圖（局部）

徐渭付出了極大的精力，用自己的天才，把寫意花鳥畫推進到一個嶄新的階段。

徐渭最著名的作品是《水墨葡萄圖》。錯落橫斜的枝葉，墨色淋漓的葉片，特別是串串葡萄晶瑩欲滴的質感，形成了動人的氣勢。他在這幅作品上，題了一首非常著名的詩："半生落魄已成翁，獨立書齋嘯晚風。筆底明珠無處賣，閒拋閒擲野藤中。"9-9

這首詩是他半生生活的真實寫照，也是其思想感情的真實表現。前兩句說的是徐渭自己落拓半生，一事無成，已經成了老頭。一個人立在書齋前面，對著晚風，發出內心不平的呼嘯。徐渭的書齋，是幾間土屋。後兩句表面上是說葡萄，實際上也是說徐渭自己的。筆底畫的葡萄，多麼像顆顆明珠。這裏的明珠，近似珠璣，珠璣即學問。一般誇某人的文章寫得好，就說是字字珠璣，每一個字就像珍珠那麼寶貴。徐渭說，可惜，學問沒有人要，賣不出去，怎麼辦呢？只好把它們扔到野外的葡萄藤上去吧！一個才華橫溢的畫家，明珠被拋、懷才不遇的情感躍然紙上。

9-9　水墨葡萄圖　橫 64.5 厘米　縱 165.4 厘米

這幅《水墨葡萄圖》是徐渭繪畫的代表作，這首詩也可以看作他詩歌的代表作。徐渭非常喜歡這首詩，在很多幅畫上都題了這首詩。

這首詩的書法也極好，字勢跌宕，形次欹斜，很容易讓人想到他坎坷的人生。每每看到徐渭的字，就容易使人想起一個懷才不遇的精神病人所表現出的癲狂。那流暢的線條，那濃濃的情感，多麼像張旭的狂草啊！

徐渭的水墨大寫意花鳥畫具有以下顯著特點：

第一個特點是“塗抹”“狂掃”的表現形式。在藝術家的創作中，水墨是情感的表現。徐渭的一生，有著與他人不同的際遇，在徐渭的胸中，蓄積著憤怒、激越、豪雄、狂逸、奇崛、放浪的情感。所以當他拿起如椽的大筆，風馳電掣，兔起鶻落，行筆奔放，大氣磅礴，就如野馬脫韁，崩山走石，海浪排空。所以他說：“要將狂掃換工描。”他不是在“畫”、在“寫”，而是在“塗抹”“狂掃”。

徐渭所說的“塗抹”“狂掃”，就是草草揮毫，略具形似，筆不周而意周。

《寫意草蟲圖》，可以看出其中有一隻蜻蜓，但畫面其餘部分畫的是什麼就只能夠猜測了。是竹葉還是花卉？這大約就是徐渭所謂的“醉抹”。9-10

《魚蟹圖》，無論是蟹還是魚，都張揚到極致。如果近觀，能夠看到的就是“塗抹”與“狂掃”，既不像魚，也不像蟹。但是遠觀，我們能夠看到真實的魚和蟹，甚至能覺出那魚好

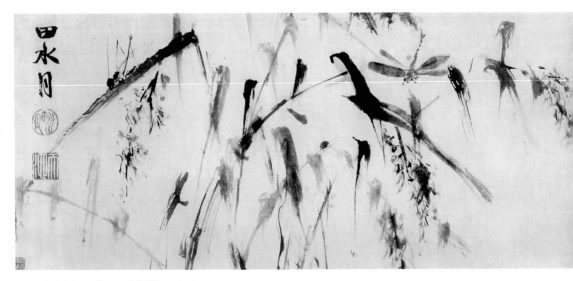

9-10 寫意草蟲圖 橫 67.4 厘米 縱 29.7 厘米

像要狂跳出水，那蟹要舉螯向前。9-11

徐渭最喜愛的繪畫題材之一是葡萄。我們曾經看過他"畫"出來的或"寫"出來的墨葡萄，晶瑩透亮。我們還可以看到徐渭"塗抹"或"狂掃"出來的墨葡萄。徐渭的《墨葡萄》，用他自己的話說，是"點"出來的葡萄。他在上面題詩道："自從初夏到今朝，百事無心總

棄抛。尚有舊時書禿筆，偶將蘸墨點葡萄。"

徐渭同樣鍾愛畫竹。竹，在中國文人畫中一般被視為清正純潔的象徵，而畫作中如果竹被雪所壓，表現的則是胸中的不平之氣。

《四季花卉圖》中表現的竹，純然是徐渭心中想象的竹，是"塗抹""狂掃"出來的竹。對於徐渭的"雪竹"，鄭板橋說得極好，他說

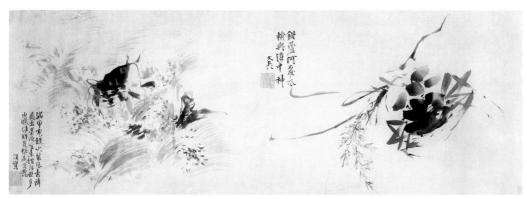

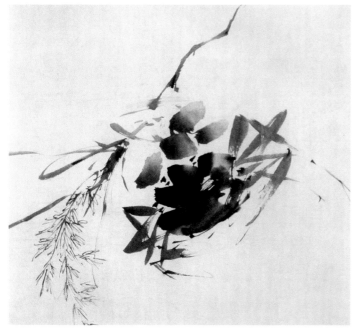

9-11 魚蟹 橫 79 厘米 縱 28 厘米

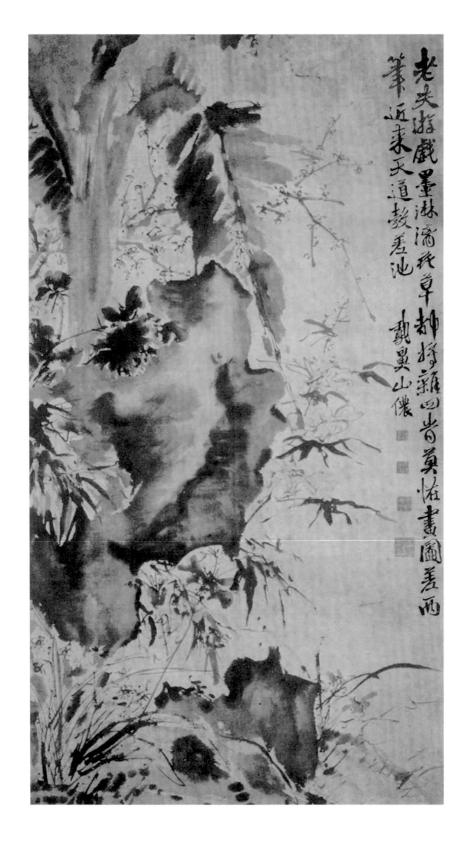

徐渭畫的竹，粗粗看來，"絕不類竹"，但是細細想去，"竹之全體"隱約其間。9-12

第二個特點是創新而多樣的寓意。

在說到創新以前，先要說明傳統。什麼是傳統呢？一個藝術家，不管畫什麼，松竹蘭梅也好，山川河流也好，通常都有固定的含義，它與某種情感有穩定的聯繫。比如，要祝人長壽，就要畫一個桃子。欣賞者通過桃子，就能夠理解藝術家的情感，因為桃子與長壽有穩定的聯繫。或者說，桃子就是長壽的符號。中國藝術在長期的發展過程中，創造了一套被大家所接受的符號體系。松喻堅貞，竹喻勁節，蘭喻高潔，梅喻傲世。這些都是符號。在大家約定的範圍內，任何一個畫家，都會採取這樣的表現手法，這就叫作傳統。

但是，如果成千上萬的畫家，千年萬代，都如此這般地表現下去，久而久之必然會喪失藝術魅力。所以，當天才的畫家通過創造，賦予傳統的符號以新的含義，這就叫創新了。

徐渭就是創新的藝術家的典範。

螃蟹的寓意，你一定會以為是對橫行霸道者的嘲諷。但是，徐渭另有新意，他通過螃蟹表達了對科考的不滿。在徐渭一生中，對他打擊最大、最令他痛徹心扉的，就是科考不中，他在許多詩畫中都表達了這種情感。徐渭用螃蟹表達了這樣的情感，真是叫人拍案叫絕。

《黃甲圖》，那如蓋的荷葉，水墨淋漓，墨色濃淡，渲染出蕭疏的氣象。荷葉下有一隻螃蟹，蹣跚爬行，形神俱備，蟹背上濃淡交界處，極富變化，極有質感。人們都知道徐渭的螃蟹畫得好，不少人買了螃蟹去求徐渭畫螃蟹。但是，有誰知道徐渭為什麼螃蟹畫得好呢？畫上題詩一首："兀然有物氣豪粗，莫問年來珠有無。養就孤標人不識，時來黃甲獨傳臚。" 9-13

"黃甲"一語雙關，第一指螃蟹，第二指進士。明代舉子進士及第者，因為用黃紙來寫他們的姓名，故稱"黃甲"。這首詩上來就說"兀然"，意思是昏昏沉沉的樣子。你看那隻螃蟹，昏沉笨拙，外表粗豪。第二句說，不要問他腹中有沒有明珠。我們前面已經說過，在徐渭的筆下，所謂"明珠"，都是指學問。那些進士，哪裏有學問呢？"孤標"，本來是指孤高，與別人不一樣，這裏是說那螃蟹裝出與眾不同的樣子，人們不能辨識。有時被選中，就成為人們餐桌上的食物。這裏所說的"傳臚"，在明代科舉考試中，二甲第一名就叫作"傳臚"。全詩是說，螃蟹，就是黃甲，黃甲就是進士，都是一些沒有學問的東西。罵螃蟹，就是罵進士，就是罵科舉。

石榴在徐渭的畫筆下也可以表現出新的情感。

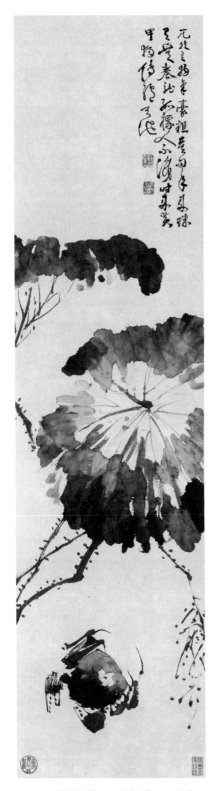

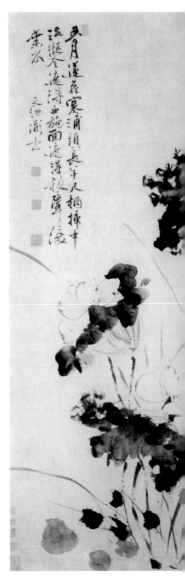

9-13　黃甲圖　橫 29.7 厘米　縱 114.6 厘米　　　　9-14　榴實圖 26.6 厘米　縱 91.4 厘米　　　　9-15　五月蓮花圖 51 厘米　縱 103 厘

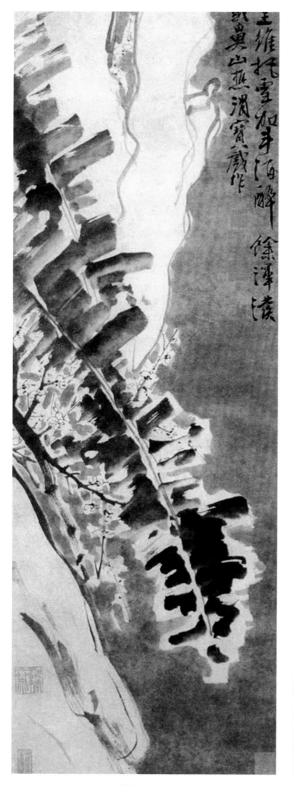

9-16 芭蕉梅花圖（局部）

9-17 竹石圖 橫 38 厘米 縱 122 厘米

按照中國民俗，石榴是對多子多孫的企盼。但是，徐渭的《榴實圖》卻用石榴表現了明珠暗投、懷才不遇的情感。他題詩道："山深熟石榴，向日笑開口。深山少人收，顆顆明珠走。" 9-14

山中的石榴成熟了，太陽照射到石榴上，石榴裂開了，那顆顆石榴子，就像明珠，但是，沒有人去收穫它，那顆顆明珠只好落在荒野裏。

蓮花的寓意，一般是表現出淤泥而不染的清高，但是，高明的藝術家能夠給予我們意外的驚喜。徐渭用荷花表現了美人，而用荷葉表現了嫉賢妒能的小人。《五月蓮花圖》，兩朵荷花，一正一側，一高一低，錯落有致，濃淡分明。荷葉濃濃的墨色，荷花淡淡的白色，形成鮮明的對照。再加上幾株瀟灑的蒲草，更顯出荷花的嬌媚。畫上題詩一首："五月蓮花塞浦頭，長竿尺柄插中流。縱令遮得西施面，遮得歌聲渡葉不？" 9-15

詩中寫道，五月的蓮花正在盛開，塞滿了水浦頭。其中的兩枝，長長的荷莖，就像長長的柄，插在水浦中。而荷花就像美麗的西施一樣，那荷葉就像嫉賢妒能的小人。荷葉儘管能夠遮住像西施一樣美麗的荷花的面貌，但能遮住動聽的歌聲飛向遠方嗎？

這是滿腔悲憤的徐渭在向世間嫉賢妒能的小人發出如此悲憤的責問。

"不求形似求生韻"。徐渭認為"傳神"是衡量作品高下的首要標準。《芭蕉梅花圖》充分地表現了徐渭大寫意花鳥畫的美學特徵。9-16

左面湖石一塊，筆墨粗狂，渾厚蒼潤。芭蕉葉已經破敗，將要枯爛。在石後隱隱可見梅花，筆墨謹細，與粗狂的蕉石形成鮮明的對照。這裏有一個問題：芭蕉在秋後枯萎，而梅花在寒冬開放。徐渭畫中所表現的情景是根本不可能出現的。那麼，為什麼徐渭要這樣畫呢？王維曾經畫了雪中芭蕉的畫，是為了表現清白的人格。徐渭對王維的畫很佩服，專門畫過一幅《梅花蕉葉圖》。他說："芭蕉伴梅花，此是王維畫。" 5-26

徐渭另一幅《雪蕉梅竹圖》是為了表現好事不可兼得，嘲諷貪得無厭的人。徐渭在畫上題詩一首，說得明白："冬爛芭蕉春一芽，雪中翻笑老梅花。世間好事誰兼得，吃厭魚兒又揀蝦。"

這首詩說，芭蕉冬天枯爛，春天發芽。梅花冬天開放。芭蕉不能與梅花同時存在，所以，芭蕉要笑梅花，你為什麼要早早地開放？是啊，梅花為什麼不能夠與芭蕉同時生長呢？芭蕉的綠葉，梅花的高潔，如果同時存在，那該多好！但是，造化偏偏不這樣安排。為什麼呢？徐渭說，人世間的所有好事，是不能兼得的，就好像有人吃厭了魚，又揀蝦吃，哪裏能有這等美事呢？

《四季花卉圖》，一塊怪石，一株芭蕉，還有看不清楚的花卉。作為大寫意的花卉，不是這裏少幾筆綠葉，就是那裏少幾筆紅花。這本來就是大寫意繪畫的特徵，沒有什麼奇怪。但是徐渭卻將它引出新意來。為什麼這裏差兩筆紅花，那裏差兩筆綠葉呢？因為天下事，本來都是不完滿的，哪件事不是"差兩筆"呢？徐

渭題詩道："老夫遊戲墨淋漓，花草都將雜四時。莫怪畫圖差兩筆，近來天道殼差池。"

《竹石圖》，一塊玲瓏的湖石，淡墨表示明面，濃墨表示暗面。濃淡的墨色表現了湖石的凹凸不平。竹枝竹葉，濃淡相間，可謂美景，但是徐渭卻用它表現了人生的不平所引起的憤懣。他在畫上題詩一首，點明了主題："紙畔濡毫不敢濃，窗前欲肖碧玲瓏。兩竿梢上無多葉，何自風波滿太空？"9-17

這首詩沒有表現畫面的形象，卻表現了藝術家創作時的心態和藝術追求。我在紙畔揮毫濡墨，墨色不敢太濃，多摻淡水，準備畫竹子，就像在窗前描出來的竹影一樣，那樣逼真，那樣清碧，那樣玲瓏。兩竿竹梢上，本來沒有很多的竹葉，卻不知為什麼，招惹了滿天的風波。這裏顯然是說徐渭自己，我就像淡墨描繪的竹子，沒有很多的竹葉，本來，應當平平靜靜，身邊的風，無論來自什麼方向，都可以順暢地吹過，可是，卻招惹了這麼大的風波。這究竟是為什麼呢？老天啊，你能夠給我一個公平的答案嗎？

徐渭在寫意花鳥畫發展的歷史上具有極其重要的地位和作用，是一個對後世產生深刻影響的藝術家。

而他對人物畫的發展也做出了巨大的貢獻。

人物畫有許多種類，我們已經講過宮廷人物畫、風俗人物畫等，還有一類人物畫叫作文人人物畫。它是文人畫家所創造的人物畫。

文人人物畫是人物畫發展的新階段。

文人人物畫並不始自徐渭。文人畫家在水墨山水畫中所創造的人物，就是最初的文人人物畫。只不過那些人物只是山水畫的附屬，而徐渭把山水畫中的人物突出出來了。

中國的山水畫中，一般說來，會有人物。山水中有亭子，是供人休息的地方；有房子，是供人居住的地方。山水畫中的人是怎樣的人？

元代畫論家饒自然說，山水中的人物，即或是販夫走卒，"必皆衣冠軒昂，意態閒雅"，"切不可以行者、望者、負荷者、鞭策者，一例作傴僂之狀"。韓拙也說："凡畫人物，不可粗俗，貴純雅而幽閒。其隱居傲逸之士，當與村居耕叟、漁夫輩體貌不同。切觀古之山水中人物，殊為閒雅，無有粗惡者。"

本來，打魚的，砍柴的，背著東西的挑夫，他們彎著腰、駝著背，是很自然的事情。為什麼要把打魚的、砍柴的，都表現得"衣冠軒昂，意態閒雅"呢？因為，那些打魚的、砍柴的，並不是勞動者，他們就是文人自己。

要這樣想象山水畫中的人物：比如畫一個打柴的人，背上的柴，不要背得多，背多了，壓彎了腰，就不瀟灑了。我們可以想象，他們只是象徵性地背上幾根柴，邁著八字步，看到了一條溪，就停下來感歎道：子在川上曰，逝者如斯夫！又走了幾步，看到了山上的瀑布，就停下腳步唸誦道：飛流直下三千尺，疑是銀河落九天。

徐渭的人物畫，畫的就是這樣的人物。他們都是隱者高士的形象，或松下獨坐，聆聽天籟，神情高古；或與友對弈，遠離塵世，儀態安閒；或雨霽泛舟，鍾情山水，自得其樂。其

實，所有這些人物的形象，都是他自己的寫照。

《山水人物畫》之一，表現了一個隱者高士，靜坐於松下，那麼安靜，那麼閒適，微閉著眼，沒有慾求，沒有煩惱，好像塵世的一切都靜止了。9-18

《山水人物畫》之二，一個隱者高士，獨坐扁舟，雨霽天晴，浮遊水上，優哉遊哉。他要到什麼地方去呢？不，哪裏也不去。他沒有任何事情要做，沒有任何朋友要訪。9-19

《山水人物畫》之三，兩個人在山間樹下，睡著了。無憂無慮，甚至夢境都是美好的。9-20

9-18 山水人物畫之一

9-19 山水人物畫之二

9-20 山水人物畫之三

董其昌，松江華亭（今上海市）人。字玄宰，號香光，別號思白、思翁，謚文敏。又稱董華亭、董學士、董宗伯、董容台。

董其昌對人生道路的設想是走科舉做官之路。本來，董其昌祖上為高官，後來家道中落，要擺脫貧困局面的唯一辦法就是參加科舉考試。

1588 年秋，董其昌三上南京鄉試，果然高中。1589 年秋，董其昌到北京參加會試，考中進士，第二甲第一名，被選為庶吉士，供職翰林院，終於走上了仕途。董其昌考中進士之後十年，可謂平步青雲，升至皇長子講官。但是，他做官不敢主持正義，不問國事，因其時宮廷以魏忠賢為首的閹黨與東林黨鬥爭激烈。董其昌受佛道的影響，辭官隱居，超然世外，醉心書畫，致使他躲過一次次的暴風驟雨，遇難呈祥。

董其昌為官生涯達四十餘年，但真正在朝中為官也就是十餘年，多數時間，棄官高臥，隱居江南，醉心書畫，自成一家，影響深遠。

董其昌關於藝術的基本主張就是摹古。他以書法的學習為例，說明摹古的必要性。他說："學書不從臨古入，必墮惡道。"意思是學習書法應當師法古人，否則就會走入邪道。就書法來說，董其昌沒有說錯。學趙體，就要模仿趙孟頫；學柳體，就要模仿柳公權。我們常常說，某人的書法，模仿趙孟頫，一模一樣，多麼好啊！我們從來不會說，某人的書法，模仿趙孟頫，一點都不像，多麼好啊！董其昌說，其實，繪畫與書法是一個道理。"豈有捨古法而獨創者乎？"他說："或曰：須自成一家。此殊不然。如柳則趙千里，松則馬和

之，枯樹則李成，此千古不易。雖復變之，不離本源。”

當然，董其昌所謂的摹古，不是分毫不差的複製。他說，巨然、米芾、黃公望、倪瓚都臨摹董源，我也臨摹董源，大家都臨摹董源，為什麼不一樣呢？因為我們都明白一個道理，“使俗人為之，與臨本同”。我們不是“俗人”，是高手，我們臨摹的是“神氣”。所以，我們的臨摹與臨本不同。

在董其昌看來，師古人僅僅是畫家的第一步，還需師造物。

為什麼要師造物呢？

師造物是理解古人的基礎，不師造物，就不理解古人。離開了師造物，所謂師古人就是一句空話。因而，師古人僅僅是繪畫的最初階段。也就是說，師古人，更需師造物。

董其昌說，瀟湘之遊，才使他真正理解了米家墨戲雲山。面對瀟湘真景，他甚至覺得畫為多餘之物了。

他曾遊天池山，驗證黃公望的《天池石壁圖》。他狂叫曰：“今日遇吾師耳。”

除了師造物，還要師心。在董其昌看來，山水畫歸根到底，是心的創造。

中國的水墨山水畫是什麼？不僅僅是對客觀山水的反映，更重要的，是對畫家心靈的表現。

在董其昌看來，怎樣才能夠創作出名垂千古的山水畫作品？不僅僅是到山水之中去寫生，也不僅僅是學習山水畫的筆墨技巧，關鍵是要有林泉之心。只有如此，才能夠有胸中丘壑。所以，董其昌說，只有讀萬卷書，行萬里路，胸中脫去塵濁，才能夠丘壑內營，為山水傳神。

董其昌還提出，中國的山水畫可以區分為南宗與北宗。所謂北宗，就是從李思訓父子開始，到後來的趙幹、趙伯駒，最後傳到馬遠、夏圭。所謂南宗，就是從王維開始，後來是張璪、荊浩、關仝、董源、巨然、元四家等等。

南北宗區分的根據何在？董其昌說，南北宗不是“其人分南北耳”。也就是說，南北宗不是按照藝術家的籍貫來區分的。那麼，南北宗是按照什麼來區分的呢？

一是繪畫的目的。南宗認為繪畫的目的是自娛，表現自己的審美觀念，不為皇家和他人服務。而北宗認為繪畫的目的是為皇家服務，表現皇家的審美觀念。

二是繪畫的風格。南宗繪畫的風格是“淡”，即平淡柔潤，文秀超脫。北宗繪畫的風格是“猛”，即剛性線條，有猛烈的氣勢。

三是畫家的身份。南宗的畫家是文人士大夫中的高人隱士，或者雖身居高位，然心在隱逸。北宗的畫家是貴族或屬於貴族的院體畫家，董其昌把他們稱作高級工匠。

董其昌對南北宗的態度是崇南貶北。他認為南宗是文人畫，北宗是院體畫，後者非我輩應當學習的。

其實，北宗有北宗的好，南宗有南宗的妙，崇南貶北是不對的。

南北宗的分類雖然有其弊，亦有其功，那就是對文人畫史的科學總結。文人畫從王維開始，已有八百多年的歷史。文人畫的理論，從蘇軾開始，已有五百多年的歷史。董其昌對文人畫做了科學的總結，不僅對從王維開始的南宗繪畫給予了恰當的名稱——文人畫，而且對文人畫的發展線索做了清晰的描繪。這不僅是文人畫發展史上的大事，而且是中國繪畫發展史上的一件大事，董其昌功莫大焉。

董其昌七十九歲時，對自己的繪畫過程做了很好的總結。他說："余二十二歲作畫，今五十七年矣，大都與文太史較，各有短長，文之精工，吾所不如，至於古雅秀潤，更進一籌矣。吾畫無一點李成、范寬俗氣，然世終莫之許也。"又說："余少學子久山水，中復去而為宋人畫，今間一仿子久，亦差近之。"他對李成、范寬的看法，在我們看來，有些偏頗，不過對於他自己來說，也是一句真話。

《青弁圖》可以說是董其昌繪畫風格的典型代表。9-21

9-21 青弁圖 橫 66.88 厘米 縱 225 厘米

《青弁圖》作於 1617 年，時年作者六十二歲。這時作者的繪畫藝術達到了爐火純青的境界。在這幅作品上，作者自題"仿北苑（董源）筆"。我們看董其昌的這幅作品，與董源的作品在構圖與筆墨上都有明顯的差異，為什麼是仿董源呢？因為在"平淡天真"的繪畫風格上，他們是一致的。畫面近景是雜樹叢生，中景是山石相接，遠景峰嵐起伏。這裏的山，是靜靜地沉睡的山，而不是"類劍插空"憤怒呼喊的山，不是大斧披皴激憤的石。特別是那靜靜的江水，甚至連一絲波浪也沒有。淡墨輕嵐，古雅秀潤，這種平平淡淡的山水，是畫家的追求和心境的反映。

董其昌還有鮮潤耀眼的青綠山水畫，它們的繪畫風格也是柔軟秀潤的"淡"嗎？我們回答說，是的。

《秋興八景圖》是董其昌六十六歲時所作，當時估計是應明光宗朱常洛詔，赴太常少卿任所，乘船經過松江、蘇州、鎮江一帶。在乘船的二十多天裏，沿途所見，即興而作。共八開，每開都有作者題記。這八開作品，精美之至，對研究董其昌的繪畫風格有重要意義。

9-22

既然是對景作畫，能不能摹古呢？我們說

過，中國藝術家的摹古與師法造化並不矛盾。董其昌的作品為我們提供了佐證。

在《秋興八景圖》第一開中，作者自注："仿文敏（趙孟頫）筆。"第七開題"吳門友人以米海岳（米芾）《楚山清曉圖》見視，因臨此幅"。董其昌摹古而不拘泥於古，在他存世的作品中，大約半數作品都像這兩幅作品一樣，標注臨摹古人，但實際上，並不是對古人的作品亦步亦趨，而是具有自己的風格。學古而變古，這是董其昌摹古的特點，也是後來大批摹古者不能達到他的高度的根本原因。

董其昌的作品與趙孟頫、米芾的作品的根本相似點，就在於平淡天真的繪畫風格。

這兩開作品與其他作品一樣，那一河兩岸式的構圖，那沒有一絲波浪的平靜的水面，那淡淡的墨，那清秀的山，都表現出平淡酣暢、古雅秀潤的風格。謝希曾跋董其昌《秋興八景圖》："思翁《秋興八景》，取三趙（趙孟頫、趙大年、趙伯駒）神韻，而運以己意，寓古澹於濃郁中，真為絕妙。"這就是說，董其昌摹古，是摹古人的神韻（我們叫作風格），表達的是自己的思想感情。表面上看，是色彩豔麗的青綠山水，但是，透過豔麗的色彩，我們可以看到"澹"（即淡泊、淡然）的風格。這段

話是很有見地的。

董其昌的山水畫風格，可以用“天真爛漫”來概括。“天真爛漫”是蘇軾的追求，他說：“詩不求工字不奇，天真爛漫是吾師。”所謂“天真”，就是事物的原初狀態，也就是米芾所說的“平淡天真”。董其昌喜歡“天真”，但未必喜歡“平淡”，而是喜歡“爛漫”，就是“爛漫”這兩個字，把董其昌與董源、倪瓚區分開來。所謂“爛漫”，就是生機勃發，不是荒寒。他在《題雪梅圖》中寫道：“燕山雪盡勢嶙峋，寫得家山事事真。剛有寒梅太疏落，請君添取一枝春。”一句話，董其昌的畫風是秀潤儒雅，風流蘊藉，瀟灑出塵。

水墨山水畫經過了漫長的發展歷程。倪瓚沿著董源開闢的道路前進，終於攀上了水墨山水畫發展的頂峰。董其昌沿著倪瓚的道路繼續前進，但是，時代不同了，董其昌的時代，水墨山水畫已經翻過了頂峰，逐漸走向低谷。因此，董其昌的水墨山水畫表現了它的衰敗。

從水墨山水畫的內涵來說，古代的水墨山水畫有深厚的底蘊——天人合一的理念，道德倫理的象徵，隱士高人的情懷，佛道儒家的信仰，等等。由於社會生活的變化，這些深厚的底蘊都逐漸淡化了，甚至消失了。雖然不能說是金玉其外、徒有其表，但底蘊內涵已經大不如前，這是不爭的事實。特別是由於商品經濟的發展，水墨山水畫變為牟利的手段。五代、元朝這塊曾經開出水墨山水畫絢麗花朵的沃土，到了明朝，土壤中的養分已經耗盡，再也開不出那樣絢麗的花朵了。水墨山水畫不僅僅是對客觀的山水的反映，更是對社會政治、經濟、哲學、道德、宗教的反映。

從水墨山水畫的風格來說，雖然董其昌沿著倪瓚平淡天真的道路繼續前進，但倪瓚已經把水墨山水畫平淡天真的風格發揮到極致，過猶不及，靜寂的過火就是死寂，簡淡的過火就是柔媚，蕭疏的過火就是萎靡。

日本人古原宏伸說過一段意味深長的話：“董其昌被人譽為‘藝林百世大宗師’。‘百世大宗師’是極高的讚譽之詞。這不是作為從事創作的書畫家的董其昌，而是針對作為批評家的董其昌的恰如其分的評價吧，董其昌對以後的所有批評家乃至生活在當代的我輩所產生的影響是不可估量的。”我們以為，這種評價是符合實際的。

9-22 秋興八景圖
每段均橫 31.7 厘米 縱 53.8 厘米

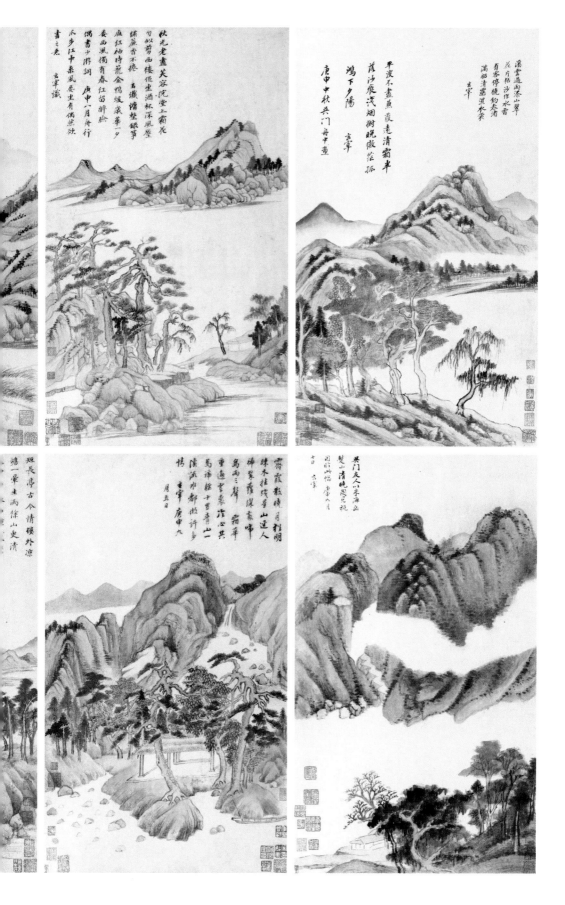

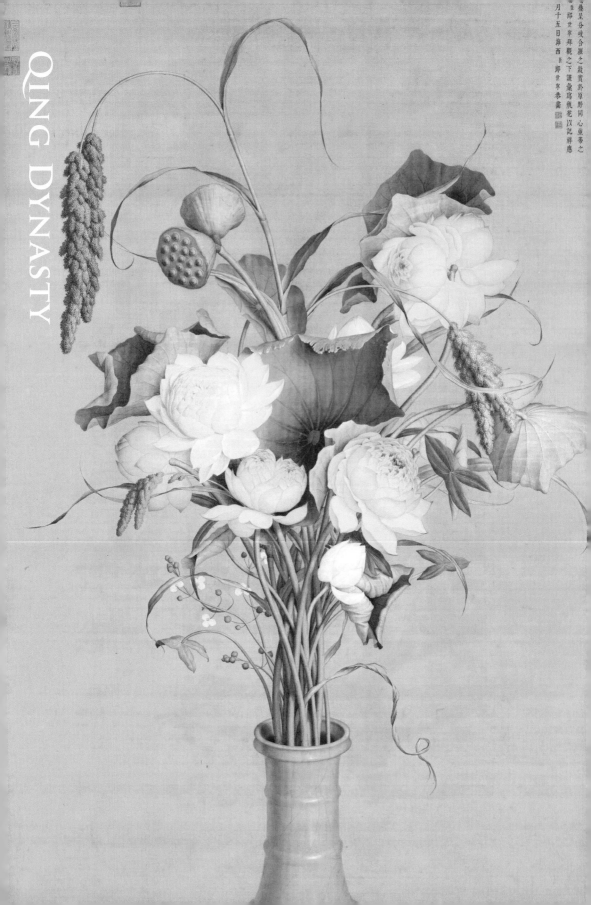

聚呈分岐合攒之殺貴於原野同心童帶之
臣郎世寧拜觀之下謹彙寫瓶花以記祥應
月十五日海西臣郎世寧恭畫

清

第十篇

清朝是中國封建社會的最後一個王朝。舊的在迅速地死亡，新的在茁壯地成長。因此，清代是新生與腐朽激烈碰撞的時代。這種碰撞，決定了清代美術的特點。

新生與腐朽激烈碰撞在美術上的反映，就是「四僧」與「四王」的鬥爭。其中「四王」是守舊的，而「四僧」是創新的，後者把清代美術推向了發展的高峰，創造了輝煌燦爛的藝術作品。

清代是資本主義經濟萌芽、發展的時代。經濟上的資本主義因素的發展壯大，對藝術產生了較為深刻的影響，促使人道主義藝術發展壯大，那就是「揚州八怪」，特別是鄭板橋，創造了輝煌燦爛的美術作品。

清代是中西政治經濟激烈碰撞的時代，也是中西美術融合的時代。這就是以郎世寧為代表的「中西合璧」的藝術風格的初創。

10-1 王時敏
春林山影圖
橫 43.8 厘米
縱 94.3 厘米

10-3 黃安平
八大山人小像
橫 60.5 厘米
縱 97 厘米

10-4 八大山人
雙雀圖
橫 37.8 厘米
縱 75.3 厘米

10-5 八大山人
孔雀竹石圖
橫 72 厘米
縱 169 厘米

10-10 八大山人
魚鳥圖
橫 44 厘米
縱 143 厘米

10-11 八大山人
枯枝孤鳥圖
橫 38 厘米
縱 102 厘米

10-12 八大山人
荷花小鳥圖
橫 27.9 厘米
縱 31.8 厘米

10-9 八大山人　魚鳥圖　橫 105.8 厘米　縱 25.2 厘米

10-13 石濤　搜盡奇峰打草稿　橫 285.5 厘米　縱 42.8 厘米

10-14 石濤　金山龍遊寺圖（之一）
橫 17.6 厘米　縱 24.6 厘米

10-16 石濤　芳蘭圖
橫 29.4 厘米　縱 43 厘米

10-17 石濤
竹石圖
橫 54.3 厘米
縱 131.2 厘米

10-18 鄭板橋
衙齋聽竹圖
橫 62 厘米
縱 142 厘米

10-19 鄭板橋
荊棘蘭竹石圖
橫 110.3 厘米
縱 178 厘米

10-20 鄭板橋
竹圖
橫 85.5 厘米
縱 189 厘米

10-21 鄭板橋
竹石圖
橫 58 厘米
縱 231 厘米

10-22
鄭板橋
幽蘭圖
橫 51.4 厘米
縱 91.6 厘米

10-23 郎世寧
馬術圖
橫 426.2 厘米
縱 223.4 厘米

10-24 郎世寧
萬樹園賜宴圖
橫 419.6 厘米
縱 221.2 厘米

10-26 郎世寧 聚瑞圖
橫 86.1 厘米 縱 173 厘米

10-27 郎世寧
松鶴圖
橫 142 厘米
縱 223 厘米

10-25 郎世寧
乾隆帝后妃嬪圖卷（皇帝和皇后部分）
全圖橫 688.3 厘米 縱 53 厘米

本篇重要作品尺寸對比

（比例尺約 1：35）

明代末年，漢族建立起來的最後一個封建王朝氣數已盡。

　　公元 1616 年，滿族領袖努爾哈赤建立後金。1636 年，皇太極改國號為清。1644 年順治帝即位，吳三桂引清軍入關，順治定都北京。直到清帝溥儀退位，共持續近三百年。

　　清軍入關，給漢族地區帶來了災難，也帶來了生機。清初統治者汲取歷史經驗，社會安定，經濟發展，創造了“康乾盛世”。不過，封建社會無可避免地走向衰敗，所謂“康乾盛世”不過是整個封建社會滅亡前的回光返照而已。

　　這個時代的特點，就是新與舊的激烈碰撞。幾千年的封建社會正在走向滅亡，而新的經濟和思想正在孕育成長。先進的思想家用激烈的詞句批判舊的一切，呼喚新社會的產生。黃宗羲抨擊君主專制的政體，他說君主“以天下之利盡歸於己，以天下之害盡歸於人”，因此，“為天下之大害者，君而已矣”。唐甄大罵：“自秦以來，凡為帝王者皆賊也。”

　　新舊兩種社會因素在激烈地鬥爭和碰撞著。舊的因素在迅速衰亡，而新的因素在逐漸壯大。

摹古與創新的對立：王時敏、八大山人、石濤

　　"四王" 是指王時敏、王鑒、王翬、王原祁。"四僧" 是指八大山人、石濤、漸江、石溪。

　　清初 "四王" 主張摹古，"四僧" 主張創新，形成了尖銳的對立。

　　主張摹古的一方認為，摹古是繪畫的最高原則，是區別繪畫作品高下的標準。任何作品，凡是符合古人的作品就是優秀的；反之，凡是不符合古人的作品，就是拙劣的。

　　王時敏說，作畫的唯一標準就是 "刻意師古" "力追古法" "宛然古人" "一樹一石，皆有原本"。王原祁用過一個極富爭議的詞，叫作得古人 "腳汗氣"。他說："余心思學識不逮古人，然落筆時不肯苟且從事，或者子久些子腳汗氣，於此稍有發現乎？" 王原祁以未得古人 "腳汗氣" 為憾。能夠得到黃公望的 "腳汗氣"，他便沾沾自喜，炫耀於人。

　　"四王" 摹古的主要表現是師古人之跡。

師法古人，有人師古人之心，有人師古人之跡，結果大相徑庭。元四家師法董源、巨然，是師古人之心，結果，在師法造化中創造了自己的風格；"四王" 同樣師法董巨，是師古人之跡，結果，在師法造化中，只是恨不似古人，用王原祁自己的話來說，"出藍之道終不可得也"。

　　摹古者反對表達自己思想感情的創新。如果畫出己意，表達自己的思想感情，那就尤其可怕。王時敏說，這些人的畫，"古法茫然，妄以己意衒奇"。這樣必然會 "流傳謬種，為時所趨，遂使前輩典型，蕩然無存"。

　　與清初 "四王" 的摹古觀點相反，"四僧" 基本主張藝術創新。

　　針對 "四王" 提出的摹古論，石濤提出變化論。繪畫之法，不是萬古不變的，而是變化的。法是哪裏來的？是人訂立的。為什麼只許古人立法，不許今人立法呢？石濤問道："古

人未立法之先，不知古人法何法；古人既立法之後，便不容今人出古法，千百年來，遂使今之人，不能出一頭地也。師古人之跡，而不師古人之心，宜其不能出一頭地也。冤哉！」

王時敏等人說：「古人是我師。」石濤說，學古不善於變化，就是「泥古不化」。他提出「知有古而不知有我」是錯誤的，「不立一法，是吾宗也；不捨一法，是吾旨也」。

繪畫創作沒有固定不變的法則，一切法則都是變化的。如果一定要追求固定的法則，那就是「無法而法」。他說：「至人無法，非無法也，無法而法乃為至法。」

歸根到底，繪畫應是自我表現，而不是古人的表現。石濤說：「夫畫者，從於心者也。」石濤總結五十年繪畫創作之經驗，歸結到一點，那就是主客統一，物我交融。他說：「此予五十年前未脫胎於山川也；亦非糟粕其山川，而使山川自私也，山川使予代山川而言也，山川脫胎於予也。予脫胎於山川也，搜盡奇峰打草稿也，山川與予神遇而跡化也，所以終歸之於大滌也。」

五十年前的石濤，尚未「脫胎於山川」，就是說，僅僅能夠達到形似的境界；五十年後的石濤，進入「脫胎於山川」的階段，「搜盡奇峰打草稿」，就是說，在心中將奇峰與情感融合，達到物我渾一、主客統一的境界。換句話說，就是將春夏秋冬的山川，與喜怒哀樂的情感，融為一體，形成心中的審美意象。

綜合比較「四王」與「四僧」，從藝術主張來看，「四僧」為上；若論藝術成就，「四僧」為上；若論當時的社會影響，「四王」為上。

雖然「四王」的藝術作品不比「四僧」的作品優秀，「四王」的才智不比「四僧」高超，「四王」的藝術主張不比「四僧」有更多的真理，但是「四王」能夠成為當時繪畫的「正宗」，主要有兩點原因：一是傳承，二是政治。

「四王」所謂摹古，首先是模仿明代的董其昌。而「四王」之首王時敏是董其昌的「真源嫡派」，其他三人，王鑒是王時敏的族姪，王原祁是王時敏的孫子，王翬是王時敏和王鑒的學生。這樣說來，「四王」都可以視為師承董其昌。如果董其昌是「畫苑領袖」，那麼，「四王」當然也是「畫苑領袖」了。

「四王」的藝術風格不出己意，安順守法，溫潤和順，很適合於統治者的藝術需求。康熙說：「朕臨御多年，每以漢人為難治。」從此觀之，統治者以適合統治的需要為唯一宗旨，至於藝術水平高低，那是次要的。「一代正宗才力薄」，惟其「才力薄」，才是「正宗」。

「四王」與「四僧」的作品比較而言，「四僧」不僅藝術作品優秀，而且對後世影響深遠。所以，我們重點介紹「四僧」。在「四僧」中，我們重點介紹八大山人與石濤。正是八大山人使中國寫意花鳥畫和文人畫攀上了發展的頂峰。

「四王之首」王時敏，本名王贊虞，字遜之，號煙客，又號偶諧道人，晚號西廬老人。江蘇太倉人，明代萬曆年間內閣首輔王錫爵之孫，翰林編修王衡之子。在「四王」之中，王時敏的山水畫引領著清初畫壇的主流。

《春林山影圖》是王時敏仿元代畫家倪瓚的作品。不需要很高的智慧，我們就能夠看到

王時敏對倪瓚的仿製，筆墨構圖，大體相似。
10-1

　　我們將《春林山影圖》與倪瓚的《六君子圖》10-2 進行對比。從構圖看，王時敏作品屬於典型的倪瓚一河兩岸式構圖，近景緩坡雜樹，茅屋點綴其間，中間留白為河，遠山平緩。從筆墨看，王時敏極力臨仿倪瓚，如使用側鋒乾筆折帶皴，山石部分與倪瓚不同，輪廓線用圓筆，線內用乾筆皴擦，近樹用雙勾輪廓線，葉法用松葉點、柏葉點等。雖然外貌相似，但是倪瓚的神采意境，卻未能仿製。那過於精細的筆觸，那仔細著意的安排，甚至比倪瓚的安排更規矩、更嚴謹、更認真、更秀潤，因此也失去了倪瓚山水畫中的疏寒清冷、逸筆草草和天真平淡。總之，王時敏師倪瓚，不如倪瓚；師黃公望，不如黃公望。

　　寫意花鳥畫從宋代蘇軾創造以來，經過了數百年文人的天才創造，終於迎來了發展的高峰。

　　近代繪畫大師齊白石說："青藤、雪個、大滌子之畫，余心極服之。恨不生三百年前，或為諸君磨墨理紙，諸君不納，余於門之外，餓而不去，亦快事也。"這裏所說的"青藤"就是徐渭，"雪個"就是八大，"大滌子"就是石濤。這三位，就是齊白石最佩服的藝術家，佩服到恨自己不能早生三百年，能在他們繪畫的時候，恭恭敬敬地站在他們身邊，為他們理紙磨墨。如果徐渭這些大師，不讓我去磨墨理紙，我就站在他們的門外，就是餓死，我也高興。

　　徐渭、八大山人、石濤，他們確實創造了輝煌燦爛的美術作品，但如果從美術發展的過程來看，他們之間是有本質區別的。如果用攀登一座高峰來比喻美術的發展，徐渭是處於向上攀登的階段，雖然他每走一步，就更接近光輝的頂峰，但他終於沒有到達光輝的頂峰。在他之後，八大山人繼續努力，終於登上了頂峰，成為勝利的象徵。石濤無論在藝術作品上，還是在藝術理論上，都能夠"一覽眾山小"，但與八大相比，他已經開始離開頂峰下山了。徐渭與石濤雖然都站在高高的半山峰上，但徐渭每走一步，都是向上的一步，越走越接近於頂峰；而石濤每走一步，都是向下的一步，越走越遠離頂峰。至於吳昌碩，他已經在山底了。

　　每一個藝術家都是時代的產物，都應當完成時代所賦予的任務。從這種意義上來說，徐渭、八大、石濤、吳昌碩，他們都完成了時代所賦予的任務，因而都是傑出的藝術家。但是，時代不同，賦予他們的任務也不同。因而，人們對他們的評價也應當有所不同。

　　從明清以來，或者更準確地說，自元末明初的倪瓚以來，最偉大的藝術家，就是八大山人。

　　八大山人，明末清初藝術家，1626 年生於江西南昌。10-3

　　"八大山人"的名字，是一個有爭議的問題。比較多的人主張，"八大山人"的真名叫朱耷，出家以後的名叫傳綮，字刃庵，號雪個、個山、驢、驢漢等。朱耷這個名就很奇怪。據說，八大山人出生時，耳朵很大，所以叫朱耷。後來，他盡人皆知的名字叫"八大山

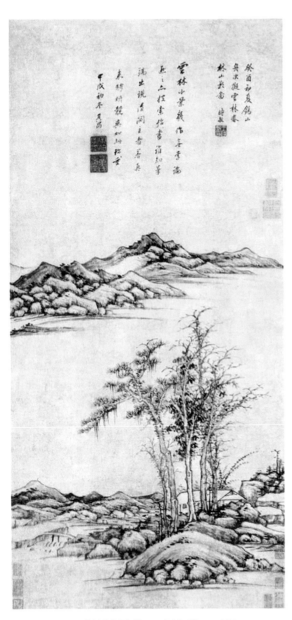

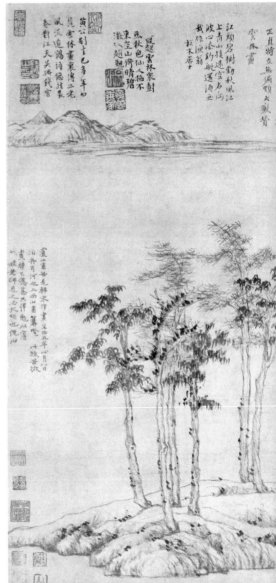

10-1 春林山影圖 橫 43.8 厘米 縱 94.3 厘米　　　　　　　　10-2 倪瓚 六君子圖 橫 33.3 厘米 縱 61.9 厘米

10-3 黃安平 八大山人小像 橫 60.5 厘米 縱 97 厘米

人"。為什麼叫"八大山人"呢?"山人"就是和尚的意思,對"八大"則有很多猜測。我認為,最值得重視的還是八大山人自己的解釋。他說:"八大者,四方四隅,皆我為大,而無大於我也。"所謂"八大",就是四方,東南西北四個方向,再加四隅,就是東北、西北、東南、西南四個角。四方加四隅,共稱"八大"。朱耷是說,四方四隅,唯我為大。據說,釋迦牟尼出世時,一手指天,一手指地,說:"天上地下,唯我獨尊。"這是佛教徒的自我意識。所以,"八大"也好,"山人"也好,都是朱耷佛教思想的體現。

明代晚期,內憂外患,明朝政權已經搖搖欲墜,注定要滅亡了。但是,八大山人卻與這個腐朽的政權有不可割捨的關係。明代開國皇帝朱元璋有許多兒子,第十七子叫朱權。當朱元璋選定長子為太子後,太子之外的其餘兒子不能像普通老百姓那樣,一家人親親熱熱生活在一起。他們都應當離開京城,以免惹是生非。朱權就這樣被冊封為寧王,到江西南昌就職。他的子孫也世世代代居住在南昌。八大山人就是朱權的第九代孫。

八大山人一生大約可以分為三個時期。

第一個時期是出家為僧時期(1648—1680年)。這個階段,從二十二歲到五十四歲,他當了三十二年的和尚。

1644年,也就是崇禎十七年,三月十九日,李自成的大順軍攻破了北京城,崇禎皇帝親手殺死了愛妃和一個女兒後,在景山上吊死了。崇禎的死,標誌著明朝的滅亡。這一年,朱耷十八歲。這對於他來說,是畢生的痛。他時常在自己的作品中記下這個刻骨銘心的日子。如《雙雀圖》,在畫面的正上方,有一個奇怪的標記,這個標記就是暗指三月十九日,崇禎吊死的那一天。10-4

崇禎死後,山海關總兵吳三桂"衝冠一怒為紅顏",引清兵入關,擊敗了農民起義軍李自成。清軍大舉揮師南下。順治二年,即1645年,南昌陷落。寧王府九十餘口人被殺,只有朱耷一人幸運逃出,在荒山野嶺中避難。

他應當走什麼路呢?削髮為僧,跳出紅塵,是唯一現實的道路。1648年,朱耷二十二歲,剃髮為僧,僧名傳綮。

朱耷出家,是不得已而為之。後來,他接受了禪宗的思想,成為一名有修養的禪僧。他認真學習佛法,經常講經說法,成為當地著名的高僧。如果就這樣生活下去,也算是不幸中的大幸。誰知廟裏的生活也不是超然世外的,一件意想不到的事,打破了他的平靜生活。1651年,順治親政。為了表現自己的寬容,他頒佈一道詔書:僧道永免納糧。許多交不起稅、納不起糧的窮苦農民,紛紛遁入空門。這樣,國家的稅收大減。十年後,皇帝又發詔

10-4 雙雀圖 橫 37.8 厘米 縱 75.3 厘米

書，規定十五歲以上的男丁，都要繳稅納糧。對於和尚道士，也要一一登記，驗明正身，包括年齡、本籍、俗名、所在寺觀等，如果是真實的，由政府發給度牒。否則，一律驅趕到農村，種地納糧。朱耷到廟裏為僧，最根本的目的是隱姓埋名，避免殺身之禍。現在，廟裏的清靜也沒有了。從此他的生活發生了重大的變化：第一，他不能在一個廟裏長久停留，而是經常從一個廟到另一個廟，到處遊動；第二，他不再講佛說法，而是到廟裏最隱蔽的小房中，潛心繪畫。

這時，有一個人闖入了他的生活，對他今後的生活產生了深刻的影響。這個人叫裘璉。

裘璉是浙江人，要到江西去，他的岳父胡亦堂在江西任知縣。裘璉雖然從來沒有見過朱耷，但對他的畫仰慕已久。一次見面，不僅使他們成為忘年之交，而且使朱耷的生活轉入新的階段。

第二個時期是還俗時期（1680－1690年）。這個時期，從五十四歲到六十四歲，朱耷還俗。

裘璉的岳父胡亦堂是江西臨川縣縣令，聽到裘璉對朱耷的介紹，很感興趣。正好臨川縣要修縣誌，於是向朱耷發出邀請。從此，朱耷由僧還俗。在這段時期裏，他或遊山覽水，或吟詩作畫，過著悠閑的生活。半年後，胡亦堂調任江蘇，朱耷短暫的悠閑生活結束了。

接著是朱耷的一段悲慘生活。不知道什麼原因他瘋了，他衣衫襤褸，戴著布帽，拖著露出腳趾的鞋子，在市井中東遊西逛，或一夜痛哭，或整天大笑。人們討厭他，知道他喜歡

喝酒，就拿酒灌他。他喝醉了，就躺在街旁樹下，昏昏地睡去。他就這樣在街上流浪了一年多，任人笑罵。後來被侄子發現，拉回家中，經過一年多的調養，才恢復正常，又開始了作書作畫的生涯。

這一時期，朱耷的生活不同以前，他靠賣畫維持生計，過著亦僧亦道亦儒亦隱的生活。他的畫在當時的價錢是極低的，他自己說，畫一幅河水，只值三文錢。他不怎麼說話了，大書一個"啞"字貼在門上。本來，他就有口吃的毛病，畫作的題款經常有"個相如吃"幾個字（《雙雀圖》最左一列文字即是）。此時的朱耷，不僅口吃，而且根本不說話了，與人相對，或手勢或筆談。他酒量不大，與人猜拳，贏了，就笑；輸了，就喝；醉了，就哭。這時他開始使用"八大山人"這個名號，稱自己為"驢"或"驢屋"，並且把"八大山人"四個字合寫在一起，好像"哭之"，也像"笑之"，又哭又笑，哭笑不得，表現了內心深處的悲憤之情。

這所有的一切導致他開始仇視投靠清朝的官吏。有一段時間，他借住在北蘭寺，靠畫壁畫為生。那時，常常有一些清朝官吏慕名訪問。對於這些來訪的官吏，八大山人要求他們必須脫掉官服，摘掉花翎。

江西巡撫宋犖是一個很複雜的人物。他殘酷地鎮壓反清復明的起義，但同時又是一位書畫家、鑒賞家，擅長水墨蘭竹，與文人關係很好。宋犖深深地為八大的繪畫和詩文所折服，幾次到北蘭寺，希望見到八大山人，但每次都落空。後來，宋犖不再妄想見到八大山人，只

是想得到一幅八大山人的作品。八大山人討厭他，便於 1690 年畫了《孔雀竹石圖》，題寫了一首著名的詩：“孔雀名花雨竹屏，竹梢強半墨生成。如何了得論三耳，恰是逢春坐二更。”10-5

這首詩，就是諷刺宋犖的。宋犖的府內養著一對孔雀，府前有一塊竹屏，他有時也畫幾筆蘭竹。詩的前兩句都由此而來。後兩句，所謂“三耳”有一個典故。說一個奴才，叫“臧三耳”，人都有兩耳，而奴才要有三耳，既要為主子打探消息，又要善於領會主子的意思，才能把主子侍候得好些。“逢春坐二更”是說，大臣上朝，是在五更，但怕晚了，到二更天就坐著等待了。好一副奴才相！

這幅把宋犖搞得哭笑不得的《孔雀竹石圖》，卻成了中國繪畫史上的名作，也是八大山人這個時期的代表作。

第三個時期是淒涼晚年期（1690—1705年）。這個時期從六十四歲到七十九歲，七十九歲時八大山人淒涼離世。

八大山人的晚年，雖然生活悽苦，但他的思想感情卻提高到新的境界。過去他的情感是家國之恨，而晚年的他擺脫了窮達利害的糾纏，達到了純淨聖潔的境地。他的朋友蔡受在《贈雪師》中說：“人言我怪怪不足，我眼底見惟一禿。師奇奇若水入礬，才磨缸角塵不頑。”

人們說，八大山人很奇怪，我說，八大山人不奇怪。在我的眼中，八大山人就是一個和尚。如果說，他有奇怪的地方，那就是八大山人的靈魂就像加了礬的水一樣純潔明淨。

關於八大山人的作品，著名畫家鄭板橋寫過一首極好的詩，做出了中肯的評價："國破家亡鬢總皤，一囊詩畫作頭陀。橫塗豎抹千千幅，墨點無多淚點多。"

寫意花鳥畫經過徐渭的創造，再由天才的八大推向了歷史發展的頂峰。寫意花鳥畫在八大那裏高度地完善了，達到前無古人、後無來者的程度，表現在以下幾個方面。

第一，八大的寫意花鳥畫是"傳情"的頂峰。

寫意花鳥畫從創立以來，就反對形似，強調神似，表達真情實感。

八大山人畫的魚鳥鴨有一個顯著的特徵，就是牠們都有一雙大大的白眼，而生活中的魚鳥鴨，都沒有那樣的眼睛。怎樣看待這種表現手法呢？任何成熟的藝術作品，無論畫的是什麼，表現的都是畫家自己的情感。八大山人正是通過作品中的魚鳥鴨等的眼睛，來表達自己複雜的內心情感。

《魚鴨圖》，那些鴨子，睜著大大的白眼。中國人說，青眼看人，是表示尊重；而白眼看人，是表示蔑視。10-6

提起鳥兒，總給人以美麗、活潑的印象。但是，《蓮塘戲禽圖》中這兩隻禽鳥，黑色的羽毛，睜著大大的怪異的眼睛在看人，尤其是左邊那隻，好像有進攻的姿態，那是仇視，也是怒視。10-7

我們看了一些鳥，都是怪異的、冷峻的、仇視的、鄙視的。為什麼它們都是優秀的藝術作品呢？因為它們完整準確地表達了八大山人的思想感情。八大山人畫的魚眼，就像他畫的

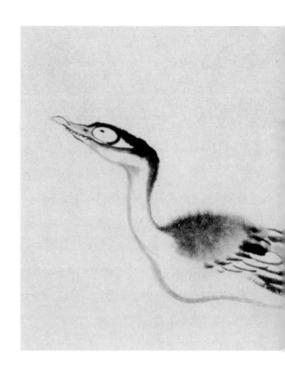

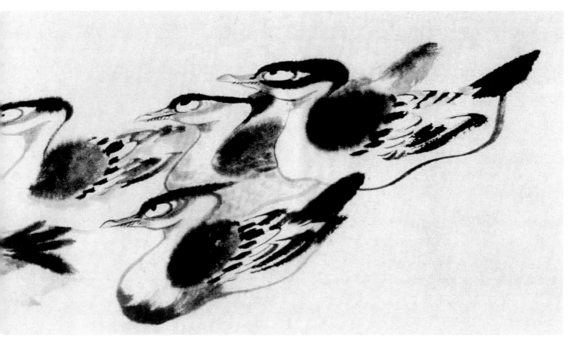

10-6 魚鴨圖（局部）全圖橫 569.5 厘米 縱 23.2 厘米

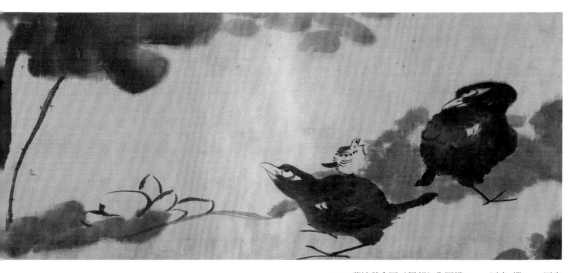

10-7 蓮塘戲禽圖（局部）全圖橫 205.1 厘米 縱 27.3 厘米

10-8 花鳥圖之魚 橫 23.5 厘米 縱 28 厘米

鳥眼一樣,同樣表現了複雜的情感。

《花鳥圖》之魚,一條魚睜著大大的白眼,張著嘴巴,好可怕!牠不往上看,而是往下看,是鄙視,又好像是在看人,帶著仇視的眼神。10-8

總而言之,八大山人對魚鳥的表現,達到了物我同一的境界,物就是我,我就是物。我有什麼情感,魚鳥就有什麼情感。我的情感有多麼複雜,魚鳥的情感就有多麼複雜。我的情感有多麼強烈,魚鳥的情感就有多麼強烈。

文人畫講究傳情,寫意花鳥畫講究傳情,八大山人的藝術作品達到了傳情的最高境界。

第二,八大的寫意花鳥畫是深刻寓意的頂峰。

八大山人的畫,表面上看就是一條魚、一隻鳥或一塊石,畫面極簡單。但它的內涵極其深刻,甚至非常晦澀。

八大山人畫的花鳥,從形式上看,簡,簡到了不能再簡,一目了然,世人皆懂;從內涵上看,深,深到了不能再深,誰都不懂,只有他懂。

《魚鳥圖》,表面上看很簡單,就是一塊怪石,蹲著兩隻小鳥,一條大魚,後面跟著一條小魚,似乎並無深意。但是,如果我們仔細觀賞,就會發現難解之處。魚怎麼飛上天了呢?畫面上有三段題識,說明作者確有深意。其中第三段題識這樣寫道:"東海之魚善化,其一曰黃雀,秋月為雀,冬化入海為魚;其一曰青鳩,夏化為鳩,餘月便入海為魚。凡化魚之雀借以朓,以此證知漆園吏之所謂鯤化為鵬。"八大山人在這裏藉用了《莊子·逍遙遊》中的故事。《莊子·逍遙遊》中說:"北冥有魚,其名為鯤,鯤之大,不知其幾千里也。化而為鳥,其名為鵬,鵬之背,不知其幾千里也。怒而飛,其翼若垂天之雲。是鳥也,海運則將徙於南冥。南冥者,天池也。"這幅畫講的是魚與鳥是可以互相變化的。魚飛上天,則化為鳥;鳥飛入水,則化為魚。故不知何者為魚,何者為鳥。八大山人的這些深意,除了他自己,誰能夠知道呢?10-9

10-9　魚鳥圖　橫 105.8 厘米　縱 25.2 厘米

另外一幅《魚鳥圖》，對於魚鳥的關係表現得更明確。畫面中的小鳥立於山上，下部有一條修長的魚，睜著怪異的眼睛平臥著。小鳥俯視，魚上望，好像牠們在說話：你就是我，我就是你。這幅畫上題詩道："目盡南天日又斜，時人莫向此圖誇。是魚是雀兼鸐鴿，午飯晨鐘共若耶。" 10-10

望著南天，太陽西斜。人們看到這幅圖畫，不要誇口這幅作品很好，你都明白嗎？畫面上是魚、是黃雀還是八哥，畫面上表現的是中午還是早晨，你都能夠明白嗎？平常人一定說，都很明白。其實，你哪裏明白呢？魚就是黃雀，黃雀就是八哥。早晨就是中午，中午就是早晨。這其中的寓意深著呢！

八大山人繪畫中的寓意，不讀書的人是無法理解的。因為，文人畫都要求畫面中要有文氣。什麼是文氣呢？就是書卷氣。可以說，有書卷氣，就是文人畫；沒有書卷氣，就不是文人畫。清代松年說："不讀書寫字之師，即是工匠。" 文人畫，怎樣表現出書卷氣呢？繪畫的內容要符合書卷的記載。符合書卷記載的繪畫，就叫作文氣；不符合書卷記載的繪畫，就叫作野氣。

八大山人的作品是寫意花鳥畫發展的高峰，也是文氣發展的高峰。

第三，八大的寫意花鳥畫是"孤"的頂峰。

"孤"是中國文人畫所表達的情感的最高境界。

在文人畫中，冷月孤懸、孤峰突起、孤鳥盤空等"孤"的形象所表達的內涵，就是孤高傲岸、不同流合污、不隨波逐流的孤獨精神。

比如，獨坐孤峰，常伴閒雲，不僅是禪宗的境界，也是藝術的境界、人生的理想。明代李日華題畫詩說："江深楓葉冷，雲薄晚山孤。"

在文人畫史上，倪瓚、徐渭、八大都是高手，如果要尋找他們之間的區別，那就是：倪瓚淡，徐渭冷，八大孤。

八大的作品中，頻繁地表現"孤"的情懷。孤枝、孤鳥、孤魚、孤雞、孤樹、孤荷、孤舟、孤峰、孤石、孤月等，體現著孤獨的情懷和孤獨的心靈。

《枯枝孤鳥圖》，畫面簡單到了極致。一枝彎曲的枯枝，無葉無根。一隻孤獨的小鳥，一隻細細的小爪，立在枯枝盡頭，一隻眼睛，望著孤獨的世界。孤鳥、孤枝、獨腳、獨目，好像就是八大山人自己。10-11

《荷花小鳥圖》，表現了同樣的主題。畫中無根，無葉，無花，只有水面上一枝光禿禿的荷莖，上面站著一隻小鳥，一足站立，一目似閉還睜，孤獨、無助。但是，牠沒有驚慌，沒有絕望，沒有柔弱，在悠閒和恬淡中表現著抗爭的頑強的生命。10-12

石濤不姓石，姓朱。石濤的祖先是朱元璋的哥哥，叫朱興隆。朱興隆的兒子朱文正，也就是朱元璋的侄子。由於朱興隆死得早，朱文正就由朱元璋撫養。朱文正為朱元璋立下赫赫戰功。朱文正的兒子叫朱守謙，被封為靖江王，就藩廣西桂林。傳到第十代，也就是最後一代，就是石濤。

石濤，姓朱，名若極，字石濤，小字阿長。別號很多，如大滌子、清湘老人、苦瓜和尚等。

10-10　魚鳥圖　橫 44 厘米　縱 143 厘米　　　　　　10-11　枯枝孤鳥圖　橫 38 厘米　縱 102 厘米

10-12 荷花小鳥圖 橫 27.9 厘米 縱 31.8 厘米

1645 年，清軍佔領廣西桂林，靖江王府經歷了一次戰火的劫難，只有一個小太監，抱著一個三歲的孩子，乘亂逃出了王府。這個孩子就是石濤。

為了躲避搜捕，保全性命，主僕二人逃到廣西全州（五代時稱清湘），在湘山寺削髮為僧。石濤的法名叫原濟，太監的法名叫喝濤。

1650 年到 1660 年間，石濤主要活動在以武昌為中心的長江流域，遍訪名山，寄居寺廟。在此期間，他學習繪畫、詩文、書法等。在學習書法時，“心尤喜顏魯公”，對當時的正統派，如王時敏所提倡的董其昌，則“心不甚喜”。

在石濤的一生中，影響最大、爭議最多的是兩次接駕。

石濤雖然是和尚，但是並未脫俗。他入空門，是為了保全性命，形勢所迫，不是真正的宗教信仰。在他的內心深處，還是有與常人一樣強烈的名利慾求。名利之心的集中表現，就是康熙南巡時的兩次接駕。

1684 年，康熙南巡，即將來到南京。南京官員奉旨召集一批著名畫家，描繪江南名勝古跡，供皇帝瀏覽。石濤也在徵召之列。石濤對這次機會很珍惜。他繪畫的目的非常明確，就是希望直接得到皇帝的欣賞，使自己得到更好的發展。他寫道：“欲向皇家問賞心，好從寶繪論知遇。”

康熙來到長干寺，石濤也在接駕之列，而康熙對石濤的繪畫，確實留下了深刻的印象。1689 年，康熙沿著大運河第二次南巡，因此，揚州是必經之地。當時的揚州，是中國

最大的美術品市場所在地，聚集著一大批美術人才。康熙到揚州的目的之一，就是接見文化界和宗教界人士。無論從宗教還是從文化方面來說，石濤都是接駕的人選。石濤被安排在通往平山堂的道路旁邊，這種安排，不過是皇帝到平山堂之前的一次小小的精神調節。

當康熙皇帝到來時，那些文人高僧都跪下接駕。有人喊：「宣石濤大和尚。」

石濤道：「貧僧石濤叩拜皇上。」

康熙說：「聽說你畫得不錯。」

石濤說：「貧僧以畫正禪。」

康熙說：「畫可正禪，禪可命畫。二者相輔相成，異形而同質。」

石濤說：「聖上英明。」

康熙說：「朕以後向你學習繪畫如何？」

石濤說：「貧僧不敢。」

康熙說：「朕也是說說而已。真沒有這樣的好福氣。天下方定，百廢待興，朕實在無暇抽身。想我大清如畫江山，哪一處不可付諸丹青？」

石濤說：「貧僧都知道了。」

所謂接駕，就這樣結束了。石濤受寵若驚，大呼：「真明主也。」他寫了兩首詩，歌頌康熙的英明。這些詩，寫得很平庸，我們就不介紹了。

兩次接駕，是石濤備受爭議的地方。人們喜歡把石濤與朱耷對比，人們說，朱耷至死也沒有與清朝統治者妥協，他的靈魂是純潔的、高尚的；而石濤兩次接駕，對異族統治者奴顏婢膝，靈魂是骯髒的、卑下的。

這樣看待石濤，實在很不妥當。但是，石濤歌功頌德，有強烈的名利之心，繪畫不過是他獲取名利的手段，卻是不可否認的事實。在這一點上，石濤與八大有原則上的區別。

石濤在揚州接駕以後，就積極準備北上京師。石濤北上的目的，有政治與藝術兩個方面。首先是政治目標。他希望自己的藝術作品能夠得到康熙的賞識，進入宮廷，做一個「國師」式的和尚。這是首要的目標。如果政治目標沒有達到，那麼就退而求其次，實現藝術目標，與更多的文人畫家相處，謀求藝術上更大的發展。

在京師，石濤的兩個目標都沒有實現。

石濤在京師受到的最大的打擊是，康熙皇帝要繪製大型《南巡圖》時，沒有看中身邊的石濤，反而捨近求遠，從千里之外請來了王翬。石濤無法承受這個打擊，回到揚州，以賣畫為生。石濤的悲劇在於，他至死也不明白其中的原因。在皇家看來，「四王」才是正統的藝術風格，而石濤以造化為師的藝術風格，不過是左道旁門。

1692 年，石濤從京師回到揚州。這一年，石濤五十歲，從此定居揚州十六年，直到生命終結。

這次石濤回到揚州，以賣畫為生。揚州是當時中國最大的藝術市場，雖然石濤的作品在市場上不很暢銷，但為了市場，他完成了許多重要的作品。今天我們所能看到的石濤的作品，大部分都是在揚州完成的。他說：「我不會談禪，亦不敢妄求佈施，惟簡寫青山賣耳。」這句話是真的。他不把自己看作和尚，而把自己看作畫家。

石濤從北京回到揚州以後，思想感情發生了重大的變化。石濤是一個功名心很重的畫家，當功名的幻想都破滅之後，他最羨慕的人就是陶淵明。

石濤晚年對人世最大的貢獻，是完成了《畫語錄》，它是中國古代繪畫理論的經典。

石濤與朱耷有許多相似點。他們是同時代的人，都是明王朝的後裔，他們的家人都死於戰火之中。朱耷是江西南昌寧王府的唯一幸存者，而石濤也是廣西桂林靖江王府的唯一幸存者。明亡後，石濤與朱耷都當了和尚，他們也有大體一致的藝術思想。

石濤與八大山人的繪畫作品有著很大的不同。

八大山人繪畫是為了自己，在作品中表達的是自己的情感。他內心充滿國恨家仇，不願意屈服，但是對自己的前途不抱任何希望。因此，他不管別人喜歡不喜歡，更不管好看不好看。所以他的作品冷峻、孤傲。

石濤繪畫是為了別人。他雖然國破家亡，但是內心沒有國恨家仇，他屈從，對自己的前途還抱有希望。因此，他希望別人喜歡他的作品，以此作為實現自己理想的手段和工具。

石濤其實是一個充滿矛盾的人，他的內心有許許多多矛盾，其中最主要的矛盾是一個四大皆空的和尚與一個利慾熏心的畫家之間的矛盾，一個前朝皇族沒落的後裔與平步青雲的希望之間的矛盾。

在他身上有清高也有功利，有耿介也有狡猾，有清醒也有糊塗，有空幻也有追求，正是這些矛盾，造成了他的痛苦。不了解他的矛盾和痛苦，就不了解他的藝術。

晚年，八大山人與石濤可謂殊途同歸。當石濤的幻想破滅之後，回到揚州，賣畫為生，"擎杯大笑呼椒酒，好夢緣從惡夢來"，他要洗滌過去庸俗的一切，故稱為大滌子，不再做卑躬屈膝的事情了。回憶過去，"大滌草堂聊爾爾，苦瓜和尚淚津津"。他在揚州結交落拓文人、山林之士，心境淡漠。

石濤的藝術理論主張創新。從藝術作品來

10-13 搜盡奇峰打草稿　橫 285.5 厘米　縱 42.8 厘米

看，主要表現在山水畫和花鳥畫風格的創新。

　　自從倪瓚創造了平平淡淡的山水畫風格，大家爭相學習。幾百年來，大家的山水畫作品都平平淡淡，也就確實平平淡淡了。而第一個打破平平淡淡，令人耳目一新的藝術家，就是石濤。他創造了一種全新的、與平淡畫風截然相反的風格，那就是"萬點惡墨"和"醜怪狂掃"。

　　所謂"萬點惡墨"，來自石濤的作品《萬點惡墨圖》，畫上題款："萬點惡墨，惱殺米顛。幾線柔痕，笑倒北苑。"這裏說的點，不是米芾的點；線，不是董源的線，而是石濤獨創的點和線。在石濤的這幅作品中，墨點狂飛，斯文全無，隨性而發，野性狂放。石濤還在一幅畫上題跋，說到了他的苔點的豐富性："點有雨雪風晴四時得宜點，有反正陰陽襯貼點，有夾水夾墨一氣混雜點，有含苞藻絲瓔珞連牽點，有空空闊闊乾燥沒味點，有有墨無墨飛白如煙點，有有焦似漆邋遢透明點，更有兩點未肯向學人道破：有沒天沒地當頭劈面點，

有千岩萬壑明淨無一點。噫，無法定相，氣概成章耳。"

　　從《搜盡奇峰打草稿》中可以看出"萬點惡墨"的好處。這幅作品，是石濤中晚期的代表作。這是一幅長卷，我們從右至左進行欣賞。10-13

　　最右邊是群峰層疊，危崖驟起，就像海浪翻空，排山倒海，氣勢高昂，不同凡響。往左是劍鋒峭壁，古木怪石，錯落其間。然後是溪流自上而下，曲曲折折。畫面的左邊，在長松雜樹的懷抱中，有屋舍數間，屋內床鋪帷帳，清晰可見。老者二人，相對清談，姿態閒適。這幅山水長卷，氣勢恢宏，構思奇特。

　　畫面中滿山上下，都是苔點。畫家用點來表現叢草、野樹、山石、苔蘚、雲煙等，在諸種墨點中，以濃點、枯點為主，好像用這些墨點砸出來一個世界，正所謂"此中簇簇萬千點"。

　　"醜怪狂掃"，是石濤晚年作品中才出現的藝術風格。石濤晚年，那種追求名利、討好皇

10-14 金山龍遊寺圖 橫 17.6 厘米 縱 24.6 厘米（單幅）

家的思想已經消失，因此藝術風格的變化就不奇怪了。

《金山龍遊寺圖》這四幅作品，滿紙墨色，縱橫飛舞，沒有紀律，沒有章法，是畫家用枯筆狂掃出來的。這就是石濤所追求的藝術效果。10-14

石濤繪畫的另一個創新體現在花鳥畫上，石濤花鳥畫的風格是好看、漂亮、吉祥。

《薔薇圖》，設色薔薇三株，花三朵，兩紅一黃，不加勾勒，色彩有濃淡之分，溫潤可愛。枝上有刺，葉上有脈，枝葉的色彩濃淡相宜，生氣勃勃，襯托出花朵分外嬌豔。畫面左上方題詩一首：“一樣花枝色不勻，偏教野趣鬧殘春。分明香滴金莖露，更比荼蘼刺眼新。”10-15

這首詩的第一句說，一樣的薔薇，一樣的枝葉，顏色卻不一樣，不僅有紅黃之分，而且有濃淡之別。第二句說，生機勃勃的薔薇花生在野外，在殘春時節盛開了。這裏所謂“鬧殘春”，是用了宋祁《玉樓春》“紅杏枝頭春意鬧”的詞意。第三句說，露水從花瓣上滴下，留有餘香。漢武帝時建造金銅仙人承露盤，接受天上的露水。“金莖”，是指支撐承露盤的銅柱。第四句說，紅黃的薔薇，與白色的荼蘼相比，有“刺眼新”的感覺，顯得格外漂亮。畫家對於這句詩的含義，特別加了一個小注：“荼蘼，白而一色，此為紅黃薔薇，故刺眼新也。”

整個畫面從側面表現了“紅杏枝頭春意鬧”的美景。石濤餘興未盡，又用題詩正面表現了“紅杏枝頭春意鬧”。王國維說：“著一‘鬧’字，而境界全出。”這個“鬧”字，使人想到春風拂柳，蜂圍蝶舞，柳絮翻飛，桃紅柳綠，草青水秀，春意盎然。而石濤用繪畫表現這句詞，把人們對春天的美好想象變成了美麗的視覺形象，整個畫面漂亮好看。

石濤的《芳蘭圖》同樣漂亮好看，只是不像薔薇那樣寫實，而是把蘭花虛化了，飄蕩了，飛旋了。10-16

鄭板橋看出石濤畫筆下蘭花的特殊美，他說：“石濤畫蘭不似蘭，蓋其化也；板橋畫蘭酷似蘭，猶未化也。蓋將以吾之似，學古人之不似，嘻，難言矣。”板橋不滿意自己畫的蘭，因為“酷似蘭”，而石濤畫的蘭“不似蘭”。石濤的蘭好看在哪裏？就在於“化”。所謂“化”，就是不露痕跡的藝術加工和美的創造。鄭板橋認為“形似”是低級的美和好看，只有“不似之似”才是高級的美和好看。

石濤的《竹石圖》，不依古法，有創新。10-17

鄭板橋同樣看出了石濤畫的竹的特殊之美，他寫道：“石濤畫竹好野戰，略無紀律而紀律自在其中。變……極力仿之，橫塗豎抹，要自筆筆在法中，未能一筆逾於法外。甚矣，石公之不可及也。”石濤一貫提倡“無法之法”，極力要突破古人之“法”。在古人看來是“法”的，在石濤看來卻是“非法”。石濤畫的竹，超越古法，另闢蹊徑，可是畫面上的竹，仍然是生機盎然，極富縱橫宕逸的韻味。

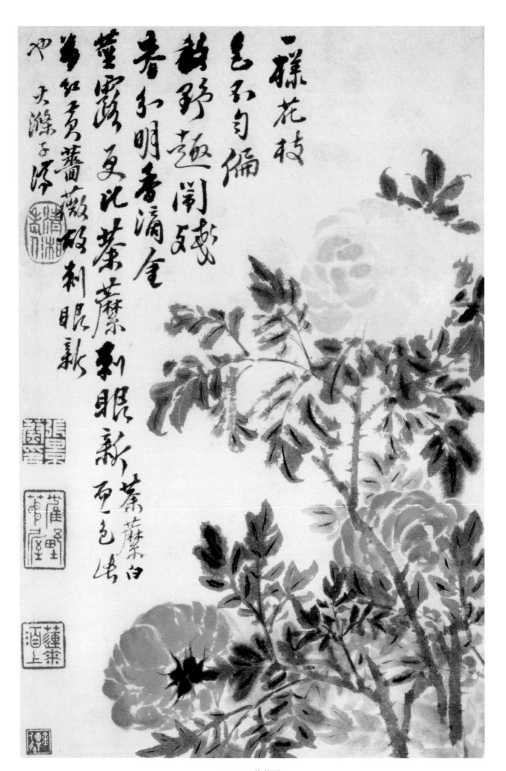

一樣花枝
色不勻偏
甜野趣開殘
春和明番滴金
董露夏沉茶蘼剌眼新
紅素薔薇敗破剌眼新
茶蘼白而色悬
也天漸子淨

10-15 薔薇圖

發筆清狂頓覺書葉淺根露意生
誅茉漾乎七香風乜比向東花乜不如

街谷誰憐王者香兩枝情態各低昂美人不至知何處
只瀾同心墨製行寫幽芳菲飽墨痕携來入室不當門
無言湘上思公子廢紙漫把萬古魂

劉石頭

覽問出山興時蒙後書一斷句
港港典霜前三日棚掌午

根乜離塵乜可詩乜
詩相增寂寞々乜大千
畫過胥猹垄清愛
張乜紫堅墨句
大條石濤

清湘石濤濟

10-16　芳蘭圖　橫 29.4 厘米　縱 43 厘米　　　　　　　　　10-17　竹石圖　橫 54.3 厘米　縱 131.2 厘米

反傳統：「揚州八怪」之鄭板橋

所謂"揚州八怪"，是後世的藝術家，特別是藝術史家，對一批生活在揚州的有著大體一致的藝術風格的畫家的稱呼。所謂"八怪"所指何人，不同的藝術史家有不同的說法，你說這"八怪"，我說那"八怪"，總結起來，大約有十四五位畫家，他們是鄭板橋、金農、汪士慎、李鱓、黃慎、高翔、李方膺、羅聘、高鳳翰、邊壽民、閔貞、李勉、陳撰、楊法等人。

在藝術發展史上，許多人認為傳統是正道，反傳統的就是"怪"。而這批畫家卻突破傳統，勇於創新，"不泥古法"，所以便被稱為"怪"。以今天的觀點來看，他們的作品都具有極高的審美價值，沒有任何"怪異"。

"揚州八怪"的產生、極盛與消亡，與揚州鹽商的產生、極盛與消亡是同步的。明代中期以後，特別是清代，揚州的鹽商積累了大量的財富，他們也想要穿上一件文化的外衣，附庸風雅。為了達到這個目的，他們想了很多辦法來"包裝"自己。

購買書畫。如果誰家的廳堂上有名畫，就顯得高雅，否則，就顯得低俗。一時間，揚州成為中國最繁榮的藝術市場，因而許多優秀的畫家雲集揚州。

修建園林。揚州鹽商修的園林，可謂"天下之冠"。這些園林，不僅有山水花鳥、亭台樓閣，更少不了在園林中活動的文人。鹽商們請文人在園內聚會，喝茶彈琴，吟詩作畫，甚至成為館中清客。

贊助文化。過去文人出版詩文集，沒有稿費和版稅，是要自己花錢的。"八怪"中的許多人，比如汪士慎、金農、鄭板橋，他們的詩文集，都是鹽商贊助出版的。

鄭板橋是著名的"揚州八怪"中的一員。鄭板橋，名燮，號板橋，一生大約可分為三個階段：

第一個階段是寒門儒士（五十歲以前）階段。

1693 年，鄭板橋出生於江蘇興化。鄭板橋的先祖，三代都是讀書人。父親就是私塾先生，教自己的兒子也是搭個便車。

鄭板橋對生活道路的設想就是走科考之路，秀才、舉人、進士，最後做官。

他二十二歲開始學習繪畫，二十四歲中秀才，三十九歲考中舉人，四十三歲考中進士。他從考中秀才，到考中進士，歷三朝而成正果，前後共用去二十餘年的光陰。用他自己的話說，就是"康熙秀才，雍正舉人，乾隆進士"。

第二個階段是"七品官耳"（五十歲到六十一歲）階段。

鄭板橋終於在五十歲時，到山東範縣當了知縣。他有一枚"七品官耳"的閒章，表現出當時的矛盾心理。他的矛盾是自己的抱負與客觀現實的矛盾。山東範縣是一個貧困的地方，只有四五十戶人家，衙門裏只有八個人。衙門裏種著豆角，鄰居的雞在牆上鳴叫，門子在長滿青苔的地上打瞌睡。這個地方，如果作為陶淵明隱居的地方，那是再好不過的。但對於大有抱負的鄭板橋而言，實在是很不相宜。三年以後，他奉命調往山東濰縣（就是今天的濰坊）。濰縣是山東的大縣。

鄭板橋當縣官，留下許多傳說，其中流傳最廣的是"難得糊塗"的故事。據說，鄭板橋有一次去濰縣西北，借宿在一茅屋。茅屋的主人是一位自稱"糊塗老人"的儒雅老翁。老人有一個大硯台，有桌面那麼大。老人請鄭板橋

題詞，以便刻在硯台上，鄭板橋提筆寫了四個大字"難得糊塗"。鄭板橋用了一個印章——"康熙秀才雍正舉人乾隆進士"。因為硯台太大，鄭板橋就請老人寫一段跋文，老人欣然同意，寫道："得美石難，得頑石尤難，由美石而轉入頑石更難。美於中，頑於外，藏於野人之廬，不入富貴之門也。"也用了一方印章。鄭板橋一看，那印上寫道："院試第一鄉試第二殿試第三。"鄭板橋大驚，便補寫道："聰明難，糊塗尤難，由聰明轉入糊塗更難。放一著，退一步，當下心安，非圖後來福報也。"

什麼叫"難得糊塗"？後世錢泳在《履園叢話》中說：鄭板橋嘗書四字於座右，曰"難得糊塗"。此極聰明人語也。余謂糊塗人難得聰明，聰明人又難得糊塗，需要於聰明中帶一點糊塗，方為處世守身之道。若一味聰明，便生荊棘，必招怨尤，反不如糊塗之為妙用也。

其實，鄭板橋確實有糊塗之處。他的思想矛盾是無法解決的。

他重視農業，尊重農民，但是他並沒有拿起鋤頭去種地。

他反對讀書做官，但是他仍然讀書做官。

他反對藝術"以區區筆墨供人玩好"，但他還是"藉此筆墨為糊口覓食之資"。

他宣稱藝術"慰天下之勞人"，但他還是要用繪畫賣錢的。鄭板橋的書畫潤格，農民買不起。

"難得糊塗"這件事，確實使鄭板橋受到大的震動，他決定辭官回鄉。1752 年，鄭板橋終於辭去知縣之職。

第三個階段是暮年賣畫人（從六十一歲到

七十三歲）階段。

暮年的鄭板橋，藝術爐火純青，求畫的人越來越多，鄭板橋的脾氣也越來越怪。有人求畫，他偏不畫；有人不求畫，他偏要畫。

鄭板橋與八大山人、石濤作品的本質區別，在於鄭板橋的藝術作品中有著濃濃的人道主義思想。

鄭板橋的人道主義，首先體現在對人的苦難的同情。

他最具有代表性的作品是在濰縣大災之年畫的《衙齋聽竹圖》，畫上題詩一首："衙齋臥聽蕭蕭竹，疑是民間疾苦聲。些小吾曹州縣吏，一枝一葉總關情。" 10-18

畫面上翠竹兩竿，枝茂葉盛。一竿墨色較濃，一竿墨色較淡，富有層次。似有微風吹拂，滿幅清氣。這首詩是說，自己在衙齋裏，聽到風吹竹子發出的蕭蕭的聲音，就彷彿聽到百姓呻吟哀歎的聲音。轉而想到自己，不過是一個小小的縣官，但也應該關心百姓的疾苦。"些小"，是低微的意思。"吾曹"，吾輩，我們的意思。詩中最精彩的一句是"一枝一葉總關情"，即是說，看到竹子，就想起百姓的疾苦，這裏表現了對民間疾苦的同情。愛民之心，躍然紙上。

這幅畫的風格，是鄭板橋繪畫作品中具有代表性的風格。這首詩的主題，是鄭板橋詩歌作品中具有代表性的主題。

鄭板橋主張，藝術要"道著民間痛癢""歌詠百姓之勤苦"。凡是"道著民間痛癢"的藝術家便是優秀的藝術家，反之，不管有多大的聲望，也不值得推崇。他批評王維、趙孟頫說："若王摩詰、趙子昂輩，不過唐宋間兩畫師耳！試看其平生詩文，可曾一句道著民間痛癢？"

鄭板橋的人道主義，也體現在博愛精神。

《荊棘蘭竹石圖》是一幅有趣的作品，畫面上有山，有蘭，還有荊棘。這幅畫表現了什麼？畫中題詩做出了明確的說明："不容荊棘不成蘭，外道天魔冷眼看。看到魚龍都混雜，方知佛法浩漫漫。" 10-19

古人都以蘭花比喻君子，以荊棘比喻小人。蘭花與荊棘不能相容，正像君子與小人不能相容。畫家卻提出了另外一種觀點：以佛家的慈悲心懷，高尚可以包容邪惡，君子可以容忍小人，因此，蘭花也可以與荊棘相容。蘭花生於幽谷之中，荊棘可以起到護衛的作用。所以，沒有荊棘，就沒有蘭花。所謂"外道天魔"，就是擾亂佛法的人，後來引申為正統以外的左道旁門。他們對蘭荊相容，冷眼相看，對不對呢？世界上不都是魚龍混雜的嗎？哪裏有君子與小人涇渭分明的事呢？實際上，君子與小人，正義與邪惡，光明與黑暗，都是存在的。看到了這一點，你才感到佛法之大，浩漫無邊。佛教中的所謂"外道"，最後都皈依了佛教。這裏所說的"佛法"，是一種博大的人道主義情懷。

鄭板橋的人道主義，還體現在對人的發展的關切。

10-18 衙齋聽竹圖 橫 62 厘米 縱 142 厘米

10-19 荊棘蘭竹石圖 橫 110.3 厘米 縱 178 厘米

如《竹圖》，畫上題詩一首："畫工何事好離奇，一竿掀天去不知。若使循循簷下立，拂雲擎日待何時。" 10-20

那竿長竹，一直長到畫面之外去了。請問畫工，為什麼喜好這樣離奇的構思和構圖？那竿掀天的長竹到哪裏去了？如果竹子都是循規蹈矩，立在屋簷以下，又低又矮，何時才能拂雲擎日呢？這裏分明是說人，要不拘一格，發展自己。

鄭板橋的人道主義，還體現在對惡勢力的憤慨和與之鬥爭的決心。鄭板橋繪製的另一幅《竹石圖》，一個高高的石柱，幾竿矮矮的翠竹，那竹根扎在巨石之中，畫上題詩道："咬定青山不放鬆，立根原在亂崖中。千磨萬折還堅勁，任爾東西南北風。" 10-21

鄭板橋的人道主義，還體現在對自我價值的肯定。《幽蘭圖》這幅畫表現了山坡上的幾叢蘭花。畫上題詩一首："轉過青山又一山，幽蘭藏躲路迴環。眾香國裏誰能到，容我書呆屋半間。" 10-22

意思是說，幽蘭生於深山空谷之中，山路迴環，幽蘭像是為躲避塵世俗人才隱身於此。在這眾香國裏，俗人是無緣來到的，只有心地純潔的君子，就像我這個書呆子，才能夠在那裏有半間屋子。

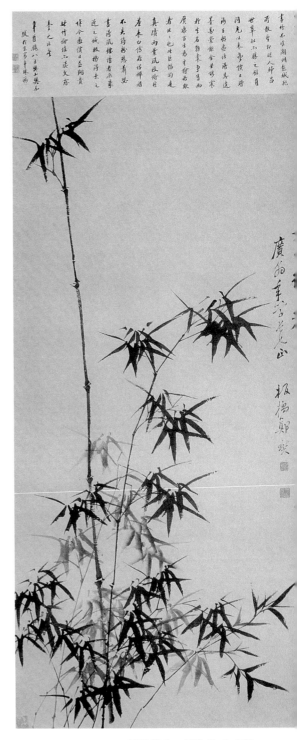

10-20 竹圖 橫 85.5 厘米 縱 189 厘米

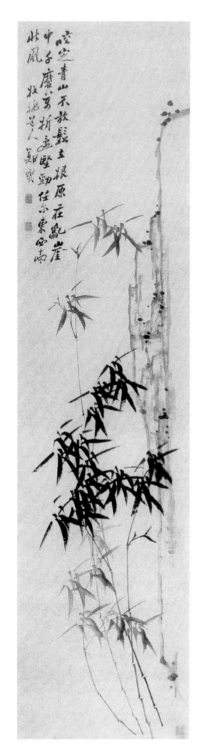

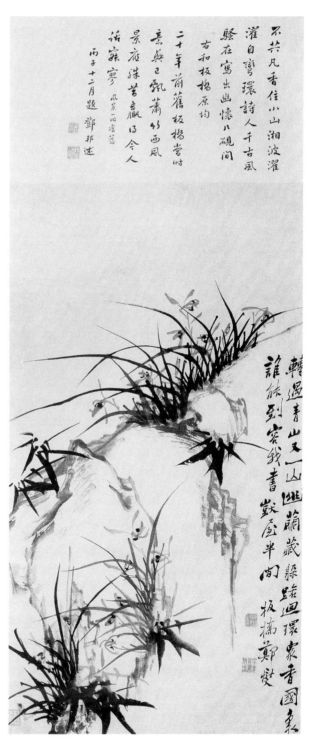

10-21　竹石圖　橫 58 厘米　縱 231 厘米　　　　　　　　　10-22　幽蘭圖　橫 51.4 厘米　縱 91.6 厘米

影響中國美術的西方藝術家中，最重要的畫家是郎世寧。

郎世寧，是他來到中國以後的名字，他的原名叫作朱塞佩·伽斯底里奧內，1688 年 7 月 19 日出生於意大利北部城市米蘭。

郎世寧的家鄉米蘭，是文藝復興的聖地，這裏曾經創造過燦爛輝煌的藝術，產生了達·芬奇等偉大的藝術天才。

郎世寧的童年、少年和青年時期是在教會度過的。十二歲時正式拜師學畫，十九歲時學藝期滿，已經長成一個有才華、有抱負的青年。

17 世紀末，也就是中國的清朝初年，歐洲知識分子對東方的古老文明極為嚮往。郎世寧結識了一位從遠東回到意大利的傳教士，聽了他對東方文明古國的神奇描述，心嚮往之，做出一個驚人的決定，到遙遠的中國去傳教。

郎世寧到北京的初衷，是傳播基督教教義，並不是繪畫，但是他遇到了康熙帝禁教。

郎世寧是不幸的，康熙不允許他去傳教。但郎世寧又是幸運的，遇上了一位有著極高文化藝術修養的皇帝，康熙允許他在宮廷中繪畫。

郎世寧潛心學習中國畫的技法，大量臨摹和研究傳世的國畫名作。功夫不負有心人，他在技法上有了長足的進展。

郎世寧事業發展的高峰在乾隆時代。乾隆自幼天資聰慧，勤學善思，對音樂、詩詞、建築、繪畫、書法都有極大的興趣。他在做親王時就與郎世寧有來往，關係密切。乾隆當政後，郎世寧更加受到重用，從“宮廷供奉畫師”升為“御前畫師”，可以隨意出入三宮。

1747 年至 1759 年，乾隆欲在圓明園內建造歐式風格的建築，郎世寧與另一位法國傳教士蔣友仁參與了設計，包括海晏堂、遠瀛觀、花園迷陣、大水法等。郎世寧充分發揮自己的

藝術才華，在那些建築物中，不僅可以看到
"巴洛克"風格的豪華富麗的螺旋形柱頭，而
且可以看到中國傳統式樣的屋頂上金碧輝煌的
琉璃瓦和獸形裝飾的飛簷。

郎世寧在宮廷內作畫，獲得了許多榮耀，
不但超過了其他歐洲傳教士畫家，而且令眾
多供奉宮廷的中國畫家也無法望其項背。乾隆
二十二年（1757年），郎世寧七十大壽，皇帝
特地為他舉行盛大的祝壽儀式。

乾隆三十一年六月初十日（1766年7月
16日），郎世寧在他七十八週歲生日的前三
天，帶著無限榮耀離開了這個讓他難以割捨並
為之奮鬥了半個世紀的古老國度。

郎世寧的作品是豐富的，主要分為紀實繪
畫和人物肖像畫。

他在清宮中創作了不少以重大歷史事件為
題材的繪畫作品。在照相技術發明之前，再現
歷史場景的最佳手段就是繪畫。

誠然，在清代以前，也有紀實繪畫作品，
但就其真實性而言，沒有任何一個人能夠超過
郎世寧。首先，郎世寧所表現的那些場景，都
是當事人親歷的，因而是可靠的。其次，郎世
寧的歐洲油畫技法的最大特點就是真實。這一
點，是其他畫家所不具備的。

《馬術圖》，表現了乾隆十九年（1754年）
秋冬之際，乾隆皇帝在熱河行宮避暑山莊接見
準噶爾蒙古首領的場景。10-23

當時，有十八個蒙古貴族被冊封為親王、
郡王、貝勒和貝子。在冊封儀式結束以後，乾
隆皇帝設盛大宴會招待蒙古族首領，放焰火並
表演馬術，氣氛熱烈。畫面描繪乾隆皇帝率領

文武百官觀看馬術表演，畫面上的兵卒盡顯其
能，有的在馬背上騎射，有的雙手據鞍，馬背
倒立，或馬上托舉，或馬上彎弓，馬匹呈飛馳
狀，緊張刺激，動感強烈。畫面正中，是歸順
的蒙古族首領，排列整齊，神情肅穆。站在第
一排的人已經換上清朝服裝，後排仍然穿著本
民族服裝。乾隆皇帝率領的王公大臣、文武百
官，站在右半部，乾隆皇帝騎馬位列最前面。
過去的中國畫家表現皇帝時，總要把皇帝表現
得比別人高大，從而突出皇帝的尊貴。但是，
歐洲畫家注重寫實，沒有這樣處理，皇帝並不
比別人高大。畫家安排皇帝騎馬站在一個特別
的位置，從而突出了皇帝的尊嚴。這些都表現
了"中西合璧"的特殊風格。

《萬樹園賜宴圖》，表現了乾隆皇帝在承德
避暑山莊接見並賜宴歸附的蒙古貴族首領的情
景。10-24

作品構圖複雜，場面宏大，人物眾多，其
中包括皇帝在內的許多主要人物都具有肖像
畫的特徵，甚至連皇帝的坐騎都是以真馬為依
據。畫面描繪了談笑風生的乾隆皇帝坐在十六
人抬的肩輿上，在王公大臣、文武百官的簇擁
之下，款款走進宴會場地，眾多的蒙古族與回
族的官員們跪地拜迎的盛大場面。畫面下方搭
有表演的戲台，左邊樹林中有兵卒殺雞宰羊準
備宴會膳食，大帳旁邊還有樂隊和喇嘛。

郎世寧擅畫肖像，具有極強的寫真能力，
深得雍正、乾隆以及皇親國戚、文武百官的喜
愛。他們通過郎世寧的畫筆，留下了自己的容
貌。由於宮廷禮制的需要，每位皇帝、皇后、
嬪妃都要留下穿戴朝服的肖像，華麗工細。

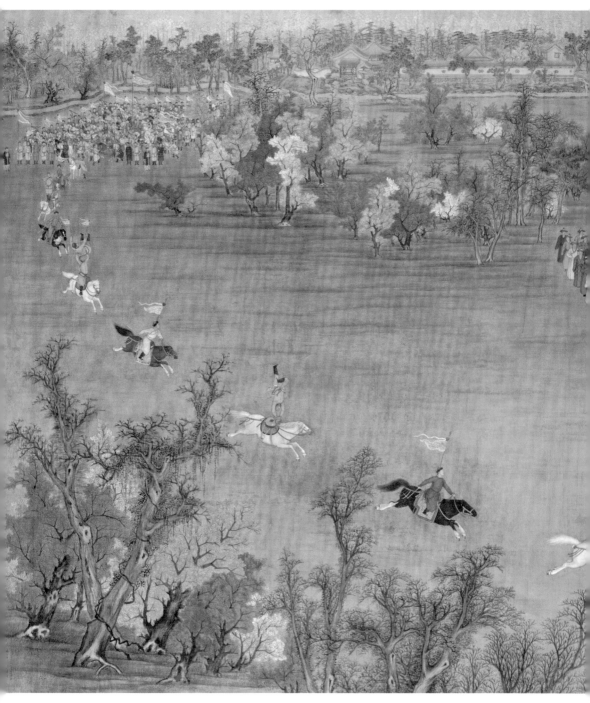

10-23 馬術圖 橫 426.2 厘米 縱 223.4 厘米

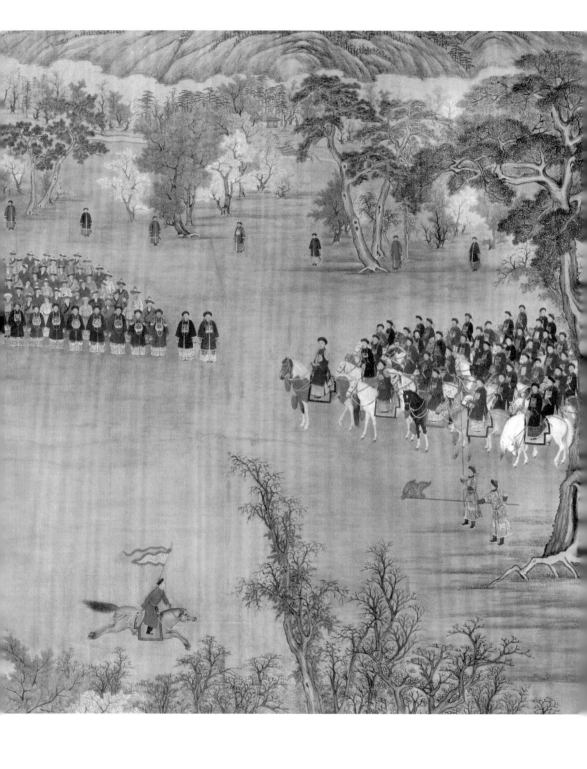

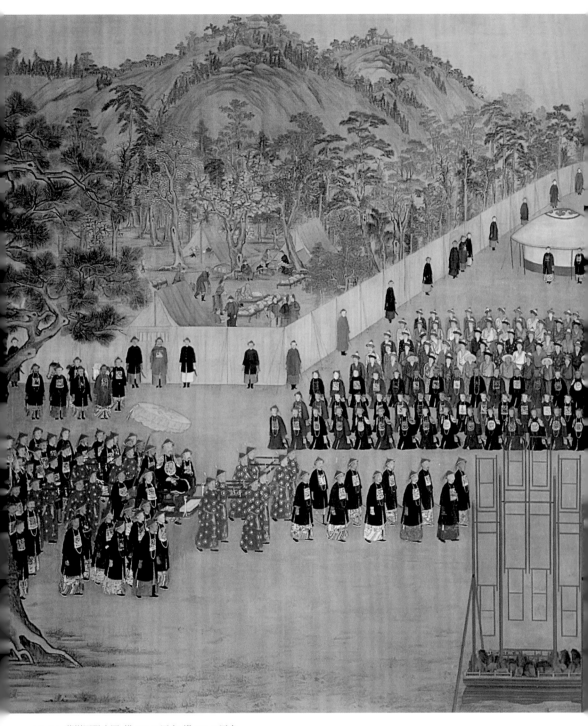

10-24 萬樹園賜宴圖 橫 419.6 厘米 縱 221.2 厘米

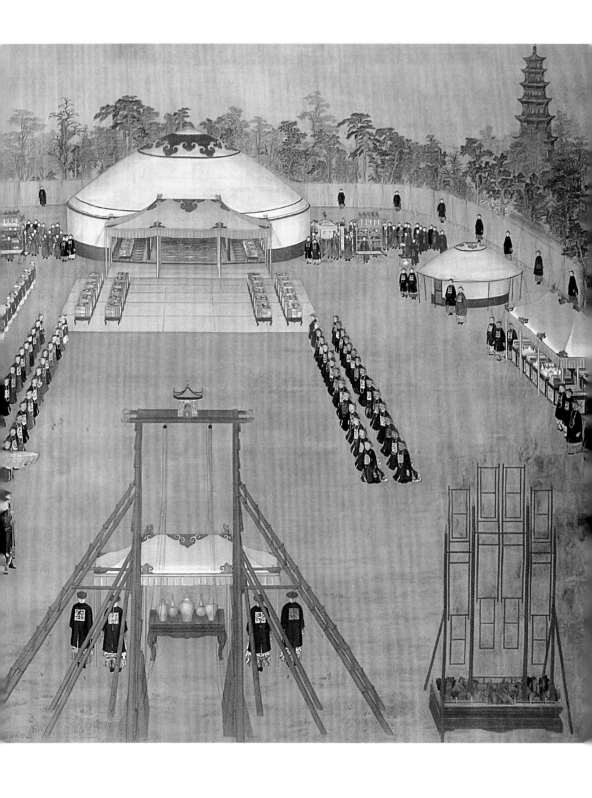

10-25 乾隆帝后妃嬪圖卷（皇帝和皇后部分）全圖橫 688.3 厘米 縱 53 厘米

《乾隆帝后妃嬪圖卷》，這幅作品畫於乾隆元年，描繪的是 1736 年乾隆登基時的模樣。畫面中的乾隆皇帝身著朝服，端坐在龍椅上，不怒而威。服飾華貴，圖案精美。郎世寧將年輕的乾隆皇帝的神態畫得十分得體，尊貴睿智，大度安詳。造型準確，富有立體感，取正面光照，避免側面光線照射下所出現的強烈的所謂"陰陽臉"，從而使人物面部清晰柔和，符合東方民族的審美和欣賞習慣。這是郎世寧來中國後創造出的"中西合璧"繪畫風格的成功之處。10-25

清朝宮廷的"中西合璧"藝術風格有兩種表現形式。

一是西方油畫形式與中國傳統內容的有機結合。

郎世寧繪製的《聚瑞圖》，是"中西合璧"藝術風格的典範，這幅作品中既有西方繪畫的因素，也有中國傳統繪畫的因素。10-26

這幅作品的西方繪畫因素主要體現在形式上。首先，它像西方的靜物畫。中國傳統繪畫很少畫花瓶，大多是自然界中的花卉。而西方靜物畫中，花瓶是經常出現的。其次，它表現了歐洲繪畫所特有的強烈的寫實和明暗光線，"汝窯"花瓶的底座，有強烈的透視和立體效果，花瓶釉質的高光表現了花瓶的質感，花瓶內植物的前後交錯，亮部和暗部的差異，造成畫面的立體感和深遠感。所以說這幅作品的形式帶有明顯的歐洲繪畫的風格。

這幅作品的中國傳統繪畫的因素主要表現在內容上。牡丹，象徵著富貴；蓮蓬，象徵著

多子；穀穗，象徵著豐收。總之，所有這些，都象徵著皇帝登基的“祥瑞”寓意。花木呈祥，吉慶有餘，新紀元給天下帶來吉祥。

二是西方油畫的人物和動物與中國傳統繪畫的山水的有機結合。

由於中國宮廷畫家學習了西方油畫的技法，中西畫家合作同一幅作品，也能夠和諧無間，儼然整體。這也是“中西合璧”的一種形式。

《松鶴圖》，這幅作品應該是郎世寧與唐岱共同完成的。10-27

唐岱是王原祁的入室弟子，作畫時“潑墨淋漓，氣韻生動”。康熙賜“畫狀元”的稱號，雍正時進入宮廷供職，乾隆時在宮廷繼續受到重用，是清朝宮廷畫家的元老。

郎世寧以畫馬匹、動物著名，而唐岱以畫山水擅長。這幅作品中的仙鶴是由郎世寧完成的，兩隻仙鶴，追逐嬉戲，和諧相處。郎世寧發揮了西方油畫的長處，將仙鶴羽毛的質感和立體的效果，表現得極其充分，寫實的特點得到了充分的發揮。而畫中的巨石是由唐岱完成的，巨石運用了中國傳統繪畫的皴法，取得了特殊的效果。至於畫中所表現的內容，仙鶴、松樹、巨石、靈芝，都是在中國文化長期發展過程中所形成的祥瑞的符號。

郎世寧在雍正在位時期最突出的成就是確立了新穎、別致的“中西合璧”的藝術風格，這種風格既不同於以往的宮廷繪畫的風格，又不同於同時代的文人繪畫及民間繪畫的風格，成為雍正、乾隆時期宮廷繪畫的主要風格，奠定了他在宮廷乃至在中國美術史上的地位。

不過，當時無論是堅持中國傳統繪畫風格的畫家，還是堅持西方繪畫風格的畫家，都對這種不中不西、亦中亦西的風格採取批評的態度。中國的鄒一桂批評郎世寧的風格“筆法全無，雖工亦匠，故不入畫品”。英國人巴洛來到中國，見到郎世寧的繪畫後說，郎世寧的作品“純為華風，與歐洲畫不復相似，陰陽遠近，俱不可見”。郎世寧和他的學生所創造的“中西合璧”的藝術風格，就像是在風雨之後天上出現的一道彩虹，迅速地消失了。

郎世寧所倡導的“中西合璧”藝術風格的消失，不能夠說明“中西合璧”必然失敗的命運。一百多年後，19世紀末20世紀初，以徐悲鴻為首的一大批中國畫家到西方去學習，然後創造出“中西合璧”的藝術風格，取得了巨大成就。

“中西合璧”的藝術風格是歷史發展之必然。但“中西合璧”藝術風格的創造，只能由中國人來完成。

郎世寧所創造的“中西合璧”藝術風格，在空間上，僅僅在宮廷之內，沒有延及民間；在時間上，只有短暫的一瞬，最後以失敗告終。但是，郎世寧是創造“中西合璧”藝術風格的可尊敬的先行者，他的功績將永垂史冊。

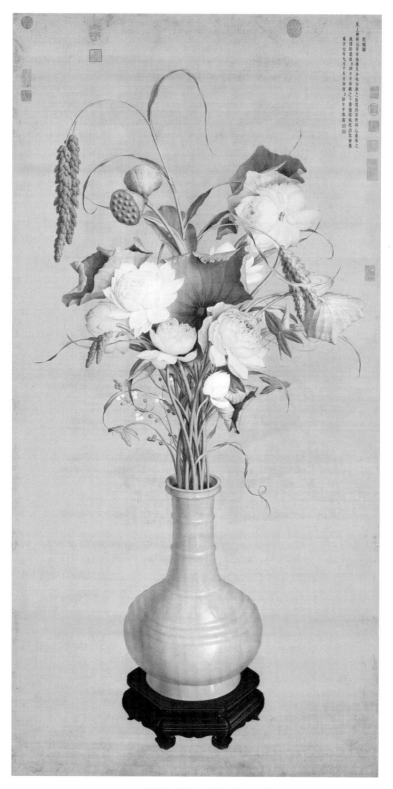

10-26 聚瑞圖 橫 86.1 厘米 縱 173 厘米

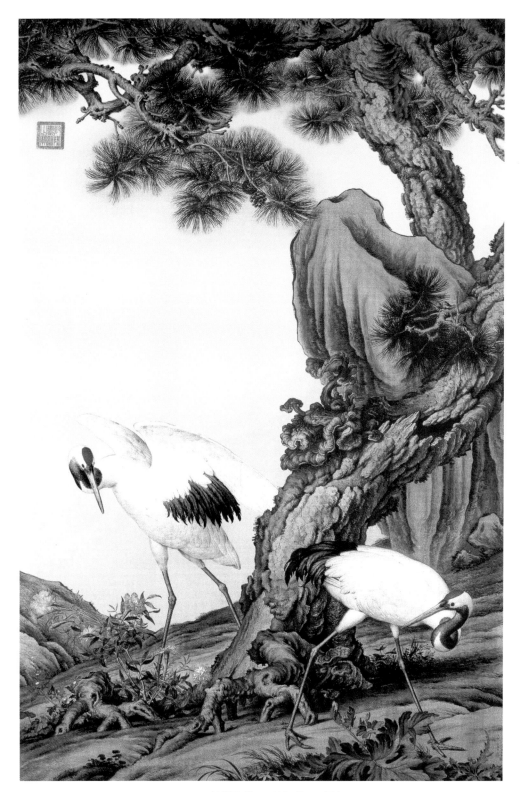

10-27 松鶴圖 橫 142 厘米 縱 223 厘米

近代

以來

近代，帝國主義的大炮，轟開中國的大門，證實了封建主義的腐朽，於是，人們提出中國向何處去的問題。康有為提出變法論，孫中山提出革命論。

帝國主義的堅船利炮，打擊了中國人的民族自信，也打擊了中國人的美術自信。中國美術向哪裏去？

康有為提出「變法論」。

陳獨秀提出「革命論」。

徐悲鴻提出「改良論」。

大師們的主張，集中到一點，便是西方美術是先進的，中國美術是落後的。中國傳統美術必須學習西方求真寫實的美術來改造自己，否則，只有滅亡。

大師們是否說對了呢？

徐悲鴻的傑出藝術成就證實了，向西方美術學習的必要性、可能性，從而驗證了康有為等人的論斷。

齊白石的傑出藝術成就證實，中國傳統繪畫不是落後的，它依然具有旺盛的生命力。它啟示人們，應當重新認識中國傳統美術的魅力，以樹立民族藝術的自信。

11-1 徐悲鴻 自畫像
橫 27.5 厘米
縱 41 厘米

11-4 徐悲鴻 哀鳴
橫 35 厘米
縱 60 厘米

11-3 徐悲鴻 前進
橫 76 厘米 縱 130 厘米

11-5 徐悲鴻 奔馬
橫 54 厘米 縱 109 厘米

11-7 徐悲鴻 千里駒
橫 78 厘米 縱 52 厘米

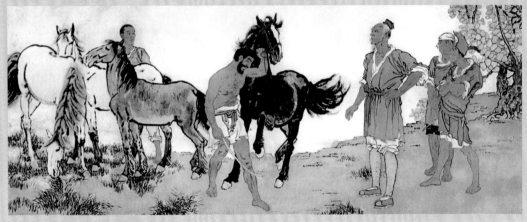

11-8 徐悲鴻 九方皋 橫 351 厘米 縱 139 厘米

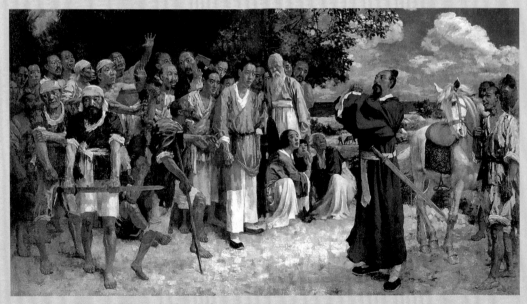

11-12 徐悲鴻 田橫五百士 橫 349 厘米 縱 197 厘米

11-15
齊白石 荷花
橫 32.5 厘米
縱 85 厘米

11-19
齊白石 芙蓉
橫 27 厘米
縱 71 厘米

11-22
齊白石 蝦圖
橫 33 厘米
縱 138 厘米

11-29
齊白石 蝦圖
橫 21 厘米
縱 12.5 厘米

11-32
齊白石 螞蚱
橫 18.3 厘米
縱 12.8 厘米

11-36
齊白石 絲瓜
橫 42 厘米
縱 39 厘米

11-39
齊白石 群雞圖
橫 33 厘米
縱 138 厘米

11-42
齊白石 鍾馗搔背圖
橫 47 厘米
縱 89 厘米

11-45
齊白石 自稱
橫 33 厘米
縱 66 厘米

本篇重要作品尺寸對比（比例尺約 1：25）

1840年，帝國主義的大炮打開了中國的大門，隨後清政府簽訂了一系列不平等條約。從此，內憂外患不斷。擺在中國人面前最尖銳的問題就是中國向何處去。於是，以康有為為首的派別提出變法論，以孫中山為首的派別提出革命論。

中國美術向何處去？先賢競相提出挽救中國美術的理論和方法。

康有為提出"變法論"。康有為"百日維新"失敗後，流亡國外。1904年，當他參觀意大利文藝復興的繪畫時，深有感觸地說："彼則求真，我求不真；以此相反，而我遂退化。"在他看來，中國繪畫之衰敗，追根求源，就在於"棄形寫意"的理論。這種理論把神似與形似、寫意與寫實絕對地對立起來，好像有了神似，就不能有形似；有了寫意，就不能有寫實。其實，"非取神即可棄形，更非寫意可以忘形也"。康有為將中國畫比喻為"抬槍"，將西方繪畫比作"五十三升大炮"，這足以顯示出在他心中中西繪畫之間的差距有多麼大。康有為是當時學術界的領袖，他的繪畫理論，影響是巨大的。

陳獨秀提出"革命論"。陳獨秀認為，中國美術雖然不排斥改良，但要"革"傳統繪畫的"命"，所以明確提出"美術革命"的口號。

他說："若想把中國畫改良，首先要革'王畫'的命。因為改良中國畫，斷不能不採用洋畫寫實的精神。"至於"四王"的繪畫理論，"像這樣的畫學正宗，像這樣社會上盲目崇拜的偶像，若不打倒，實是輸入寫實主義、改良中國畫的大障礙"。陳獨秀是當時進步思想的一面旗幟，他的主張從根本上動搖了"王畫"的正宗地位。

徐悲鴻提出"改良論"。徐悲鴻認為，中國傳統繪畫的缺點，一是失真，二是守舊。關於失真，徐悲鴻說，中國畫自從王維開創文人畫以來，特別是從倪瓚提出"逸筆草草，不求形似，聊以自娛"以來，就離開了求真寫實的道路。關於守舊，徐悲鴻說，中國繪畫近代衰敗的原因，就在於只知道臨摹《芥子園畫譜》，學習"四王"的摹古思想。

康有為、陳獨秀、徐悲鴻的主張，雖然有微小的差別，但基本主張是一致的，那就是必須學習西方美術的求真寫實，否則，中國美術只有死亡。先賢們的話，在當時成為潮流。雖然有不同的意見，例如，潘天壽說："東方繪畫之基礎，在哲理；西方繪畫之基礎，在科學；根本處相反之方向，而各有其極則。"只是這聲音太微弱，無法改變潮流。

徐悲鴻是中國繪畫發展過程中劃時代的偉大畫家，可謂中西合璧繪畫的創造者，中國現代美術教育的奠基者。11-1

徐悲鴻（1895—1953年），江蘇宜興屺亭橋鎮人。

徐悲鴻的父親，叫徐達章，是當地一位貧困的、小有名氣的畫師。徐悲鴻六歲起就隨父親讀書，九歲已讀完《詩》《書》《禮》《易》《論語》等。後來父親又教他繪畫。

就在徐悲鴻十七歲時，父親因病去世，他需要挑起全家的生活重擔。他對自己的包辦婚姻不滿，所以取名叫"悲鴻"。

1915年，二十歲的徐悲鴻穿著一雙戴孝的白布鞋，到了上海，希望在商務印書館謀取一個畫插圖的工作。深秋季節的一天，天上下著雨，他穿著一件單長衫，奔波了一天，沒有找到工作，也沒有吃飯，匆匆回到旅店。但是，由於他拖欠了旅店四天房錢，被旅店的老

闆趕了出來，並用行李抵押了房錢。這次到上海，是鄉親們送他一些錢，希望他混出名堂，現在一事無成，實在無顏見江東父老。他一個人走到黃浦江邊，望著滔滔的江水，準備結束自己的生命。這時，他想起父親的教導：一個人到了山窮水盡的時候而能夠自拔，才不算懦弱。於是他從死亡的邊緣回來了。

生活中充滿了偶然。徐悲鴻偶然看到上海哈同花園附設倉聖明智大學登報徵求文字創始人倉頡的畫像，徐悲鴻畫的《倉頡像》得到賞識。他在哈同花園又認識了康有為，有幸拜康有為為師，這對徐悲鴻的一生產生了深刻的影響。

徐悲鴻於1919年到1927年在法國巴黎留學八年。徐悲鴻到法國去的目的是用求真寫實的西方繪畫改造中國畫。徐悲鴻在法國如飢似渴地到博物館去瞻仰傳統大師的作品。在盧浮宮，他看到達·芬奇的《蒙娜麗莎》和《聖

母子和聖安娜》，古典主義的達維特的《賀拉斯兄弟的誓言》，浪漫主義的席里科的《奔馬》和《梅杜薩之筏》，現實主義庫爾貝的《畫室》《打石工》。

徐悲鴻在法國的老師是著名畫家達仰。達仰是法國風景畫家柯羅的學生，他的繪畫風格是求真寫實的。

徐悲鴻在法國生活非常困難，常常以麵包涼水充飢，北京給留學生的官費也常常停發。就是由於這些原因，他在 1927 年秋回國了。

1928 年他任北平大學藝術學院院長。這一年，徐悲鴻三十三歲，大約是中國最年輕的藝術學院院長。以後，他在北平、南京、重慶等地任教並創作。

1933 年，徐悲鴻攜中國名家繪畫到歐洲舉行畫展，受到熱烈歡迎。

抗日戰爭勝利後，徐悲鴻任北平藝專的校長。

1949 年，徐悲鴻被任命為中央美術學院院長。

1953 年 9 月 23 日，徐悲鴻腦溢血復發，9 月 26 日去世，享年五十八歲。

在徐悲鴻的作品中，最重要的成就就是中西合璧藝術風格的創造。在中西合璧的繪畫中，最傑出的範例，就是奔馬的創造。

徐悲鴻去法國求學的目的並不是打倒中國畫，而是要改良中國畫，也就是用西方求真

寫實的技法去改造中國畫。他說："古法之佳者守之，垂絕者繼之，不佳者改之，未足者增之，西方畫之可採入者融之。"

怎樣改良中國傳統繪畫？最重要的一點，不同於中國傳統繪畫的地方，就是從素描開始。

1947 年，江西南昌實驗小學四年級一個十歲的小學生給徐悲鴻寫了一封信，並且畫了幾張奔馬寄來。徐悲鴻回信道：

勃舒小弟弟：

學畫最好以造化為師，故畫馬以馬為師，畫雞即以雞為師。細察其狀貌、動作、神態，務扼其要，不尚瑣細（如細寫羽毛等末節），最簡單的學法是用鉛筆或炭條對鏡自寫，務極神似。

我愛畫動物，皆對實物用過極長的功，就以畫馬論，速寫稿不下千幅。需立志成為世界第一流美術家，毋沾沾自喜渺小成就。

徐悲鴻畫了馬的素描不下千幅，對馬的各種姿勢做了細緻的觀察。11-2

徐悲鴻中西合璧的奔馬，既有西方美術的元素，也有中國美術傳統的因素。徐悲鴻奔馬中的西方美術的元素就在於奔馬的真實形象。而徐悲鴻奔馬的中國傳統因素就在於氣韻生動的形象。西方美術追求一個"真"字，中國傳

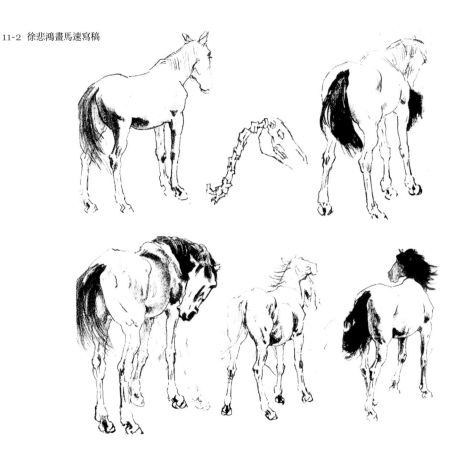

統美術追求一個"活"字。徐悲鴻筆下的奔馬，那緞子一樣閃光的皮毛，那鋼鐵一樣的蹄子，那疾如閃電的奔馳。或回首長嘶，昂然挺立；或風馳電掣，飛奔前進。

徐悲鴻筆下的馬，對馬的各種姿勢做出精確真實的描繪，但是，筆墨卻是逸筆草草，不求形似，飛揚的馬尾和馬鬃，可謂意到筆不到。

徐悲鴻筆下的馬，把自然的馬與中國人的情感，有機地結合起來，將馬人格化了，表現了馬的忠實、勇猛、耐勞、力量、速度，甚至馬的悲哀、憂鬱、孤獨等情感。

徐悲鴻可謂繪畫的全才，每一種繪畫都精彩異常，有奔馬系列、中國畫、素描作品和西方油畫。

首先是奔馬系列。

《前進》作於 1941 年，作者題詞道："長沙會戰，憂心如焚。或者仍有前次之結果也，予企望之。"他希望中國軍隊仍然像前一次一樣擊退敵人，表現了對國家命運、對戰爭前景的憂慮。那匹馬，是中國的象徵，是畫家的理想。四蹄翻飛，迎面衝來，給人以空前的震撼。11-3

《哀鳴》題詞道："哀鳴思戰鬥，迴立向蒼

11-3 前進 橫 76 厘米 縱 130 厘米

蒼。"這匹馬，依然是奮勇前進的祖國的象徵。11-4

《奔馬》是藝術家 1951 年畫的曲腿馬。那匹馬歡欣、跳躍、喜樂，兩條腿同時彎曲起來，好像遇到了天大的喜事。徐悲鴻題詞道："山河百戰歸民主，鏟盡崎嶇大道平。"在藝術家看來，舊社會的腐朽、專制、暴力、衰弱、落後，隨著解放戰爭的勝利都消失了，一個強大的、民主的、光明的、自由的新中國建立起來了，為什麼不高興呢？11-5

《無題》，這是馬的瞬間的生動場面。11-6

《千里駒》是畫家為祝賀齊白石七十八歲生日而作，希望老畫家就像這匹馬，精力無窮。11-7

徐悲鴻很重視國畫的創作。他說："我學西畫就是為了發展國畫。"

徐悲鴻的國畫作品，僅僅在徐悲鴻紀念館就有一千二百餘件，其他散落在世界各地的國畫作品，不計其數。其中精品，大約二百餘件。

《九方皋》這幅作品於 1931 年完成。11-8

《九方皋》的故事是這樣的：春秋時代，有個人姓九方，名皋。他有相馬的本領。有一天，秦穆公對以相馬聞名的伯樂說："你的年齡已經很大了，在你的兒孫中有沒有能相馬的人？"伯樂說："我的兒孫中，有相馬的人，但沒有相千里馬的人。我有一個朋友，名叫九方皋，他雖然是一個挑柴賣菜的苦力，但相馬的本領，不在我之下。"秦穆公聽了，非常高興，就叫九方皋為他物色一匹千里馬。九方皋在各地跑了三個月，回來見秦穆公，說已經相好了一匹馬。秦穆公問："什麼顏色的？"九方皋說："黃色的。"秦穆公又問："是雄的還是雌的？"九方皋說："雄的。"秦穆公找人牽來一看，是一匹黑色的雌馬，不免大失所望，對伯樂說："九方皋連馬的顏色、雌雄都不能辨認，如何能識別馬的好壞呢？"伯樂說："大

11-5 奔馬 橫 54 厘米 縱 109 厘米

11-4 哀鳴 橫35厘米 縱60厘米

11-6 無題 橫75厘米 縱130厘米

11-7　千里駒　橫 78 厘米　縱 52 厘米

11-8　九方皋　橫 351 厘米　縱 139 厘米

11-9 逆風 橫 83 厘米 縱 101 厘米

王，九方皋在觀察馬時，見其精而忘其粗，見其內而忘其外。"意思是說，九方皋看馬，注重的是馬的內在精神，而不在馬的皮毛外表。

畫中的九方皋，就是畫面正中那個人，他是一個樸實的勞動人民的形象。而那匹黑色的雌馬，好像突然遇到知音，發出快樂的嘶鳴，揚起鐵蹄，躍躍欲試。

1937 年前後，國事，很糟；家事，很亂，很煩。各種矛盾，齊集在徐悲鴻的心頭，使他一刻也不能夠平靜。這時，徐悲鴻的情感像火山一樣爆發，他創作了《逆風》。11-9

1937 年，國民黨"宣傳部長"張道藩傳達蔣介石的指示，叫徐悲鴻為蔣介石畫像，被徐悲鴻拒絕。從此，徐悲鴻便遇到許多麻煩事。有一天，徐悲鴻準備去上課，有個學生跑來說："老師，您今天不要去上課了。"徐悲鴻忙問原因，那學生說："教室裏貼滿了反對您的標語，連地上也用粉筆寫滿了。"徐悲鴻沒有退縮，依然走上了課堂。這天，上國畫課，徐悲鴻展紙，像發狂一樣，在三分之二的紙上，畫滿了被狂風吹得倒伏的蘆葦。有幾隻小鳥，逆風而上。徐悲鴻說："魚逆水而上，鳥未必逆風而飛。"可見，逆風而飛的鳥，從科學上看，是不真實的；但是從藝術上看，是真實的，因為它真實地表現了藝術家的情感。

由此可見，真實地表現客觀事物的形貌色

彩，固然是藝術真實的內容，但是，藝術真實的核心、靈魂，就是真實地表現藝術家的真情實感。

《風雨雞鳴》，這幅畫上題字："風雨如晦，雞鳴不已。"這句話出自《詩經·鄭風·風雨》："風雨如晦，雞鳴不已。既見君子，云胡不喜。"這是說一個女子在淒風苦雨、雞叫聲聲的黎明，見到了親人，怎能不喜在心頭？後來，"風雨如晦，雞鳴不已"變成了成語，"風雨如晦"表現社會黑暗，前途艱難；"雞鳴不已"表現崇高氣節，奮戰不已。徐悲鴻完成這幅作品的 1937 年，國家民族可謂"風雨如晦"。畫的背景用淡淡的墨色，渲染出風雨的境界，使人看後心情壓抑，甚至令人窒息。那一隻冠紅似火的大雄雞，不畏艱險，立於峻峭的巨石之上，仰望天空，挺胸長鳴，發泄一腔憂憤，期盼黑暗過後的光明。嶙峋的山石旁，是一叢象徵民族氣節的墨竹，雄雞表現出堅貞不屈的民族精神。11-10

《貧婦》表現了一個真實的故事。11-11

那是 1937 年的除夕，徐悲鴻一個人住在中央大學的單身宿舍裏，在人們的鞭炮聲中，他在嘉陵江邊漫步。夜已漸漸深了，對岸的燈火漸漸熄滅，連星光都暗淡下去，嘉陵江籠罩在一片夜色之中。這時，徐悲鴻突然看見一個身背竹簍、撿拾破爛的婦人，彎著腰，衣衫襤褸，這引起了徐悲鴻的同情和憐憫。他急忙伸手到口袋裏，掏出所有的錢，塞給老婦人。那婦人兩手捧著錢，呆呆地站在那裏，吃驚地望著這位善良慷慨的施主。

徐悲鴻問："你還要什麼呢？"

她彷彿剛剛明白過來，說："老爺，謝謝你。"她深深地彎腰鞠躬，拄著竹竿，蹣跚地走開了。

就在這一瞬間，徐悲鴻突然想到二十年前黃浦江畔那個陰冷、可怕的夜晚，他被社會逼上了絕路，準備自殺。他匆匆跑回宿舍，在寒冷的燈光下，研墨展紙，畫下了那婦人的形象。這幅畫也叫《巴人之婦》。

在中國畫的發展歷程中，幾乎沒有素描。

中國畫家成長的道路通常是這樣的：首先是臨摹別人的作品，後來就是臨摹《芥子園畫譜》。大約在四十歲以前就在模仿畫譜中度過了，這個階段叫作師法古人，以古人為師。

優秀的藝術家到了四十歲以後，就遍訪名山大川，對著山川寫生。這個階段叫作師法自然，以自然為師。

最優秀的藝術家，到了六十歲以後，就能夠把各地山川的形象在心中綜合起來，變成一個表達情感的內心視像。這個內心視像，用一個藝術學的專有名詞來表達，就叫審美意象。所謂繪畫，就是把自己心中的審美意象表現出

來。這個階段，就叫作以心為師。

西方藝術家的成長道路不是這樣的。他們直接模仿自然，達·芬奇甚至反對模仿別人的作品。他說，別人的作品，就是自然的兒子；你模仿別人的作品，那麼你的作品就是自然的孫子。

徐悲鴻舉起寫實主義的大旗，強調模仿自然。他首先反對《芥子園畫譜》，他說，《芥子園畫譜》害人不淺。要畫山水，畫譜上有山水；要畫花鳥，畫譜上有花鳥；要畫人物，畫譜上有人物。結果誰也不去觀察自然。所以中國的繪畫，毫無生氣。

徐悲鴻主張從觀察自然開始，從素描開始。他在中國繪畫史上，第一次提出一個著名的論斷：素描是一切造型藝術的基礎。徐悲鴻說："研究繪畫者之第一步功夫即為素描，素描是吾人基本之學問，亦為繪畫表現唯一之法門。素描拙劣，則於一個物象，不能認識清楚，以言顏色，更不知所措。故素描工夫欠缺者，其所描顏色，縱如何美麗，實是放濫，幾與無顏色等。"

素描在美術教育上的地位，如同建造房屋打基礎一樣。房屋的基礎打不好，房屋就砌不成，即使勉強砌成了也不牢靠，支撐不久便倒塌。因此，學美術一定要從素描入手，否則是學不成功的。即使學會畫幾筆，也非驢非馬，面目全非。

在素描作品中，人物素描最複雜，它不但要求準確表現人物外形，而且要求表現人物的精神世界。

精確是素描的首要要求，徐悲鴻的素描無一不是精確的典範。一個裸體，頭、頸、胸、腰、臀、腿、膝、腳，骨骼解剖的關係，肌肉彈性的起伏，表現得精細入微。在精確的基礎上，達到傳神的目的。

徐悲鴻在西方油畫上也造詣頗深。

1927 年，徐悲鴻結束了八年的法國留學生涯，回到上海。他在田漢辦的南國藝術學院任美術系主任。從 1928 年到 1930 年，歷時兩年，完成了大型油畫《田橫五百士》。11-12

這幅畫取材於《史記·田橫列傳》。田橫是齊國王室的後裔。陳勝、吳廣起兵抗秦，四方豪傑紛紛響應，田橫一家也組織了抗秦部隊。後來，漢高祖劉邦統一天下，田橫與五百部下困守於一個孤島上。漢高祖聽說田橫很得人心，就下詔說，如果田橫來降，可封王侯；如果不降，便把島上的人全部殺掉。田橫為了保全島上眾人的性命，帶了兩個部下，離島向京城進發。到離京城三十里的地方，田橫自刎而死，囑咐兩個部下拿著他的頭去見劉邦，既不受投降之辱，也保存了島上五百人的性命。漢高祖以王禮厚葬田橫，並且封那兩個人為都尉。誰知那兩個人埋葬了田橫，也自殺在田橫的墓穴中。劉邦派人去招降島上的部眾，當他

11-12 田橫五百士 橫 349 厘米 縱 197 厘米

11-13 徯我后 橫 318 厘米 縱 230 厘米

們得知田橫自刎，也紛紛自殺而死。司馬遷推崇田橫能得人心而不屈的高風亮節，說："田橫之高節，賓客慕義而從橫死，豈非至賢！"徐悲鴻讀到《史記》這篇文章時，撫今追昔，感慨良多。司馬遷在書中還問道："不無善畫者，莫能圖，何哉？"徐悲鴻便感到自己有一種不可推卸的責任，去表現"富貴不能淫，貧賤不能移，威武不能屈"的高尚氣節。實際上，也是對趨炎附勢、變節投降者的無情貶斥。

畫面選擇了田橫與五百壯士訣別的場面。身穿紅衣的田橫面容蕭穆，拱手與壯士告別。炯炯有神的眼中，沒有悽惋、悲傷的情感，只有凝重、堅毅、自信的光芒。壯士中，有人沉默，有人憤怒，有人憂傷，有人反對。那個瘸了腿的人急急向前，好像要阻擋田橫出發。那匹整裝待發的馬躁動不安，濃重的白雲低垂著，整個畫面表現了沉重的悲劇氛圍。

1931 年，徐悲鴻創作《傒我后》，取材於《尚書》。這個故事描寫夏桀暴虐，商湯帶兵討伐暴君，受苦的百姓盼望大軍來解救他們，紛紛說："傒我后，后來其蘇。"意思是說，我們賢明的領導人，他來了，我們就得救了。

11-13

畫面上是一群窮苦的百姓，眺望遠方。大地乾裂了，瘦弱的老牛在啃樹根，百姓就像大旱的災年期望下雨那樣，盼望得到解救。

對於徐悲鴻創作這個題材的目的，徐悲鴻的妻子廖靜文評說道：因為當時正是"九一八事變"以後，東北大片國土淪亡，國民黨政府一面屈膝投降帝國主義，一面加緊鎮壓人民群眾和民主運動，陷人民於水深火熱中。悲鴻藉這個題材抒發了被壓迫人民的願望，並象徵在國民黨政府統治下，人民渴望得到解救的心情。

據說這幅畫完成後，和《田橫五百士》一起高懸於中央大學禮堂。壯闊的畫面，深刻的寓意，打動了無數觀畫者的心。無恥小人卻密報當局，說徐悲鴻藉此影射、攻擊政府，意在蠱惑人心。徐悲鴻知悉後大笑道："這正是我作畫的目的！"

徐悲鴻從兩個方面創造了"中西合璧"的繪畫。一方面，他把西方繪畫的精髓與國畫的形式結合起來。比如，中國繪畫主要是用線條來表現，而西方繪畫是用明暗、體積去表現的，西方畫家甚至說，自然界中是沒有線的。徐悲鴻把西方的繪畫技法注入國畫，使國畫產生了新的生命力。另一方面，他又力求引入西方的藝術種類，例如素描、油畫，用它們去表現中國的民族情感和審美情趣，把西方的藝術形式，變成中國老百姓喜聞樂見的繪畫種類。總之，徐悲鴻的國畫，不同於中國傳統的國畫，其中有西方繪畫的精華；徐悲鴻的油畫，又不同於西方的油畫，其中有民族情感和審美情趣。

我們說過，郎世寧所創造的"中西合璧"的藝術風格沒有成功，而徐悲鴻用他的傑出的藝術作品證明他創造的"中西合璧"的藝術風格成功了。

徐悲鴻還是傑出的藝術教育家，中國的現代繪畫教育體系就是徐悲鴻建立起來的。

中國傳統繪畫的新生：齊白石

齊白石，1864 年生於湖南湘潭。原名純芝，後改名璜，號白石。字渭清、瀕生。別號甚多，如齊大、寄園、萍翁、木人、白石山人、湘上老農、寄萍老人等。

齊白石家中貧困，只有一畝水田。幼而好學，讀過半年私塾。十二歲學木工，人稱芝木匠，善雕花，聞名鄉里。我們至今還可以看到齊白石的雕花作品。齊白石所雕花鳥、山水、人物，得力於《芥子園畫譜》。11-14

二十七歲時，齊白石拜當地文人陳少蕃、胡沁園為師，學習繪畫、詩文、篆刻。從此，走上以賣畫、刻印為生的道路。齊白石賣畫與鄭板橋一樣不講交情，他為此專門寫了一個自白："賣畫不論交情。君子有恥，請照潤格出錢。" 四十歲以後，曾五次外出，遊歷名山大川，增長了閱歷，開闊了心胸。

齊白石五十七歲時定居北京，靠賣畫、刻印為生。那時的北京城，大師雲集，齊白石木匠出身，儘管他的繪畫作品的定價不到別人的一半，仍然無人問津。齊白石不知今後的路應當怎樣走。這時，吳昌碩的弟子陳師曾勸齊白石改變畫風，向吳昌碩學習。於是，齊白石以極大的勇氣和毅力實行 "衰年變法"。他在自己的大門上貼出驚天地、泣鬼神的告白："余作畫數十年，未稱己意。從此決心大變，不欲人知；即餓死京華，公等勿憐，乃余或可自問快心時也。"

齊白石的 "衰年變法" 是藝術風格的變化。在那之前，他的藝術風格是八大、徐渭那種孤寂、冷峻的風格。齊白石喜愛這樣的風格，因為他像八大、徐渭一樣，為社會所不容。在他們的心頭，都鬱積著同樣的情感。此時期的作品有《荷花》《大滌子作畫圖》《巨石鳥魚屏》等。11-15 | 11-16 | 11-17

經過 "衰年變法"，齊白石把自己原來的藝術風格融入吳昌碩的藝術風格，人稱 "南吳

11-14 齊白石雕花作品

北齊"。我們看看齊白石"衰年變法"之後的
作品風格，孤寂、冷峻之氣一掃而空，代之以
漂亮好看之風。此時期的作品有《秋荷》《芙
蓉》《讀書出富貴》等。11-18｜11-19｜11-20

　　齊白石"衰年變法"的目的就是賣畫，之
所以要學習吳昌碩，也是為了使畫變得好看、
漂亮、吉祥。無論是繪畫的目的，還是繪畫的
風格，離文人畫的距離是越來越遠了。

　　齊白石一生注重道德修養。古人說，畫如

其人。要想創作出優秀的藝術作品，一定要有
"浩然之氣"。

　　齊白石說，作畫妙在似與不似之間，太似
為媚俗，不似為欺世。

　　齊白石主張，畫與客觀對象的關係，既不
能畫得太像，也不能畫得太不像，要在像與不
像之間。

　　為什麼不能畫得太像？因為太像就是媚
俗，媚俗就是"匠氣"，"匠氣"就是畫匠的

11-15 荷花
橫 32.5 厘米 縱 85 厘米

11-16 大滌子作畫圖
橫 48 厘米 縱 87.5 厘米

11-17 巨石鳥魚屏
橫 70.5 厘米 縱 262.5 厘米

11-18　秋荷
横 26 厘米　縱 135 厘米

11-19　芙蓉　横 27 厘米　縱 71 厘米

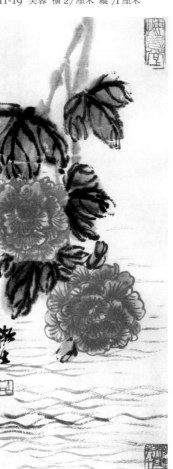

11-20　讀書出富貴　横 32 厘米　縱 68.5 厘米

畫，而不是畫家的畫。畫匠的畫與畫家的畫的本質區別，就在於前者把酷似擺在第一位，而後者把情感表現擺在第一位。如果僅僅就是酷似，而沒有情感的表達，就是媚俗了。

齊白石同時認為，也不能畫得太不似，畫得太不像就是欺世。因為藝術家畫得太不像，就不能表現事物本來的形貌色彩。比如畫松樹，就是為了表達祝賀別人高壽的情感。假如你畫得完全不像松樹，別人看成曇花，那就不能傳達藝術家的情感，那不是欺世嗎？

齊白石的藝術作品，既似，又不似。齊白石的藝術作品，既反對媚俗，又反對欺世。

大家知道，齊白石最負盛名的作品，就是墨蝦。我們就用他畫蝦的過程來說明似與不似之間的道理。

齊白石畫蝦的過程，從科學的角度來看，是越來越不像的過程；從藝術的角度來看，卻又是越來越像的過程。

齊白石畫蝦，可以分為以下幾個時期：

第一個時期，摹古時期。

齊白石在六十歲以前畫蝦主要是摹古，如八大山人等人畫的蝦。

齊白石五十七歲時畫的《水草·蝦》，其特點是：身體色澤基本一致；蝦腿有許多對；蝦頭與蝦身及蝦身每節之間，緊密相連；蝦眼與蝦頭相平；蝦身有六節；只畫單隻蝦，沒有群蝦；蝦身是直的，沒有動感。11-21

第二個時期，寫生時期。

齊白石六十二歲時，也就是在現代人退休以後的年齡，決定改造蝦畫。怎樣改造？寫生。

他在畫案上養一盆活蝦，也在院子裏的小池裏養蝦。他每日觀察蝦的形狀和在水中游動的姿態，有時用筆桿去觸動牠，看牠怎樣跳躍。他甚至把蝦從水裏拿出，數一數牠有幾條腿。

他開始按照蝦的本來面貌畫蝦。比如，蝦有十對腿，他就畫了十對腿。此階段的作品有《蝦圖》《蒲蝦圖》《水草游蝦》等。11-22 | 11-23 | 11-24

11-21 水草·蝦 橫60厘米 縱66.5厘米

11-22 蝦圖
橫33厘米 縱138厘米

11-23 蒲蝦圖
橫33厘米 縱138厘米

11-24 水草游蝦
橫33厘米 縱135.4厘米

這時期齊白石曾經很得意地說："白石山翁寫生十年，方得如生。"應當說，這時畫的蝦，已經大有變化。這些蝦的特徵是：由單隻蝦變為群蝦；某些蝦的身體彎曲，產生了動態，似在前游，好像是一隻活蝦；蝦有濃淡的區別；蝦身仍然為六節；蝦頭與蝦身似斷似連，但是，蝦身的每節之間仍然緊密相連；蝦腿為十對。從整體上評價，齊白石這時畫的蝦，已經超越了古人。但是，他並不滿足，還要攀登新的高峰。他發現，這個階段畫的蝦，精神不足。

第三個時期，對蝦的第一次改造。

經過了長達三四年的思考，齊白石六十六歲時，對蝦的形象做了重大的改動。我們先看作品：《山溪群蝦圖》《群蝦圖》。11-25 | 11-26

這時對蝦的改進，體現在不但蝦頭與蝦身似斷若連，而且，蝦身的每一節之間似斷若連，蝦身有了透明感；蝦身的中部拱起，蝦好像在向前躍動，有了精神；蝦的長臂鉗分出三節，最前端一節粗壯，蝦變得很有力量；蝦的後腿由十對減到八對，突出了蝦的主要部分，蝦顯得更透明、更"活"；蝦身由六節改為五節。

經過這些改動，蝦的形象又為之一變。但是，齊白石仍不滿意。

第四個時期，對蝦的第二次改造。

又經過了兩三年的思考，齊白石六十八歲時對蝦的形象做了最重大的一次改動。

《蝦蟹圖》《山溪蝦戲圖》《蝦圖》，從這些圖中看得十分清楚，對蝦的改動主要體現在蝦

11-25 山溪群蝦圖
橫 34 厘米 縱 136 厘米

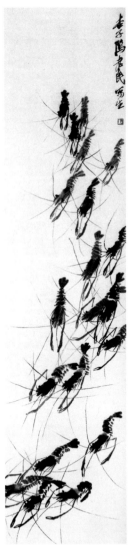

11-26 群蝦圖
橫 33 厘米 縱 135 厘米

11-27 蝦蟹圖
横 34 厘米 縱 119 厘米

11-28 山溪蝦戲圖
横 33.5 厘米 縱 137 厘米

11-29 蝦圖
横 21 厘米 縱 12.5 厘米

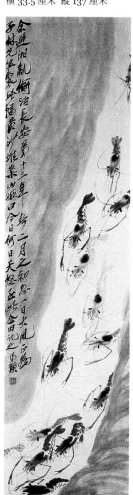

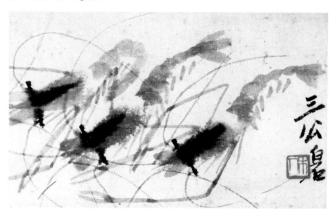

頭與蝦身,本來都是用淡墨來表現,齊白石在淡墨上加上了重重的一點濃墨。11-27 | 11-28 | 11-29

他認為,畫蝦多年,這一筆是最成功的藝術創造,不但加重了蝦的重量和蝦頭前端的堅硬感,而且突出表明了蝦的軀幹透明。蝦的眼睛以前與蝦頭是平行的,畫的時候只是兩個小圓點。現在,由於蝦頭變黑,因此,蝦眼改畫成兩橫筆。據齊白石說,蝦在水中游動時蝦眼外橫。蝦後腿由八對改為六對,蝦更精神了。

這時的蝦,還有改善的餘地。

最後一個時期,對蝦的改造完成。

齊白石繼續追求筆墨的簡練。1934 年,他七十歲時,對蝦的形象做了最後一次變動。蝦的後腿由六對變為五對,標誌著對蝦的改造最後完成。如《瀑布游蝦圖》。11-30

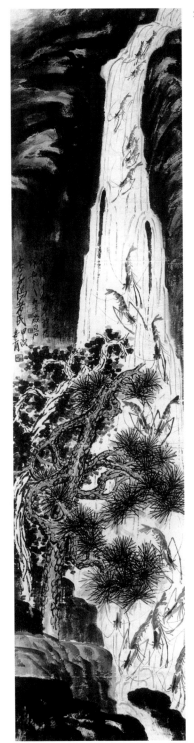

11-30 瀑布游蝦圖 橫 46.5 厘米 縱 232 厘米

以後，齊白石畫的蝦沒有實質的變化。他的畫蝦藝術可謂爐火純青，前無古人，後無來者。

齊白石的墨蝦，人人稱讚。究竟好在哪裏呢？有人說，好在似與不似之間。這樣，就產生了一個問題：當齊白石的墨蝦的腿已經減到八對或六對時，就在似與不似之間了，齊白石為什麼還要把蝦腿減到五對呢？

也許，齊白石的藝術追求，不僅僅是似與不似之間，更準確地說，是氣韻生動吧。

除了畫蝦，齊白石也擅畫花鳥畫、人物畫、山水畫。

他畫花鳥畫，有一個絕活，是前無古人的，那就是花寫意、蟲工筆，叫作“工蟲花卉”。粗與細、虛與實、寫意與工筆，形成了和諧的統一，妙奪天工，奇趣盎然。

《工蟲》中的工筆蟋蟀，非常精細，一鬚一腿，無不酷似。那大葉豆角，又非常寫意，若不仔細辨認，我們甚至會以為那是藤蘿。11-31

《螞蚱》那蘆葦，是寫意的。那昆蟲，是工筆的。昆蟲的翅膀、鬚腿都栩栩如生。11-32

《蜜蜂》那藤蔓，是寫意的。那蜜蜂，是工筆的，甚至可以感到蜜蜂翅膀的抖動，可以聽到蜜蜂抖動翅膀的聲音。11-33

《蝗蟲》那蝗蟲翅膀上的紋絡，都畫得清清楚楚。齊白石具體數過蝗蟲翅膀上究竟有多少條紋絡。11-34

《秋蛾》那蛾，就像真的一樣。11-35

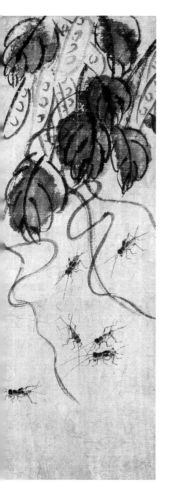

11-31 工蟲

11-32 螞蚱
橫 18.3 厘米 縱 12.8 厘米

11-34 蝗蟲
橫 18.8 厘米 縱 13 厘米

11-33 蜜蜂
橫 18.3 厘米 縱 12.8 厘米

11-35 秋蛾
橫 18.3 厘米 縱 12.8 厘米

齊白石所畫題材，都是農村常見之物，表現了對農村、農民的深情厚誼。齊白石長期生活在農村，他筆下的蔬果，不論擺在地上，還是放在籃裏，總是那麼鮮嫩、自然、親切。如《絲瓜》《葫蘆圖》等。11-36 | 11-37

《柴爬》，柴爬是普通的用具，不是松竹蘭梅，不是名山大川，幾乎沒有人為柴爬作詩。但是，齊白石對幼時所用工具，極富情感，為此，他竟然題詩七律："似爪不似龍與鷹，搜枯爬爛七錢輕。（余小時買柴爬於東鄰，七齒者須錢七文。）入山不取絲毫碧，過草如梳鬢髮青。遍地松針衡嶽路，半林楓葉麓山亭。兒童相聚常嬉戲，並欲爭騎竹馬行。"11-38

在齊白石的作品中，象徵富貴的動物，比如仙鶴、孔雀、鹿，是很少見的，而農村常見之物，往往成為齊白石筆下的題材。

齊白石的花鳥，首先來自對農村的深刻觀察。例如《群雞圖》，濃淡相間，活潑生動，妙趣盎然，就好像農村所遇到的真情實景。11-39

《願世界人都如此鳥》，畫面描繪的是和平鴿。齊白石說，畢加索"畫鴿子飛時要畫出翅膀的振動，我畫鴿子飛時畫翅膀不振動，但要在不振動裏看出振動來"。他特別告誡自己，"要記清鴿子的尾毛有十二根"。"鷹尾毛九數，爪上橫點極密"。11-40

1-38 柴爬
橫 33.5 厘米　縱 133.5 厘米

11-39 群雞圖
橫 33 厘米　縱 138 厘米

11-40 願世界人都如此鳥　橫 40 厘米　縱 99 厘米

齊白石早年是從學習人物畫開始自己的藝術生涯的。那時，他在家鄉為人畫肖像畫、神仙畫、仕女畫。

在人物畫上，齊白石仍然學習八大山人、石濤等人。八大山人有一幅《搔背圖》，齊白石仿作一幅。此外還有一幅《鍾馗搔背圖》別有情趣，一個小鬼給鍾馗搔背，題詞道："不在下，偏搔下；不在上，偏搔上。汝在皮毛外，焉知我痛癢？" 11-41 | 11-42

齊白石在藝術上成熟之後，人物畫最大的變化是表現出思想性，表現出強烈的愛憎分明、疾惡如仇、一心向善的思想感情。他的人物畫題材大約可歸納為以下幾種：諷刺官、諷刺財迷、諷刺自高自大者、諷刺盜竊者，以及表現對下層民眾的同情。

齊白石出身農民，從來沒有做過官，只受過官的欺辱，所以，他在自己的作品中嘲諷官。做官的，就像不倒翁一樣，總不下台，所以他畫了許多不倒翁來予以諷刺。

《不倒翁》，戴著官帽，拿著紙扇，好像是官，但是，前額有一個白色方塊，說明他只是一個戲台上的小丑。畫上題詩道："烏紗白扇儼然官，不倒原來泥半團。將汝忽然來打破，通身何處有心肝。" 11-43

嘲諷官都是腹內空空，沒有真才實學，但又拍馬溜鬚，總也不倒。

11-41 搔背圖

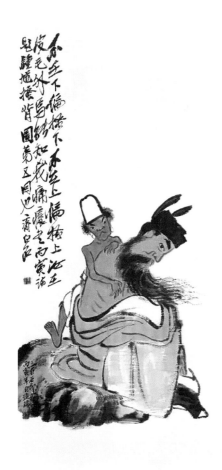

11-42 鍾馗搔背圖 橫 47 厘米 縱 89 厘米

11-43 不倒翁 橫 32 厘米 縱 123.5 厘米

1927 年 5 月，有一個人來請齊白石畫一幅畫。

齊白石問：“畫什麼呢？”

客人想了想說：“畫發財圖。”

齊白石說：“發財門路太多，不知畫什麼好。”

客人說：“你是畫家，你想想，畫什麼好？”

齊白石說：“畫一個財神，趙公元帥，如何？”

客人說：“不好。”

齊白石說：“要想發財，最好做官，畫一個官服官印，如何？”

客人說：“不好。”

齊白石說：“要想發財，槍殺綁票，畫刀槍繩索，怎麼樣？”

客人說：“不好。”

齊白石無奈，不知畫什麼好。

客人說：“畫一個算盤。”

齊白石說：“太好了。取人錢財，又不殺人、害人，仁也。”於是揮筆就畫了一個算盤。11-44

老鼠到底有多重？最好爬上秤去稱自己的重量。世上不是有很多人，不知道自己幾斤幾兩嗎？就像這幅《自稱》中的老鼠一樣可笑。11-45

《桃猴圖》，畫一個猴子，偷了一個桃子，回頭在望。題詞道：“既偷走又回望，必有畏懼。倘是人血所生，必有道義廉恥。”11-46

《乞丐圖》，對於乞丐，人們大都看不起，齊白石卻相反，表現乞丐的另一面。畫上題詩道：“臥不席地，食不炊煙。添個葫蘆，便是神仙。”11-47

《漁翁圖》，一個漁翁，看著空空的竹籃，無可奈何。畫上題詩道：“看著竹籃有所思，湖乾海涸欲何之。不愁未有明朝酒，竊恐空籃徵稅時。”11-48

齊白石還畫過一些富有童趣的人物畫。如《得財圖》，畫的是一個天真爛漫的扛柴爬的兒童，“柴”與“財”諧音，所

11-44 算盤 橫 52 厘米 縱 115 厘米

11-45 自稱 橫 33 厘米 縱 66 厘米　　　　11-46 桃猴圖 橫 33.5 厘米 縱 68 厘米

以叫"得財圖"。11-49

　　齊白石畫山水畫，遵循石濤"搜盡奇峰打草稿"的主張，四十歲以後，遍訪名山大川。他在題記中說："凡天下之名山大川，目之所見者，或耳之所聞者，吾皆欲借之，所借非一處也。"齊白石筆下的山川，不是某一處山川的臨摹，而是藝術的再創造。

　　齊白石所畫的山水，很少奇峰險嶺、峭壁千仞、長河大川，而是一個農民經常可以看到的平平常常的青山秀水。雖然如此，那墨氣淋漓，看似漫不經心，實則寓意無窮。

　　時代在變，山水畫也在變。1930 年豐子愷對學生說："要是看到還有人在畫隱士坐在瀑布旁邊的松樹下彈琵琶，我會開除他。"齊白石筆下的山水，散發著新時代的氣息。

　　《惠風和暢》，畫面中遠處是一輪紅日，紅霞滿天，這不就是新時代的氣息嗎？11-50

　　《柳岸行吟圖》，遠山近水，楊柳依依，風景宜人，還能夠感受到荒寒之氣嗎？11-51

　　齊白石是中國繪畫史上一個劃時代的偉大畫家，是近代中國繪畫的第一人。齊白石的繪畫，預示著中國傳統繪畫的新生。

11-47 乞丐圖
橫 42 厘米 縱 88.5 厘米

11-48 漁翁圖
橫 33.4 厘米 縱 134.5 厘米

11-49 得財圖
橫 44.5 厘米 縱 96.5 厘米

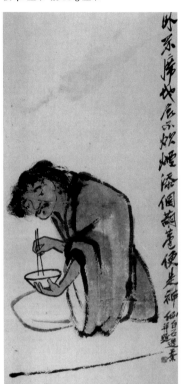

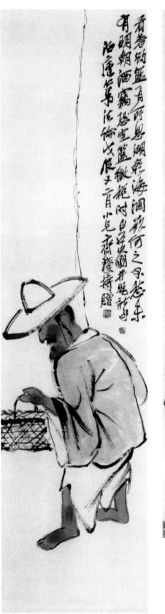

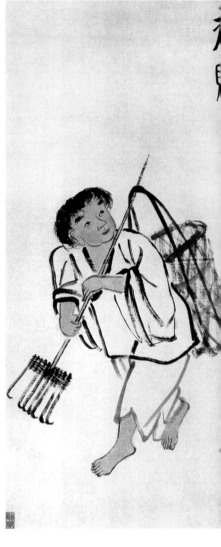

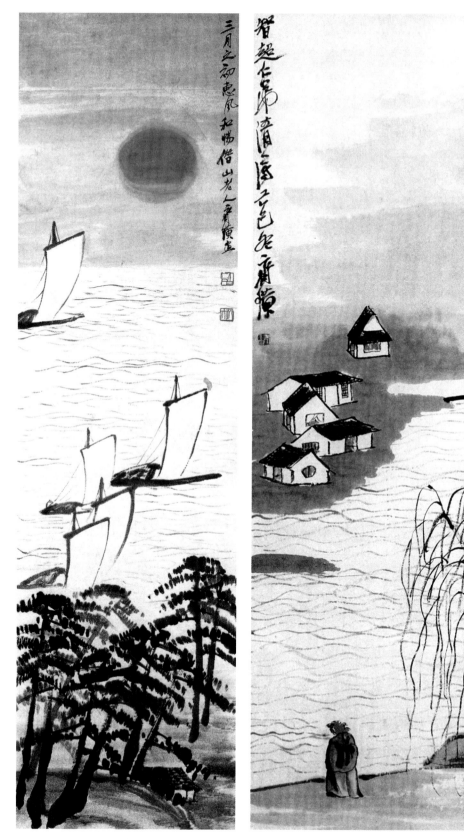

11-50　惠風和暢　　　　　　　　　　　　11-51　柳岸行吟圖

後記

中國美術的來處和歸路

我們學習中國美術史,欣賞了幾千年中國輝煌燦爛的美術作品之後,能不能用一句話來概括説明這些作品之間的關係呢?

這些作品,看似互不相關,閻立本的《歷代帝王圖》,張擇端的《清明上河圖》,王希孟的《千里江山圖》,趙佶的《芙蓉錦雞圖》,趙孟頫的《鵲華秋色圖》,這些作品,不同朝代,不同作者。有的貴為天子,有的窮困潦倒;有的兢兢業業,有的遊戲筆墨。差別如此巨大,誰知道它們之間的關係呢?法國人丹納在《藝術哲學》一書中寫道:"在人類創造的事業中,藝術品好像是偶然的產物;我們很容易認為藝術品的產生是由於興之所至,既無規則,亦無理由,全是碰巧的,不可預想的,隨意的。的確,藝術家創作的時候只憑他個人的幻想,群眾讚許的時候也只憑一時的興趣。藝術家的創造和群眾的同情都是自發的,自由的,表面上和一陣風一樣變化莫測。"

但是,如果我們仔細研究,就會發現,在這些看似散亂的藝術作品之中,蘊含著一種穩定的、必然的聯繫,構成了美術發展的基本規律,那就是"初創 —— 繁榮 —— 衰敗"。

丹納在《藝術哲學》一書中説明,藝術的發展如同植物的生長,遵循著這條普遍的規律。他説,植物破土而出,開始萌芽,就像藝術的初創。而後,植物生長,終於開出美麗的花朵,就像藝術的發展,終於達到盛期,就像花朵一樣芳香迷人。"但這個繁花滿樹的景象只是暫時的,因為促成這個盛況的樹液就在生產過程中枯

竭。"所以，"在此以前，藝術只有萌芽；在此以後，藝術凋謝了"。

用藝術發展的基本規律去觀察中國美術的發展過程，可以看出，中國美術的發展，就像滔滔的黃河、滾滾的長江那樣，一個波浪接著一個波浪，每一個波浪，從低谷到高峰，又從高峰到低谷。大體上説有三個波浪：第一個是人物畫，第二個是山水畫，第三個是花鳥畫。每一個波浪都經歷了"初創 —— 繁榮 —— 衰敗"的過程。

中國美術發展的第一個高峰是人物畫，主要原因有二。

首先是道德原因。中國古代繪畫理論強調"勸善戒惡"的道德教育功能，所以要突出人物畫。畫一個好人，使人敬仰，那是人們的榜樣；畫一個壞人，使人切齒，那是人們的反面教材。圖畫的目的，就是給人們提供一面借鑒的鏡子。這個道理，古人説得很透徹。曹植説："觀畫者，見三皇五帝莫不仰戴，見三季暴主莫不悲惋，見篡臣賊嗣莫不切齒，見高節妙士莫不忘食，見忠節死難莫不抗首，見放臣斥子莫不歎息，見淫夫妒婦莫不側目，見令妃順后莫不嘉貴。是知存乎鑒戒者，圖畫也。"

其次是宗教原因。佛教的傳入和道教的發展，為美術的發展注入了強大的動力。為了創造佛道膜拜的對象，宣傳佛道教義，佛道人物畫迅速地發展起來。

人物畫的初創經過了漫長的歷史，我們不知道最早的人物畫起源於何時，但是，在《孔子家語》中確實有了這樣的記載："孔子觀乎明堂，睹四門墉，有堯舜之容、桀紂之像，而各有善惡之狀，興廢之誡焉，又有周公相成王，抱之負斧扆，南面以朝諸侯之圖焉。"

《孔子家語》中所説的人物畫作品，已經湮沒。估計是畫工，隨便畫幾個人的形象，分別寫上堯舜桀紂的名字。今天，我們能夠看到的是魏晉顧愷之的《女史箴圖》。這幅作品表現了人物畫初創階段的弱點：一是繪畫對文字的依賴，繪畫難以表現複雜的內容，需要用文字將箴文寫出；二是人物不成比例，不是按照人們看到的人物樣子去表現，而是按照人物應當的樣子去表現：男人比女人大，主人比僕人大，君主比一般人大；三是沒有背景的描繪，難以表現複雜的思想情感；四是寫實技法欠佳。

提起"初創"，雖然包含著"幼稚""粗糙"等意思，但是，"初創"期的藝術生機勃勃，在發展的過程中，不完善的地方逐步完善了，有缺陷的地方逐漸克服了，迎來了藝術發展的繁榮期。

人物畫在唐宋之間，達到了發展的高峰。有閻立本的勸誡人物畫、吳道子的道釋人物畫、張萱和周昉的綺羅人物畫、顧閎中的宮廷人物畫、張擇端的風俗人物

畫、李唐的規諫人物畫、梁楷的賞玩人物畫，所有這些，都可謂名垂千古的佳作。

藝術的繁榮期，表現了藝術作品的完善，就像盛開的花朵那樣芳香和美麗。"亂花漸欲迷人眼"，人們沉醉了。藝術家就如此這般地創作下去，欣賞者就如此這般地欣賞下去，不是很好嗎？天地間有一條辯證法的鐵的規律，那就是：當事物的發展達到高度完善之後，就必然走向衰落，永恆不變的事物是沒有的。花盛開了，就該謝了；月圓了，就該缺了。所以，當藝術攀上了發展的高峰之後，就開始衰落了。藝術衰落的根本原因，不是由於它的不完善，恰恰相反，是由於它的高度完善。這就是藝術發展的辯證法。

人物畫的衰敗在元代。由於異族統治，文人畫家不願意表現社會和人生。元代士人陳元甫說："方今畫者，不欲畫人事，非畫者不識人事，是乃疏於人事之故也。"人物畫就這樣衰落了。

當高度完善的人物畫衰敗之後，畫壇是不是就一片蕭瑟呢？不是的。

我們欣賞繪畫作品，就像到花園去賞花一樣。當迎春花最爛漫、最迷人之時，它轉瞬就衰敗了。我們不必懊喪，夏天的荷花又開放了。當荷花怒放，達到最爛漫、最迷人之時，它轉瞬又衰敗了。這時，秋天的菊花又開放了。當菊花盛開之時，它轉瞬也要衰敗，冬天的梅花就要開放了。這是花朵的辯證法，也是美術發展的辯證法。

當人物畫衰敗之後，山水畫逐漸走向繁榮，並走向發展的高峰。

為什麼在人物畫之後，山水畫逐漸地達到了繁榮，並走向發展的高峰呢？

首先，中國的"天人合一"的哲學思想影響了山水畫的繁榮。中國的哲學家認為，天有春夏秋冬，人有喜怒哀樂，二者是合一的。畫論上說，春山如笑，夏山如怒，秋山如妝，冬山如睡。四山之意，山不能言，人能言之。換句話說，畫春夏秋冬的山，就能夠表現喜怒哀樂的情。

其次，中國的儒佛道的思想影響了山水畫的繁榮。中國的儒、佛、道都親近山水自然。因為在他們看來，山水是人們的道德的體現。儒家孔子說：仁者樂山，智者樂水。道家老子、莊子主張"自然""清淨""無為""虛淡"，"致虛極，守靜篤"。佛教主張，隱居山林，面壁苦修，脫去凡胎，立地成佛。

再次，隱士促進了山水畫的繁榮。儒家認為，有道則仕，無道則隱。五代、元代這樣的亂世，在文人看來，天下無道。因此，隱居山水，臥青山，望白雲，淨化靈魂，淡紛爭之心，啟仁愛之性，山水成為高尚道德的體現。郭熙、郭思在《林泉高致》中寫道：君子之所以愛夫山水者，其旨安在？丘園養素，所常處也；泉石嘯

傲，所常樂也；漁樵隱逸，所常適也；猿鶴飛鳴，所常親也；塵囂韁鎖，此人情所常厭也；煙霞仙聖，此人情所常願而不得見也。

以上這些原因，促成了山水畫的發展。

山水畫是從哪裏來的？是從人物畫中幻化出來的。

在人物畫的初創階段，只有孤立的人物，沒有背景。後來，為了表現人物的情感，敍述人物的故事，於是，人物就有了背景，山水就是人物的背景之一。最初，山水是為了表現人物的，繪畫以人物為主，就叫作人物畫。後來，人物與山水的關係發生了變化，繪畫以山水為主，畫中人物是為了表現山水的，就叫作山水畫。在山水畫發展之初，人物畫與山水畫並不是涇渭分明的。山水畫中有人物，人物畫中有山水。

初創階段的山水畫，包含著四大缺陷，敦煌莫高窟 249 窟西魏的壁畫《狩獵圖》，顯示得清清楚楚。關於這方面的道理，已經說過，這裏就不重複了。

山水畫的繁榮，首先表現在山水畫技法的多樣性：有青綠山水和水墨山水之分。青綠山水自唐代李思訓、李昭道逐漸走向繁榮，至宋代王希孟達到了發展的高峰。水墨山水自五代開始走向繁榮，經過荊浩、關仝、董源、范寬、李成、趙孟頫、黃公望等一系列大家，至元代倪瓚達到了發展的高峰。

明代，朱元璋不允許文人做隱士，並立下規矩：寰中士夫不為君用，是外其教者，誅其身而沒其家。而文人也不再以隱逸為尚，而以孤傲為榮。這樣，山水畫逐漸走向衰敗，花鳥畫逐漸走向繁榮。人們說："肖像金，鮮花銀；變乞丐，畫山水。"

在距今四五千年新石器時代的仰韶文化時期，彩陶上就有花鳥畫的最初萌芽。例如，鳥、魚、蛙、鹿、蟲的形象。其中最著名的就是在河南臨汝閻村出土的彩陶缸上的"鸛魚石斧圖"，花鳥畫就此萌芽了。

唐代，張彥遠在《歷代名畫記》中第一次把花鳥畫列為一個獨立的畫科。五代時花鳥畫逐漸走向繁榮，標誌是"徐黃異體"的產生，也就是人們說的，"黃家富貴，徐熙野逸"。

花鳥畫分為工筆花鳥畫與寫意花鳥畫，前者在宋代趙佶筆下達到了發展的高潮。

寫意花鳥畫從宋代蘇軾開始了自己的征程，到明清時代（八大山人、揚州八怪）達到了繁榮。究其原因，就在於繪畫中的花鳥都與道德有聯繫，特別是梅蘭竹菊"四君子"。梅隆冬開放，傲雪凌霜，不畏嚴寒，一身傲骨，象徵威武不屈的君

子。蘭獨處幽谷，喜居崖壁，孤芳自賞，香雅怡情，象徵操守清雅的君子。竹虛心有節，四季常青，中通外直，象徵謙謙正直的君子。菊凌霜飄逸，高風亮節，不趨炎附勢，象徵隱逸世外的君子。

當人物畫、山水畫和花鳥畫三個高潮過去之後，中國傳統繪畫向何處去，產生了巨大的爭議。人們紛紛說，只有學習西方繪畫才是出路。

事實證明，以徐悲鴻為首的學習西方繪畫、改善中國傳統繪畫的一派，取得了輝煌的成就；以齊白石為首的堅守傳統繪畫的一派，同樣取得了輝煌的成就。這說明中國傳統繪畫具有頑強的生命力。

若問，中國美術頑強的生命力究竟從哪裏來的？中國一位著名美術家說：「中國美術在與外族、外國的交接上，最能吸收，同時又最能抵抗。」「最能吸收」，說明它的包容性；「最能抵抗」，說明它的獨立性。只有「最能吸收」與「最能抵抗」相結合的美術，也就是包容性與獨立性相結合的美術，才能夠爆發出強大的、頑強的生命力。

應當公正地指出，齊白石的作品證實了中國美術的生命力。近百年來，除齊白石外，還產生了一大批傑出的傳統藝術的守護者，例如黃賓虹、潘天壽、吳昌碩、李可染、劉海粟、傅抱石、蔣兆和，等等。正如著名藝術評論家邵大箴教授所說：「在 20 世紀，國畫藝術取得了重大成就，這是不應該被否定的事實。」遺憾的是，齊白石之後的國畫，從整體上說，只有高原，沒有高峰；只有畫家，沒有大師。但是，我們相信，這只是中國繪畫發展歷程中的一段曲折。中國美術以其頑強的生命力，創造了輝煌的過去，同樣，中國美術必將創造輝煌的明天。正如著名思想家梁漱溟先生在《東西文化及其哲學》中所說：「世界文化的未來就是中國文化的復興。」英國著名歷史學家湯因比也說：「人類未來和平統一的地理和文化主軸是以中華文化為代表的東亞文化。」常書鴻先生在法國留學時，法國老師告訴他：「世界藝術的真正中心在你們中國，中國的敦煌才是世界藝術的最大寶庫。」

事實已經證明，隨著改革開放的深入發展，特別是近幾十年來我國經濟的快速騰飛，民族自信心重燃起來。20 世紀 90 年代，立足於西方社會並為他們出謀劃策的美國政治學家亨廷頓已經認識到：當東亞人在經濟上獲得成功時，他們會毫不猶豫地強調自己文化的獨特性。

朋友，當您讀完這本書，是不是既為國畫的昨天而自豪，也對國畫的明天充滿信心？如果是這樣的，這就叫作藝術自信。

這本書也就完成了使命。